世界名畫家全集　何政廣主編

波特羅 Fernando Botero

曾長生◉撰文

藝術家出版社

世界名畫家全集

魔幻寫實藝術大師

波特羅
Fernando Botero

何政廣●主編
曾長生●撰文

藝術家出版社

目 錄

前　言

擁有「哥倫比亞的靈魂」之譽的當代藝術大師費南多‧波特羅（Fernando Botero,1931- ），創作形體圓渾豐滿的巨大雕塑，以及表現肉體感與立體感的彩色豐富繪畫作品，洋溢歡樂與生命的活力，給人們帶來無限喜樂。波特羅說：「對我而言，形體的立體感或體積效果十分重要……我童年時所繪的第一批水彩畫，已明顯有這種趨勢。因此，我所喜愛的藝術家都是特別追求立體效果的，例如喬托、馬薩喬、法蘭傑斯卡、安格爾等。透過對這些藝術家的研究，我漸漸瞭解到空間與體積在我創作生涯中的意義。」

波特羅也曾說他畫出膨脹物象時，自己便進入民族性豐富圖象的世界中，藝術上的圓形表現是與快樂相連結。

波特羅於1932年生於哥倫比亞山城梅德林，十二歲接受叔父建議進入鬥牛學校，十五歲時接觸現代美術書籍，對世界美術家開始有了認識，立志成為畫家，夢想前往歐洲學畫。十八歲遷往波哥大，舉辦生平首次個展。1952年他二十歲時，參加畫展獲獎，得到七千披索獎金，讓他得以啟程赴歐洲，先後到馬德里、翡冷翠美術學校學畫。他欣賞喬托、法蘭傑斯卡等大師名畫，身受文藝復興繪畫強調豐滿造形影響，因此奠定了他後來創作理念。

1955年，波特羅回到哥倫比亞，赴墨西哥旅行，研究里維拉、奧羅斯柯繪畫。1956年他在墨西哥所畫的〈有曼陀林的靜物〉，是他描繪「膨脹」的最早作品。人物畫是他的主要題材。他的畫風受到肯定，屢次獲邀參加國內外展覽得到佳評與獎賞。1960年，波特羅移居紐約，踏上國際藝術舞台。他的油畫〈十二歲的蒙娜麗莎〉榮獲紐約現代美術館收藏。當時紐約流行抽象表現藝術，他受到很大的壓力與排擠，但他歷經試煉始終堅守具象表現，並且更加大膽變形，強調量感風格受到矚目。1973年，波特羅移居巴黎，開始從事雕刻創作，全力開發三次元雕塑新領域。1992年，在巴黎香榭麗舍大道舉行巨型人體雕塑展，成功建立他的國際藝術地位與名聲。此後持續三十多年，他不斷在世界各大都市展出繪畫與雕塑，得到極大迴響，並獲得各大美術館與私人購藏。

波特羅在一次接受訪問時曾說：「我認為藝術家只有忠於他自己的根源，他才會達至所有人類的心靈。像我的哥倫比亞式圖畫，很奇怪的居然會讓法國人、德國人、日本人以及其他地區的人們印象深刻，其實越是地方性的，越具有普世性。」

這位拉丁美洲重量級藝術家，被公認為國際現代重量級大師。只要見過他作品的人，就忘不了他的「肥胖美學」，他的創作將豐富的量感與質感擴大表現至極大限度，深具天真樸質的巨大能量，積極訴求人生、幸福、官能性與幽默感，使觀者發出會心的微笑，感受到洋溢生命力與歡樂的力量。

　　　　　　　　　2014年3月寫於《藝術家》雜誌社

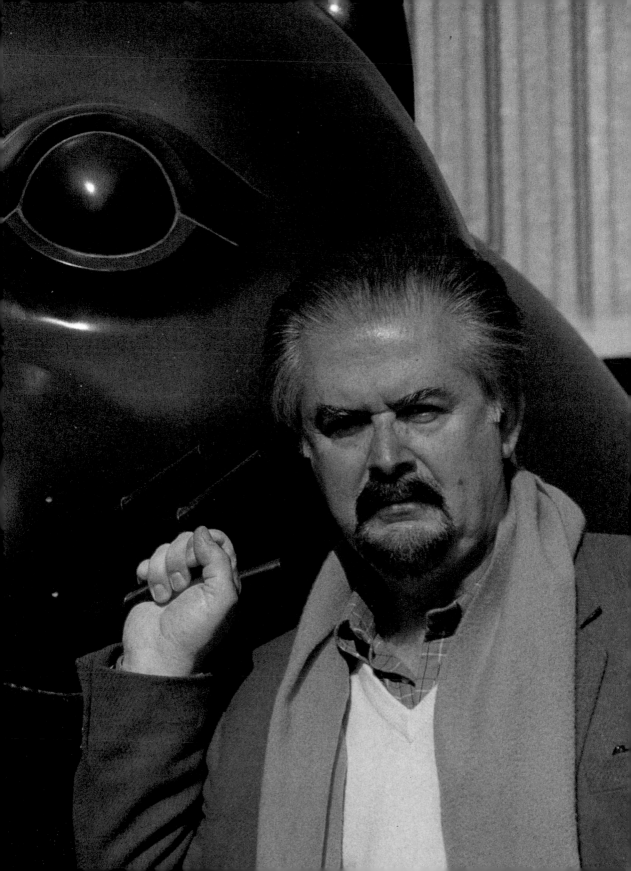

魔幻寫實藝術大師——
波特羅的生涯與藝術

波特羅是南美最知名的在世畫家

　　歐美人士一直都是以異樣的眼光來看拉丁美洲，他們將拉丁美洲現代主義藝術統稱為「荒謬藝術」或「魔幻藝術」。無論是流行時尚或是陳腔濫調，外國觀光客總是抱持「荒謬」與「魔幻」的想法遊訪拉丁美洲，而對那裡的貧窮與獨裁視若無睹，對當地旺盛的都市文化及複雜的殖民歷史也不甚瞭解，歐美人士是站在遙遠的距離，以放大鏡來簡化解讀「魔幻」的含意，將拉丁美洲視為異類文化來看待。

　　然而在拉丁美洲國家，許多當地人士特別是藝術家，卻能接受「荒謬」與「魔幻」的看法，還進而將這種觀念予以發揚光大。實際上，一九四〇年代當魔幻寫實主義（Magic Realism）出現後，拉丁美洲的藝術家即開始以之做為一種堅定的策略，用來對抗歐洲的大沙文主義。魔幻藝術的特點就是交錯並置、扭曲或是合拼形象與素材，如此可藉我們正常預期相矛盾的造形及圖像，來延伸其經驗。魔幻的因子可以包括在任何一種風格形式中。

　　拉丁美洲早期的現代主義藝術家均具有保守的學院派水準，

波特羅與他的作品〈**貓**〉1984（前頁圖）

波特羅在翡冷翠站立在他的雕塑作品前　1999（右頁圖）

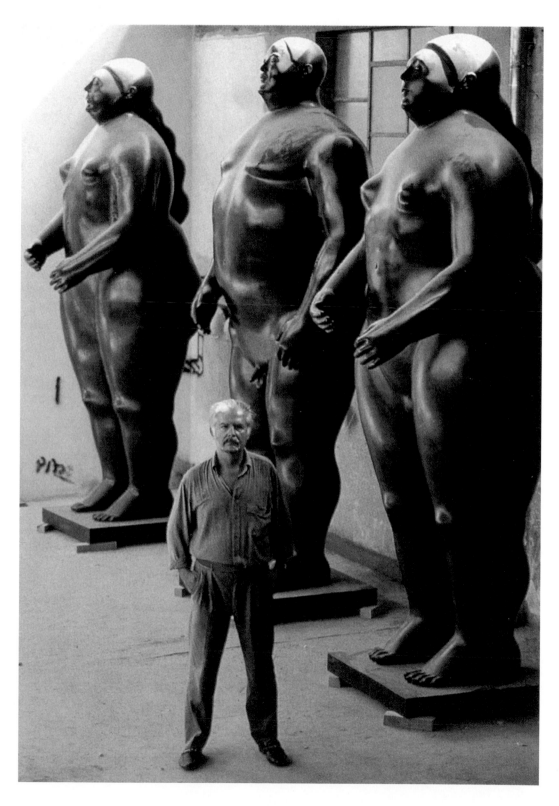

並致力探討他們印地安與非洲文化的根源，不過都堅定地認同美洲的新環境，並注意表達新土地的獨特氣質，其中以墨西哥的迪亞哥·里維拉（Diego Rivera），智利的羅伯多、馬塔（Roberto Matta），古巴的林飛龍（Wifredo Lam），巴西的塔西拉、亞馬瑞（Tarsila do Amaral）為代表人物。

一九六〇年代之後崛起的拉丁美洲藝術家，他們較著重內省及批判的立場，其著眼點已較少根據民族標準來行事，榮格的心理學模式也減少了，代之而起的是對生存環境的恐慌、嘲諷與質疑，這種對體制與存在價值的批評，正是國際新左派的典型作法。凡是既存的思想體系、政治制度、社會重要人物以及藝術成規，均全部以魔幻的語言重新予以公開評價與定位。而這一代的拉丁美洲藝術家中，最具知名度的人物當推哥倫比亞的費南多·波特羅（Fernando Botero, 1932- ）。

肥胖的美學表達

波特羅的藝術世界，有自畫像、裸體、靜物、人物，南美家鄉哥倫比亞的生活回憶以及美術史的人物。這位當今最具國際知名度的拉丁美洲在世藝術家，多年來一直是藝評關注的焦點人物，顯然他最讓人談論的就是他作品中那些具挑逗性的肥胖人物。他的藝術表達形式曾引起藝術世界不少爭議，不過卻相當受到收藏家與觀眾的歡迎。

波特羅稱，他並不是一名卡通漫畫家，正如所有的藝術家一樣，他只是依據結構的需要，而將自然現象加以或增或減的變形處理。德國藝評家維拿·史派士（Werner Spies）認為「肥胖」對波特羅而言，只是一種藝術表達語言，就像傑克梅第（Alberto Giacometti）鍾意「纖瘦」的造形一樣。

波特羅在演變出他成熟風格之前，曾經過一段掙扎的過程。他於一九五五年自歐洲返回哥倫比亞之後，即不停地旅行。他在一九五六年去過墨西哥，一九五七年再赴美國，最後才蛻化出他的「肥胖」典型人物造形來，這也正是某些藝評家攻擊他的地

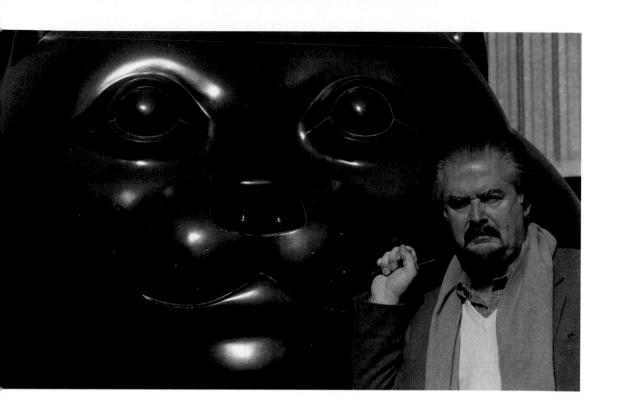

波特羅與他的雕塑
作品〈貓〉 1984

方。波特羅如今已是名利雙收的成功藝術家，不過當時他深覺自己似乎是生錯了時代。

他在許多訪談中都提到過他最初來紐約的一段遭遇，當他進入當時抽象表現派（Abstract Expressionism）畫家常去的西達酒吧，向所有在座的藝術家自我介紹稱，自己是一名具象派畫家，希望加入紐約的藝術圈，結果卻換來冷落的回應，大家認為他的畫風不符合當時的流行風格。此正如他後來回憶所稱：「如果你不畫抽象表現主義作品，你就不是畫家，你等於是不存在似的，我沒有什麼朋友，整個紐約的藝術環境似乎充滿敵意」。甚至連美國《藝術新聞》的評論家都對他的作品持反對意見，將他的人物比喻為「白痴農婦經大獨裁墨索里尼受孕留下的胎兒」，足見當時紐約藝評界的「傲慢與偏見」。

波特羅認為抽象表現主義在當時是非常主要的藝術運動，不過其後來的影響力卻日漸衰微。波特羅自己曾嘗試過以自由的筆觸作畫，但他覺得並不適合他的發展方向。

鄉下自學藝術家哥京初試啼聲

　　一九五一年六月間，一名頗富冒險精神的攝影師，在他波哥大（哥京）的工作坊，展示了二十五幅包括水彩、素描及油畫等作品，這些畫作是由一名最近才從鄉下抵哥京發展的年輕又沒名氣的藝術家所作，這次畫展雖然並沒有受到大家注目，但也賣了幾幅作品，那名年輕藝術家並不氣餒。在不到一年時間之後，這位名叫李奧‧馬提茲（Leo Matiz）的攝影師，再度為那名年輕藝術家舉行了另一次個展。這第二次展覽開始廣受大家青睞，所有展出作品全部被人訂購，當時無論是業餘的藝術經紀人、收藏家、或藝術圈人士，沒有任何一個人會想到，那名來自梅德林鄉下，才十九歲名叫費南多‧波特羅（Fernando Botero）的藝術家，有一天竟然成為拉丁美洲最知名的大畫家。

　　從波特羅最初展示的作品來看，尚看不出任何未來可能發展的徵兆，他的作品是如此地多樣雜陳，還真讓觀眾起先以為那是一場藝術家群體聯展。波特羅這些初期作品明顯透露了其所受到影響範圍之大，他所受到大師作品的影響，可廣及自高更到墨西哥壁畫運動大師里維拉（Diego Rivera）與奧羅斯柯（Fosé Clemente Orozco），然而，這名來自安地斯山中小城的年輕自學畫家，卻從未見過這些大師或其他任何藝術家的真跡原作，他的繪畫知識全都來自書籍及複製品。

　　波特羅的父親正如大多數的南美洲人一樣，極熱衷研究法國大革命，他父親擁有介紹龐芭度夫人（Madame de Pompadour）、路易十六及瑪利‧安東尼特（Marie Antoinette）等畫像的圖書資料，附有古斯塔夫‧多爾（Gustave Dore）繪製插圖的但丁神曲名著也可以在他父親的書架上找到。顯然，他小時候第一次所見到女性裸體圖像，也在父親的書房中出現，不過他所見到的裸體圖像，卻全然迥異於他學校教科書本上所看到的裝飾性插圖。像拉斐爾的聖西斯汀聖母像（Sistine Madonna）或是提香的聖母升天（Assunta）都是神奇的聖母圖像，與梅德林教堂的「聖女」並不相同。後來，他在朋友家客廳更是見到了讓他印象深刻的畢卡

波特羅　**主婦**
1970　粉彩畫布
99×77in

索名作〈鏡子前面的女人〉及形而上畫派大師基里訶（Giorgio de
Chirico）作品的複製品。

　　在梅德林，現代藝術只存在於少數知識份子的談論中，當
波特羅還在學校求學時，最初聽到這些少數知識分子談及現代藝
術時，的確感到驚奇與新鮮。此精英知識圈曾提及畢卡索與史特
拉文斯基（Stravinsky），以及海明威與巴布羅・尼魯達（Pablo
Neruda），當波特羅從這些藝文界朋友口中熟知了不少基本知識
之後，讓他有了足夠的能力寫了一篇標題為〈畢卡索藝術的不協調

性〉（Picasso's non conformism in art）之類的文章，結果他很快就被趕出了校門，他只好從他實際的生活體驗來補足他的理論知識。在他叔父的關照下，他進了鬥牛學校，不過他比較感興趣的乃是真實鬥牛場上正面觀眾席中的臨場感，他可以親自將自己所感受到的危險過程以筆與墨將之畫在紙上。此外，他也已經能夠輕易地將他的素描作品賣給收藏家，不久之後，他即有能力為「哥倫比亞」每日新聞報提供插圖以賺取他的生活費了。

波特羅　**哭泣的女人**
1949　水彩畫紙
56×43cm

有時波特羅也會與朋友遊蕩市區街頭公開寫生，梅德林是一座充滿殖民地風味的美麗山城，它沿著肥美的山谷而建，正像一顆鑲在高山上的閃亮寶石。不過如今，梅德林卻是以走私毒品嗎啡的大本營而聞名於世，使此山城因想像不到的暴力與層出不窮的犯罪而變得暗淡失色，由於如此危機四伏而致使做為山城之子的波特羅，無法再踏進家鄉一步。在波特羅少年時期，梅德林尚無任何毒品幫派，那時當地最有名的地方就是紅燈區的風光，波特羅與他的好友常去紅燈區描繪酒吧與妓女的生活。數十年後，他卻在遙遠的紐約與巴黎，以大幅的畫作與素描作品來紀念回憶這些舊地往事，像他一九七〇年所作〈瑪利杜格之家〉及〈安娜‧莫利拿〉，即屬此類作品。這批早期圍繞著梅德林週遭相關的人事物畫作，也標示著波特羅藝術主題的整個寶庫，因為就當時而言，所有他的作品創作泉源，均可說是來自他對於山城世界的人民、土地及其傳統的回憶。

一九四九年，波特羅畫了一幅標題為〈哭泣的女人〉，在作品中顯示著一名彎身低頭的裸體人物，她以不成比例的大手遮掩著她的臉部，女人的表情與姿態表現出一種自暴自棄的模樣，此種悲情絕望的感覺，更因為使用了黑色與藍色的主調而愈形增

波特羅
瑪利杜格之家
1970　油彩畫布
180×186cm
私人收藏

強。此作品具表現主義特質，令人想到奧羅斯柯帶責難與憐憫的悲痛感，此情態也充滿於西薩・瓦里喬（César Vallejo）的詩作中，瓦里喬的〈人道詩作〉（Poemas Humanos）即是以叛逆與悲情為其創作的中心主題，它不只反映了當時南美洲藝術家的一般情緒，也正是波特羅初期的藝術觀念。如果再看一下波特羅

一九五二年的〈印地安女孩〉，他尚可能還受到過其他作品之影響，其中的影響顯然有來自高更在南太平洋的安詳作品，波特羅稍早的水彩與此件油畫，正是他此時期較為人知的少數作品。

拉丁美洲──現代混種文化的金字招牌

一九五二年，波特羅贏得由國家圖書館所舉辦的第九屆哥倫比亞藝術家沙龍展第二大獎，一夜之間使得這名還不到二十歲的年輕人名字傳遍波哥大的藝術圈與知識界，如今他也已有足夠的金錢支付前往歐洲行的輪船旅遊費用。波哥大是波特羅發跡之地，至於後來的美國，則是他數年來學習與旅行之後建立繪畫風格，而使他的名聲日升的地方。

波特羅的這些作品已成為拉丁美洲現代混種文化的金字招牌，其名氣足可與賈西亞‧馬奎茲（Gabriel Garcia Marquez）的文學。以及亞斯托‧比雅卓拉（Astor Piazzola）的音樂相媲美，這三位享譽國際的南美作家創作，均與他們所生存體驗過的根源與文化有密切關係，那也正是他們作品中的中心主題。而波特羅的作品無疑地深具普世人性價值，波特羅曾經這樣說過：「只有當藝術家堅定地根植於他自己的鄉土時，他的作品才具有普世性。」

這三位藝術家尚具有另一共同的特質，即他們的作品廣為世人知曉。像波特羅就已在世界各地美術館舉辦過六十多次個展，從東京到華府，從斯德哥爾摩到卡拉卡斯，都有他作品的蹤跡，最近數十年來，在拉丁美洲尚找不到哪一位畫家具有如此廣大的影響力。至於談到文學之星馬奎茲，其普及程度的確無法以商業上的表面性，來與藝術世界相提並論。

然而，也有論者認為馬奎茲與波特羅只是在持續利用一九七〇年代以來的拉丁美洲熱潮，此論點其實是經不起真實的考驗，因為他們兩者齊手並進的普世人氣，實具有高度的藝術品質，他們作品的普世價值，並非歸因於類似異國情調般的內容與主題，我們寧可將之主因歸功於他們完美的藝術技巧。波特羅完成的作品如今已逾三千多幅繪畫，此外，尚包括二百多座雕塑以及無數

波特羅　**印地安女孩**
1952　油彩畫布
185×150cm
私人收藏（右頁圖）

的素描與水彩作品，這的確是龐大的作品成果，它無疑地可說是經得起批評家的檢視。

這位來自鄉下的年輕自學畫家，雖然並未見過第一手的大師真跡原作，不過他將來尚有一段很長的路要走，而且他全然了解自己未來的生涯要如何進行下去。正像大多數南美洲的前輩藝術家一樣，波特羅深信，他必須離開他的故鄉前往歐洲舊大陸發展，如果幸運的話，他還有機會征服歐洲大陸。

歐洲的學習之旅對波特羅影響至深

一九五二年，二十歲的波特羅坐上義大利輪船離開哥倫比亞前往歐洲大陸。船上的旅客中，不是探訪新大陸夢想幻滅的歐洲人返回舊世界，就是像波特羅一樣的年輕南美洲人，帶著自己極大的幻想前去歐洲旅行。

初秋，波特羅抵達了巴塞隆納，此城市正是奇才安東尼·高第（Antoni Gaudi）及年輕的畢卡索所居住之地，波特羅在巴塞隆納停留了沒有幾天即離開，因為他的目的地是西班牙首都馬德里。波特羅在馬德里的聖費南度美術學院（The Academia de San Fernando）註冊研習繪畫，不過他後來卻聲稱，他在該校並沒有學得多少東西，因為在學校，他的老師們都在幫助他為自己找尋他個人的風格，他也非常有興趣去探討繪畫的技巧。

因為此一理由，這位自我意志甚強的學生寧願將他的時間消磨在普拉多（Prado）美術館，在那裡親身為自己解開古老大師們的藝術祕密。首先他臨摹了大師的傑作，從提香的〈舞蹈〉開始，之後是丁托列多（Tintoretto）的畫作。尤其是他一向崇敬的維拉斯蓋茲（Velázquez），後來他還將自己描繪成著黑色巴洛克式服裝的維拉斯蓋茲，並重新詮釋大師作品中的兒童與侏儒，他持續地研究西班牙宮廷畫家作品中獨特的疏離感與尊貴感。

在馬德里二學期的學習對波特羅而言，已足以對繪畫藝術有了基本的認識。在一九五〇年代，巴黎這個城市在歐洲可說是無可爭議的藝術之都，那裡居住著畢卡索及其他當代偉

波特羅
維拉斯蓋茲畫像
1973　鉛筆畫紙
17×14in

大的藝術家，那裡有很多偉大的現代藝術收藏，這些都是佛朗哥（Franco）政權下的馬德里所沒有的。波特羅因認識一導演朋友理卡多·伊拉加里（Ricardo Irragarri），讓他有機會在沃斯基之家（Place des Vosges）的公寓居住了數個月，不久他即發覺在這裡住著的藝術家工作室及現代藝術的收藏，對他並沒有太大的吸引力，他還是對羅浮宮裡的古老大師作品較感興趣，尤其喜歡前往各式各樣的巴黎書店瀏覽各種藝術史的書籍，特別是對早期義大利藝術深感興趣。

　　一九五三年夏末，波特羅與伊拉加里一齊訪問了翡冷翠城，這次的遊訪經驗對波特羅影響至深，以致於他決定留在這一座文

藝復興誕生之地,研究一下壁畫技術。他在聖馬可藝術學院註學習,並且同時在他位於巴尼卡大道的工作室繼續他的繪畫創作。在翡冷翠城,波特羅首先不只研習他的藝術技巧,也加強他的理論基礎,在他跟隨羅伯托‧朗吉(Roberto Longhi)的授課學習中,對第十五世紀文藝復興時期藝術史尤其感到興趣。

　　不久,波特羅認識了傳奇人物貝拿德‧比倫森(Bernard Berenson),比倫森的主要著作在研究義大利文藝復興時期的畫家,他的專著只要一出版即立刻成為藝術史方面的暢銷書。比倫森在書中尋求「將這些大師的作品重新做出符合當今時代的新詮釋,以及其永恒的人性價值。」這本書對年輕的波特羅而言,具有指引參考的功用。比倫森的論述以及他對文藝復興時期個別藝術家的分析,其中包括他們的風格與藝術意圖的定義,這些均明顯地提供了波特羅在翡冷翠時期所探尋形式表現的參考:諸如實體價值的本質,造形可塑性及個別輪廓的不朽性。比倫森對波特羅影響的程度,我們可以從他許多對繪畫問題的陳述聲言得到證明,其影響之大至今仍然存在。

波特羅　**側臉肖像**
1962　油彩畫布
226×184cm
慕尼黑現代藝術美術館
藏(左圖)

波特羅　**女修道院長**
1966　油彩畫布
82×76cm　私人收藏
(右圖)

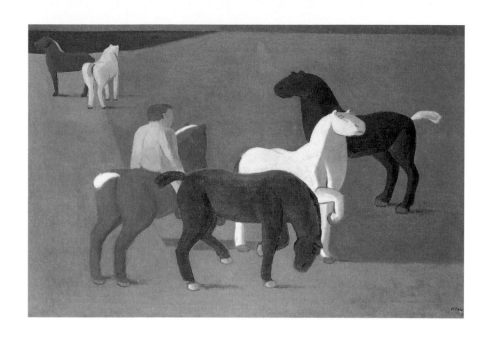

波特羅　**馬**　1954
油彩畫布　95×127cm

　　對這名年輕藝術家產生啟示的其他方面，尚有來自義大利畫家彼埃羅・代拉・法蘭傑斯卡（Piero della Francesca）在亞勒索（Arezzo）的壁畫。法蘭傑斯卡作品所表現時至高無上形式，空間的組合及色彩的完美性等特質，均成為波特羅判斷一般繪畫的標準。此時期當代藝術家們所最關注的，乃是繪畫的表情、內心的張力及機緣性，而波特羅自己所關心的卻是古典藝術與具象繪畫的處理問題。

　　波特羅騎著他的摩托車遊訪義大利，他不僅沉醉於法蘭傑斯卡在亞勒索的壁畫，也對典藏於阿西西（Assisi）與帕多瓦（Padua）的喬托作品感到興趣，他訪問西耶那（Siena），並研究典藏於威尼斯的卡帕喬（Carpaccio）、喬爾喬涅（Giorgione），但他卻對大部分的巴洛克羅馬式的藝術無動於衷。他尤其喜歡以法蘭傑斯卡與保羅・烏切羅（Paolo Uccello）為學習榜樣，波特羅仰慕他們作品中的清澈明快及神祕的寧靜，他喜歡陰影的光線及幾何形的實體安排，這些表現手法均可從義大利文藝復興時期早期大師的作品中發現到。

　　在翡冷翠停留時期，波特羅畫了幾幅以馬與騎士為主題的畫作，其中有一幅是在一九五四年作的〈馬〉，此幅作品的特點

是它帶有一如喬托與法蘭傑斯卡的古代純樸感，尤其是烏切羅的〈聖羅馬諾之役〉作品中的高地平線及馬匹安排的手法，似乎都曾被他所引用過。不過如今已是二十世紀的繪畫，他顯然也可能受到基里訶（Chirico）的新古典主義（Neo-Classicism）或是抽象經驗的感動。儘管如此，一種屬於個人的明顯風格，尚未在他此時期的作品中出現，而只是顯示了某種趨向，諸如壁畫般的乾畫技法及物體製造等手法的顯現。

在他停留歐洲大約四年時間中，波特羅訪問過美術館，他將所獲悉的藝術標準與準則運用於他自己的作品中，他學習古老大師的技法，並專注於精神的省思與藝術的哲學空間思考，他成功地將在翡冷翠所學習到的東西加以綜合，像比倫森的論著，以及他與卡羅·卡拉（Carlos Carra）的朋友羅伯托·郎吉（Roberto Longhi）及喬吉歐·莫朗迪（Girogio Morandi）等人的結識交往，均對他的創作至關重要。然而，波特羅他作品背後的美學策略尚未經定義，「當一個人年輕時，他總是想將所有的東西綜合在一起，我正是如此，我想要的是馬諦斯的色彩，畢卡索的結構，梵谷的筆觸。」

波特羅的翡冷翠經驗，激發了他開始探尋他自己作品中的邏輯性，從此地他的基本傾向開始發展，而導向他後來作品的演化。此演化與當時流行的趨向正好相反，他的發展大多集中於具象藝術，他的具象藝術兼含古典與他自己所處時代的表現。波特羅承認，此種邏輯性必然與他的背景及他特有的南美洲根源有所關聯，所以他在歐洲期間也持續與南美洲的藝術家交往，這些南美洲的藝術家們也都和他一樣正在尋找某種能代表南美洲的藝術。在兩年的翡冷翠學習之旅結束後，已是波特羅該回家鄉哥倫比亞的時候了。

返拉丁美洲尋找失踪的傳承

一九五五年三月，費南多·波特羅返回波哥大，不過這次的返鄉卻讓他相當失望，顯然這次與他稍早在波哥大的展覽反應

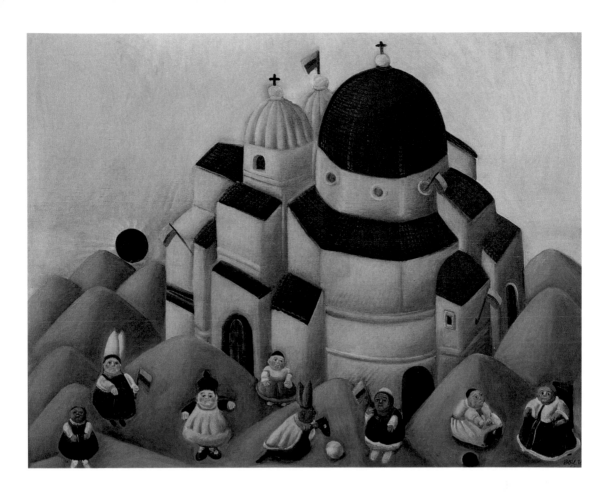

波特羅　**盛大的慶祝**
1966　油彩畫布
117×147cm
柏林布魯斯伯格畫廊

大不相同，他在義大利所作的畫作，在他抵達家鄉沒多久即被安排在國家圖書館展出，但觀眾卻興趣缺缺，與前次不同的反應是，觀眾覺得他的作品太古典，不夠現代，也就是說太「學院」（Academie）了。這是波特羅一生中第一次，也是唯一的一次，他必須依賴藝術以外的工作方式來賺取生活費用，他靠賣汽車輪胎來維生，這樣的生活方式約維持了數個月的時間。一九五六年初，他結婚後啟程前往墨西哥，希望在那裡能找尋到「失蹤的火炬」。

　　就文化上來說，墨西哥是拉丁美洲的領頭國家，在這裡，前哥倫比亞文明已於殖民時期即與歐洲人的文化融合為一，形成一種獨特而在地化成長的傳統，此一新傳統產生了輝煌的建築、繪畫及雕塑，美洲大陸可以說尚無任何其他國家擁有如此豐富而多

樣的民間藝術（Folk Art）。民間藝術加上大師的作品，一直都是波特羅創作的靈感泉源，它甚至已超越了美術（Fine Arts）領域，它的確是一種能反映文化本質的民間藝術。此外，墨西哥也是二十世紀在拉丁美洲國家中唯一能產生享譽國際的現代藝術家，像卡蘿（Frida Kahlo）、里維拉、席蓋洛斯（Alvaro Siqueiros）及奧羅斯柯（José Clemente Orozco）都可說是國際間極受尊重的藝術家，波特羅希望從他們身上獲得一種歐洲不可能提供給他的衝擊力，同時那也是不大可能自美洲其他地區得到的。

令人驚異的是，波特羅起初並未對墨西哥現代藝術熱衷過，雖然他也曾被這些巨型壁畫的不朽性所吸引，不過奧羅斯柯的表現主義特色及席蓋洛斯富政治啟發性的繪畫，並不符合他的藝術概念，相反地，他們還與他所主張的平靜感覺、具構成思維的幾何構造學。以及藝術的造形元素等，相互矛盾。波特羅在墨西哥所結識的作家阿法羅‧穆提斯（Alvaro Mutis）後來曾描述著，他們是如何在一起環遊墨西哥域，波特羅又是如何突然停下腳步，心血來潮地與他談論起法蘭傑斯卡的構成風格與喬托的藍色調。

不過，波特羅與墨西哥現代運動的遇合，卻可以持續地在他後來的作品中找到踪跡，幾乎所有的拉丁美洲藝術作品中，尤其是在墨西哥革命藝術中，龐然而不朽的特性正是其中一項重要的表現主題，它深深地根植於此文化地區中。這並不是一種虛構，而是一種甚至包含了其地理因素的完整內容，沒有任何其他畫家能夠像迪亞哥‧里維拉那般，賦予此種內容以如此令人信服的造形來。里維拉是在波特羅抵達墨西哥的這一年過世的，里維拉那塊狀的典型人物，幾乎佔滿了整個圖畫的構圖，令人難忘，而此種構圖手法不久即在波特羅的作品中獲得再生。波特羅尤其是對里維拉人格個性印象深刻，他認為里維拉已創造出一種公認為是在特別的時間與特別的地方，才能產生出來的藝術，而這些特點也正是波特羅努力想要達成的。

波特羅也許是拉丁美洲在二十世紀後半葉追隨此種榜樣的唯一藝術家，因為自一九五〇年代中期之後，來自拉丁美洲的藝術家們逐漸趨向於國際性的發展，對他們來說，像紐約、巴塞隆納

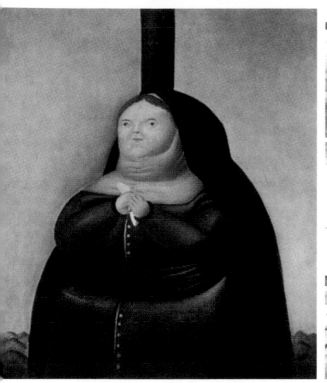

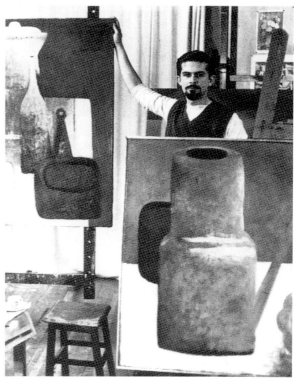

波特羅
苦路（La Dolorosa）
1967　油彩畫布
156×132cm
私人收藏（左圖）

波特羅在他的工作室
1957（右圖）

及巴黎等藝術中心，已變得較墨西哥及布宜諾斯艾利斯更為重要了。

　　除了在藝術上所受到的影響之外，波特羅在墨西哥的停留居住，也對他的藝術生涯事業發展至關重要。與波哥大不相同的是，墨西哥有專業的畫廊，無疑地，當時對波特羅影響最大的是，經由安東尼奧・蘇沙（Antonio Souza）代理，蘇沙不久即展示了波特羅的畫作，並將他的作品安排到國外展覽，而且，偶然還售出了一些作品，不管如何，這已足夠提供藝術家的生計了。

　　早期一九五〇年代的波特羅作品如今大部分已無可考，就連藝術家本人也未留下任何該時期的作品照片，一張一九五七年所拍的工作室照片顯示，一名憔悴瘦弱的年輕畫家與兩幅大靜物畫合照，其中一幅描繪的是一具容器，像是水壺的模樣，另一幅則是數件類似容器，這些物件赤裸裸的真實呈現，令人聯想到喬吉歐・莫朗迪（Giorgio Morandi）的靜物，只有在這裡可以找到佔

有如此巨大空間的素材表現，當這位飽
經世故的細緻義大利大師，不再對龐然
不朽性感到興趣時，卻開始關注畫家與
物體之間的親密對話。波特羅的這些早
期作品的確令人印象難忘，它正是出於
結實又質樸的呈現，與他後來的作品有
所不同的乃在於，這些作品中有關物件
的比例及其與周遭空間的關係，基本上
仍然是配合著現實而安排的。

　　一九五六年末與一九五七年初，
波特羅畫了一些為參與華府泛美聯盟舉
辦聯展的展品，當他在畫〈有曼陀林
的靜物〉這件展品時，他將物件予以變
形，把相當大件又沉重的樂器口描繪
得非常細小。此種「不成比例」對他可
說是一種啟示，因為此手法或許可以

波特羅
有曼陀林的靜物 1956
油彩畫布

導致一種能增強他作品感性呈現的潛意識關鍵因素。此一簡單的
技法意外地為樂器添增了一些獨特的靈光氣息，一種華美而豐富
的物理性，觀者可以認出它是什麼，但同時它又是虛幻、神奇而
寬容的。在某種意義上，此曼陀林如今也具有一種天真的不完美
性（Naïve imperfection），類似一種從南美洲殖民繪畫角度來看待
古典典範的個人詮釋。

　　接下來的幾個月，波特羅在美國舉行了他的首次個展，那是
一九五七年四月在華府由泛美聯盟贊助下的展覽，這次展覽還由
藝術家萊斯里‧裘德（Leslie judd）在華盛頓郵報上為文討論，這
篇評文也許打動了該機構的某些成員，而決定向這位年輕的哥倫
比亞藝術家買了一幅三十元的畫作。

　　對波特羅而言，此次購藏的意義並不在於售價的多少，而
重要的是他藉由此次購藏的機會，讓他熟悉了當代的美國藝術。
他在翡冷翠時即已聽說過傑克森‧帕洛克（Jackson Pollock）與
威廉‧杜庫寧（Willem de Kooning）的大名，但迄今他尚未見

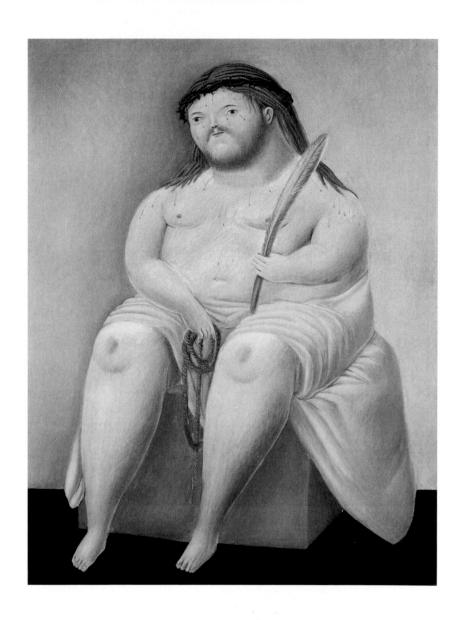

波特羅　**戴荊冠耶穌**
1967　油彩畫布
194×141cm
私人收藏

過這些藝術家的任何一件原作，如今他可以在華府與紐約的美術館研究他們的作品了。這次波特羅與抽象表現主義（Abstract Expressionism）及巨幅畫布上動態而非具象繪畫的接觸，使他頓然產生一種很深的危機感，因為抽象表現主義全然迥異於波特羅在歐洲美術館所無限耐心學習的情境。所幸他認識了經營畫廊的妲妮雅‧葛瑞斯（Tania Gres），她慷慨提供了波特羅在華府這數週的所有道義上與財務上的支助。

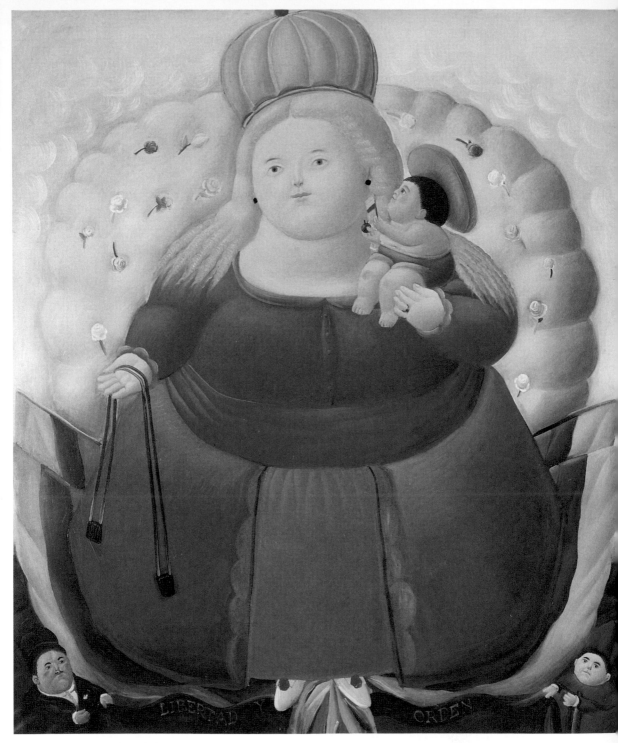

波特羅　**哥倫比亞夫人**　1968　油彩畫布　229×195cm
波特羅　**賽西莉亞**　1968　油彩畫布　192×116cm（右頁圖）

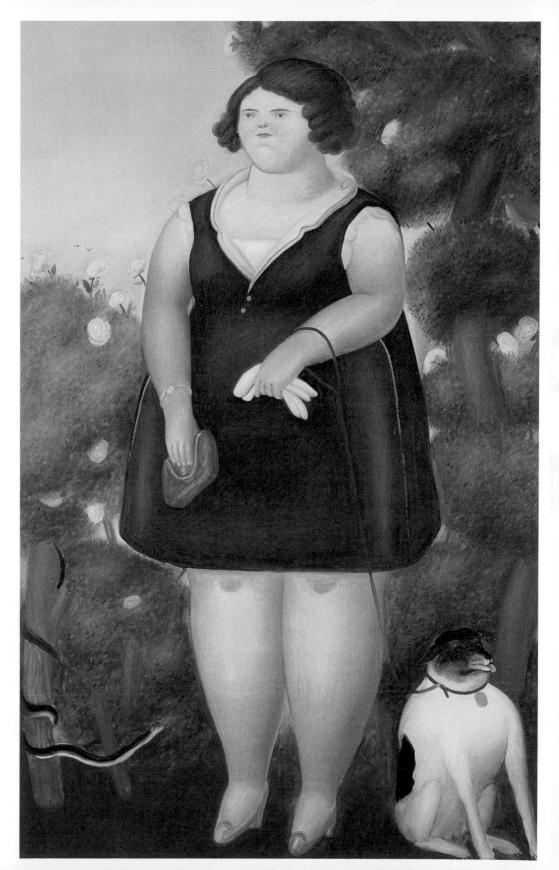

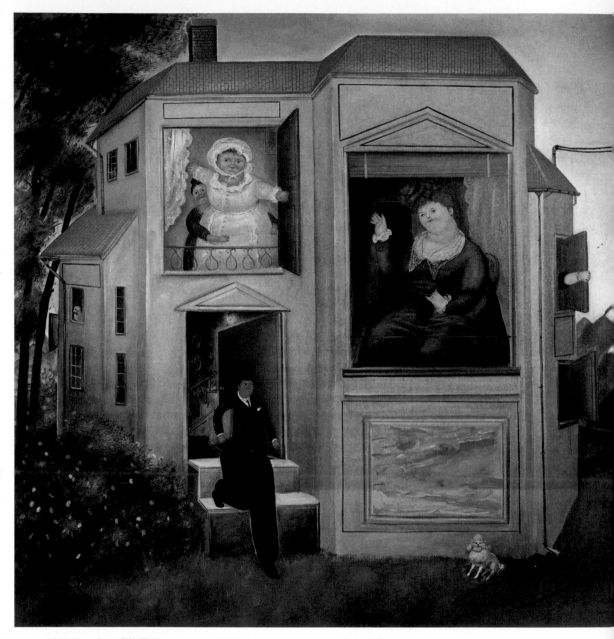

波特羅　**去上班的男子**　1969　油彩畫布　182×185cm　私人收藏

波特羅　**波特羅的展覽**　1975　油彩畫布　52×196cm　蘇珊・洛伊德（Susan Lloyd）女士藏

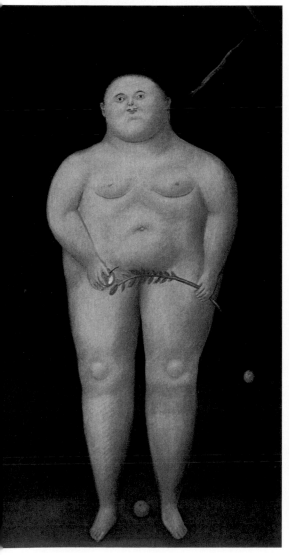

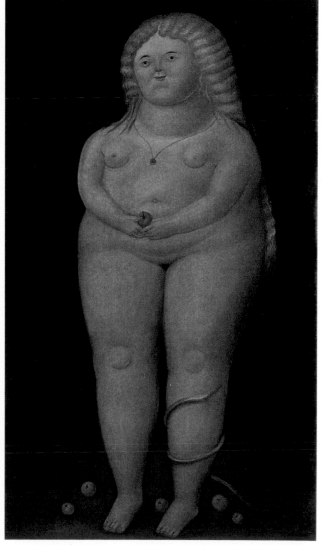

波特羅　**亞當**　1968　油彩畫布　195×102cm
私人收藏

波特羅　**夏娃**　1968　油彩畫布　195×102cm　私人收藏

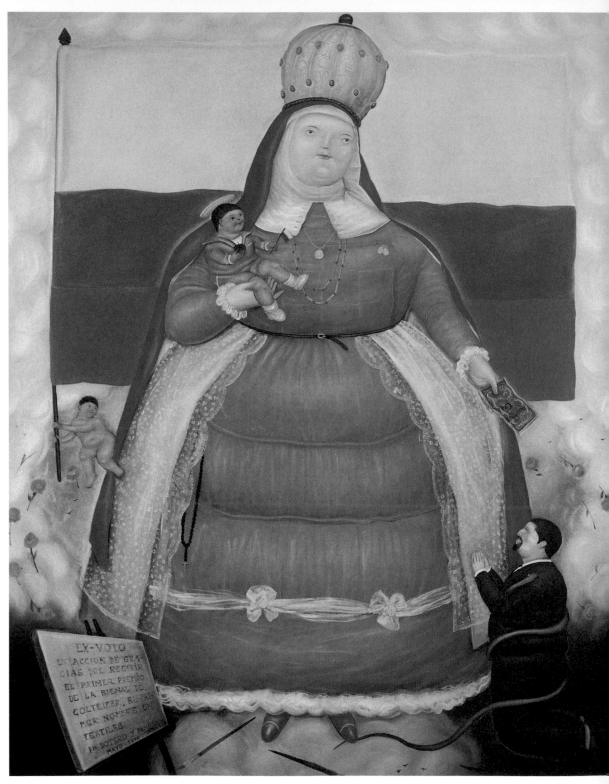

波特羅　**奉獻**　1970　油彩畫布　241×193cm

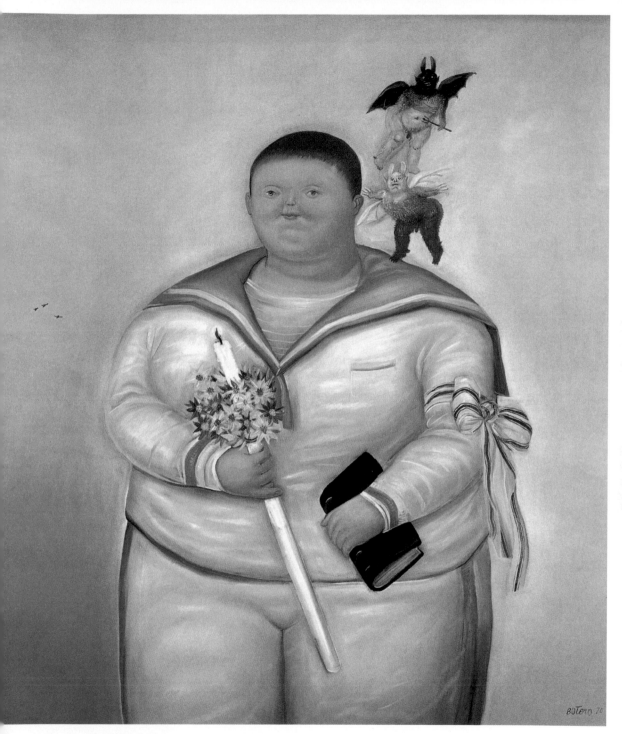

波特羅　**第一次盛餐的自畫像**　1970　油彩畫布　109×94cm　私人收藏

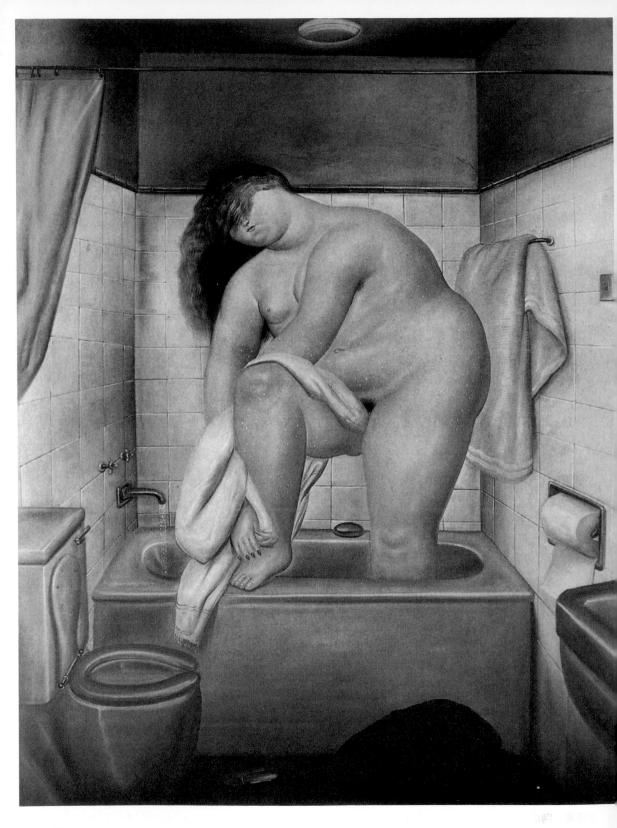

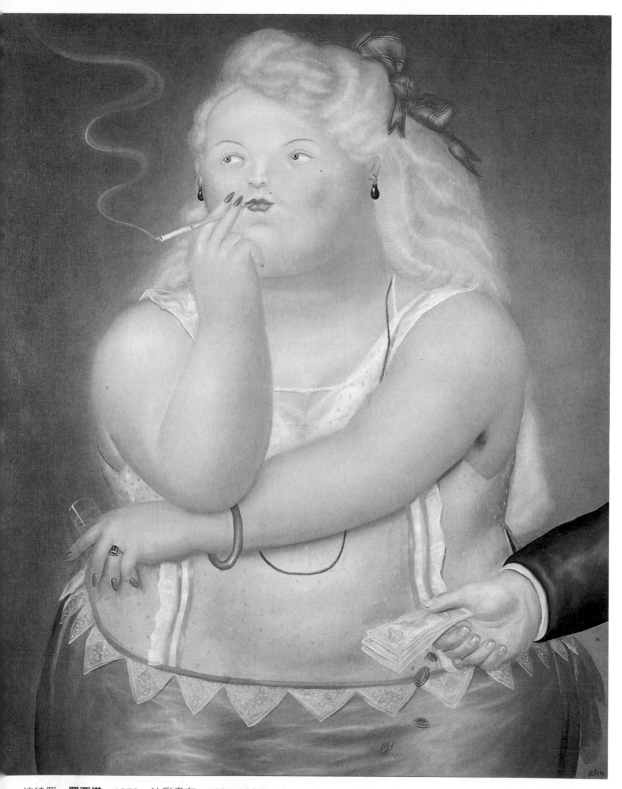

波特羅　**羅西塔**　1973　油彩畫布　168×126.5cm

波特羅　**向波納爾致敬**　1972　油彩畫布　234×178cm　紐約艾柏巴屈（Aberbach）畫廊收藏（左頁圖）

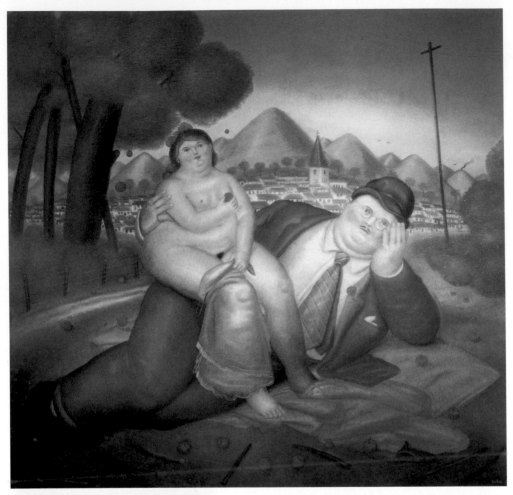

波特羅　**一對戀人**
1973　油彩畫布
183×190cm
私人收藏

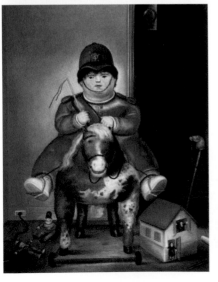

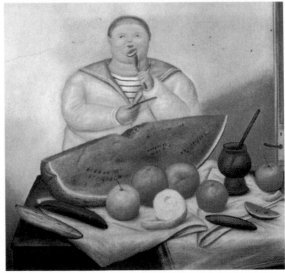

波特羅
木馬上的貝德羅
1974　油彩畫布
194×150cm
哥倫比亞梅德林
波特羅美術館藏
（左圖）

波特羅
吃西瓜的男孩
1972　油彩畫布
164×171cm
私人收藏
（右圖）

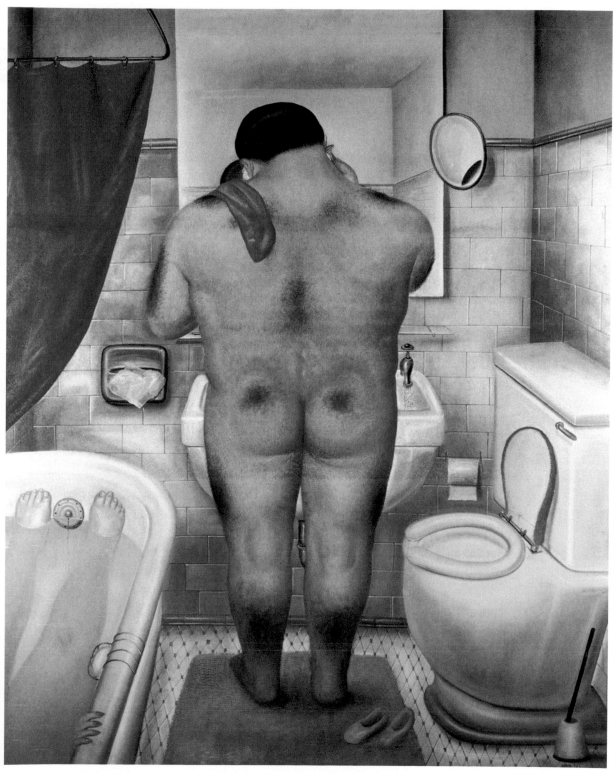

波特羅　**向波納爾致敬**　1973　油彩畫布　248×187cm　私人收藏

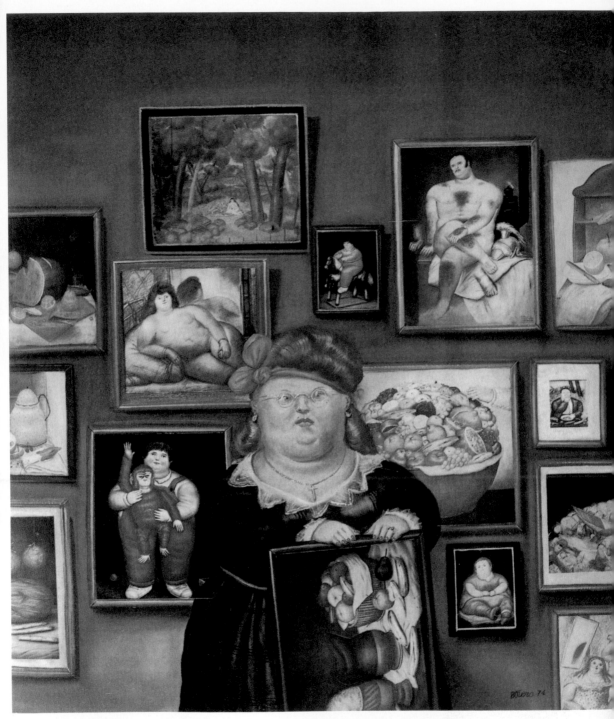

波特羅 **收藏家** 1974 油彩畫布 91×79cm 私人收藏

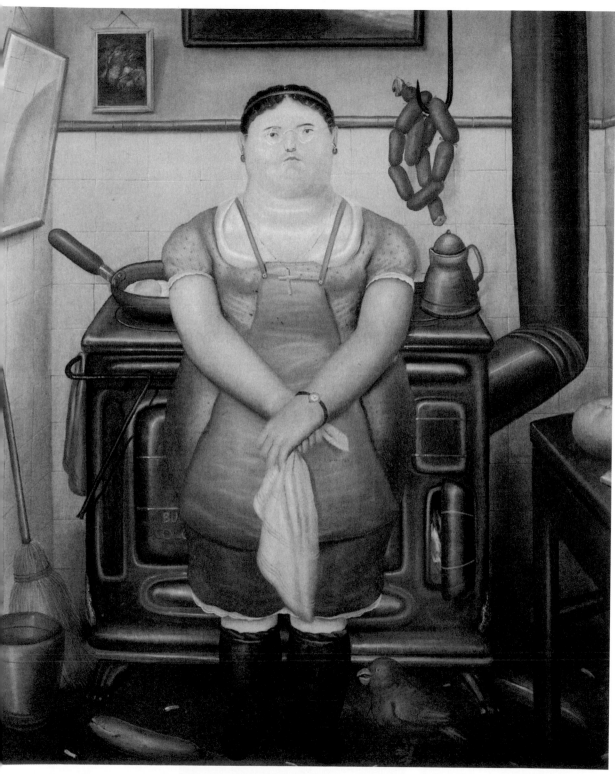

波特羅　**女傭**　1974　油彩畫布　194×154cm　私人收藏

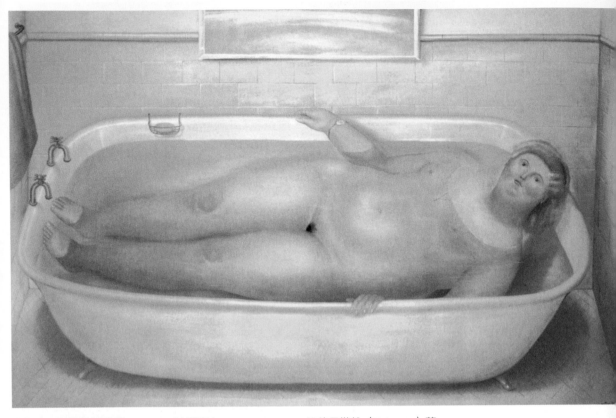

波特羅　**向波納爾致敬**　1975　油彩畫布　183×274cm　馬德里勒訥（R. Lerner）藏

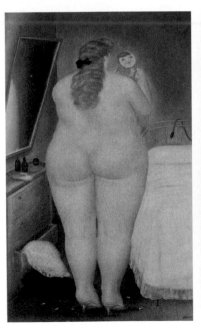

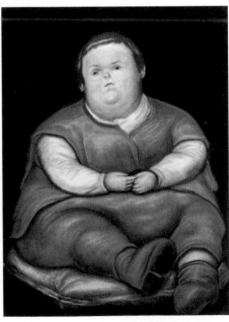

波特羅　**早晨的梳洗**
1971　油彩畫布
234×178cm
紐約艾柏巴屈（Aberbach）畫廊
收藏（左圖）

波特羅　**瓦耶卡的孩子**
（畫於維拉斯蓋茲之後）
1971　油彩畫布
174×126cm　私人收藏
（右圖）

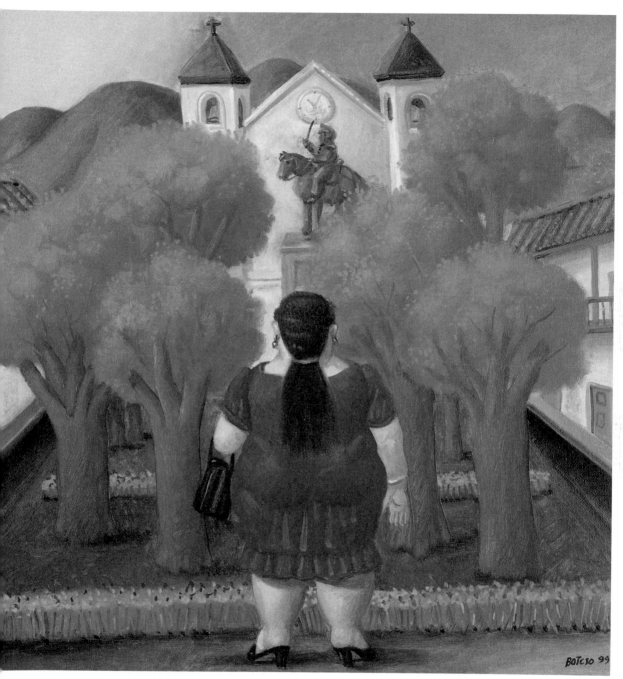

波特羅　**宮殿**　1975　油彩畫布　257×120cm

從波哥大到華府開畫展

波特羅離開華府經墨西哥返回波哥大住了幾個月，如今，他的知識累積已帶有紐約的前衛派及墨西哥的現代主義，再加上他原有的文藝復興藝術素養及新世界的巴洛克特質。值得祝賀的是，他在家鄉已被公認為是新一代藝術家中最重要的成員，他並在二十六歲時被任命為美術學院的繪畫教授。

因此，波特羅的自信心又重新回來了，他每天都以非常愉悅的心情作畫數小時，在接下來的三年中，他的具象繪畫已發展出個人的明顯風格，他描繪年輕的女孩及整套系列的色情肉感半身人物圖像。這些圖像均運用了一些馬雅（Maya）與阿茲特克（Aztecs）偶像的表現表法，而這與神祕的〈蒙娜麗莎〉較無關係。他也以敘述的手法描繪了一些日常生活的場景，諸如〈雷蒙荷約的崇拜〉，即是一不尋常的主題，它是以現代歷史性的圖像手法，來歌頌當時非常知名的哥倫比亞自行車選手的當代英雄故

波特羅
雷蒙荷約的崇拜
1959　油彩畫布
172×314cm
私人收藏

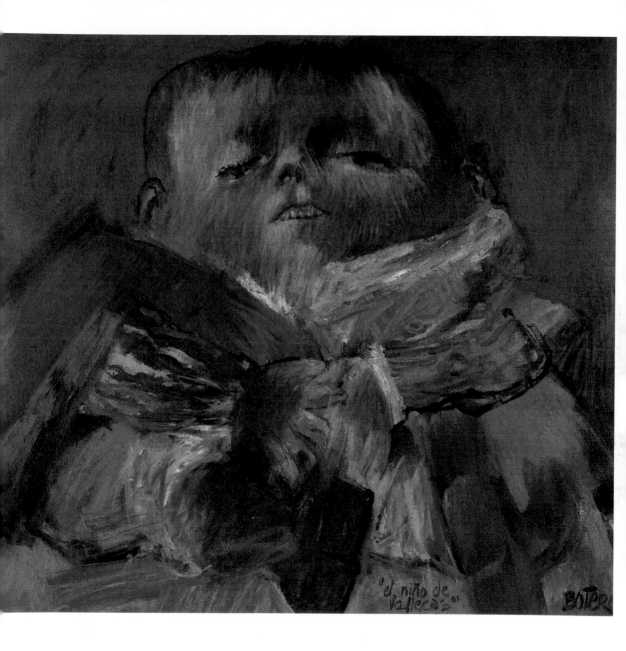

波特羅　**瓦耶卡的孩子**
（畫於維拉斯蓋茲之後）
1959　油彩畫布
132×141cm
私人收藏

事。

在波哥大，波特羅也開始將歐洲美術館的知名大師作品予以重新詮釋，這也成為他作品中相當重要的內容之一。在這段時期，他曾挪用了維拉斯蓋茲十種版本的〈瓦耶卡的孩子〉（Niño de Villecas），進行再詮釋，其他尚有曼坦那（Mantegna）不少版本的〈新婚之家〉（Camera degli sposi），及一系列的〈蒙娜

麗莎〉等作品。一九五九年波特羅與另二名哥倫比亞藝術家，代表哥國參加聖保羅雙年展，他的參展作品即是〈十二歲的蒙娜麗莎〉。

　　波特羅即時地以藝術史的典範做為他的詮釋主題，乃是基於這些大師作品的通俗化，「這些主題對我而言非常重要，因為他們的普及性多少已成為公眾的共同財產，我唯一能做的就是表現一點與他們不同的東西，有時候，我只是想要全面深入瞭解一幅繪畫的技法，及其所能激發出生命的精神力」。此外，他也想要

波特羅
十二歲的蒙娜麗莎
1959　油彩畫布
211.5×195.5cm
紐約現代美術館藏

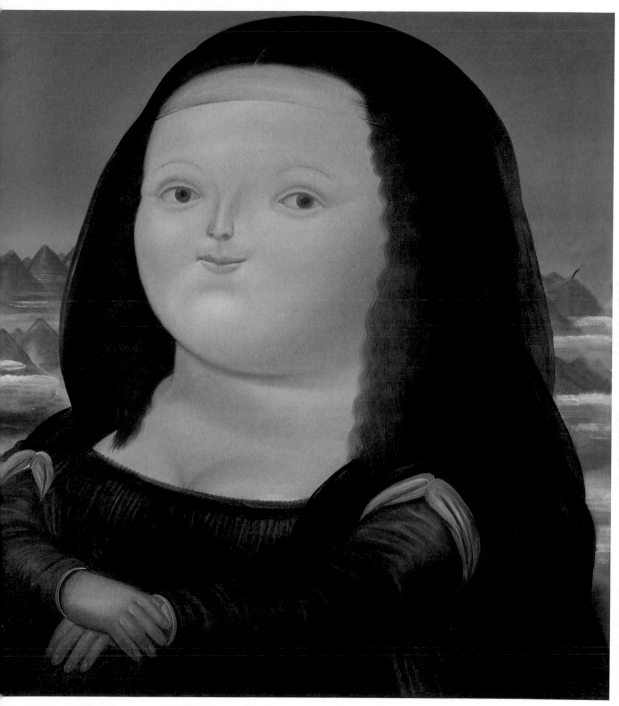

波特羅 **蒙娜麗莎** 1977 油彩畫布 183×166cm

運用詮釋的手法，來展示一幅繪畫最重要的面向，而此面向指的並不是其主題，而是其風格。像他一九九八年所作巨幅的〈蒙提費特羅雙聯作〉（Montefeltro），就全然迥異於烏費茲美術館的法蘭傑斯卡作品，它畢竟是二十世紀哥倫比亞的作品，而並不是文藝復興時期翡冷翠的作品。 圖見48-49頁

在隨後的數十年，波特羅以此種藝術史圖像挪用的手法，逐漸地建立起自己的商標符號，他以此手法還創作了像挪用楊·凡·艾克（Jan Van Eyck）的〈阿諾菲尼的婚禮〉，及挪用安格爾（Jean Auguste Ingres）的〈里維爾小姐〉之類的迷人作品。

也許是受到紐約前衛藝術的影響，隨著時間的演變，波特羅的人物與物件變得越來越像雕塑，體積漸趨膨脹，形式尺寸也漸增大。一九五八年他完成了〈睡眠中的主教〉與〈主教們的苦難〉這是他在一系列創作中首次以教會的題材為主題，以二十世紀的標準言，這是很罕有的主題。接著沒多久也是同樣「不現代」（Unmodern）的有關聖徒傳奇故事，像他一九六〇年完成的〈聖希拉里的神奇〉即屬此例。

波特羅他那強調水平線的不常見圖畫格式，重新回到早期義大利教堂祭壇台牆上的繪畫形式，此種水平形式可以提供必要的空間來描繪傳奇故事。波特羅喜歡描繪僧侶與教會的顯要尊貴人物，因為他們可以讓他想起義大利的繪畫：「我既熱愛又總是想著十五世紀文藝復興時期的繪畫，雖然我並不是那個時代的人，而只屬於二十世紀的人類，不過僧侶牧師似乎是這兩個時代的共同擁有者。」

不可否認地，除了教會牧師之外，能讓波特羅可以描繪專指拉丁美洲現實生活的，已沒有其他適當的共同主題了。顯然這些作品已暗示了，教會做為一種機構與認同載體，在本地區是多麼的重要，教會與其代表在這裡可以說是人們生活的一部分，這點較其他任何地方都來得明顯些，教會已在社會、人際及政治關係上刻印著極深的銘記，並且它已成為這些小鎮山谷居民共同記憶的一部分。

當這些畫作完成之後，最初被人解讀為是在批評那些古代

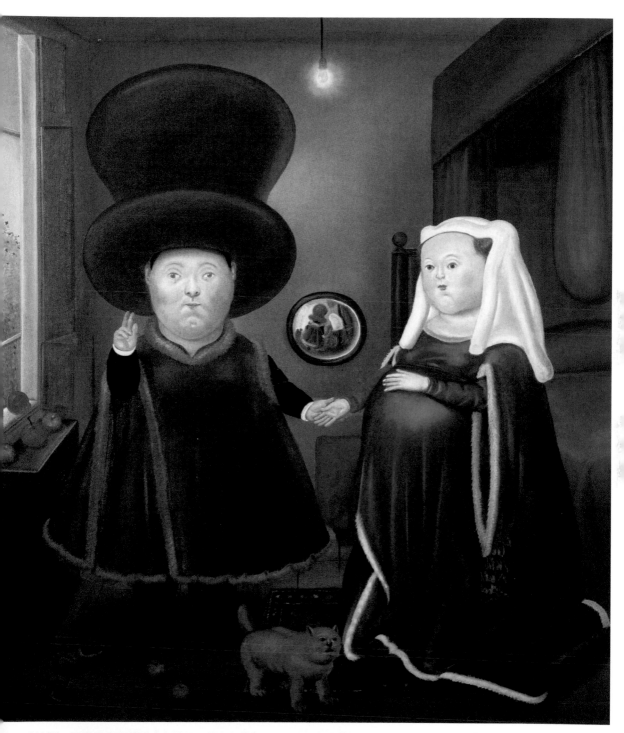

波特羅　**阿諾菲尼的婚禮**（畫於凡‧艾克之後）　1978　油彩畫布　135×118cm　私人收藏

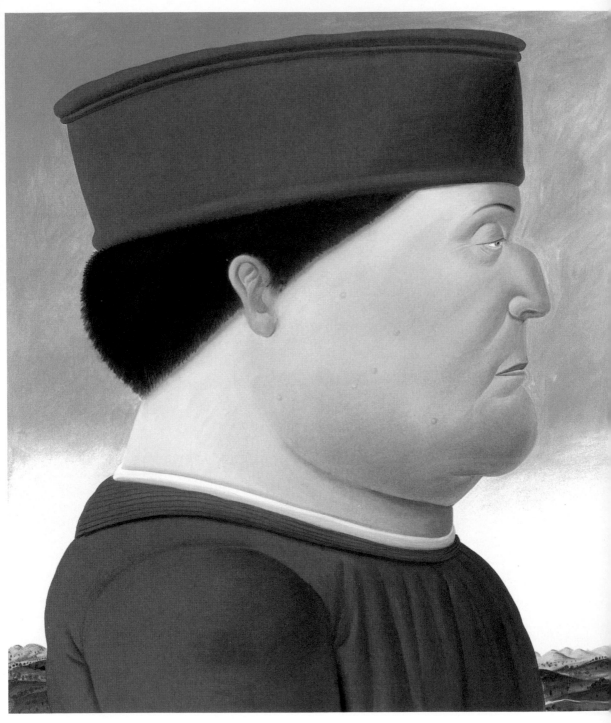

波特羅　**蒙提費特羅雙聯作**（畫於畢也洛・德拉・法蘭傑斯卡之後）　1998　204×177cm

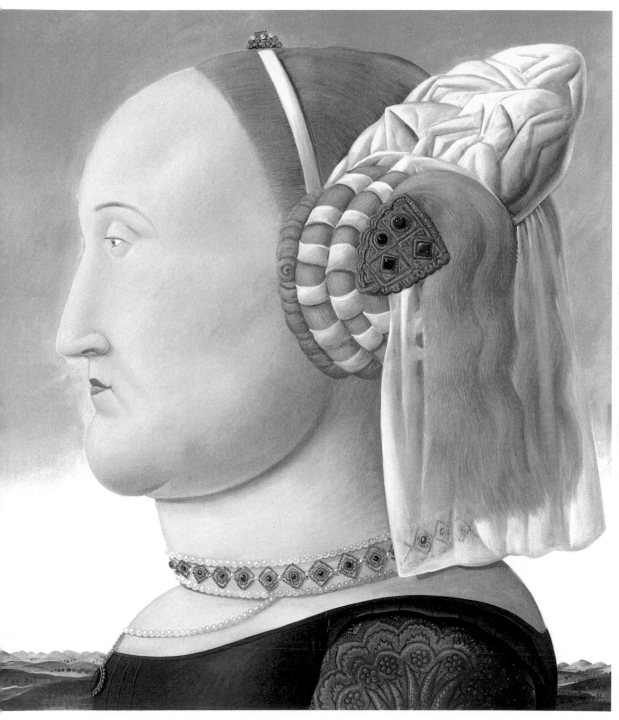

波特羅　**蒙提費特羅雙聯作**（畫於畢也洛‧德拉‧法蘭傑斯卡之後）　1998　204×177cm

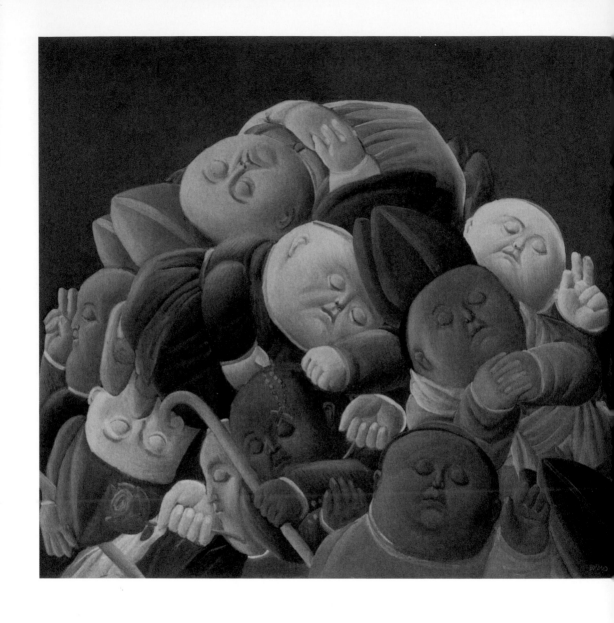

機構，然而事實上，它們更像是封存在毫無惡意的溫和而寬容的
微笑中。無論如何，正如他作品本身所展示的，波特羅呈現他自
己更像是一名充滿愛意的畫家，而非刻意批評的藝術家，他的嘲
諷感總是挾帶著友善的成分，即使有所批評也只是以沉默無言的
方式來表達。像他早期的〈死去的主教〉即屬此一手法表現的作
品，據說他的此系列作品是似乎在描述，哥倫比亞一九四〇年代
遭逢政治暴力紛爭時，教會當時所處的角色。

波特羅　**死去的主教**
1965　油彩畫布
175×190cm
慕尼黑現代藝術美術
館藏

波特羅　**里維爾小姐**
（畫於安格爾之後）
2001　油彩畫布
177×131cm
私人收藏（右頁圖）

波特羅在美國初次登台已是一年之後的事了，一九五八年，他在華府的第二次展覽是在妲妮雅・葛瑞斯所經紀的畫廊舉行。這是他在美國的首次畫廊個展，展覽相當成功，在畫展開幕沒多久即售出了大部分的作品，對該畫廊而言，也是第一次為一位哥倫比亞畫家展示具國際脈絡背景的作品，可惜該畫廊在數年之後關閉。此類具國際脈絡作品特色的藝術家，當時尚有露易絲・奈薇爾遜（Louise Nevelson）、卡瑞・阿貝爾（Karel Appel）及安東尼・達比埃（Antoni Tàpies）等人。

波特羅這些送往美國首都展出的作品中，有挪用自曼坦那（Mantegna）的〈新婚之家〉及〈雷蒙荷約的崇拜〉。這些年來的波特羅作品挪用此二代表作品，此種挪用手法自然讓人想起當時流行的國際藝術風潮。他這些作品的主題的確是同類型中非常少見的，然而，他的繪畫節奏，及人物與空間關係的處理，卻是根植於從立體派到抽象派的寬廣風格。

我們就以〈新婚之家〉作品中的人頭表現為例，頭部的安置不是正向面對就是以側面輪廓顯示，其覆蓋在畫面上一如打開的蜘蛛網，他並在不明確空間中創造某種類似塊面造形與色塊。後來波特羅就不再畫此種無空間構成的畫作，因為它限制了造形的可塑性及三度空間的發展，而造形與空間的探討對他來說，已變得越來越重要了。

毅然決定遠赴紐約接受挑戰

一九六〇年七月間，波特羅有了第二次在葛瑞斯畫廊開個展的機會，他再度前往華府旅遊。不久他即了解到，如果他想要使藝術生涯進一步發展，他必須在美國停留。對波特羅而言，這是一項困難的步驟，因為那表示他又要將已建立起來的成就 開而再度重新出發。同時，波特羅的第一次婚姻也面臨危機，沒多久之後即宣告離婚分手。

身上既沒有多少錢，英語又不太靈光，波特羅在紐約的格林威治村租了一間便宜的公寓，他聲稱他在抵達住處之後即開始畫

波特羅　**新婚之家**
（向曼坦那致敬）
1961　油彩畫布
232×260cm
美國華盛頓赫希宏
美術館藏

畫，他在工作室孤單地工作，到美術館及畫廊參觀也是獨自一個
人前往，並持續地流浪在這一令人難忘又寒冷的大城市街頭上。
這可以說是他一九六〇年至一九七〇年冬，在紐約初期居住的長
久記憶。同時，在這塊充滿能量的地方，又面臨到其他許多具才
華出眾藝術家的競爭壓力，不過這也激發了波特羅接受挑戰而勇
往直前。

　　在波特羅的藝術生涯中，他從未有過要付出這麼大的努力，
以爭取在紐約的生存空間。就此而言，他在美國的最初幾年，其

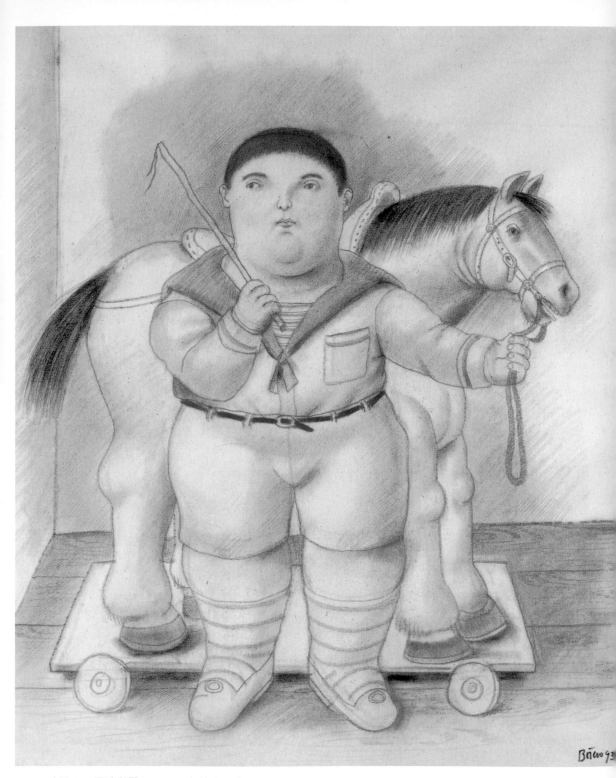

波特羅　**男孩與馬**　1989　鉛筆水彩畫紙　48.7×36.3in

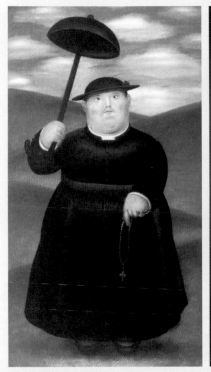

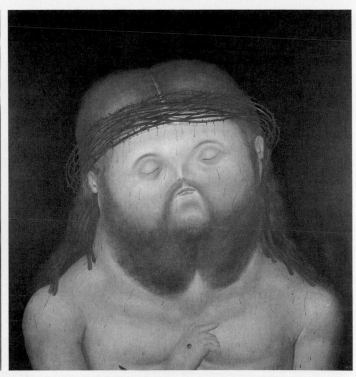

波特羅　**山間行走**　1977
油彩畫布　190×103cm　私人收藏

波特羅　**耶穌頭像**　1976　油彩畫布　185×179cm

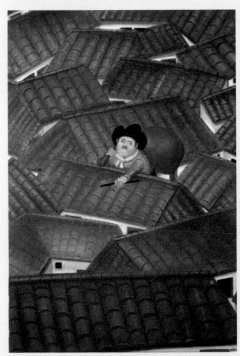

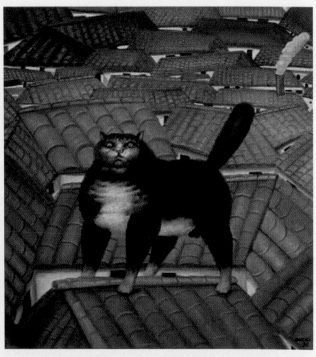

波特羅　**小偷**　1980　油彩畫布
165×111cm　私人收藏

波特羅　**屋頂上的貓**　1978　油彩畫布　87×77cm
私人收藏

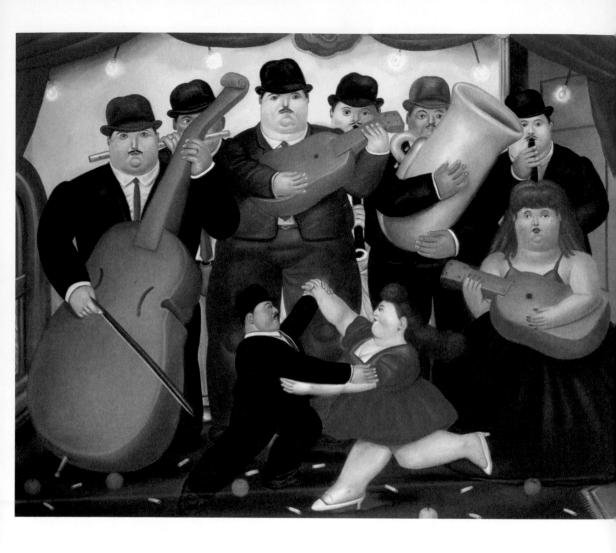

造形發展之神速，一如他在歐洲學習的那段時期。在美國波特羅
再次展示了他頑強的抵抗能力，此種不畏艱難的對抗潛力，正是
他成功的決定性因素，也可以說是他的註冊商標。

　　紐約當時流行的風格潮流是抽象表現主義與普普藝術，李奇
登斯坦（Lichtenstein）與安迪·沃荷（Andy Warhol）當時也正在
展示他們初期的此類作品。波特羅並未受此影響而自他的藝術道
路轉變探索方向，他認為他所走的路，即是在表現拉丁美洲文化
及其根源。

　　在紐約的這幾年可說是他生命中最艱困的一段時期：沒錢買

波特羅
哥倫比亞的舞會
1980　油彩畫布
188×231cm
私人收藏

波特羅　**散步**　1978
油彩畫布　97×79cm
私人收藏（右頁圖）

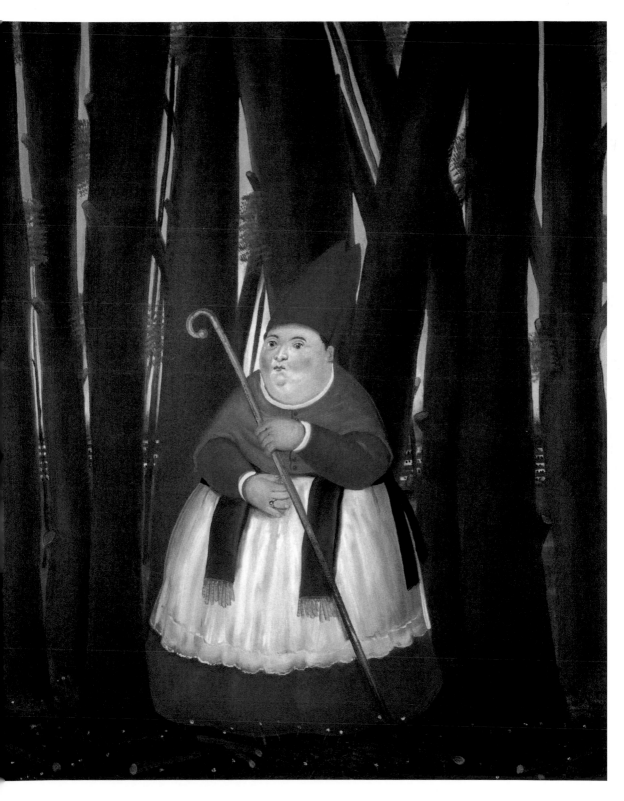

肉吃、孤單寂寞、吃閉門羹、遭人惡意批評。不過，在任何情況之下，拉丁裔（Latinos）總能在惡劣的環境中，自然形成一種低姿態求生社區。

但是也出現了一些生存的曙光，比如說，一九六一年，他的作品〈拱門魔鬼之役〉即贏得古根漢國際獎，之後在一九六三年，紐約現代美術館將他的〈十二歲的蒙娜麗莎〉（圖見44頁）很醒目地展示在走廊上，以之與紐約大都會美術館所展示的達文西〈蒙娜麗莎〉真跡，做一幽默的類比。當時的紐約現代美術館館長亞夫瑞德·巴爾（Alfred Barr）在數月之前正由他的總監多羅西·米勒（Dorothy Miller）建議下，購藏了波特羅這件作品，此件波特羅的作品可說是紐約現代美術館那年所購得的唯一一件當代具象繪畫。有幸能被美術館選中典藏的榮譽，加上作品又是在該館走廊壯觀地展示於人，這使得波特羅的名字在紐約一夜之間廣為人知。

此時他結識了一位來自哥倫比亞的朋友瑪莉娜·奧斯皮拿（Marina Ospina），她也曾在翡冷翠研習過藝術，現在則在紐約工作，正為奧地利攝影家恩斯特·哈斯（Ernst Haas）做助理，這為波特羅進一步開啟了藝術世界之門。

在其他方面，波特羅尚認識了當時紐約抽象派的四位領導成員：威廉·杜庫寧、法蘭茲·克萊因（Franz Kline）、傑克森·帕洛克及馬克·羅斯柯（Mark rothko），他被他們橫掃千軍的繪畫態勢所啟示，被他們的自由及藝術標準所感動。對波特羅來說，這種仰慕之情並不是指他的藝術風格受到他們多少直接的影響，而是他從他們的態度與手法上學到某些東西。波特羅並不像許多南美洲當代藝術家如今已忘記了自己的傳承根源，他誓言要「對抗潮流」（Against the Tide），他很快就掌握住一種不朽的具象藝術觀念，他的此種具象藝術概

波特羅　**驢子上的女孩**
1959　油彩畫布
174×77cm
私人收藏

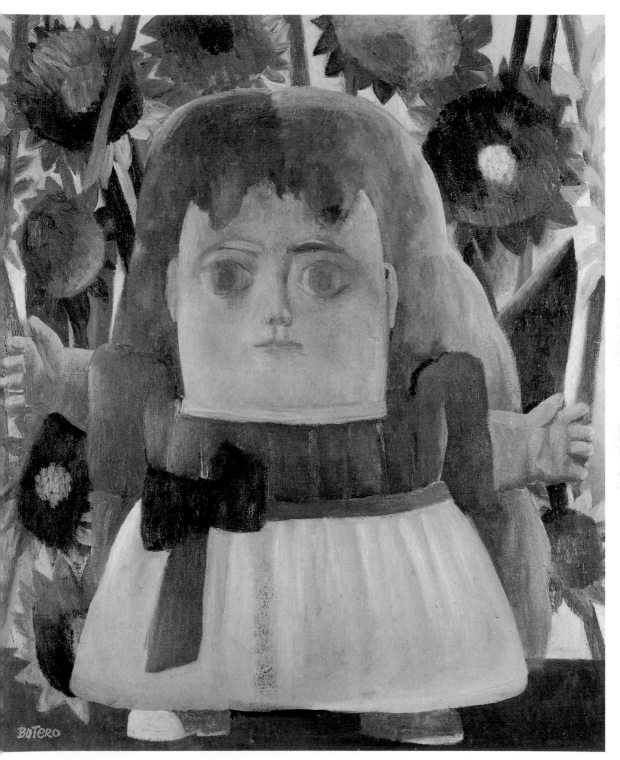

波特羅　**花園裡迷路的女孩**　1959　油彩畫布　160×130cm　私人收藏

念發展，養成於美術館，也有來自他拉丁美洲的文化根源。

在紐約的最初這幾年，波特羅雖然經歷了極大的孤寂與物質上的匱乏等苦難，但這些年所完成的作品卻是他最佳作品系列之一。首先要提到的是他標題為〈花園裡迷路的女孩〉的作品，那只是在巨大的畫布上描繪一個女孩子，她的頭部和身體，可以說幾乎佔滿了整個畫面，由於畫幅邊緣的空間如此狹小，以致於觀者在觀看這些作品時會覺得，好像是通過一面華麗的玻璃來看畫作似的。人物的臉部大部分是以垂直而細膩的筆觸精準地描繪出來，而這些女孩的小身體卻是以較自由的比例與技法來表現的。這是波特羅在作畫時唯一的一次使用自發性的手法，無疑這是受到當時紐約派的影響，其色彩光譜的表現也是讓人會做如是觀，這些自由筆觸作畫手法賦予這些堅忍苦修的人物生命力，其作品具有高度的雕塑感，並在排除情緒中進行了全然似洋娃娃般的生物創作。

波特羅從未放棄對此種寧靜又具釋放性的人物風格探研，原則上，波特羅是反對此類充滿個人性、情緒性、及動盪不安的表現手法，這也是為什麼他從未在人物或物件前面直接寫生描繪的原因，而他總是自由地由記憶中引發創作。他聲稱，繪畫具有其本身的世界，一件靜物並不是一具植物雕刻，他認為，問題並不是水果，而是圖畫本身。女人與男人的議題也是同樣的道理。

大概是在一九六三年間，波特羅在紐約下東區尋得較大空間的工作室。在這段時期，他以溫和圓融的色調畫了一系列巨大，但卻友善的生物造形，她們那柔軟、肉感、帶絨毛的皮膚遮蓋著她們肥胖的身體，然而在其軀體底下，埋藏在肉體深處的是微弱卻總是好脾氣的靈魂，她們似乎是處於睡眠狀態中。有人曾問及他的人物是否具有一絲靈魂的問題時，波特羅曾在後來的某一場合中如此回答：「她們從來就沒有想到要擁有靈魂。」

獨特風格在慕尼黑首展大獲好評

波特羅這些年來，從其繪畫過程發展的軌跡，可看出他已

波特羅　**大天使**
1986　油彩畫布
196×136cm
私人收藏（右頁圖）

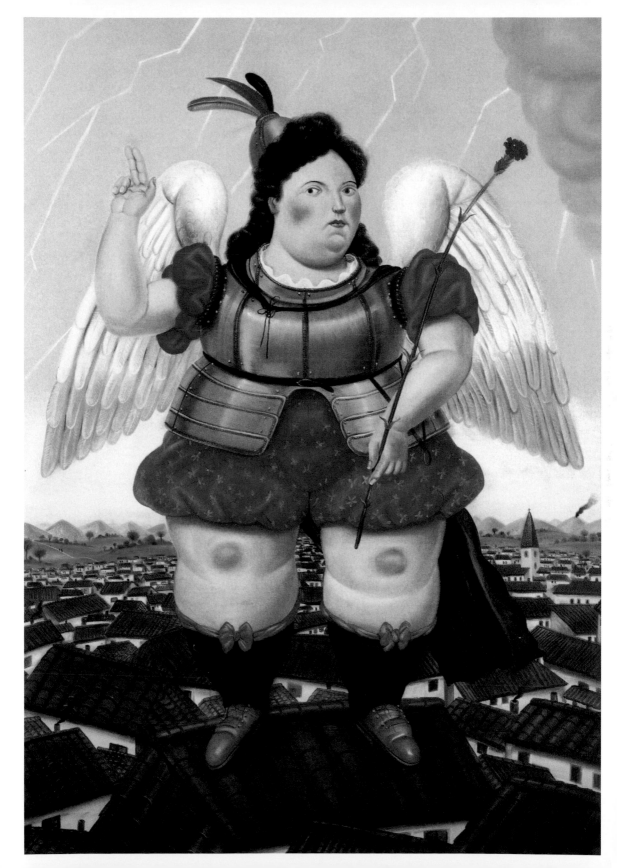

轉向一種平和的造形繪畫技法，在運用此技法時，他偏好蒼白而細膩的色彩，在大約一九六五年時，此基本的造形過程已初步形成，藝術家已找到他的具象風格。他的主題世界及他的美學概念，隨著此種藝術發展的進行，也為他帶來了財務上成功的開始，不少畫廊對波特羅的作品感興趣，而他也直接從工作室出售一些其他作品。一九六四年，他的財務狀況逐漸轉好，已容許他可以在紐約長島，依他的理想來興建一座避暑房屋。

　　他這段時期的創作情形，就以〈騎馬的女孩〉為例，這幅作品是他對稍早的〈花園裡迷路的女孩〉主題，所作最後一幅迥異的處理。這幅圖畫雖然沒有直接引用自維拉斯蓋茲的作品，據說也是融合了西班牙女童的特徵氣質，「我總是在尋找崇高又尊敬的維拉斯蓋茲精神，因為他的作品一直都在避免任何情緒上的批評，我非常羨慕這種崇高與尊嚴表現。」波特羅如此談論著西班牙的大師，這些大師的作品都是當他首次離開哥倫比亞前往馬德里學習時，經過他仔細地觀摩研究過。

　　不像普普藝術著眼當下性表現，波特羅的繪畫是沒有時間性的，他的作品並沒有讓觀者聯想到一九六〇年代商品與消費文化世界的霸佔情景，那十年中，沒有任何女孩會梳理像他作品中女孩那樣的髮型，或穿著他作品中那樣的衣服，或戴著他作品中那樣款式的帽子。波特羅作品中的女孩是來自他的記憶，那就是他在藝術中對女孩子的觀點。波特羅在此時期的其他作品也出現同樣的情況，比方說，一九六四年他所作〈教皇里奧十世的畫像〉，是他重新詮釋拉斐爾的作品，至於另一件則是〈帶瓶子的靜物〉，此作或許是與他的第二次婚姻有某種關係。一九六五年波特羅挪用慕尼黑美術館典藏的荷蘭畫家知名作品，而創作了〈魯本斯和他的妻子〉。

圖見64頁

　　這些畫作的共同特徵均帶有一種好奇的天真無邪，其造形語言令人聯想到西班牙裔美洲人與非裔美洲人所特有的詩意混血地方性，尤其可以一九六五年他所畫〈聖母與子〉作品為代表。如果我們以一九六〇年代的紐約普普藝術的觀點來看此一作品，我們即可瞭解到它必然呈現了相當大的震撼效果，似鐘形的聖母

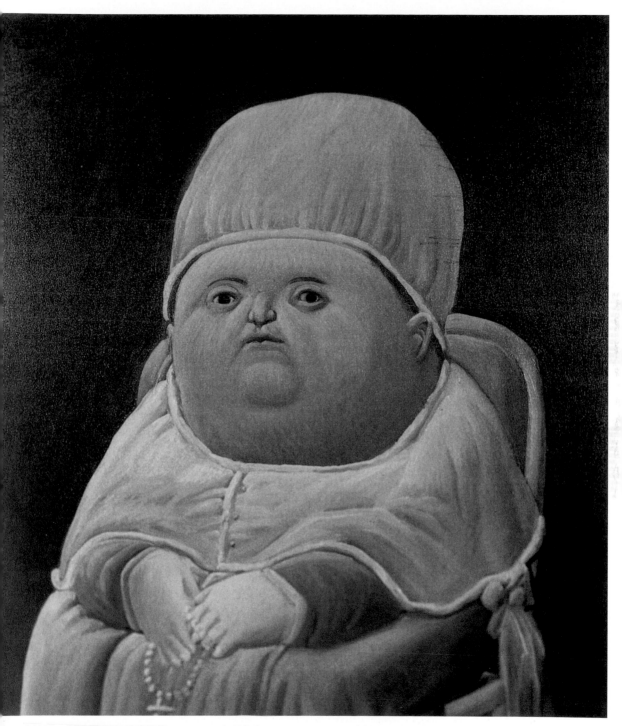

波特羅　**教皇里奧十世的畫像**　1964　油彩畫布　150×130cm　法蘭克福私人收藏

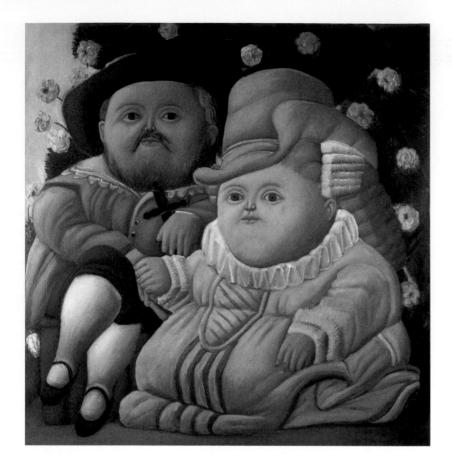

與其子坐在一蘋果樹上，就好像坐在一鳥巢或寶座上似的，從她
結實的長袍下方，一條蛇正偷偷探出頭來，除了蛇之外，波特羅
很高興地加上了所有傳統聖母圖像該有的東西：兒童、蘋果、光
輪。此一原屬於傳統美術與民間藝術的非自覺式主題運用，毫無
疑問地，它源自殖民時期的拉丁美洲繪畫，這可以說是波特羅除
了義大利文藝復興時期藝術之外的主要素材來源之一。

　　在波特羅停留紐約的最初幾年，他的主題是有關靜物與家
庭，像他一九六四年所作知名的〈賓森家族〉，即是有關主教、圖見66頁
修女及兒童的主題，他就這樣不只開發出他大部分的主題寶庫，
也發展了他人物型態的重要風格元素。不論他所畫的是一個女
孩，一位主教或是聖母，圖畫的主人翁均為不同樣式的原型，大
而安靜的造型，其描繪均是來自記憶。在這些造形中有來自藝術

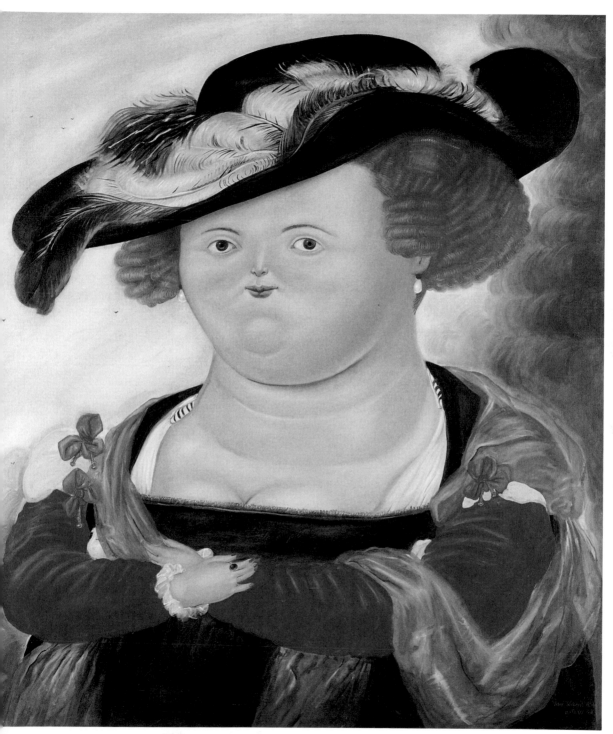

波特羅　**魯本斯夫人**　1968　油彩畫布　227×194cm

史的記憶，有來自哥倫比亞高原上的記憶，或是來自殖民地時期繪畫傳統的記憶。換句話說，這些主題的確與當代紐約都市或紐約藝術圈，沒有任何關係。

　　所以他的作品無法獲得大眾的理解是顯然易見之事，一些負面的評論，甚至於對他的藝術頗具殺傷力，比方說：美國《藝術新聞》雜誌即批評稱：「波特羅作品中的人物創作，一如經莫索里尼（Mussolini）大獨裁受孕白痴農婦所生下來的胎兒」，而其他的批評則稱他的作品一如「地方性的巴洛克式低俗藝品」。

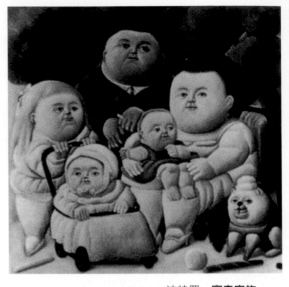

波特羅　**賓森家族**
1964　油彩畫布
170×170cm
私人收藏

　　到了一九六六年初，情勢似乎開始有了改變，欣賞他繪畫的人逐漸開始增長，尤其是這一年的回顧性展覽對波特羅來說可說是格外的重要，此回顧展起先是在德國巴登巴登美術館（The Kunsthalle in Baden-Baden）舉行，之後再移往慕尼黑的布奇霍茲畫廊展示，古杜娜‧布希霍茲（Gudula Buchholz）也是來自哥倫比亞，經她的推薦，讓波特羅有機會認識了迪特‧布魯斯伯格（Dieter Brusberg），而布魯斯伯格即在一九六六年九月為波特羅在漢諾威安排了他在德國的首次個展，布魯斯伯格迄今仍然是波特羅的主要經紀人之一。

　　當波特羅在漢諾威展覽時，藝評家哥特福萊‧賽羅（Gottfried Sello）在德文的《時代》週刊發表評論稱：「波特羅是我們在歐洲所見到過的南美畫家中最令人感到興趣的一位，在這裡登台之後，他的藝術生涯將開始大放異形。波特羅畫的是大尺寸的人物與頭部，誇張而膨脹的巨型怪物，這些人物與怪物天真又荒謬地呈現在觀者面前，這些肥胖的身軀幾乎衝出畫框似的，不過卻都是以古老大師的名家手法繪製而成的。他的一對肖像諷刺作品〈魯本斯與他的妻子〉，是向魯本斯致敬，畫中的畫家兩條腿雖然優雅地交疊坐著，但仍顯露出難免肥胖的體態。他不僅畫教皇或聖徒賽巴斯提安（Saint Sebastian）的人物肖像，也畫帶有蘋

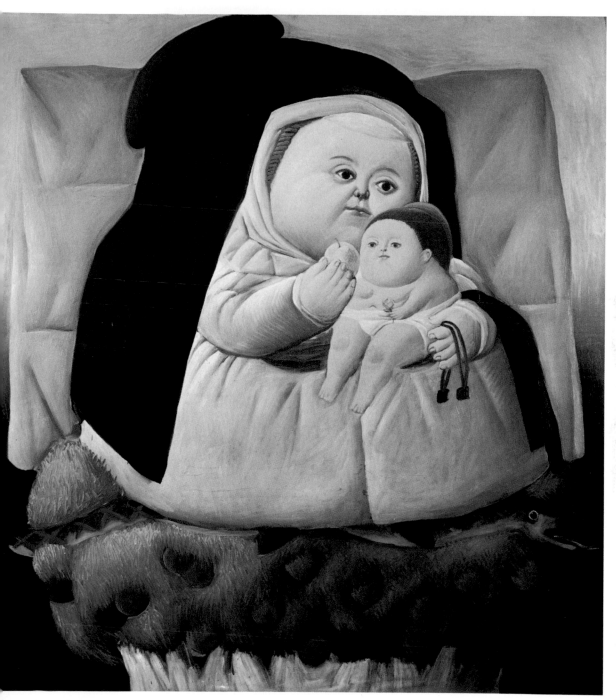

波特羅　**聖母與子**　1965　油彩畫布　187×165cm　私人收藏

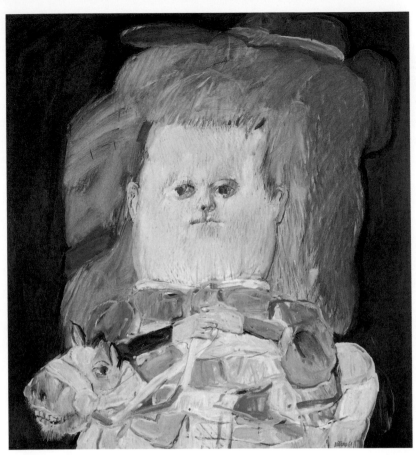

波特羅　**騎馬少女**
1961　油彩畫布
135×126cm

波特羅　**有酒瓶的靜物**
1980　鉛筆畫紙
13.75×17in

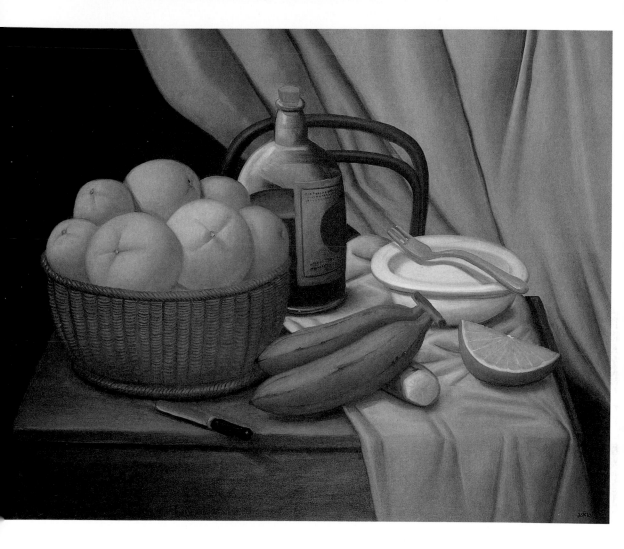

波特羅
有酒瓶和水果的靜物
2000　油彩畫布
128×158cm

果或酒瓶的簡單靜物作品，甚至還以諷刺的粗暴手法來作貓的畫像。」

　　其他的德國新聞報紙也都以正面的筆調來討論波特羅在德國的首次展覽，像《世界日報》即稱：「波特羅的創作是一種結合了天真與矯飾主義，田園詩與惡夢的奇特又深奧的混合物，他是不是有時也在對時代作評論？或是他想要提升宗教與教會的意涵？像他以教皇、聖徒賽巴斯提安及耶穌基督等為標題的創作，有些肥胖又帶球體形狀的人物似乎都讓觀者有此聯想。他作品中的每樣東西均似乎帶有多層次的內涵，或被賦予了密碼，或許只是半諷刺的南美風格主題。此外，他的龐然而莊嚴的靜物作品則

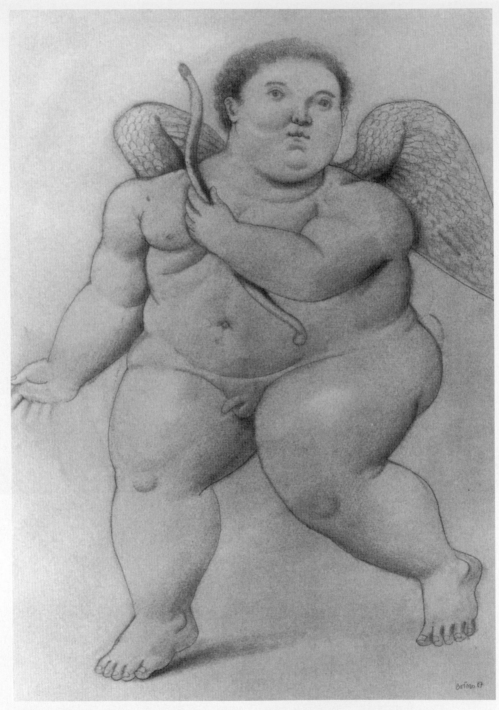

波特羅　**邱比特**　1987　鉛筆　51×36cm

波特羅　**短標槍**　1987　油彩畫布　29.5×41cm（右頁上圖）
波特羅　**拿著書本的女子**　1987　油彩畫布　204×137cm（右頁下圖）

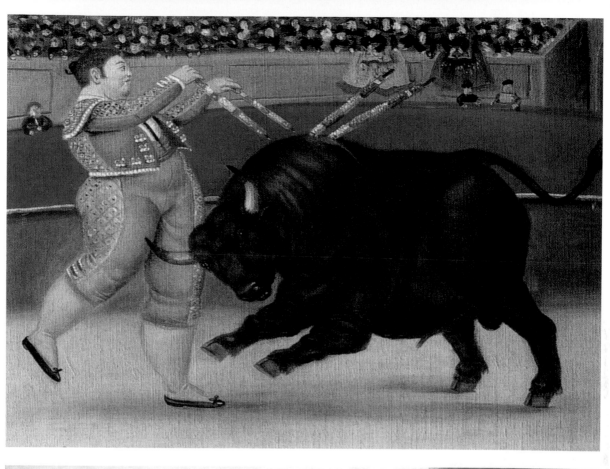

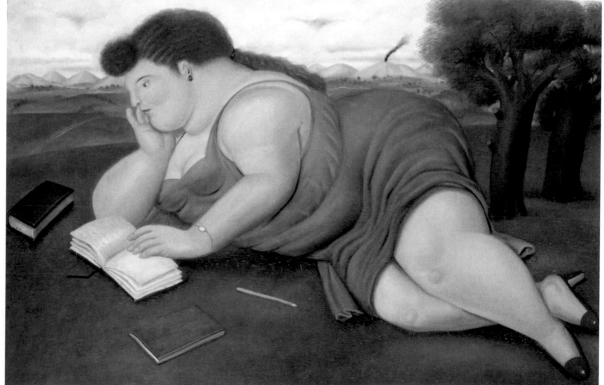

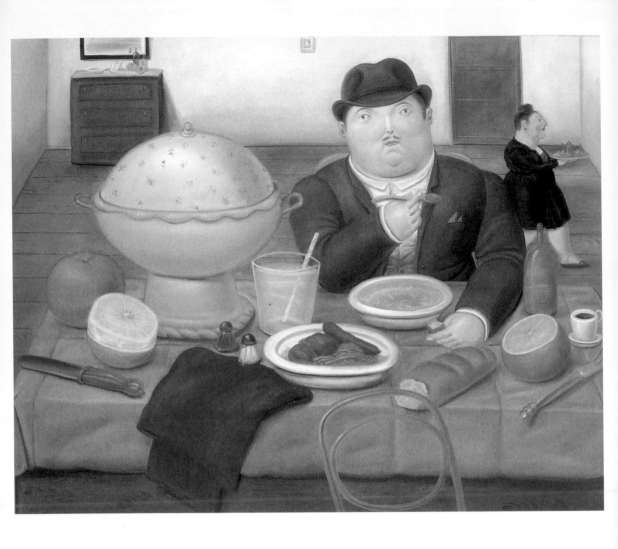

是以老茶壺與酒瓶為主題，其沉默的不朽性帶有一種秩序感的見證，可以說不需要再作進一步的聲明」。整體而言，他在德國的第一次展覽，不論是新聞界、大眾乃至於收藏界均給予好評，這位充滿神祕的南美洲人一夜之間已成為大家口耳相傳的新聞人物了。

從質疑到大受歡迎終獲美媒體肯定

一九六六年波特羅在美國米沃吉藝術中心（Milwaukee art center）展出二十四件作品，此次展覽也突破了美國防線而大受

波特羅　**晚餐**
1987　油彩畫布
196×158cm

波特羅　**詩人**
1987　油彩畫布
208×140cm
（74～75頁圖）

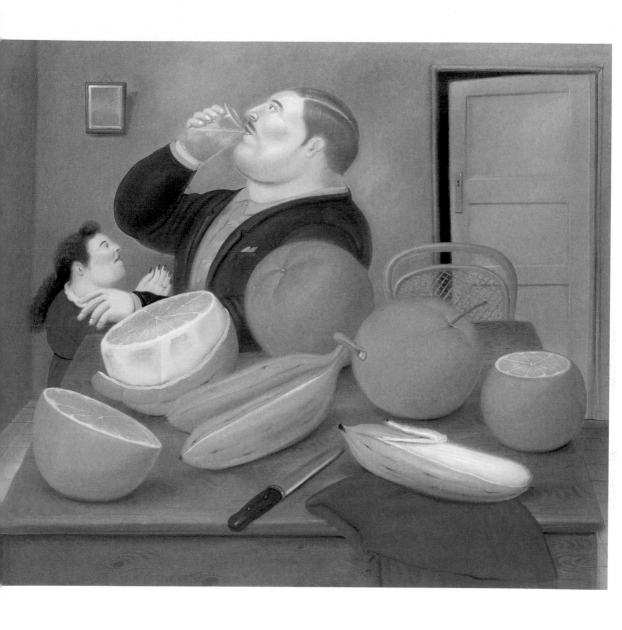

波特羅
喝柳橙汁的男子
1987　油彩畫布
171×192cm

歡迎，雖然藝評家們仍謹慎地進行判斷，但美國的《時代生活雜誌》卻刊登了一篇長篇報告，報導這位來自哥倫比亞充滿異國風情的畫家與他畫中的肥胖人物，此篇報導讓他在美國聲名遠播。此後，新聞媒體就開始不停地報導波特羅，介紹他的繪畫、雕塑，以及他不同的居所與工作室情形，所有歐洲、南北美洲及亞洲的主要雜誌，都不計篇幅版面來報導他，可以說是五十年來沒有任何其他藝術家曾享此殊榮。

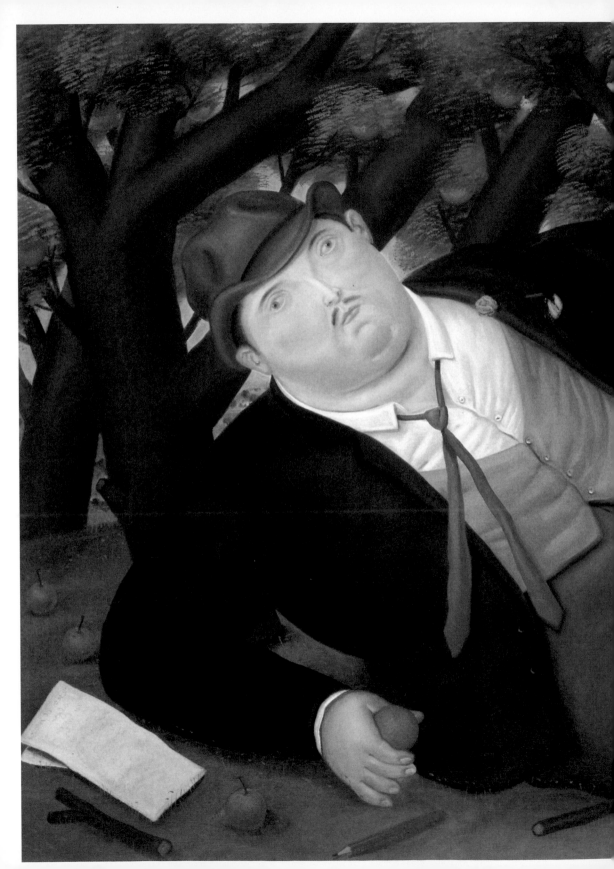

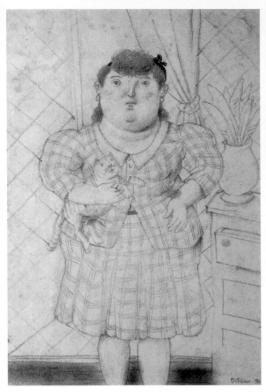

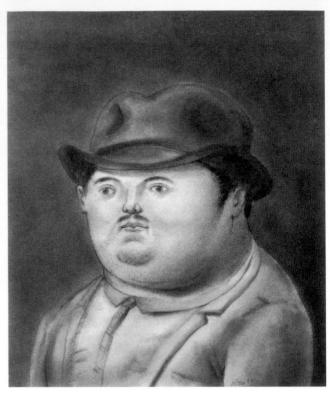

波特羅　**女人與貓**　1990　鉛筆畫紙　22.5×15.2in

波特羅　**戴帽子的男子**　1987　墨畫紙　44×36cm

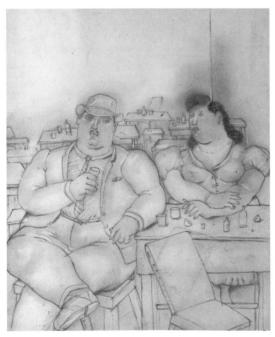

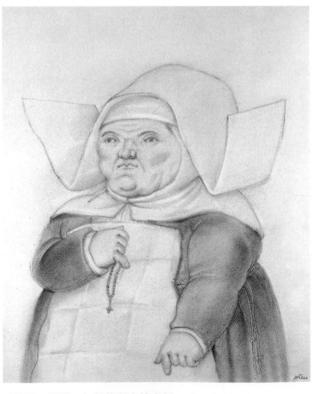

波特羅　**咖啡廳裡**　墨　43×35cm

波特羅　**舞者**　1987　油彩畫布　195×131cm
私人收藏（右頁圖）

波特羅　**尼僧**　紅粉筆與炭筆畫紙　43×35cm

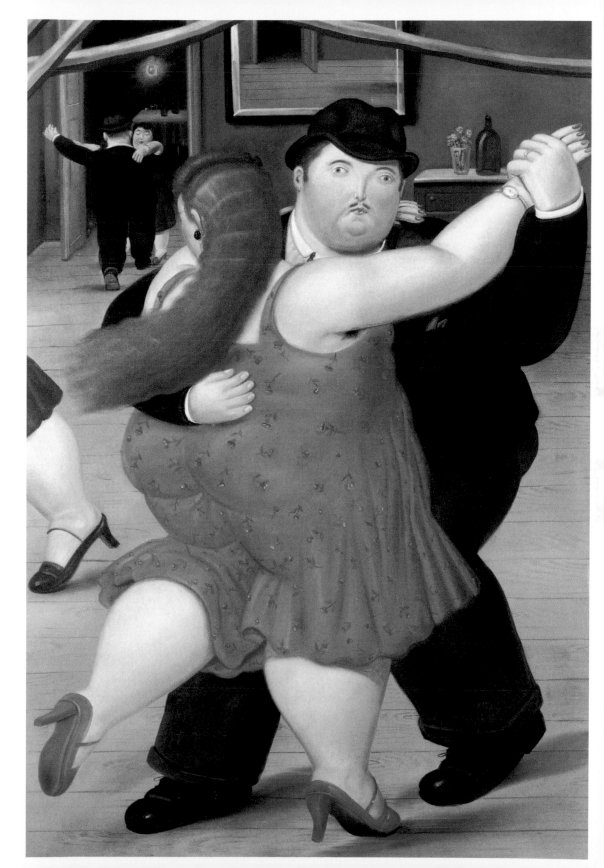

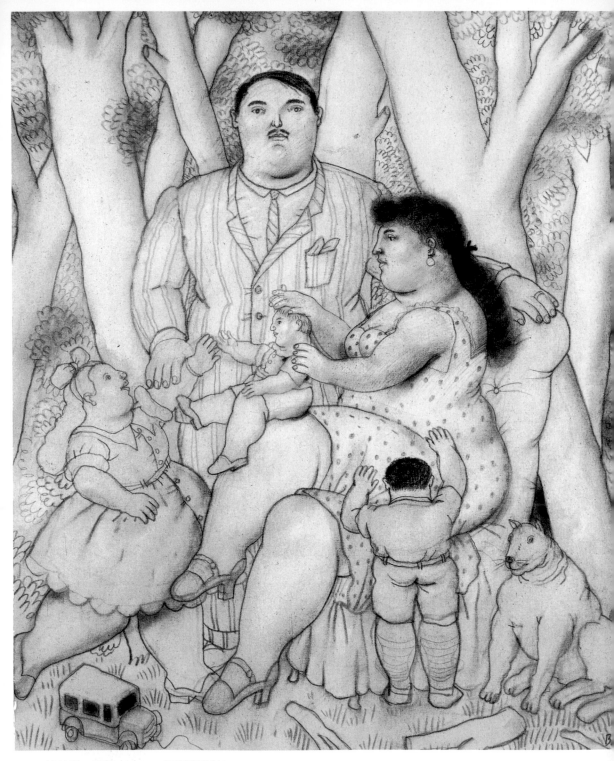

波特羅　**家族**　1992　鉛筆淡彩畫布　52×39.2in
波特羅　**吃早餐的女人**　1993　鉛筆淡彩畫紙　48.75×36.25in（右頁圖）

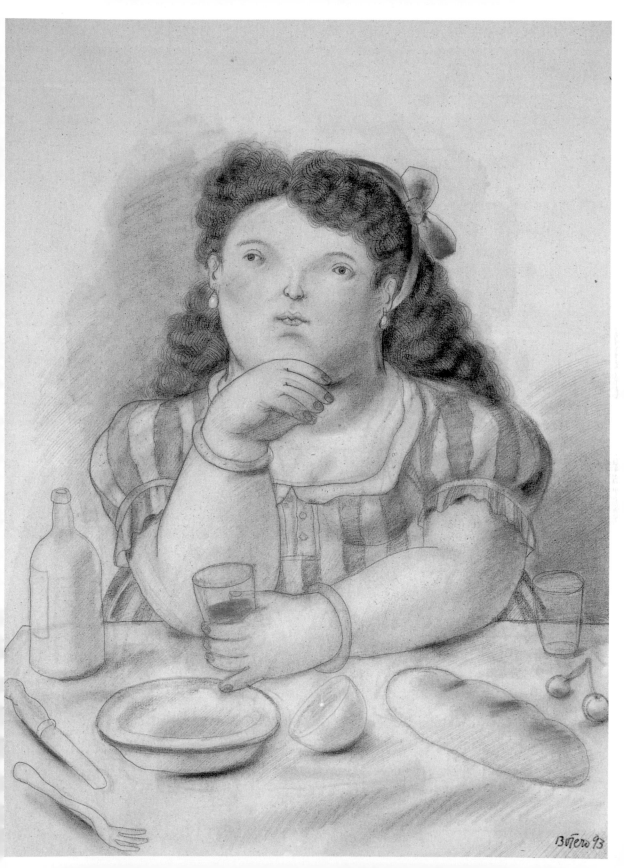

Botero 93

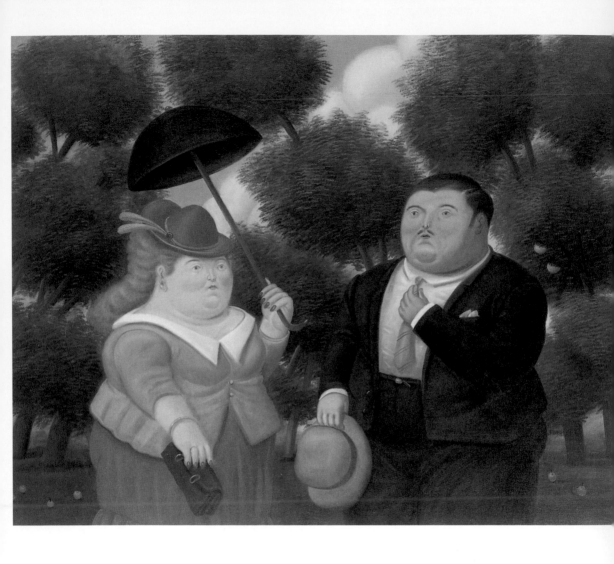

然而相反地，藝術評論家對他的評論文章卻持保留態度。在當時一九六〇年代中期，他的作品已開始為一些美術館收藏，像紐約大都會美術館，紐約現代美術館、紐約古根漢美術館，以及慕尼黑的國家現代美術館，均可發現到他的作品。而藝評界對他作品保持沉默的理由，可說是各式各樣的都有，諸如：波特羅無法或仍然不能歸類到任何一種趨向或畫派；他那極個人化又主觀的作品，從一開始就已飛離了時代的心靈。他的作品不涉及政治，已變成了一種開胃菜，而被質疑其必要性，當然，波特羅因這些作品而賺進不少錢的事實，也是令人質疑的。最重要的一點

波特羅　**男子與女子**
1988　油彩畫布
161×130cm

波特羅　**街道**　1988
油彩畫布　188×132cm
（右頁圖）

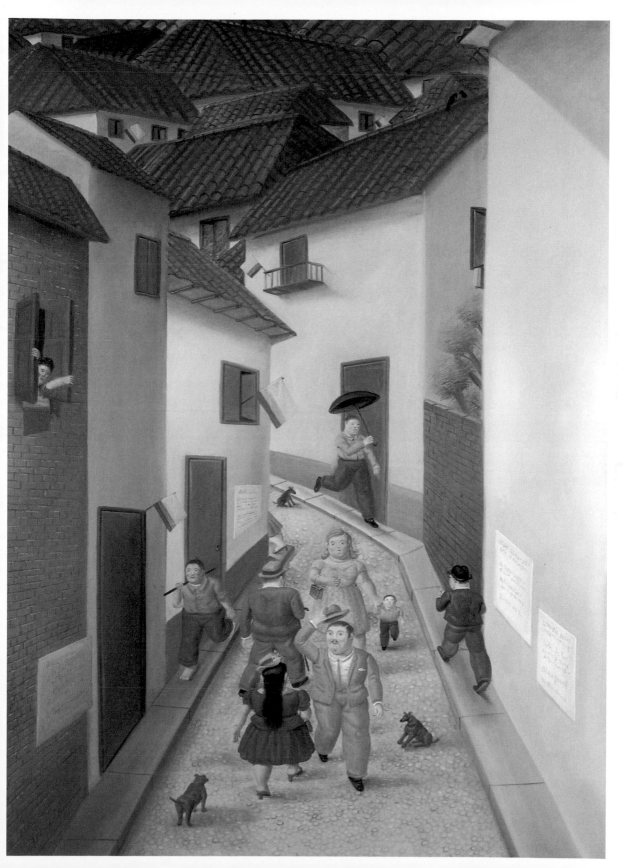

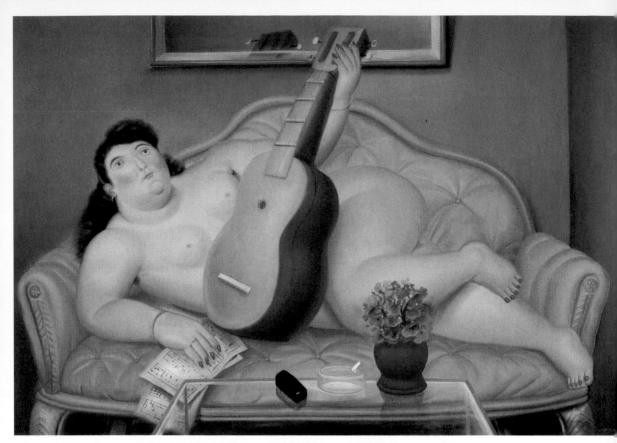

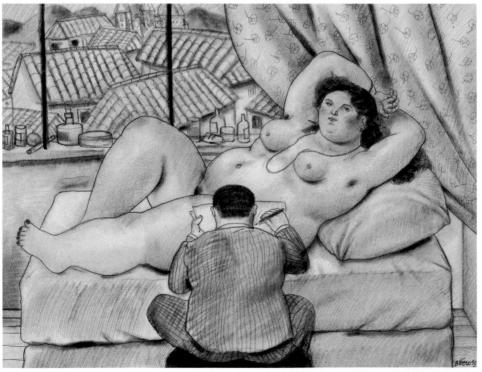

波特羅
抱著吉他的女子
1988　油彩畫布
128×182cm

波特羅
畫家與模特兒
1993
鉛筆淡彩畫紙
41×51in

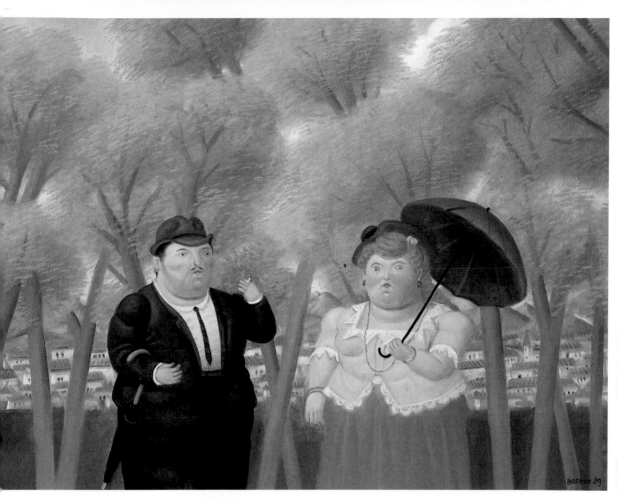

波特羅　**男子與女子**　1989　油彩畫布　84×108cm

波特羅　**盆花**　2006　油彩畫布　199×161cm（左圖）波特羅　**藍花**　2006　油彩畫布　199×161cm（中圖）
波特羅　**紅花**　2006　油彩畫布　199×161cm（右圖）

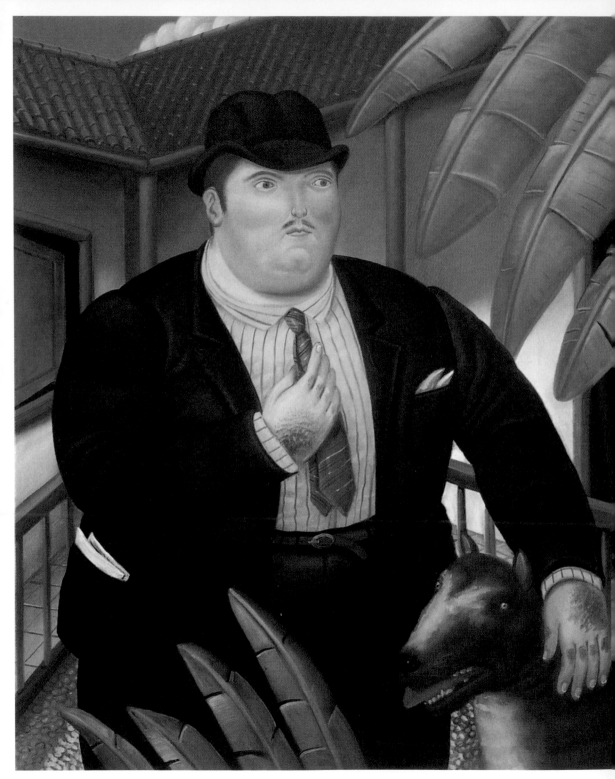

波特羅　**男子與狗**　1989　油彩畫布　104.1×129.5cm
波特羅　**憂鬱症**　1989　油彩畫布　193×130cm（右頁圖）

84

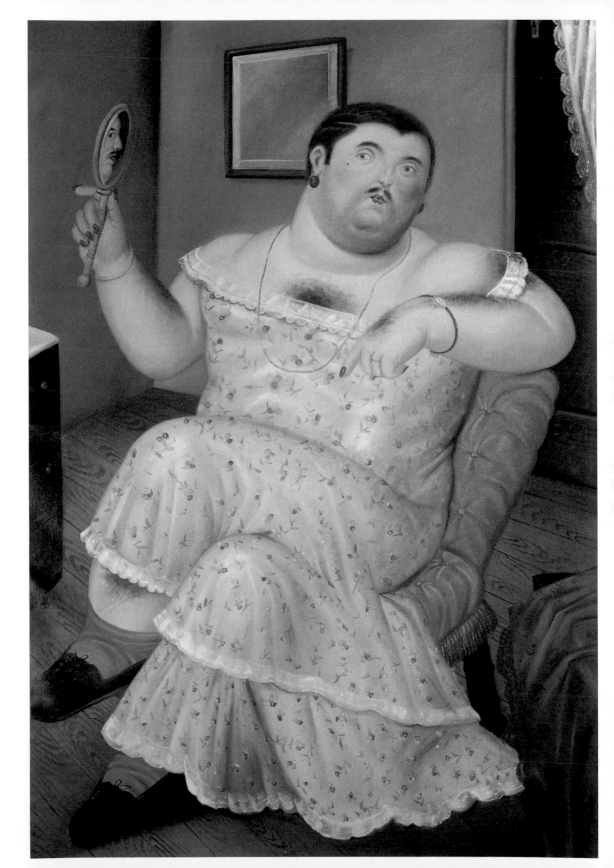

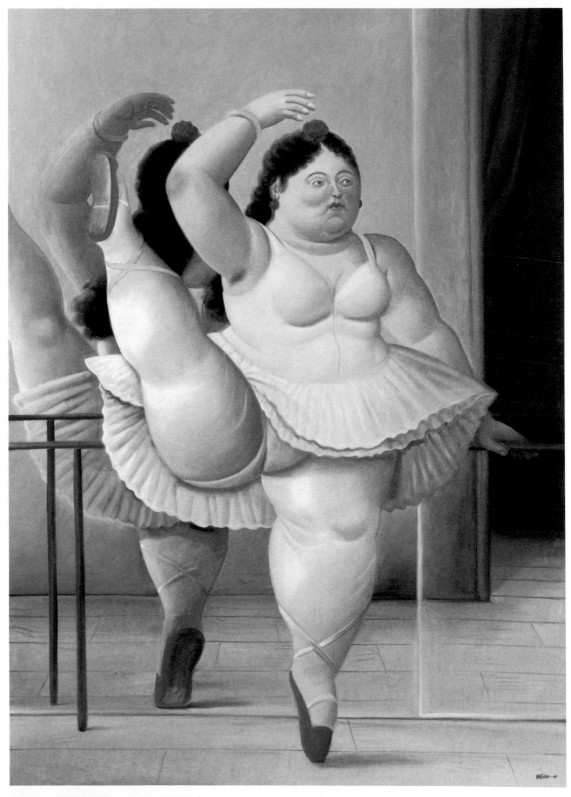

波特羅　**扶竿的舞者**　2001　油彩畫布　164×116cm　私人收藏
波特羅　**湖邊散步**　1989　油彩畫布　208×144cm（左頁圖）

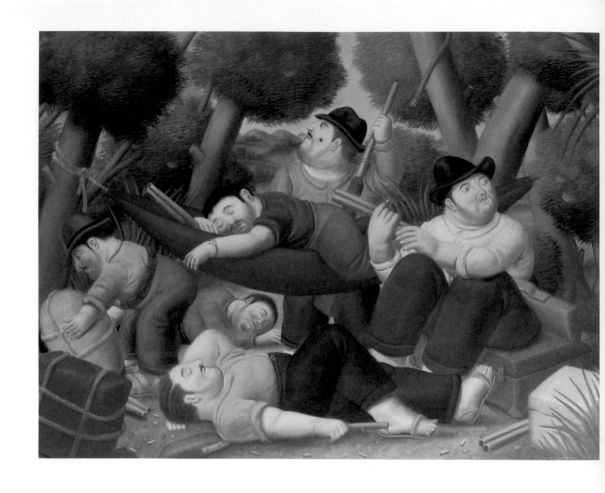

還是他的真主，不是畢卡索、杜象或帕洛克，而是舊時代的大師，從維拉斯蓋茲至波拿德；他的聖山是羅浮宮、普拉多美術館及大都會博物館，最後一點遭人質疑的是他圖畫的素材已不合乎時代性：波特羅的人物在現代社會並不存在，他們不開車，他們不會反省他們的生存環境，而只是活著，就如同一輛車或隻獅子狗般地存在著，他們來自鄉下地方，做一般鄉下人所做的事；他們吃飯、喝水、做愛、散步、穿著、舉手投足、跳舞、忙家務、悲歡生活、出外野餐等等。

　　一九六〇年代，波特羅明確地統合了他的繪畫風格，他作品中的造形、內容、手法及主題已不再進行任何基本的改變了，只是偶然在表達的語氣上配合時代而做些變更。在這段時期波特羅的主要代表作品，最初是較嚴肅的主題，如一九六六年的〈火山

波特羅　**游擊隊**
1988　油彩畫布
154×201cm

波特羅　**火山之旅**
1966　油彩畫布
130×104cm
柏林布魯斯伯格畫廊
（右頁圖）

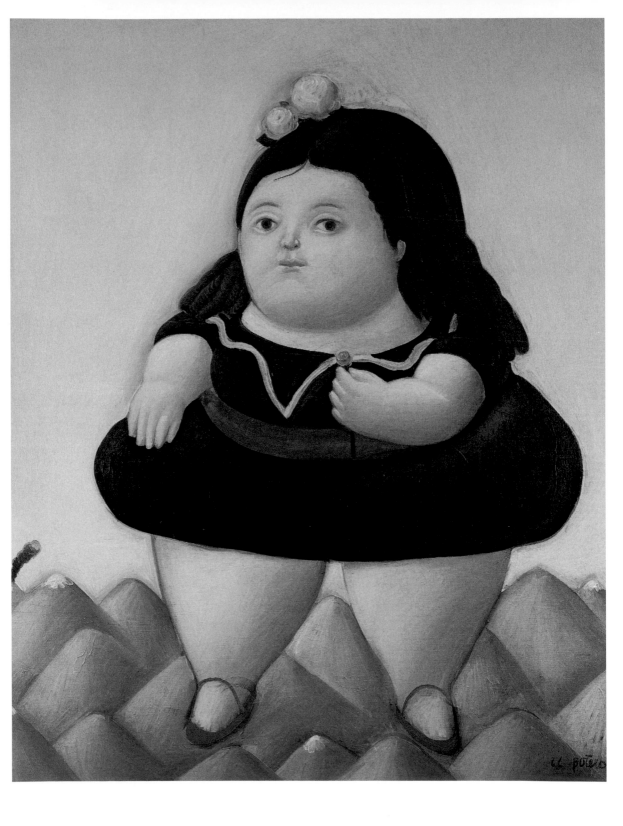

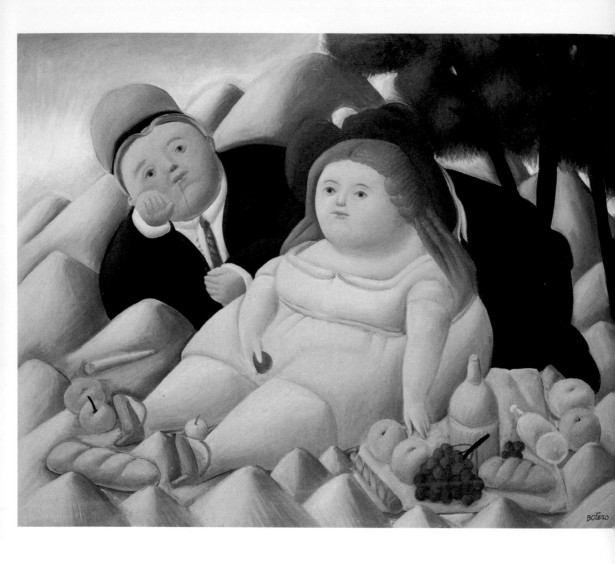

之旅〉與〈在山上野餐〉，以及一九六八年的〈富家的兒童〉。
他後來則朝向較歡樂的題材，如一九六九年的〈第一夫人〉
及〈家族場景〉，如今的造形已趨向較自然主義的風格、色彩更
趨明亮而秀明，近乎法國風情。之後他又重回藝術史的主題，有
時他以直接詮釋的手法來描繪造形，像〈里維爾夫人〉，或者只
是簡單地採用風俗畫般的類型，像他的家族肖像畫。波特羅的這
些作品，都是依據十七世紀與十八世紀的荷蘭和英國的典範為
例，他可以說是二十世紀精通此手法而令人心服的獨一無二畫
家。

波特羅　**在山上野餐**
1966　油彩畫布
150×180cm
私人收藏

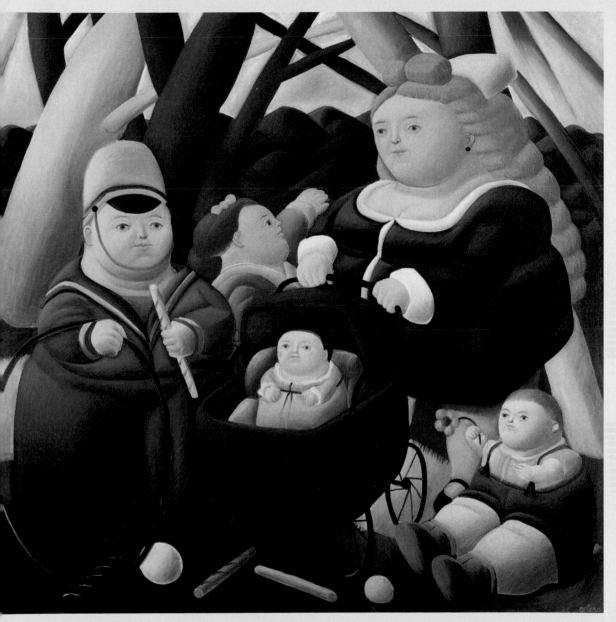

波特羅　**富家的兒童**　1968　油彩畫布　98.1×195.6cm　私人收藏

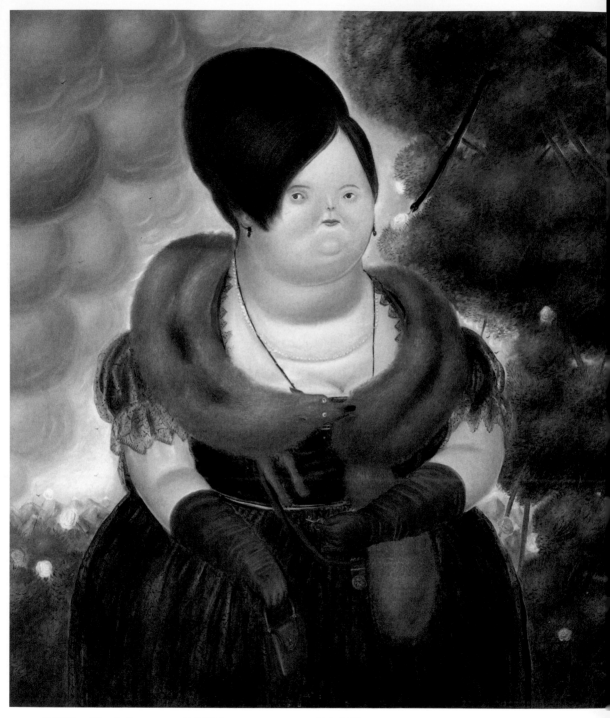

波特羅　**第一夫人**　1969　油彩畫布　198×173cm　私人收藏

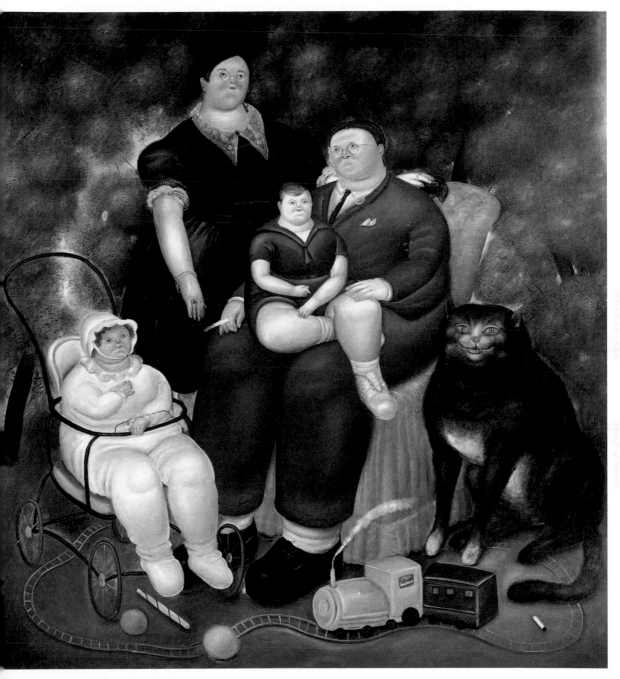

波特羅　**家族場景**　1969　油彩畫布　211×195cm　私人收藏

波特羅在此一段時間，徵詢展覽的機會開始增加，八十幅作品的巡迴展一九七〇年在巴登巴登美術館的開幕，大獲好評，為他成功地踏出一大步，巡迴展繼續在柏林、杜賽道夫、漢堡及貝勒費德等大城市展出。他巡迴展的成功也引起不少私人畫廊的興趣，紐約的瑪勃羅畫廊於一九七一年與波特羅簽約，這對他作品在市場上的開發尤其重要。波特羅曾為該畫廊的前主人，傳奇的法蘭克・洛依德（Frank Llogd）畫過家族像，他並沒有把洛依德畫成一位具影響力與企圖心的藝術經紀人，而是一位身居近拿紹爾天堂島上別墅花園的丈夫與

父親形象。正如波特羅所言，畫中這位正抽著雪茄的渡假人，顯然還是在準備接聽他的公事電話，雖然那具放在游泳池邊的電話，畫得並不顯眼，也不會畫得比擱置在旁邊的洋娃娃或水果來得大些，波特羅可能想要將此私人的家族肖像，畫得像二十世紀任何其他此類作品一樣動人。

波特羅能與馬波羅拉上關係，不僅為他帶來相當大的財務利益，也提高了極大的人氣與地位，可以說是與當時他的同胞哥倫比亞名作家賈西亞・馬奎茲旗鼓相當。馬奎茲一九六七年所著的小說《百年孤寂》名聞世界，引起一陣全球的拉丁美洲文學熱，此股熱潮一直持續到一九八〇年代。

一九七三年之前，波特羅都一直住在紐約，但卻時常赴歐洲、哥倫比亞及墨西哥旅行。他特別訪問了德國好幾次，因德國給予他非常積極的回應與接待。他還在旅行中完成了一系列令人印象深刻的大幅碳筆素描作品，那是以丟勒（Albrecht Dürer）的手法來作的，因而被人戲稱為「丟勒—波特羅式」素描，波特羅非常享受重溫此特殊的技法，因為此技法可以讓他更專心地探討線條的技法，他一直都沒有忘記此「手指操作」的樂趣。

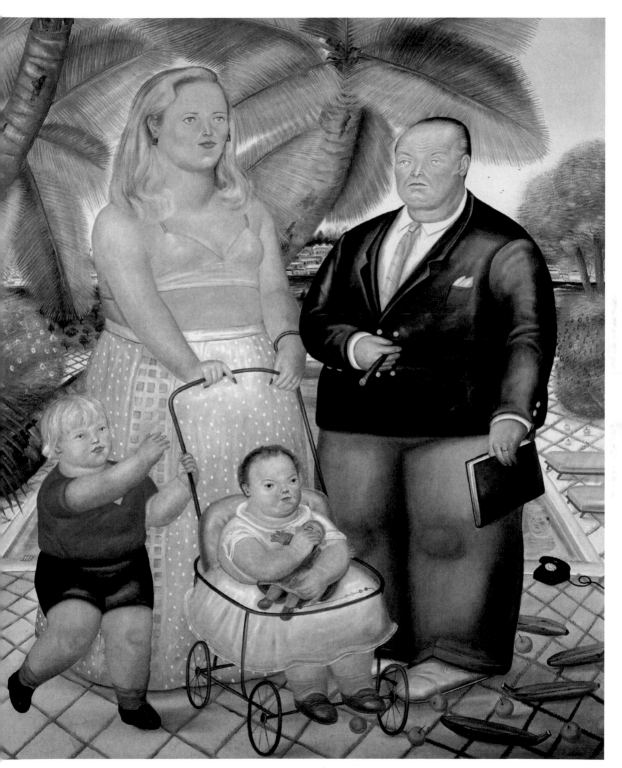

波特羅　**費南克・洛伊萊特與他的家人在天堂島**　1972　油彩畫布　234×192cm　私人收藏

波特羅一九六八年所作碳筆畫〈與皮洛和安格爾晚餐〉的構圖，是全然計劃好的，其構圖是仿照現存於翡冷翠畢提安宮的魯本斯〈賈斯托·李普修和他的朋友們〉中的藝術家與友人之類型而來。波特羅像魯本斯一樣，將自己也畫進作品中與他所崇拜的大師惺惺相惜地共進晚餐。畫中三位畫家已結束用餐。其中之一正舉杯享用飲料，另一位則點燃一支雪茄，而旁邊有一名年輕的女人正為他們準備咖啡。此留傳數世紀的畫家與友人相會用餐的名作畫面，已由波特羅這位哥倫比亞畫家代替了。

在藝術史上，皮洛與安格爾代表著一種以精確素描構圖與幾何平衡構圖的畫法，此種構圖畫法不容許表面而無章法的筆觸，而是畫面上每一筆觸的需依照具體的美學原則，這二位大師正代表著根基於造形精湛的古典藝術，它強調的是優雅與細膩，而與自希洛尼穆斯·波希（Hieronymus Bosch）到超現實主義所著眼的幻覺與非理性藝術正好相反，那可以說是全然不同的傳統。

波特羅的此幅作品中另一令人陶醉的聚餐畫面，則是波特羅所獨有的風格表現，他以漠然而變形的手法來表現物體，在龐大身軀的人物對照下，這些物體顯得太小了。這些令觀者印象難忘的笨拙變形表現，不僅讓人見識到波特羅的素描寫實功力，也讓人聯想到殖民時期與十九世紀的拉丁美洲藝術特色。

聲稱自己是具象畫家而非寫實主義者

波特羅一再地聲稱，他不是在畫肥胖的人物，當人們第一次聽他如此聲言時，總會感到困惑不解。顯然我們在他作品所發現的人物，既非在節食，也並不是呈半飢餓狀態，他們全部是飽食而豐滿的體態呈現，有些還是全然從頭肥胖到腳，同時不只是他畫中的人物肥胖，就連畫中所有其他的東西也都是肥胖的，而波特羅總是一再地強調聲稱，他作品中的肥胖造形是出於美學上的誇張表現，具有一種風格化的作用。

波特羅是一位具象畫家，而並不是一位寫實主義畫家，他的圖畫與現實有關，但他並不描寫現實。他畫中的每一樣東西都是

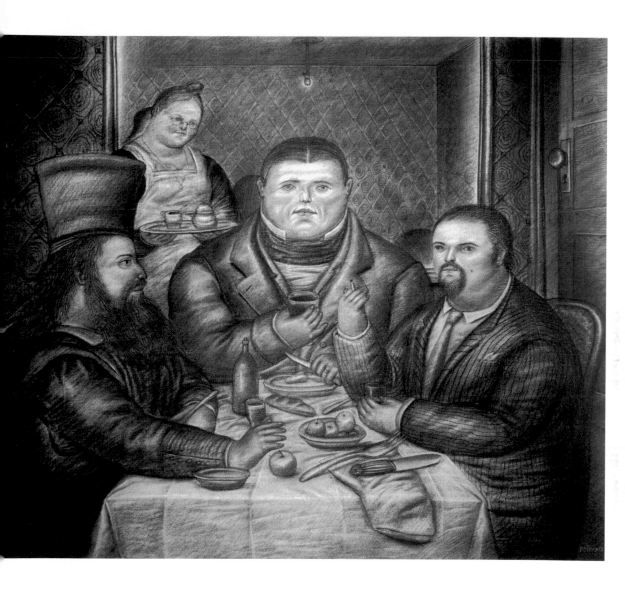

波特羅
與皮洛和安格爾晚餐
1968 炭筆畫布
166×193cm
私人收藏

大塊頭的，不論是香蕉、燈泡、棕櫚葉、動物都是如此，當然畫中的男人與女人也不例外，波特羅並不在意要畫那一種特別的題材，諸如特定的肥胖男人或女人，而是他較常運用轉化或變形的手法，來將現實轉變為藝術。他所熱切希望的創作，他的美學理念，主要集中於造形與體積，他想要找尋到一種能容許他表現此種觀點的風格。

幾乎是沒有任何一位其他的當代藝術家像波特羅那樣，在美術館研究每一個藝術家史階段的藝術，他總愛指出，藝術中的變

形手法具有悠久的歷史傳統，像喬托、拉飛爾、葛利哥、魯本斯及畢卡索，都曾將事物與現實變形過。他們想藉此變形的手法能在創作的過程中尋找到新的形象組合。

早期的喬托當時以透視為繪畫的主要手段尚未被發現，他即已在尋找一種可資利用的造形，以便將之運用於平面上以顯示三度空間。魯本斯則是運用肉體感官，將一種自信的狂喜感帶入他的圖畫中，他與神祕的艾格里哥表現手法全然迥異，艾格里格作品中修長的、扭曲的、奮力向上的人物，被賦予了一種非常個人化的宗教感，其所透露出來的喜樂感深具西班牙風味。至於阿伯特‧傑克梅第所表現的苦行僧般的纖瘦人物，在二十世紀的藝術家中，可以說是最具存在主義（Existentialism）精神的相關作品。

此種恆常而包羅萬象的誇張表現手法，一再出現於藝術家的作品中，波特羅之運用此手法的情形，一如前面所提到的藝術家一般，使變形成為一種規則，並將之轉化成一種風格。變形並不附帶偉大的目標，而只是為了表現本身的緣故，它可能是一具怪獸的模樣，也可能被畫成帶諷刺味的漫畫模樣，而此兩者均不適用於波特羅的情形，相反地，波特羅的變形經常是起因於他想要加強他作品中的歡愉感官特質。

此種大部頭的體積表現，相當於在古典藝術美學價值中的一種造形偏好，波特羅早在他停留於翡冷翠時期，即發現他喜歡早期義大利大師們作品中的感官呈現，而他也認識到，此強調造形元素的明確拉丁藝術，不只在讚美上帝的榮耀，並且也是在讚頌生命，這點相當符合他的人生觀點與他的藝術理想。從波特羅作品中華麗的造形，顯示他慎思熟慮地布局畫面。

某些藝術家喜歡將他們的人生體驗或生命苦難加諸在作品中，然而十五世紀受人敬仰的文藝復興時期的大師們，並不以此種態度來表現作品，波特羅也不喜歡如此。相反地，波特羅不管是從事那一種主題，他卻是以古怪的誇張風格與手法，將他主題中的粗暴、邪惡與極端主義成份予以稀釋掉，這樣的處理，使他的〈居家〉作品不再令人感到驚嚇，鬥牛的畫面也不再令人感到殘忍，塗紅色指甲的女士不再令人感到荒謬，甚至於性愛也不會

波特羅
路易斯‧查萊塔之死
1984　油彩畫布
175×121cm
私人收藏（右頁圖）

98

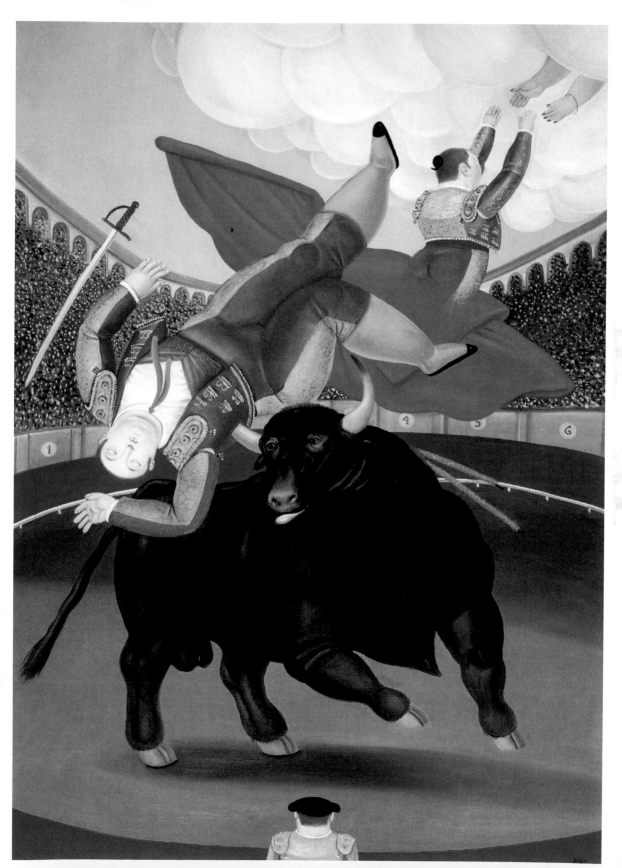

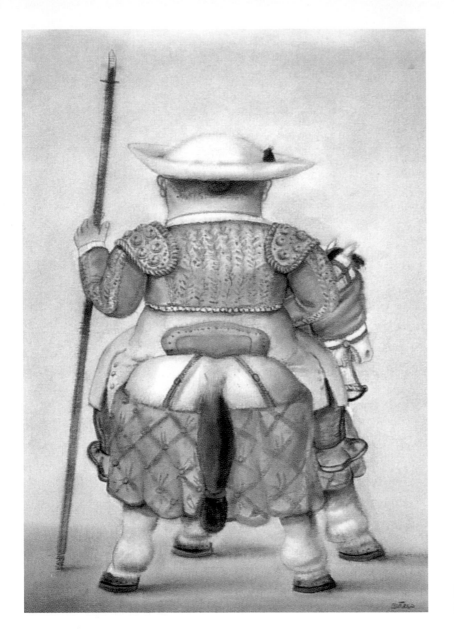

波特羅　**鬥牛士**　1984
水彩　50×36cm

令人覺得有色情的感覺。

　　波特羅那些誇張的體積，的確就像神奇的魔棒一般，他即是
藉由這些魔棒，將生命與世界轉化成浮動的非現實，此非現實的
世界看來似是而非，不過他的龐然大部頭的世界。的確一如氣球
般的輕盈。

　　當國際的藝術評論家們紛紛將傑克梅第的風格，評稱其與

波特羅　**馬欄**　1988
油彩畫布　165×132cm
（右頁圖）

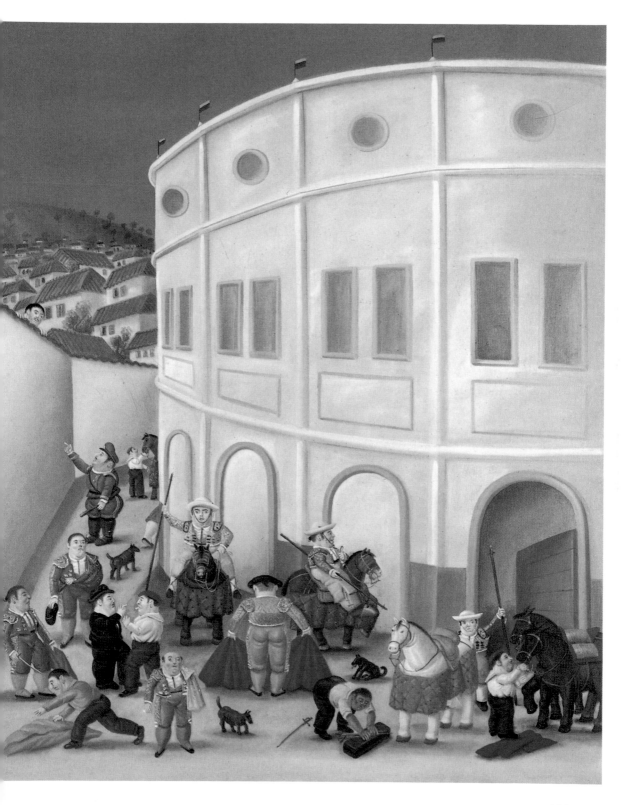

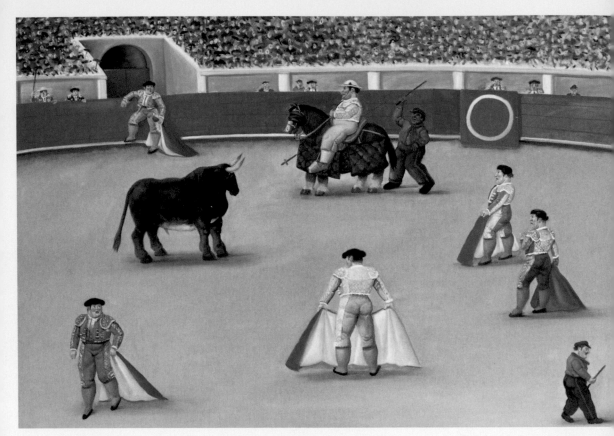

波特羅 **鬥牛**
2002 油彩畫布
98×144cm

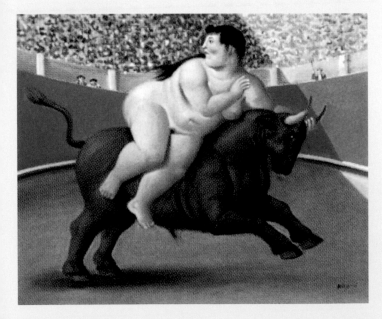

波特羅 **劫持尤蘿芭**
2001 油彩畫布
53×44cm 私人收藏

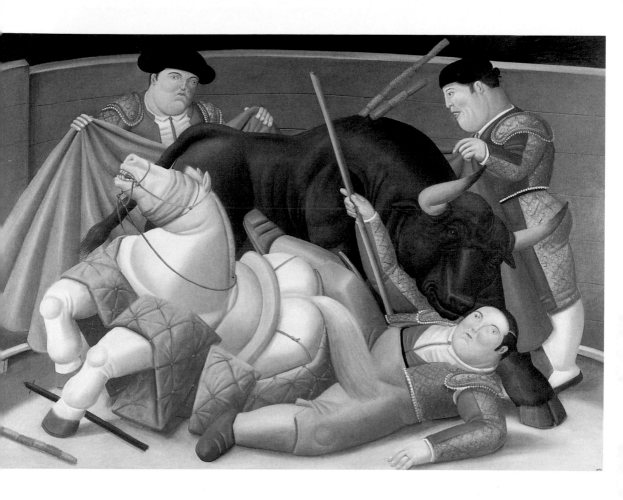

波特羅　**鬥牛**
1988　油彩畫布
209×291cm

存在主義有某些關聯性，如此他們即可以把他詮釋為是在表現他
所處的時代性，但他們卻未能為波特羅的構成原理找到合理的說
詞，此種繪畫布局也多多少少使他的作品遠離了他那個時代的主
流藝術風潮。此誠如祕魯作家馬里奧・互加斯約薩（Mario Vargas
Llosa）所推測的，這大概與英美系批評家不重視官能與仇視身體
表現的保守習性，有某些關係。

　　生命的斷言是否只是一種表象，或只能確實深陷其中，波特
羅的作品可以說是解開了此深淵的邊緣。但卻絕不會躍入此深淵
中，他也的確慎思熟慮地如此布局他的畫作，並從藝術史上大師
先例學習到此藝術手法，我們可將之稱為「風格」。也正因為他
的此種嚴謹態度，他才未被歸類到所謂素人畫家這一邊。

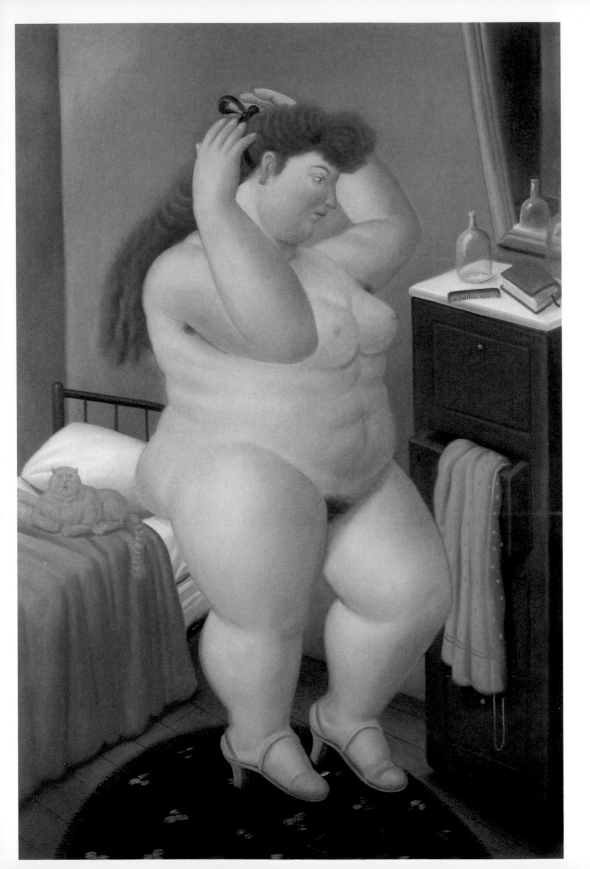

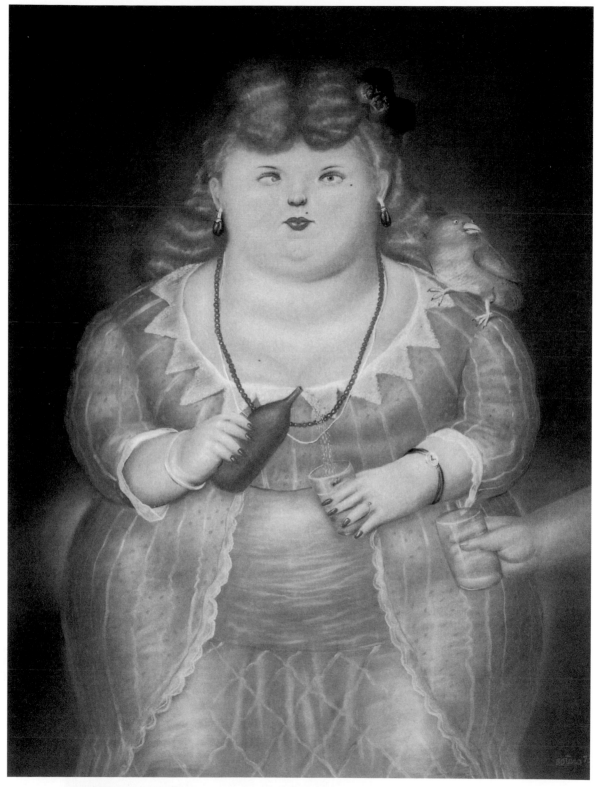

波特羅　**女人和鸚鵡**　1973　粉筆畫布　161×121cm　私人收藏
波特羅　**女維納斯**　1989　油彩畫布　201×131cm（左頁圖）

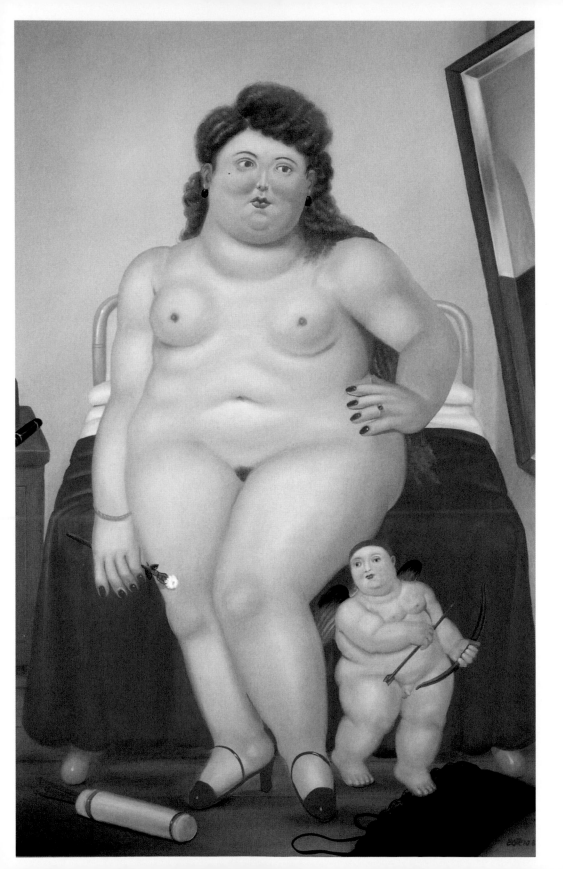

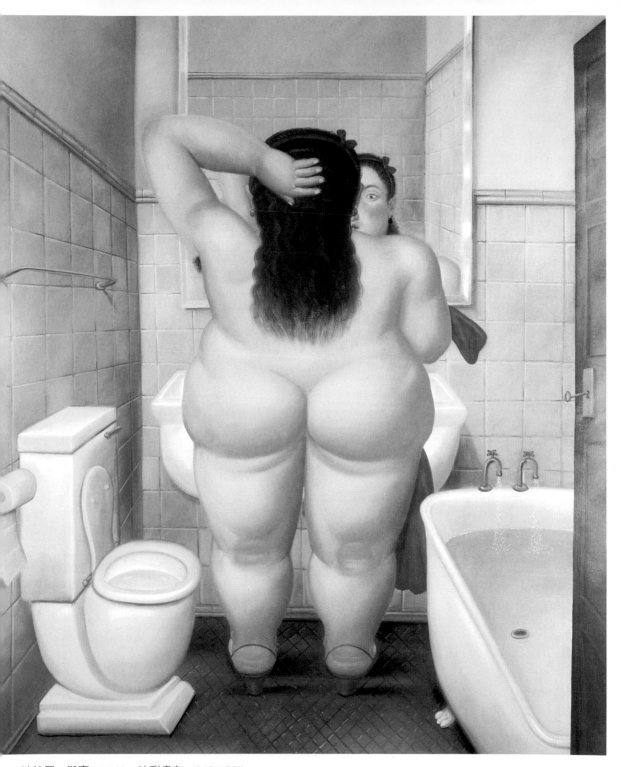

波特羅　**浴室**　1989　油彩畫布　249×205cm
波特羅　**維納斯**　1982　油彩畫布　165×105cm（左頁圖）

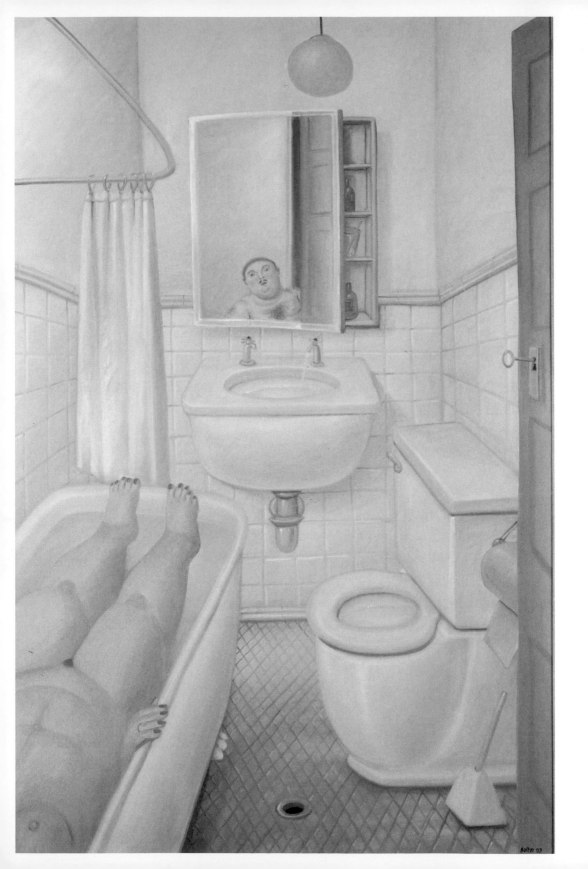

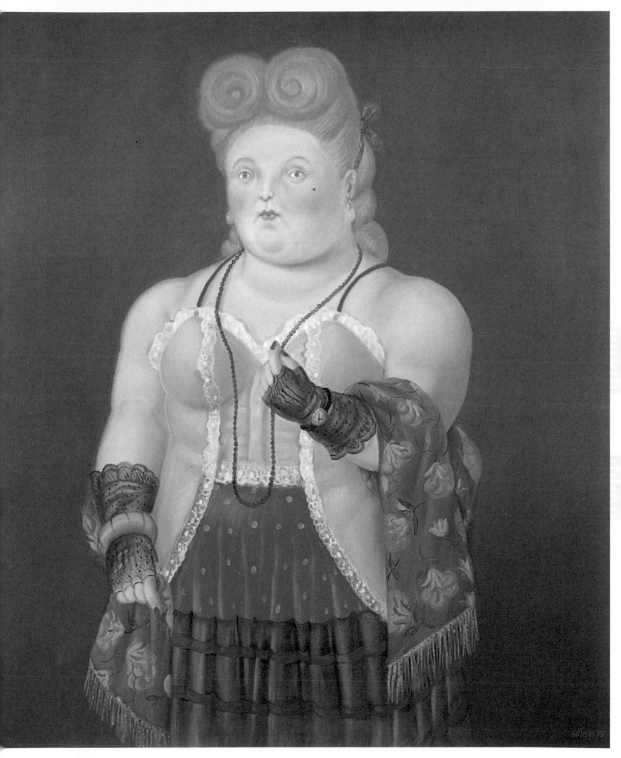

波特羅　**名媛**　1994　油彩畫布　121×100cm
波特羅　**浴室**　1993　油彩畫布　197×125cm（左頁圖）

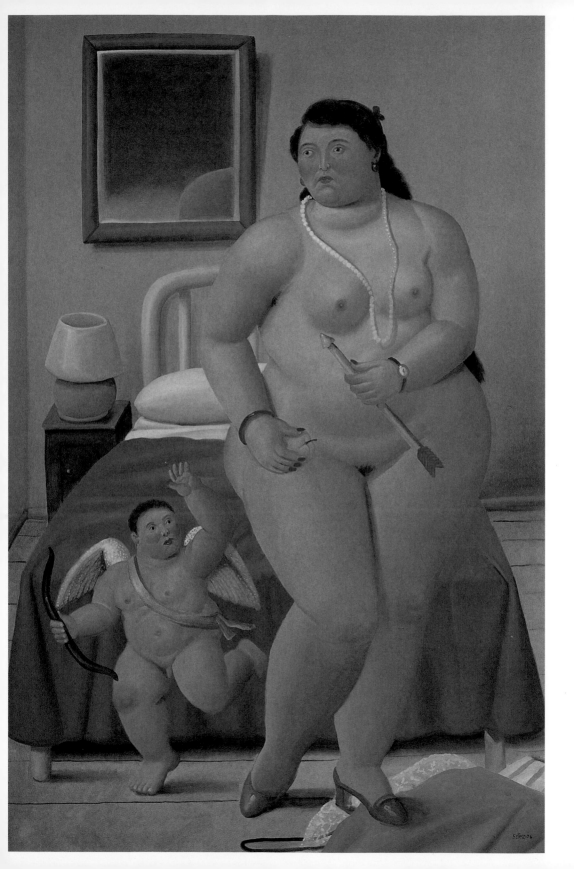

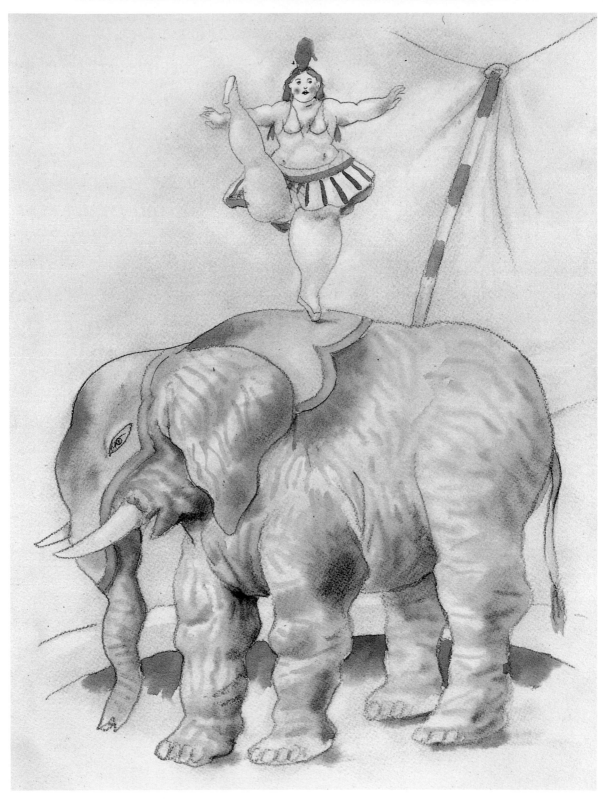

波特羅　**站在大象上的女表演者**　2007　壓克力顏料畫紙　40×30cm

波特羅　**維納斯與邱比特**　2006　油彩畫布　182×119cm（左頁圖）

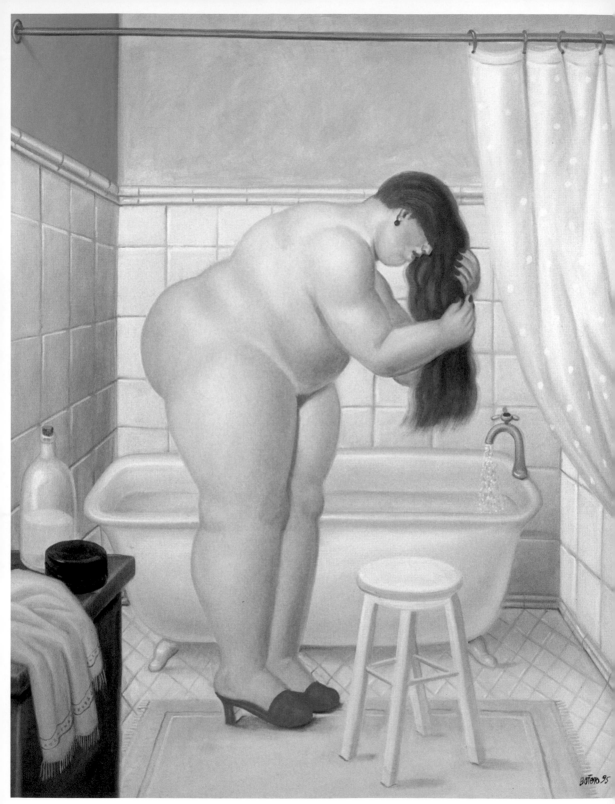

波特羅　**浴室**　1995　油彩畫布　130×101cm

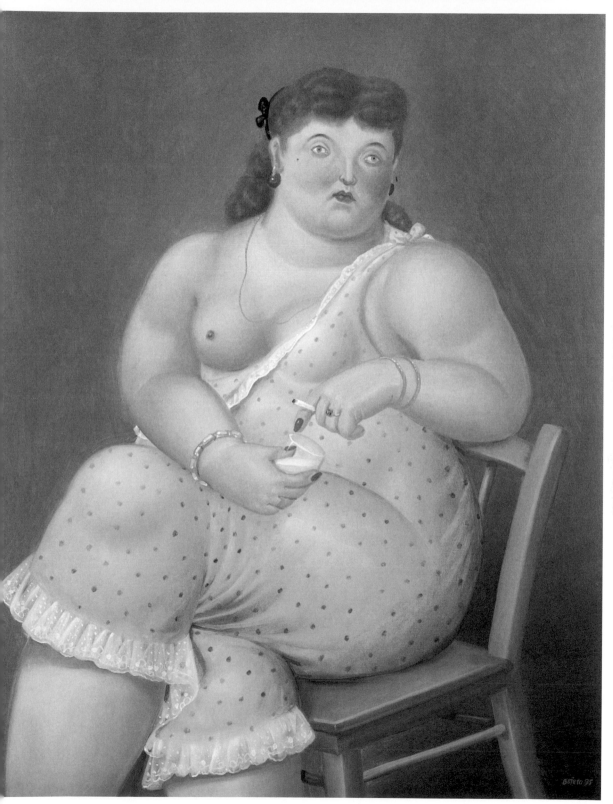

波特羅　**艾蜜莉亞**　1995　油彩畫布　120×96cm

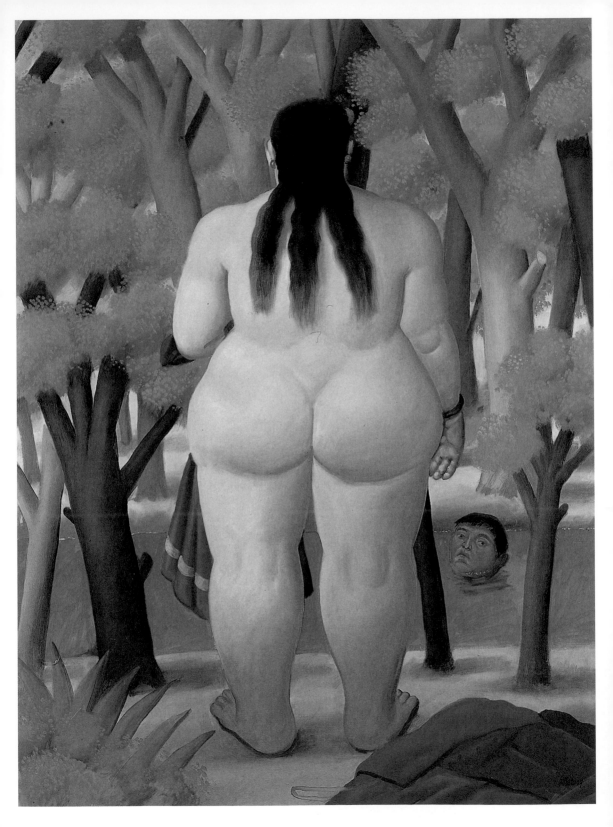

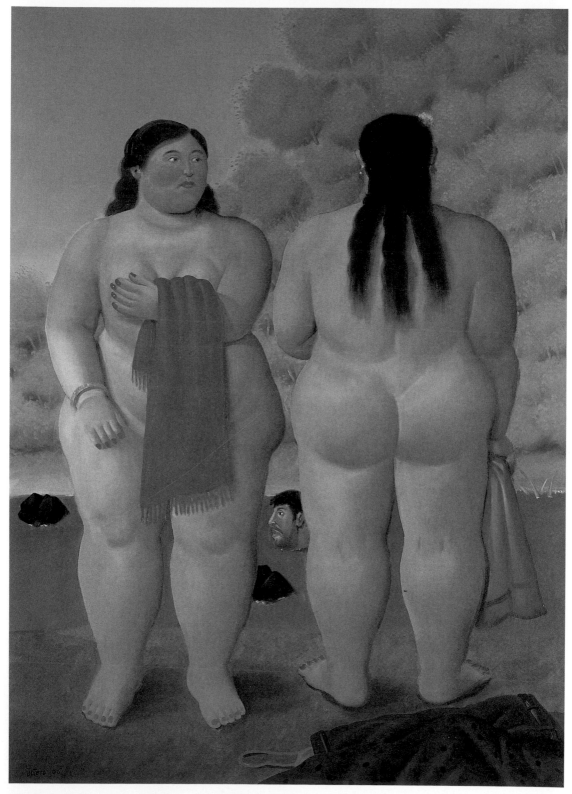

波特羅　**二浴女**　2006　油彩畫布　136×98cm
波特羅　**浴女**　2004　油彩畫布　131×98cm（左頁圖）

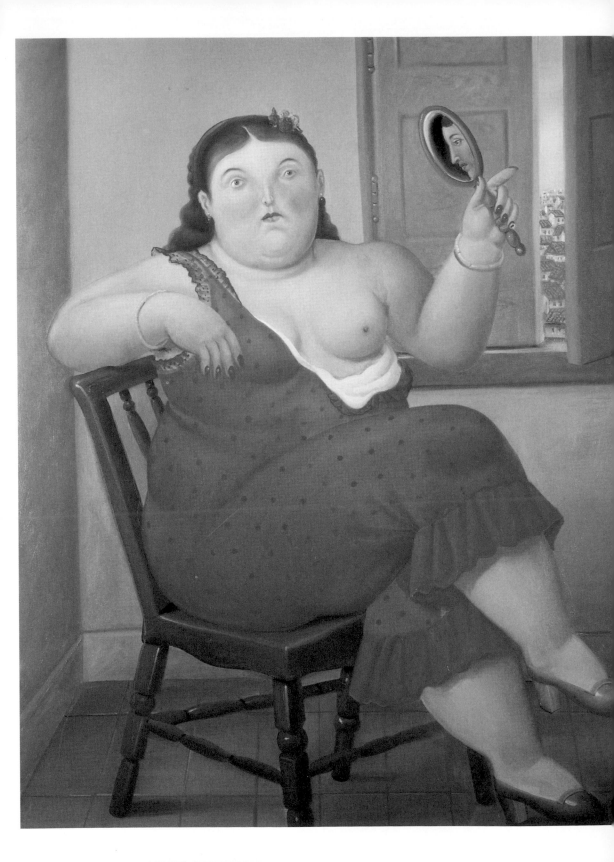

波特羅 **鄉景** 2001
油彩畫布 78×94cm

波特羅 **維納斯**
1997 油彩畫布
100×130cm（左頁圖）

萬物皆誇張已成為拉丁美洲座右銘

　　波特羅當他在哥倫比亞開始繪畫創作時，初期曾試圖追求一種國際現代主義風格，只有當他開始探究古典繪畫時，才發現到一種能如此密切符合拉丁美洲靈魂的風格。此風格並不是一種變而是一種事實，其先決條件全然真實出現於繪畫文本的事實中。

　　「瘦」代表國際通行的同義字，而「胖」則指的是鄉土之意？事實上就拉丁美洲當地而言，「胖」令人聯想到正面積極的特質，諸如健康、富裕、樂活（Joie de Vivre），胖的人總是讓人聯想到好脾氣，感官的愉悅與善良的本性，波特羅的確玩弄著拉丁美洲的通俗節慶與色彩，以及午後豐盛點心的聚會情景，因此

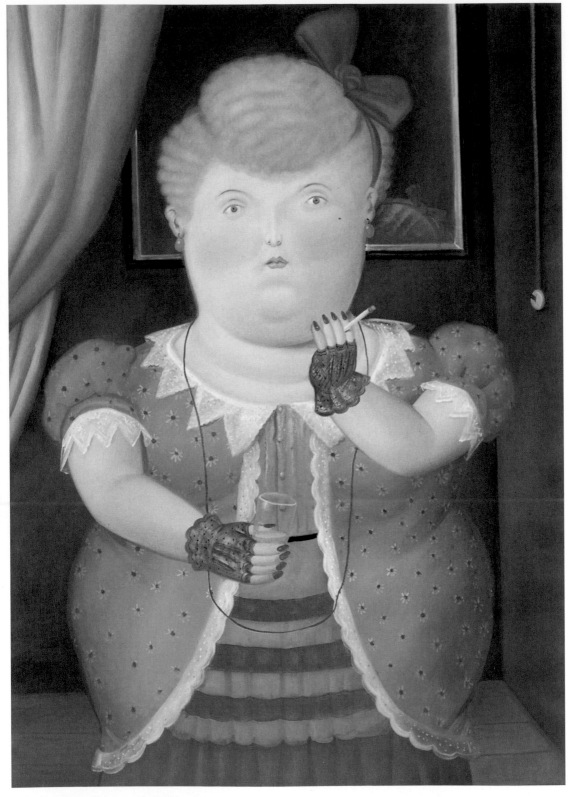

波特羅　**女子**　1990　油彩畫布　170×119cm
波特羅　**工作室**　1990　油彩畫布　257×160cm（右頁圖）

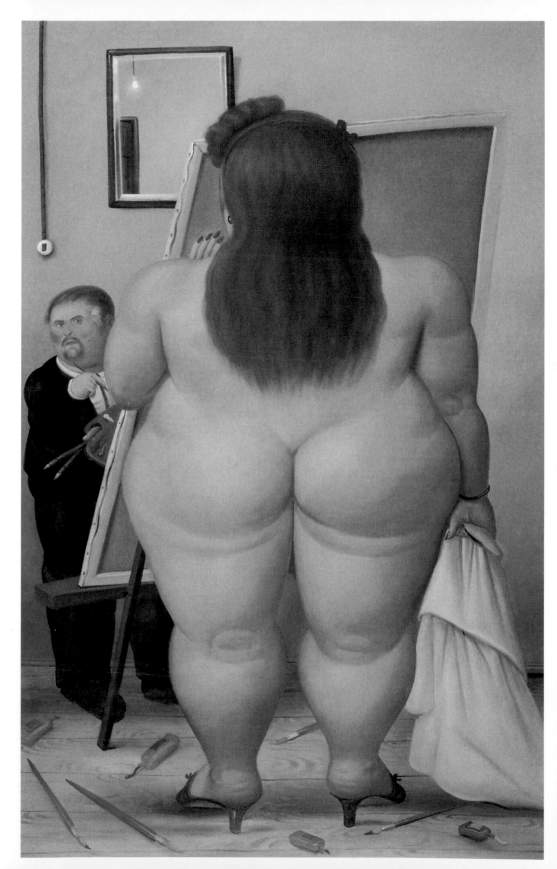

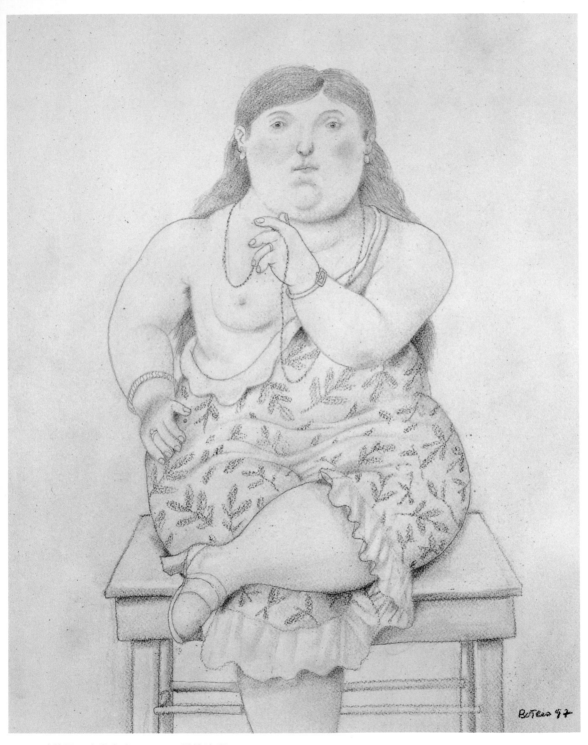

波特羅　**坐姿女人**　1997　鉛筆淡彩　18.5×14in
波特羅　**坐著的女子**　1990　水彩　51×42cm（右頁圖）

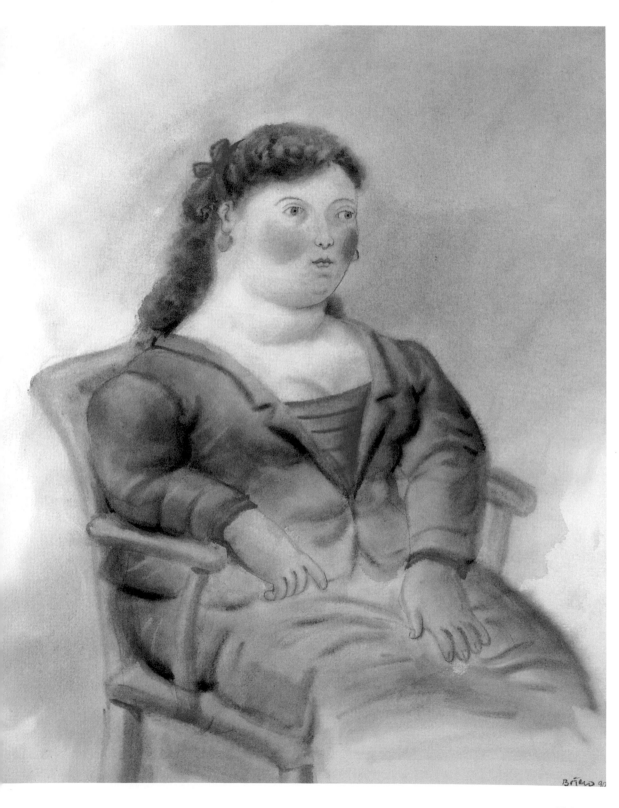

Botero 90

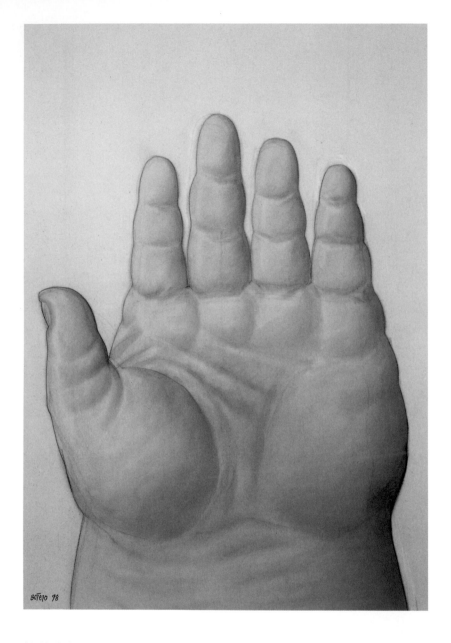

BOTERO 98

波特羅 **手** 1998
鉛筆粉彩水彩畫紙
69×49in

他的大部分作品自然令觀者感到輕鬆愉快。

　　然而這些也同時具有「擴展」、「膨脹」的深層內涵，波特羅在此內涵中充溢著他獨有的大塊頭造形，均是在無意識的情況下產生出來的。對充滿神話與傳奇精神的拉丁民族而言，他們熱愛象與寓言，也同時擁有誇張與放縱的創作特質，這裡容不下苦行禁慾，它需要的是輝煌、華麗與精緻。殖民地時代的美洲根植

波特羅　**音樂家**　1990
紅粉筆　47×35cm

於巴洛克文化，但此風格來自歐洲絕對主義（Absolutism）時代，它在新世界已發展轉入一種真切的叢林形態，它們出現在拉丁美洲的教堂中，華麗的祭壇上，拉丁美洲的手工藝與繪畫中。巴洛克的奢侈感覺已自枷鎖中掙脫出來，而「萬物皆誇張」已成為大家的座右銘。

　　觀者也可以在波特羅的華麗世界，諸如：熱騰騰的燒鍋、多汁的水果及儲藏室的美食等，找到一些曖昧矛盾的情結。義大利

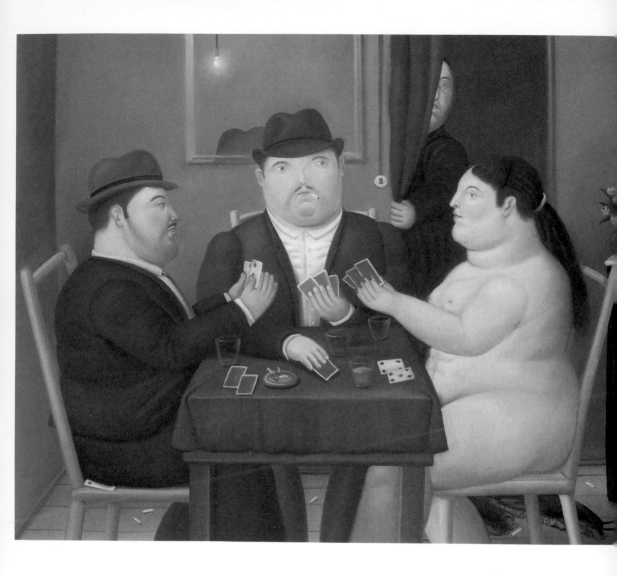

作家亞伯托・莫拉維雅（Alberto Moravia），即從波特羅的笨拙沉重肢體、肥胖身體看出，那不只是在表現一種美學，也呈現了一種很特別的心理因素，它傳達了基本上屬於暗淡人生與悲劇性的感覺，而在此誇張的世界中呈現的是一種特別的苦難，令人感到既無力感又不覺痛苦。

　　莫拉維亞從波特羅世界中的意象，看到極端無精打采的乏味感，拉丁美洲像墨西哥壁畫大師里維拉與奧羅斯柯的作品中，呈現的是向貧窮與不正義宣戰，向獨裁與暴力提出振奮人心的革命宣言，如今生活雖已恢復平靜，但卻令人覺得昏昏欲睡，簡直就

波特羅　**玩牌者**　1991
油彩畫布　152×181cm

波特羅
穿皮草大衣的女子
1990　油彩畫布
203×123cm（右頁圖）

124

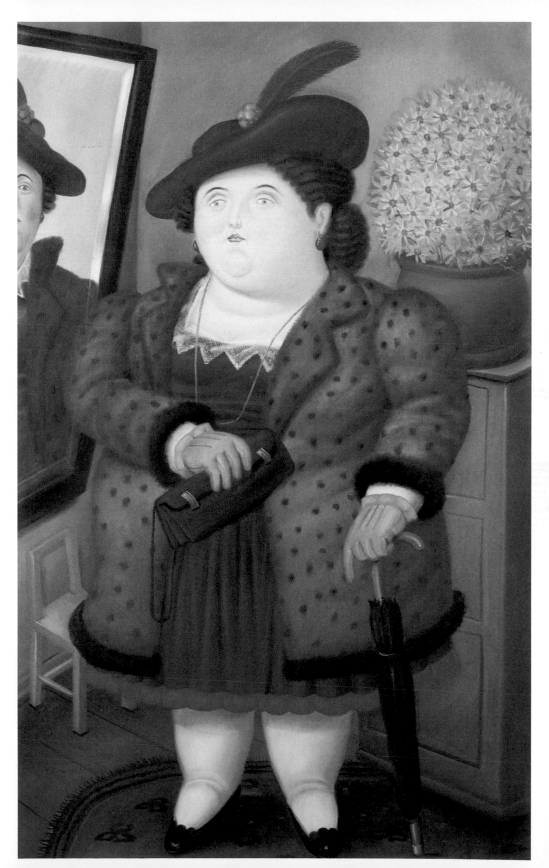

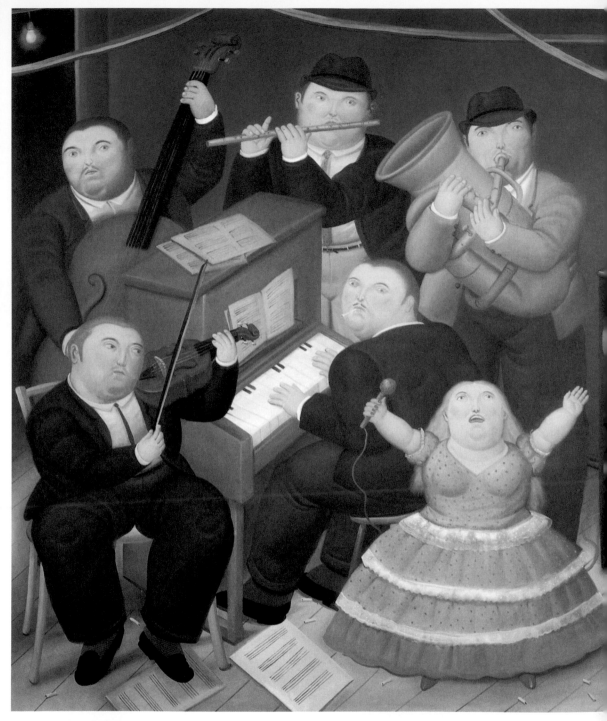

波特羅　**音樂家**　1991　油彩畫布　200×172cm
波特羅　**維納斯**　1990　油彩畫布　128×95cm（右頁圖）

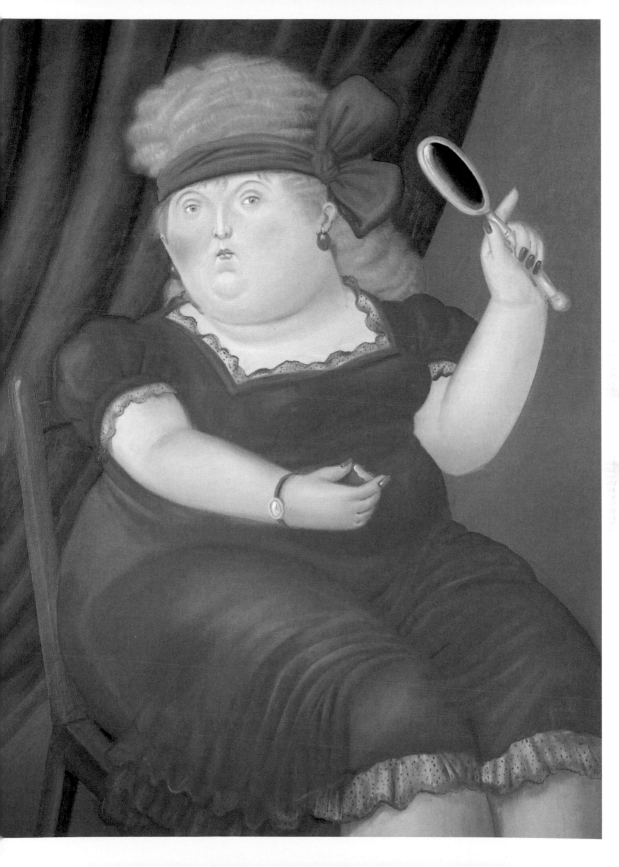

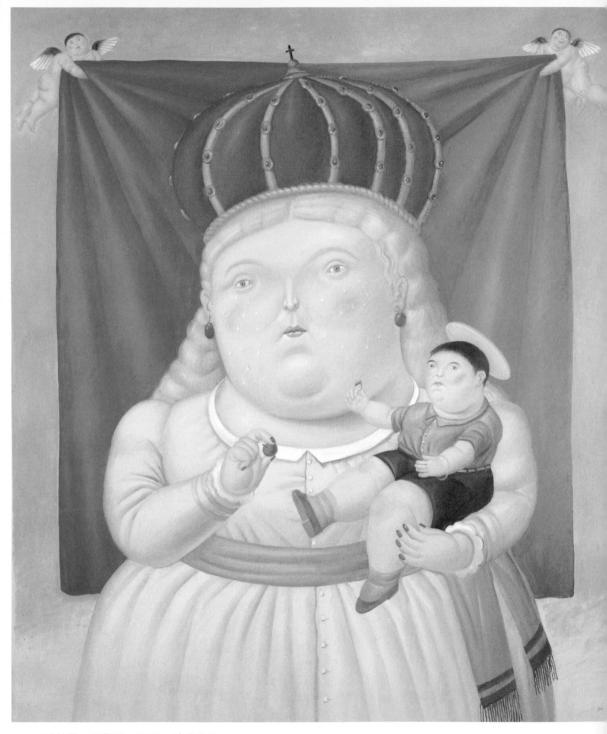

波特羅　**母與子**　1992　油彩畫布

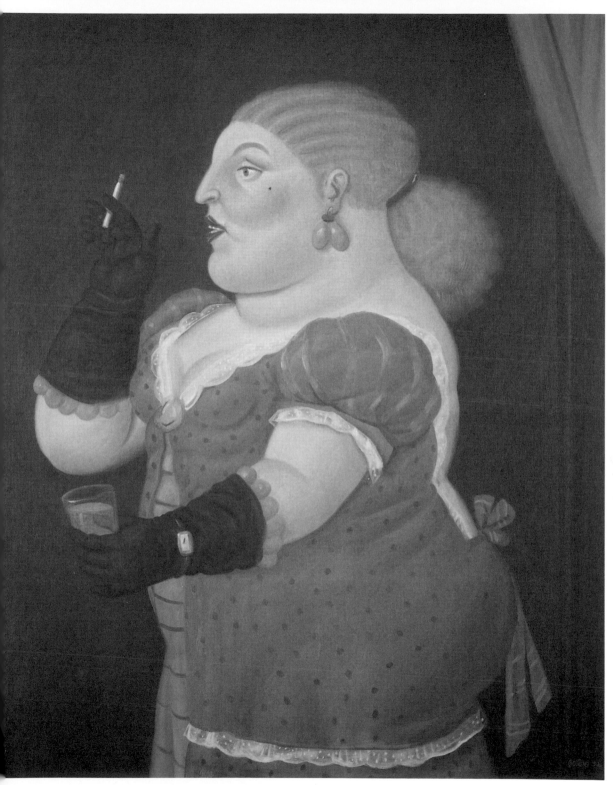

波特羅　**女子**　1992　油彩畫布　129×102cm

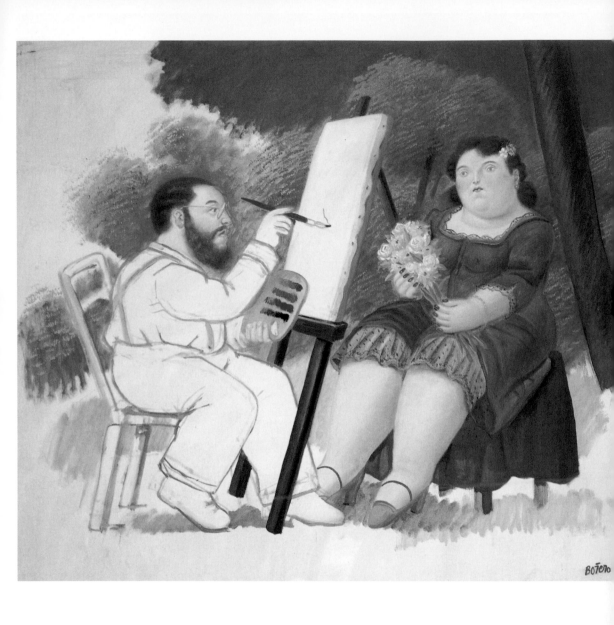

像一場惡夢。依莫拉維亞的觀點，波特羅的世界表面上既壯碩又志得意滿，但其中所呈現出來的憂慮不安，卻成為藝術家表現沉重內涵的主要根據與理由。

　　波特羅是一位謙虛的大師，在二十世紀的藝術家中，他的確像一位紳士，如果說他確實感受到此種憂慮，但他在表現的態度上卻是相當的謹慎。相反地，他也不厭其煩地解釋稱，他的作品絕對是熱衷探求造形與色彩的產物，為的是追求塑雕價值與體積

波特羅
畫家與他的模特兒
1992　油彩畫布
100×111cm

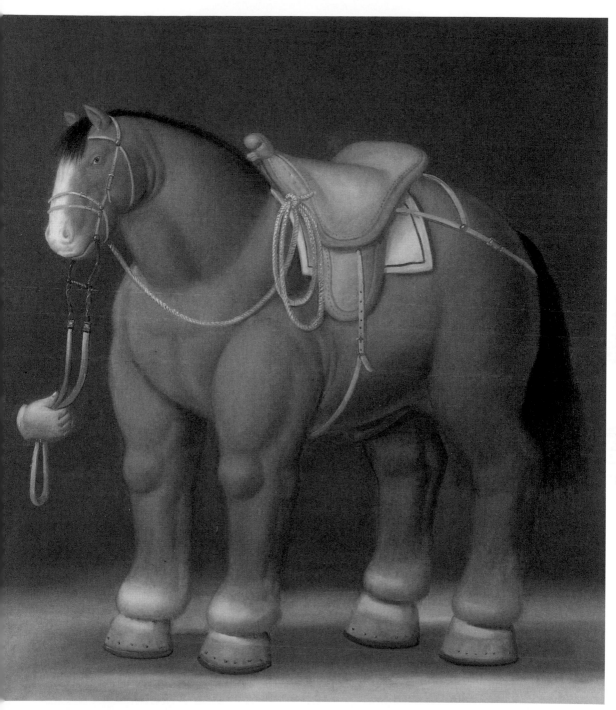

波特羅　**馬**　1992　油彩畫布　126×111cm

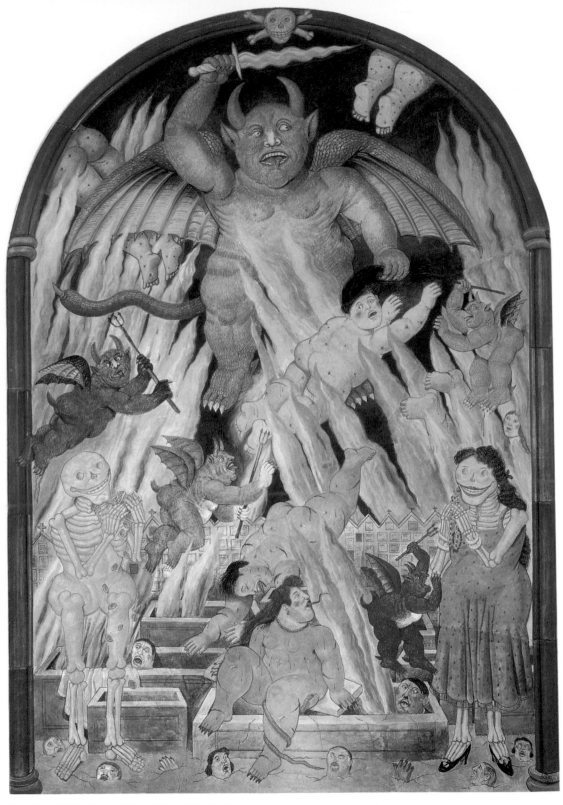

波特羅　**地獄之門**　1993　壁畫　450×300cm

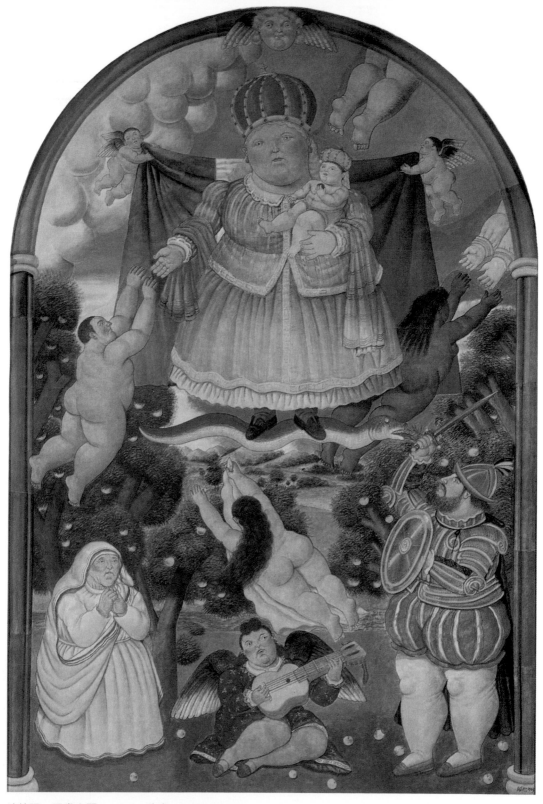

波特羅　**天堂之門**　1993　壁畫　450×300cm

波特羅〈**地獄之門**〉
設計圖

上的效果，換句話說，它可以說是全然出於一種美學上的不安，
就他來自鄉下的背景而言，他始終想要畫的也都是「美麗」的圖
畫。

　　波特羅對美的定義，首先就是造形上的完美，它一如構成、
色彩及技巧等，同樣受到關注，他同時以亞伯提（Leon Battista
Alberti）的美感意識分析稱，他的作品並非全然地方性的，當構
成完全被對稱所平衡時，所有的成份元素即趨和諧，而美即自然

波特羅〈**天堂之門**〉
設計圖局部

顯現出來了。他並稱，他圖畫中的決定性因素，並不是一項特別的聲明陳述，而是來自於構成的線條、垂直線、水平線、對角線，以及某些附加在角落造形上的自由線條，或是一串項鍊，或一條蛇，所以，其圖畫的構成是經由安靜而具體的造形過程產生的。也正因為這個理由，他始終反對他的作品與巴洛克有任何關聯的說法，他認為，巴洛克是離心的，而他的作品卻是向心的，圖畫中的各種造形勢力是安靜地朝向中邁動，所以，他的作品並

非巴洛克式，而是多樣表現的呈現。

關於對美的觀念，他主要關心的還是畫面上的純淨無瑕。
因此他的圖畫中沒有陰影，因為陰影會弄髒色彩。這些圖畫大多
散發出一種似黎明般的陽光，因為黎明時較少見到陰影，作品中
的光線並非來自外部資源，圖中的事物是以其本身的色彩發出光
芒，在圖畫中一般是以影線法與橫影法來表現體積，波特羅也運
用此種手法。一般言，波特羅表現光線的手法，是藉由色彩來創
造他圖畫中的造形美感，其目的正是他所說的「創造一種畫面，

波特羅 **無題** 1993
鉛筆水彩
112×128cm

波特羅 **臥房** 1993
油彩畫布
170×124cm（右頁圖）

136

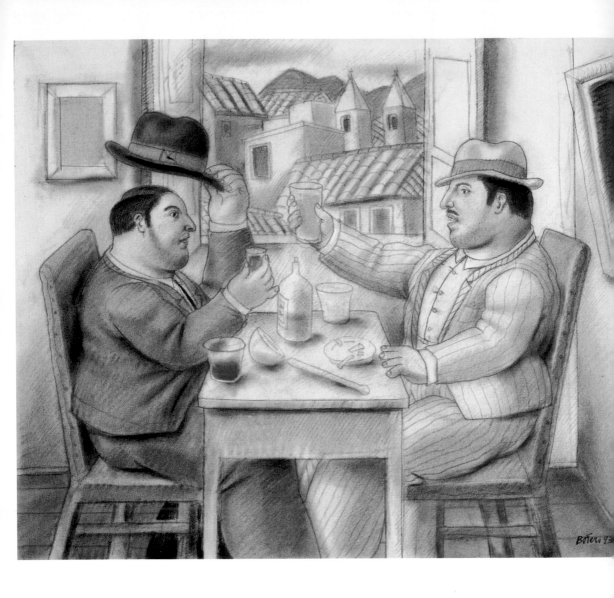

使其色彩能夠盡可能地表現其自身的效能。」他追求完美的目標，就連色面也要求完美呈現。

　　波特羅一直羨慕藝術中的寧靜感，那會給他帶來一種無限的感覺，尤其是埃及雕塑。雖然他的圖畫具有高度的敘述性，不過其間的運動似已被凝結。此特質尤其常出現在人物的龐然性及其與所佔空間的關係上，這些大塊頭人物似乎巨大到無法移動，如此呈現，不僅使人物的肌膚緊密地包圍著其龐大的身軀，也使得其周邊的牆壁也像是緊密地包圍著這些人物似的。

波特羅　**舉杯**　1993
鉛筆水彩　106×122cm

波特羅　**街道**　1993
鉛筆水彩　131×102cm
（右頁圖）

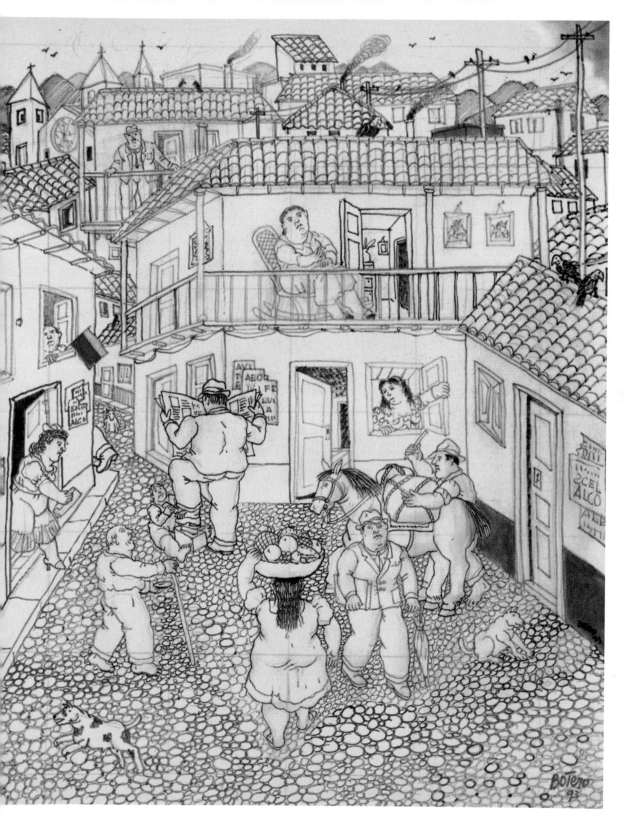

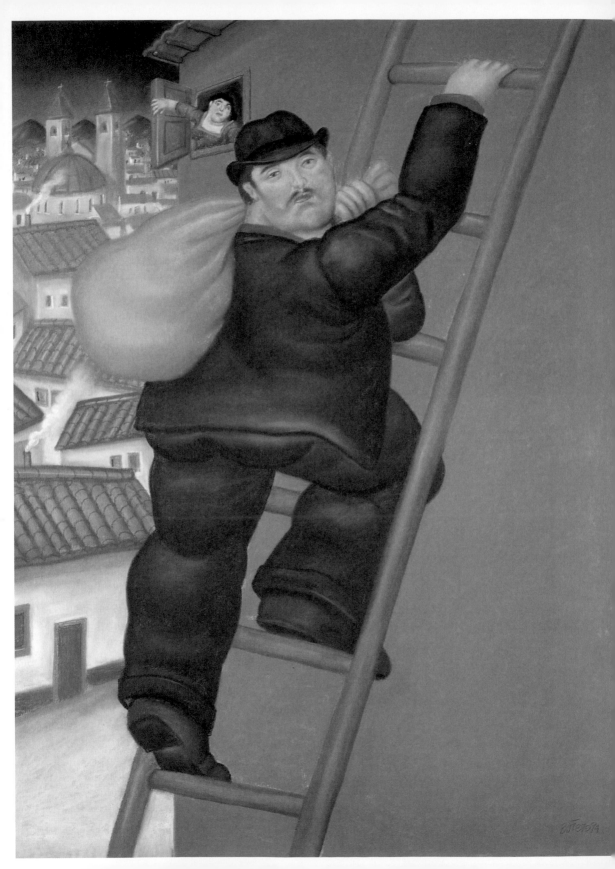

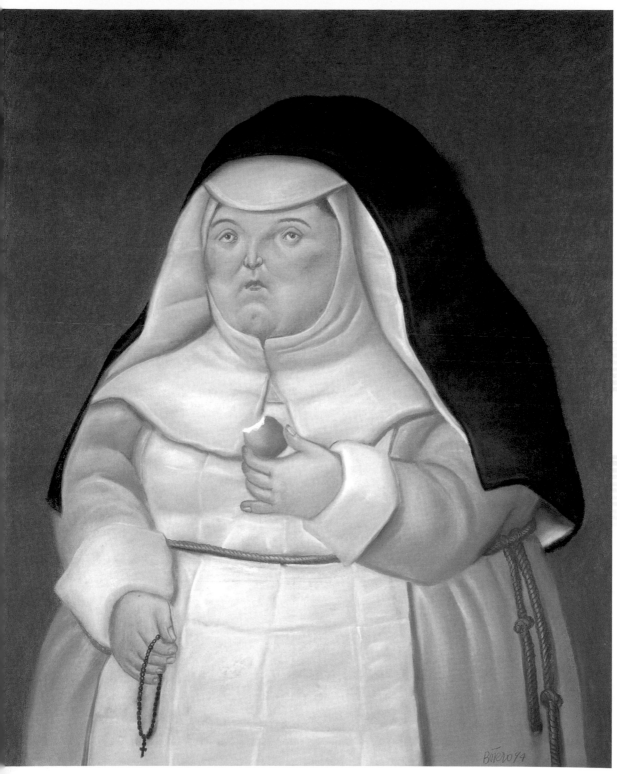

波特羅　**女修道院長**　1994　粉蠟筆　99×77cm

波特羅　**小偷**　1994　粉蠟筆　108×77cm（左頁圖）

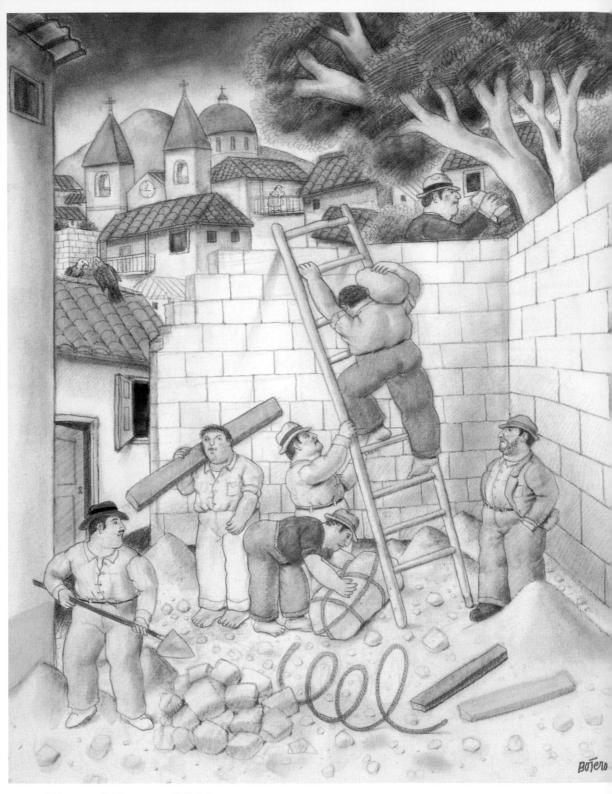

波特羅　**工人們**　1994　鉛筆畫紙　125×98cm

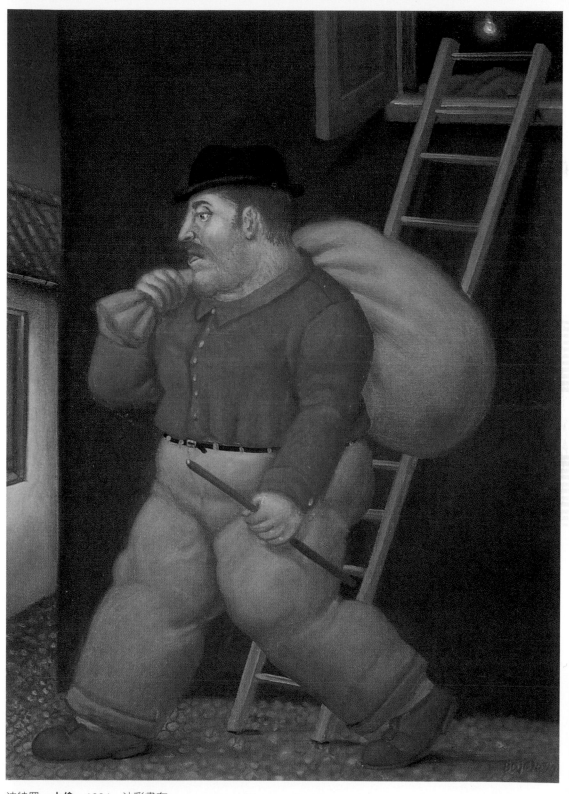

波特羅　**小偷**　1994　油彩畫布

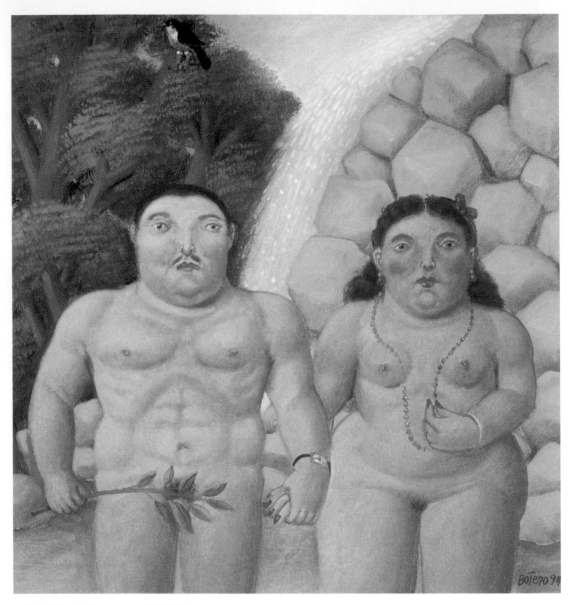

波特羅　**夫妻**　1994　油彩畫布
波特羅　**自畫像**　1994　油彩畫布　132×99cm（右頁圖）

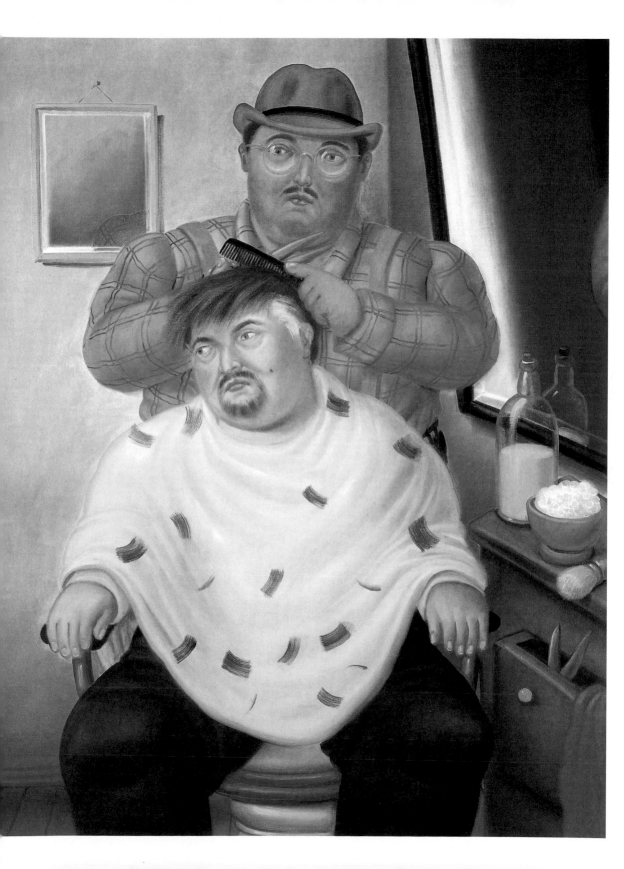

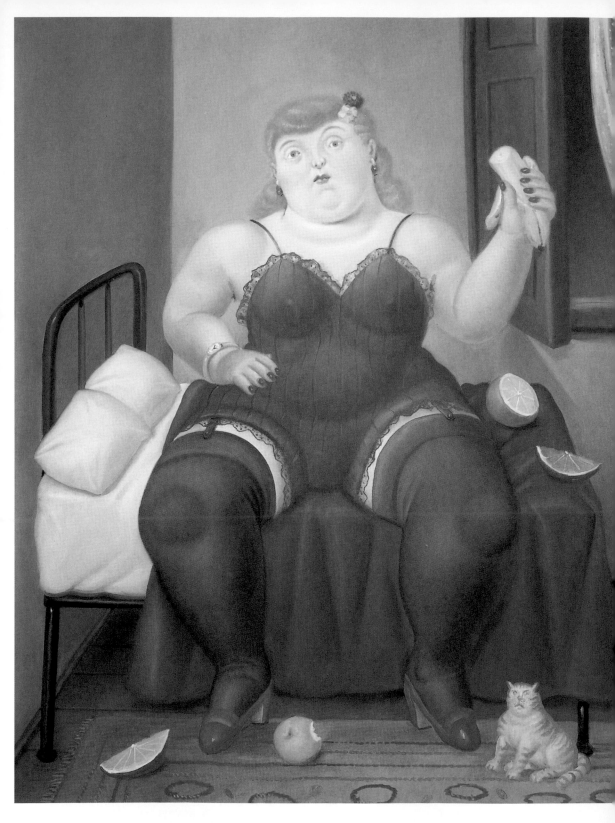

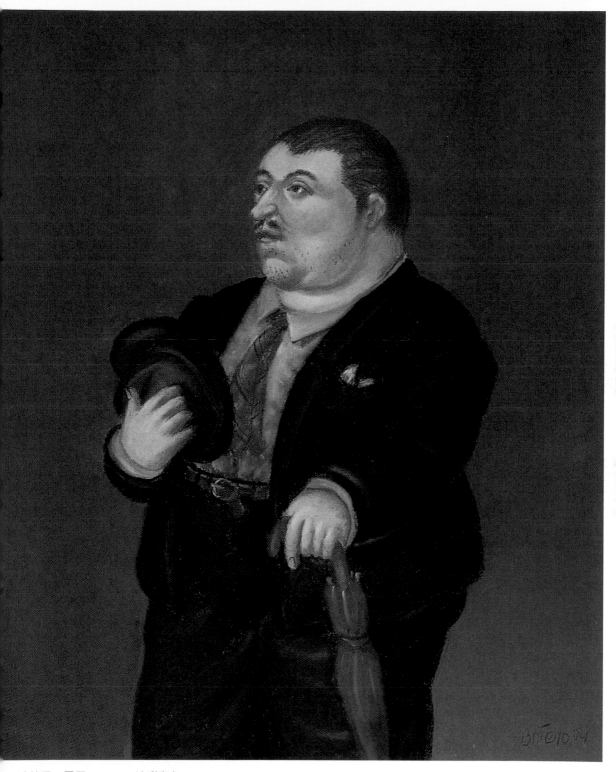

波特羅 **男子** 1994 油彩畫布
波特羅 **坐著的女子** 1994 油彩畫布 98×78cm（左頁圖）

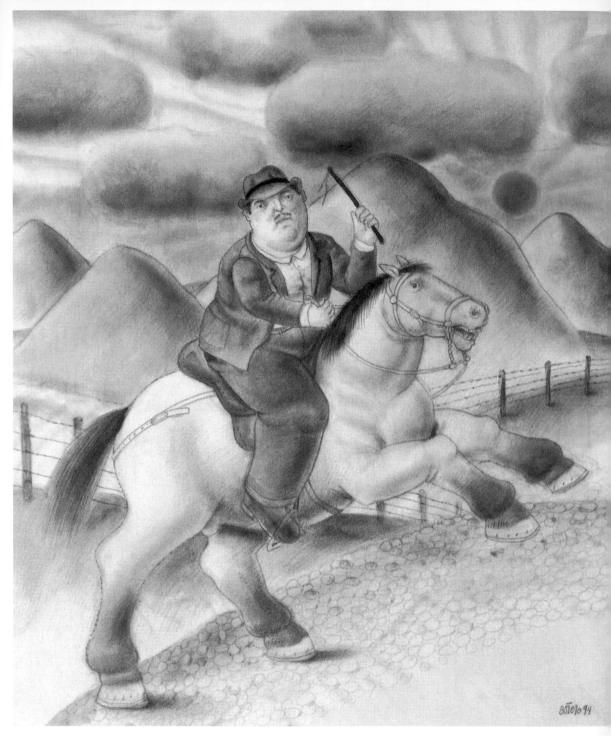

波特羅　**馬上的男子**　1994　鉛筆水彩　111×94cm
波特羅　**室內**　1994　油彩畫布　91×120cm（右頁圖）

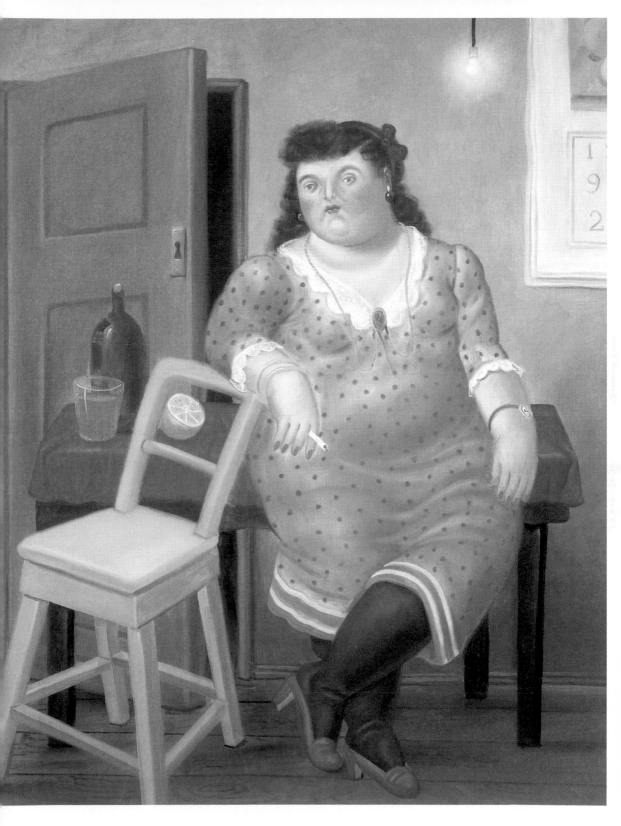

處處為家似候鳥般往來於歐美工作室

　　波特羅早在一九七二年即在巴黎租了一層樓房，次年該樓房就變成了他在巴黎的基地，雖然不久之後他又在紐約鬧區再找到一處落腳點，不過巴黎這個充滿人文氣息又擁有羅浮宮，它還是前來歐洲的所有拉丁美洲藝術家最愛停留的城市。當然巴黎是波特羅當時最喜歡停留作畫的地方，他座落在龍街的兩層樓工作室，離他的住處只有數分鐘路程的距離。他工作室的位置正好建在一座大建築物的背面，其安靜與隱密的環境，處在巴黎聖哲曼（Saint Germain）繁忙的地段上，可說是鬧中取靜，工作室的光線也很柔和適中。

　　波特羅可說是每天都在作畫，因為對他來說，沒有比作畫更令他快樂的事了。他並不是一個崇尚波西米亞生活方式的人，而是一個無論在社交上，或藝術工作上，都嚴守規範的畫家。他精通油畫技巧，無論打底或上光澤，都難不倒他，他的造形也極為考究，但卻全然並非依照當時流行格調行事。

　　波特羅的造形圖畫分析，基本上參考自貝倫森（Berenson）分析義大利文藝復興時期繪畫的著作，他那驚人的繪畫技巧知識則是參考自德國修復師馬克斯・道納（Max Doerner）一九二一年所著繪畫材料使用指南。波特羅也畫過極精緻的粉彩畫，粉彩的技法自十八世紀以來即不被認為是學院的正規技法，像竇加（Edgar Degas）或是羅特列克（Toulouse Lautrec）他們的粉彩畫看起來像是鉛筆畫，而波特羅的粉彩畫則採取較厚塗而色澤濃烈的技法。

　　波特羅不只每天工作，同時他的工作態度既專注卻又似休閒遊戲般，因為他不相信藝術的根源有一絲會來自於痛苦的工作。他每天的工作都有一定的時間順序，而他每年的行止也同樣有一定的節奏，春天在巴黎消磨時間，夏天則停留在培特瑞聖達（Pietrasanta），之後又回到巴黎，不過他都會在紐約度過晚秋與初冬，在等待春天來臨之前多半停留在蒙地卡羅。這位南美洲哥倫比亞人一如快樂的環球旅行家，這也只有一個能將地球隨時

波特羅　**塞尚**　1994　鉛筆水彩畫紙　103×92cm

波特羅　**室內**
1995　油彩畫布
100×130cm

携帶在身邊的人才辦得到，他等於是無家可歸又處處為家。

　　這些年來，他總是像一名流亡人士奔波各處，但是基本上這位來自哥倫比亞梅德林的鄉下人，唯一的志願就是成為畫家，而他的願望也實現了。他的作品所要表達的無他，也就是表現他的哥倫比亞認同，無疑地，這可以說是他作品的先決條件，每一處的工作室都設備齊全地等待他的光臨。波特羅並不需要太大的房間，只要光線好即可，他不需要畫架，因為他是在鬆開的畫布上作畫，並將畫布固定在牆上進行。他有一套自己的工作程序，捲綁畫布，打開畫布，上下自如，作畫時保持畫布與視線平行，沒有畫架他照樣工作得很好，這也就是說，他畫布的尺寸不需要固

波特羅　**靜物畫家**
1994　油彩畫布
100×130cm

定，俟作品完成之後再來決定尺寸的大小。

　　波特羅認為，圖畫最重要的工作就是觀念，在動手畫圖之
前就先要有明確的觀念，他的圖畫在開始進行數小時之內，即可
認出他畫中的基本結構，構成與色彩已初步確定下來。數星期之
後，當顏色已乾，他即繼續探索其他的可能性。此初步的大膽嘗
試行動，他將之稱為反射調整階段，在嘗試的過程中，他會試著
調整構圖以獲致圖畫的適宜平衡感。

　　雖然波特羅是一名出色的素描家，但他作品的主要魅力來自
色彩的舖陳，顏色成為他作品的中心議題。波特羅稱，色彩是最
基本的問題，因為色彩可賦予繪畫某種光，一幅畫作是否能達至

154

波特羅　**女子**　1995
油彩畫布
82.6×101.6cm

完美的境地，主要看色彩的問題有否得到解決，一般人總是在考慮構圖的問題，但是實際上，色彩才是圖畫中最重要的因素，當每一元素均適得其位時，作品也就安穩無事了。波特羅經常是同時處理好幾幅作品，因為他在圖畫中運用不同層次的精緻技法，他需要在實踐中以漸近的操作來演化，偶然也會有一些作品在他擱置一般很長的時間，才再動筆將之完成。

　　多年來波特羅的調色盤也逐漸改變，從早年堅持強烈的色彩，經過一九六〇年代的土色系列，到後來的透明而帶蒼白的色調，逐漸降低色域的彩度，已是波特羅後來的繪畫特色，他常使用四到七種顏色：如深藍、赭土、深紅、綠色，以及黑白色。

波特羅　**大天使**　1995
油彩畫布　39.4×47cm
（左頁圖）

155

波特羅 **女子的側臉**
1995 油彩畫布
39×36cm

　　他繪畫的過程還是依照學院派的傳統，就某種程度來說，看得出他作畫時技法是層次分明的，他先在畫布上用白色粉筆打好主要的造形，然後再塗上橙紅的基色調，文藝復興時期的喬爾喬涅與提香等大師，偶然也會使用橙紅色調打底，這種啟發讓波特羅的油畫帶粉彩的特質，尤其是他一九六〇年代後期的作品具有此特色。波特羅使用的畫筆也不多，一如他的色彩幅度一般，一支精緻的細筆，另一支筆則較寬而扁，這就是他所需要的全部畫筆了。

　　無疑地，波特羅期望達致完美的技巧，這與他拉丁美洲的根源有某些關聯，此種追求完美技巧的特性，源自南美洲人與生俱來的天真想法。這也就是說，一件藝術作品的美，必然結合了完整的創意和似瓷器般的完美。拉丁美洲很少有藝術家能像波特羅

波特羅　**女子與鳥**
1995　油彩畫布
103×82cm

在作品中表現得如此明確清晰的意識，這很可能是因為他的作品是在流離的狀況下完成的，他非常明瞭自己的所作所為。某些雜誌的前衛藝術專欄曾如此評論波特羅，稱他的作畫過程與技法雖然是學院派的手法，但他卻不受學院的侷限，他作畫最重要的目標之一，乃是如何達致他本人與作品之間融合為一。

　　波特羅並不是一個性子急躁或感情用事的人，而是屬於深思熟慮的那一型，這與典型的拉丁美洲人的個性迥異，他檢視他自己的作品時，全然依據藝術史與他個人的認同觀點行之，此態度

波特羅　**女孩與花**　1995　油彩畫布　96.5×127cm
波特羅　**小鎮**　1995　油彩畫布　157×113cm（右頁圖）

波特羅　**夫妻**　1995　油彩畫布　117×96cm
波特羅　**夫妻**　1995　水彩　129×97cm（右頁圖）

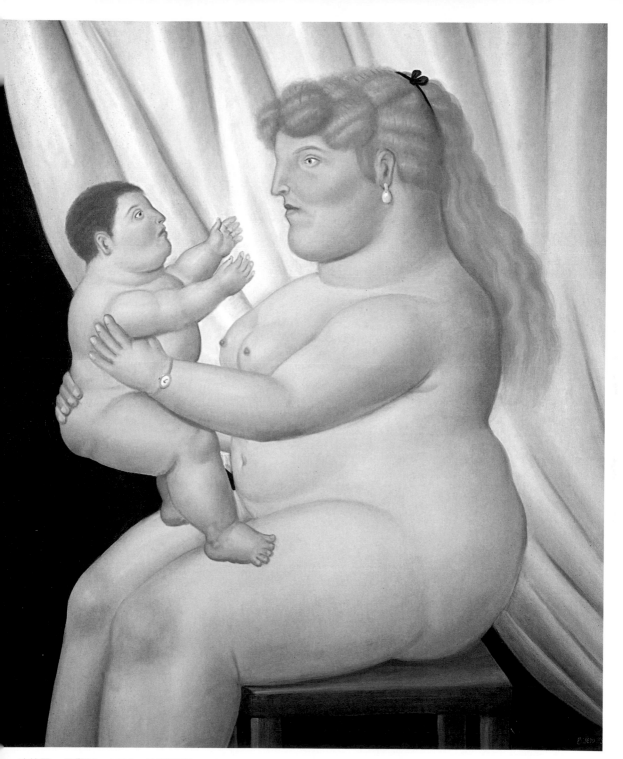

波特羅　**母與子**　1995　油彩畫布　145×122cm
波特羅　**母與子**　1995　油彩畫布　130×100cm（左頁圖）

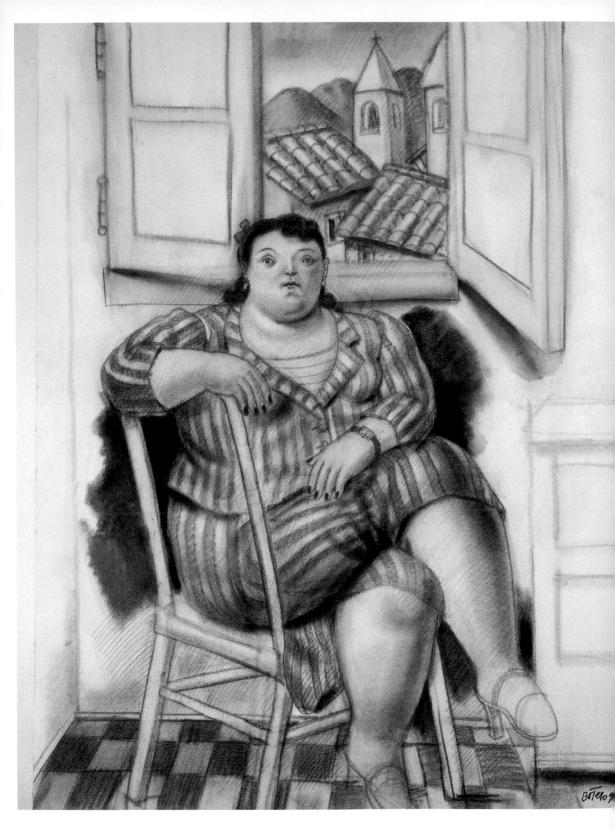

164

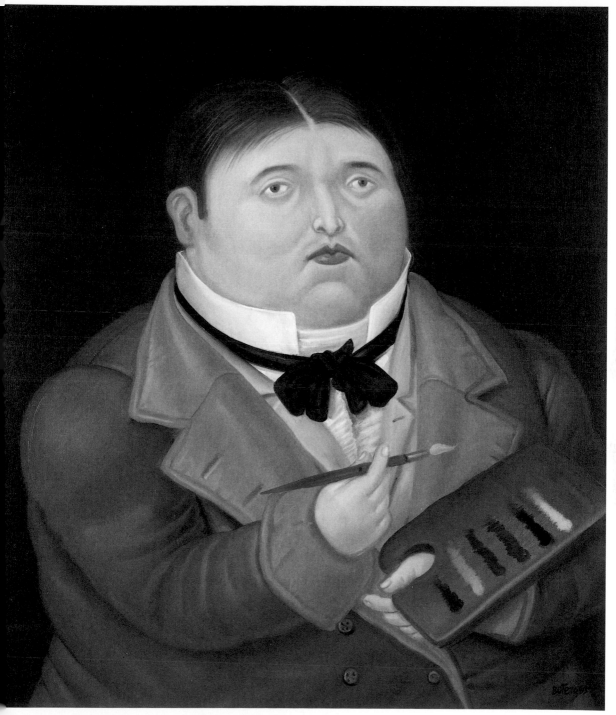

波特羅　**安格爾先生**　1995　油彩畫布　88×75cm
波特羅　**坐著的女子**　1995　鉛筆水彩　97×130cm（左頁圖）

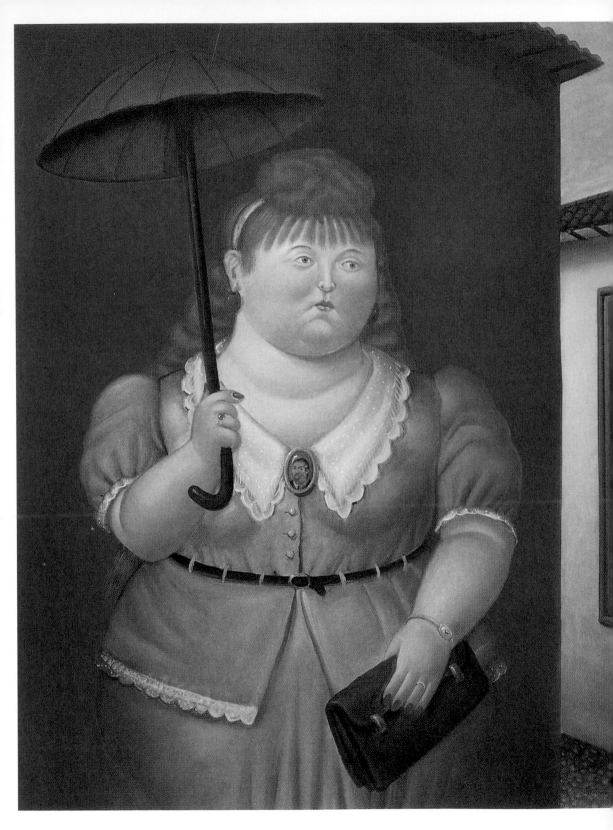

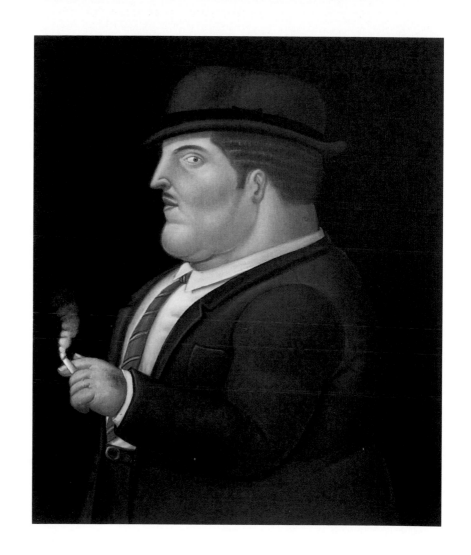

波特羅　**抽菸的男子**
1995　油彩畫布
83.8×100.3cm

波特羅　**拿傘的女子**
1995　油彩畫布
（左頁圖）

給了他一種平和泰然的感覺，從他多年來的成功，證明了他的作法是正確的。「我充滿信心地理解到，我在表達自己時，也同時展現了我的國家，我繪畫的能量指的是反映萬物自身，並不是拷貝美國人或法國人的藝術，而成為是仿美國人或仿法國人的繪畫作品，我必須畫出哥倫比亞的圖畫，我的作品如此忠實地表現哥倫比亞的風土感情，反而感動了德國人、法國人及日本人。」

在所有這些接受他作品的展示範例中，大部分都是出於公眾的安排而非來自美術館的決定，這的確是讓人驚訝的事。像波特羅的雕塑作品就曾安排在翡冷翠的西格諾里亞廣場（Piazza della

波特羅　**室內**　1995　鉛筆水彩　119×102cm

波特羅　**窗前的靜物畫**　1995　鉛筆水彩　117×98cm

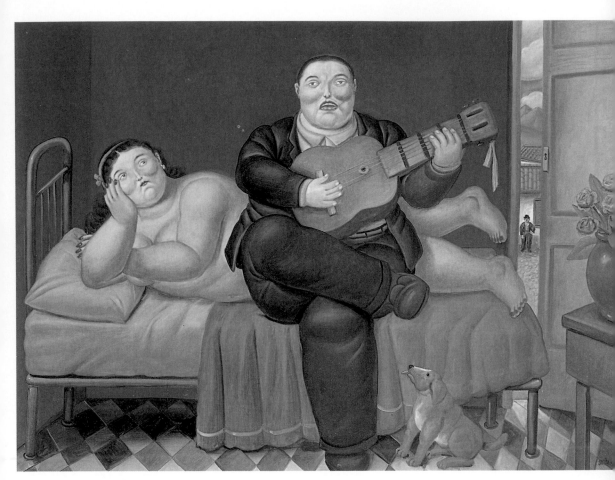

波特羅　**音樂會**　1995　油彩畫布　129×172cm

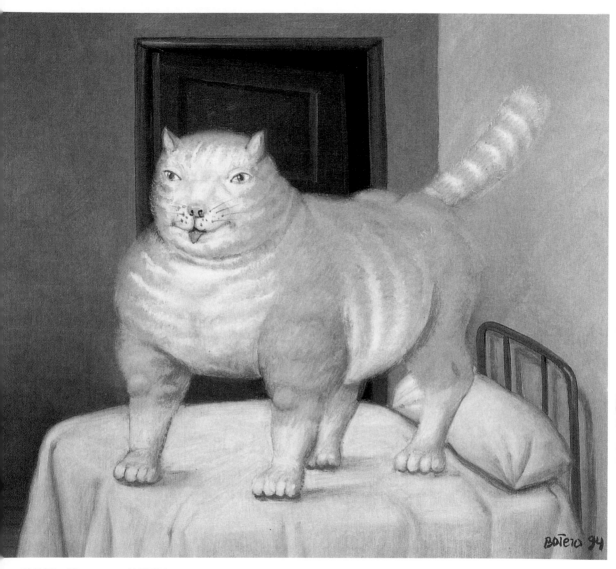

波特羅　**貓**　1994　油彩畫布

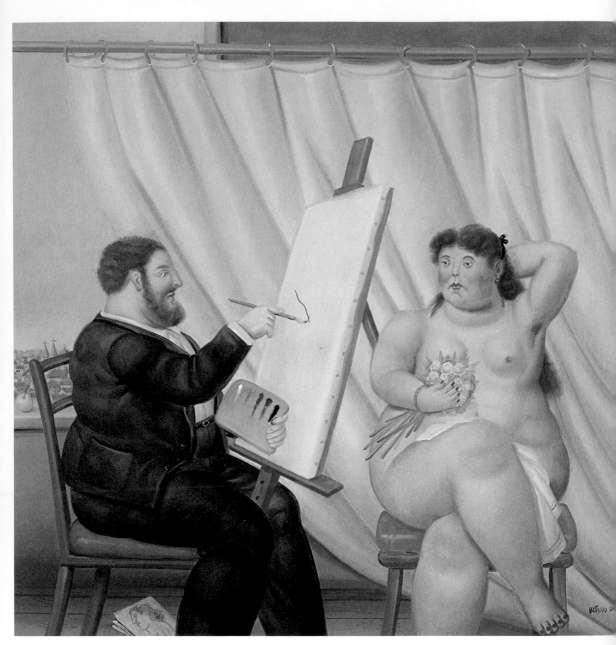

波特羅　**畫家與他的模特兒**　1995　油彩畫布　96×95cm

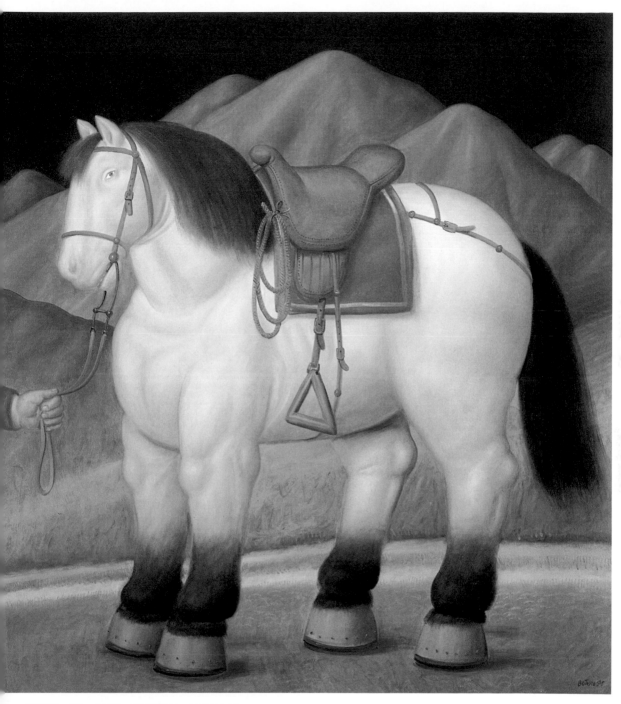

波特羅　**馬**　1995　油彩畫布　130×145cm

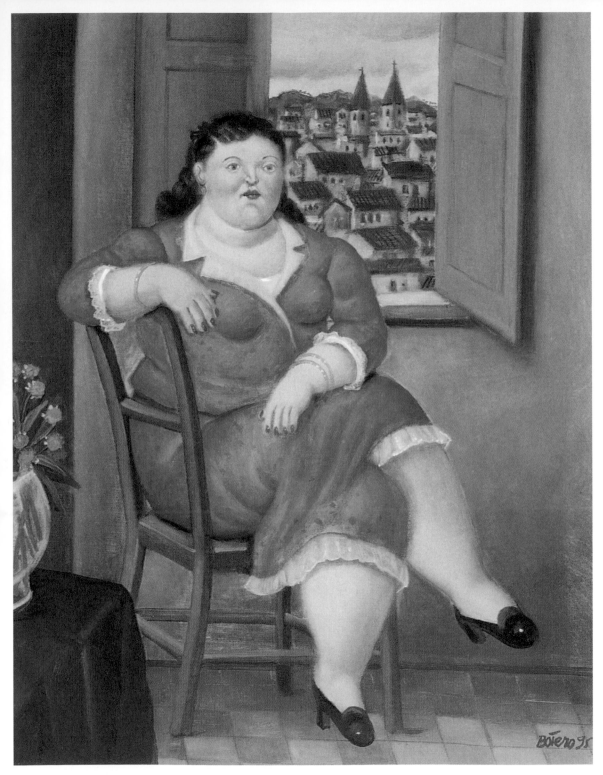

波特羅　**窗前的女子**　1995　油彩畫布　41.9×33cm

波特羅　**律師**　1995　油彩畫布　70×96cm（右頁圖）

174

1.您買的書名是:＿＿＿＿＿＿＿＿＿＿＿＿＿＿＿＿

2.您從何處得知本書:

　□藝術家雜誌　□報章媒體　□廣告書訊　□逛書店　□親友介紹

　□網站介紹　□讀書會　□其他

3.購買理由:

　□作者知名度　□書名吸引　□實用需要　□親朋推薦　□封面吸引

　□其他＿＿＿＿＿＿＿＿＿＿＿＿＿＿＿＿＿＿＿

4.購買地點:＿＿＿＿＿＿＿＿市(縣)＿＿＿＿＿＿＿書店

　□劃撥　　□書展　　□網站線上

5.對本書意見:(請填代號1.滿意 2.尚可 3.再改進,請提供建議)

　□內容　　□封面　　□編排　　□價格　　□紙張

　□其他建議＿＿＿＿＿＿＿＿＿＿＿＿＿＿＿＿

6.您希望本社未來出版?(可複選)

　□世界名畫家　□中國名畫家　□著名畫派畫論　□藝術欣賞

　□美術行政　□建築藝術　□公共藝術　□美術設計

　□繪畫技法　□宗教美術　□陶瓷藝術　□文物收藏

　□兒童美育　□民間藝術　□文化資產　□藝術評論

　□文化旅遊

您推薦＿＿＿＿＿＿＿＿＿作者 或＿＿＿＿＿＿＿類書籍

7.您對本社叢書　□經常買　□初次買　□偶而買

藝術家雜誌社　收

100　台北市重慶南路一段147號6樓

6F, No.147, Sec.1, Chung-Ching S. Rd., Taipei, Taiwan, R.O.C.

Artist

姓　　名：＿＿＿＿＿＿＿＿＿＿　性別：男□ 女□ 年齡：＿＿＿＿＿＿

現在地址：＿＿＿＿＿＿＿＿＿＿＿＿＿＿＿＿＿＿＿＿＿＿＿＿＿＿

永久地址：＿＿＿＿＿＿＿＿＿＿＿＿＿＿＿＿＿＿＿＿＿＿＿＿＿＿

電　　話：日／＿＿＿＿＿＿＿＿　手機／＿＿＿＿＿＿＿＿＿＿

E-Mail：＿＿＿＿＿＿＿＿＿＿＿＿＿＿＿＿＿＿＿＿＿＿＿＿＿

在　學：□ 學歷：＿＿＿＿＿＿＿＿　職業：＿＿＿＿＿＿＿＿＿

您是藝術家雜誌：□今訂戶　□曾經訂戶　□零購者　□非讀者

客戶服務專線：(02)23886715　E-Mail：art.books@msa.hinet.net

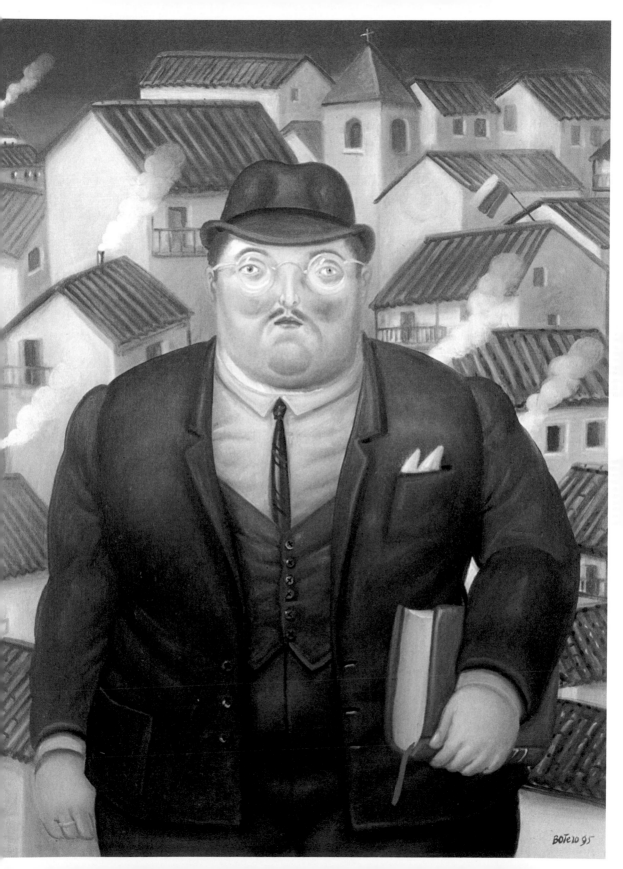

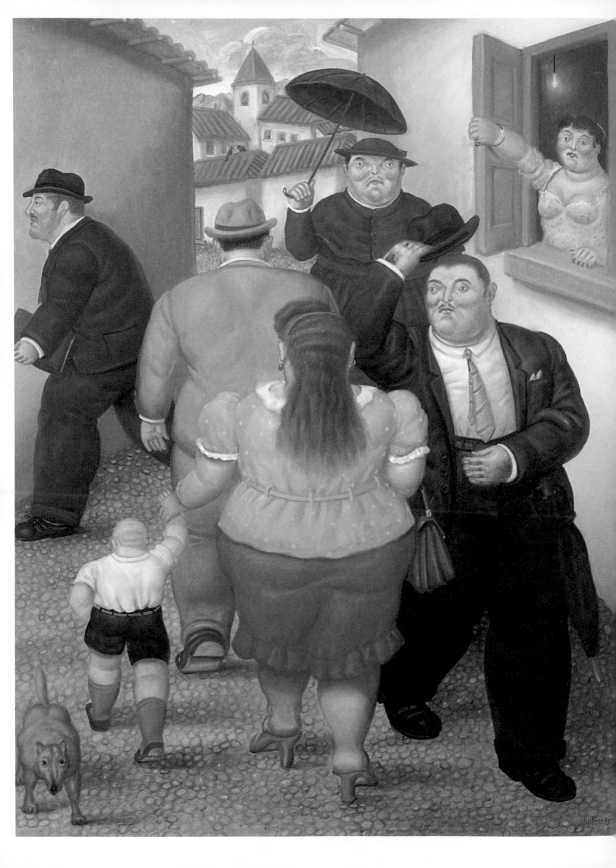

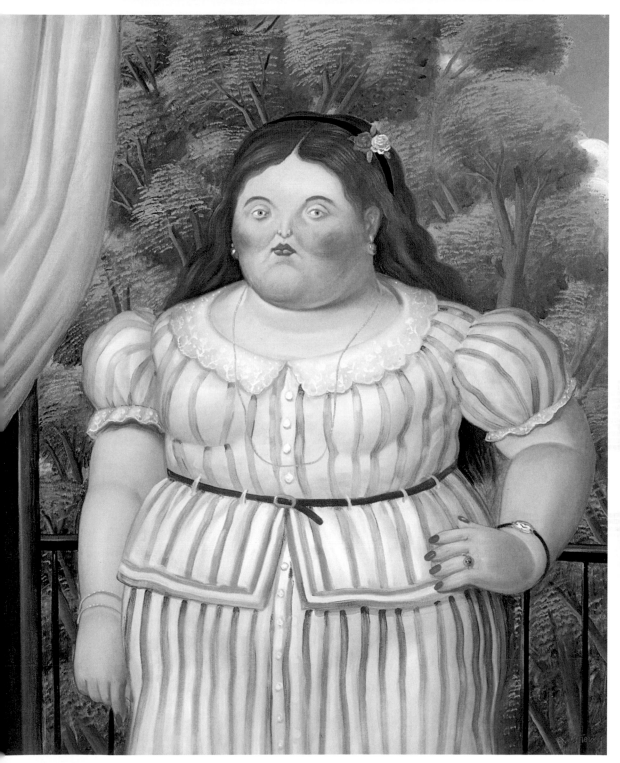

波特羅　**陽台上的女子**　1995　油彩畫布　124×102cm
波特羅　**街道**　1995　油彩畫布　150×112cm（左頁圖）

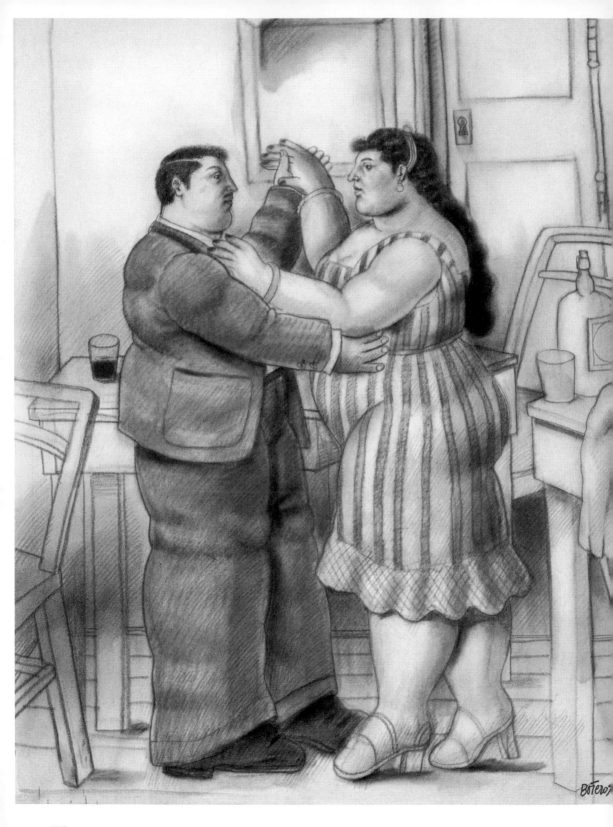

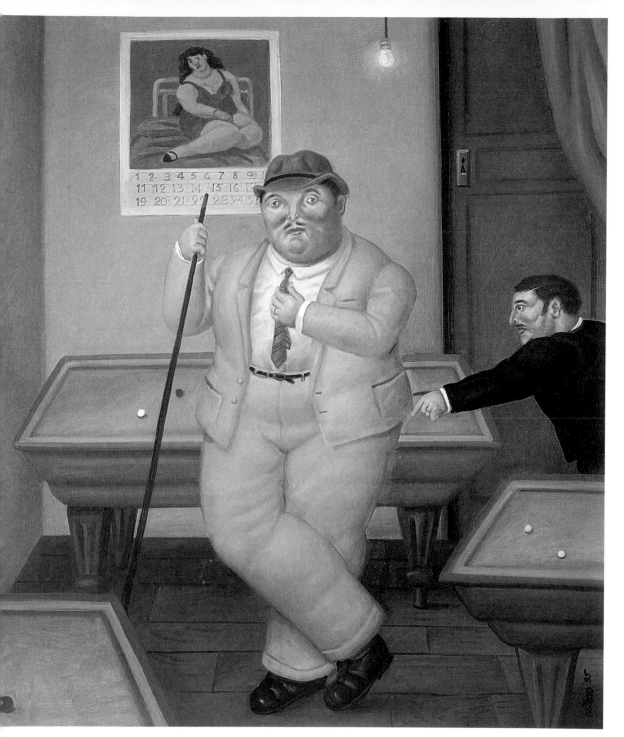

波特羅　**撞球廳**　1995　油彩畫布　93×77cm
波特羅　**舞者們**　1995　鉛筆水彩　126×97cm（左頁圖）

Signoria），巴黎的香榭麗舍大道（Champs Élysées）及紐約的第五大道展示過，這些展覽活動沒有任何一次是出自美術館長的提議或藝術家的建議，他的作品之獲邀展出都是因為這些城市本身的需求。

挪用維拉斯蓋茲作品以展現南美精神

波特羅早在探索如何表現他身分認同的初期發展，即決定要成為一名專業藝術家，他稱此時期的發展為「美學的不安」（Aesthetic Unrest）時期。他初期的表現主要在自我探索，並誠實面對自己的根源，在實踐他的美學理念時，他反而讓自己朝向歐洲藝術的大傳統中探入。他藝術作品的內容與造形卻是相當個人性的，也就是說，高度個人化的表現。從他早期的階段，大家即可認出他骨子裡頭的南美洲傳承，不論觀者是自己的同胞，或是其他世界的人們，均會如此認定的。

在拉丁美洲的視覺藝術家中，波特羅的藝術發展情況有些類似墨西哥的迪亞哥‧里維拉。里維拉也是先到馬德里及巴黎工作，直到有一天受到畢卡索的激勵而返回墨西哥，追求以墨西哥的態度來從事繪畫，而不再模仿立體派與其他歐洲現代主義的風格。在里維拉的時代，正是一九二○年代，當時的墨西哥文化氣候正深受一九一○年墨西哥大革命推動的深切影響，墨西哥社會正處於大變動的狀態中，藝術家們處於此種局面，自然也會紛紛投身於大時代中，去表現他們各自的藝術理想了。

里維拉在返回故鄉後，與一些志同道合的藝術家想要建立某種類似「墨西哥派」（Mexican School）的藝術，其根源來自尋求古代美洲傳承的烏托邦理想。但是當波特羅返回拉丁美洲時，此種烏托邦理想已逐漸消失。在一九五○年代的拉丁美洲，並沒有一個超越地域精神的文化中心，可以任由波特羅來推展他的藝術理想，所以對波特羅而言，基本上他在不同世界藝術中心生活，並沒有面臨到需要迫切做出抉擇的問題，這也正是何以他的作品會在遠離家鄉的地方完成，那是需要面對孤獨而自我做出決定

波特羅　**戴珍珠的女子**
1995　油彩畫布
99×74cm（右頁圖）

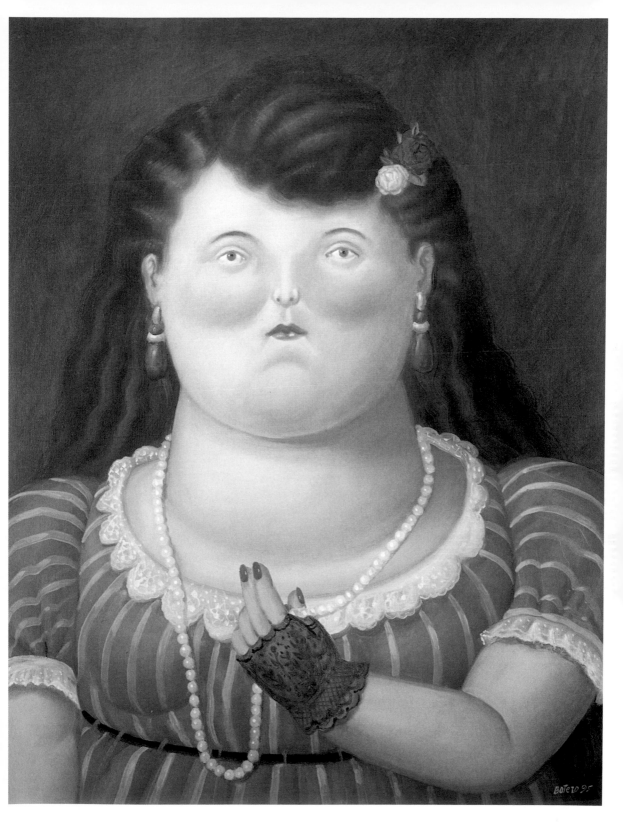

的，畫家在創作時即需要理性地對抗國際的藝術潮流。此誠如他的第一位傳記家傑爾曼・亞西尼加（Germán Arciniegas）所稱，波特羅的「真正革命行動」在於他作品中的圖畫本身，並不具有革命的圖像，這也就是說，波特羅是一位從不畫革命圖像的真正革命行動家。

相反地，波特羅的叛逆是直接反抗所有圍繞在他四周卻又不屬於他的事物，他就是以此種方式來回應。這也就是說，他以地方的成份元素來對抗全球化的傲慢。波特羅那似乎帶著某種天真氣息的具象繪畫，許多造形承載著過量的圖畫材料。一九六〇年代第一次出現在紐約時，的確嚇壞了不少紐約的藝術家，不過沒多久，他的作品即逐漸獲得大眾的青睞，觀眾對他作品中所散發出的異國情調，幽默中偶然帶點諷刺性，大為著迷。一九六〇年代紐約當時最重要的經紀人之一的吉恩・亞伯巴奇（Jean Aberbach），可能是第一位認同這個哥倫比亞畫家作品中所具有的高度傳承根源反普世文化的內涵。

一九八六年波特羅創作了〈著維拉斯蓋茲服裝的自畫像〉，如果將此作品與維拉斯蓋茲在〈宮廷侍女〉中所畫的自畫像作一比較，觀者將會驚奇地發現兩作品的構成全然不同，作品中的畫架與模特兒所安排的位置，圖畫的空間，甚至於穿著，均與原作迥異。同時，維拉斯蓋茲作品中也沒有戴上巨大的帽子，兩作品中唯一相同的地方，是手臂的姿態以及筆觸與色調的運用。

一般觀者在第一眼只注意到波特羅的描述內容，其實波特羅已創造了一種新的意象。維拉斯蓋茲這位宮廷畫家不只為西班牙的哈布斯堡（Halsburg）王朝樹立了一種無與倫比的記憶，他也為南美洲的藝術家建立了重要的角色典範。或許波特羅也一如他所畫〈同皮洛與安格爾一起晚餐〉作品中的自己，具有英雄所見略同的同理心。

維拉斯蓋茲可以說是一位能抓住西班牙精神本質的畫家，他在作品中不只創造了形式，也為西班牙民族精神創造了相應的表現手法，他屬於一種真誠的民族畫家。一如德國的丟勒或是荷蘭的林布蘭特一般，他們都為自己的民族樹立了能認同的自我形

波特羅
著維拉斯蓋茲服裝的
自畫像
1986　油彩畫布
218×185cm
私人收藏（右頁圖）

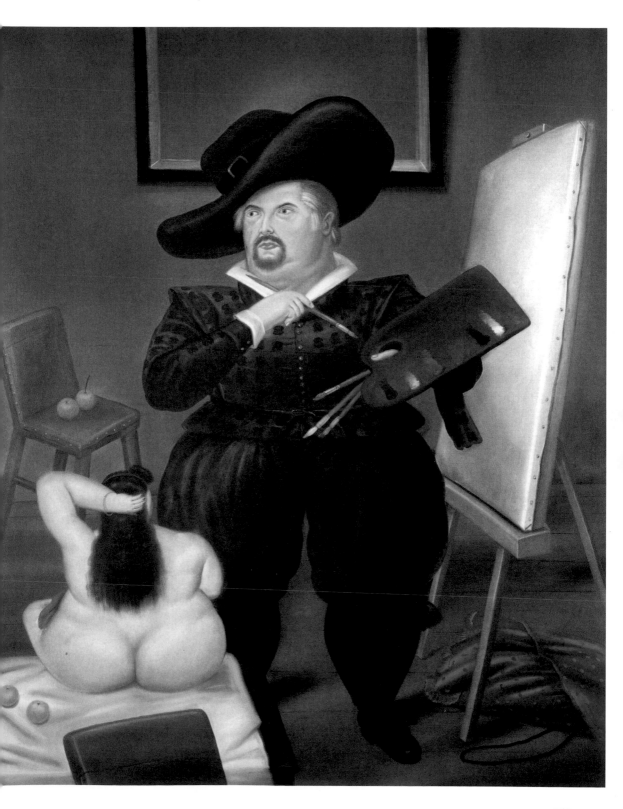

波特羅　**夫妻**　1996
水彩　131×97cm

象。雖然維拉斯蓋茲的作品只是在描繪菲利普四世（Philip IV）宮廷中的小圈圈逸事，但卻成為我們對西班牙黃金世紀難以磨滅的記憶想法。而我們從維拉斯蓋茲的藝術中所感受到的真誠，主要來自他專注致力於描繪此小世界及其對整個社會的象徵意義。

　　波特羅在他的自畫像中，他是面對著站立在一名坐著的女性模特兒之前，而觀者所見到的是一名類似維拉斯蓋茲陳列在倫敦國家畫廊那幅出名的維納斯背面裸像，而波特羅畫中的模特兒呈

波特羅　**大人**　1996
油彩畫布
64.6×45.7cm
（右頁圖）

186

波特羅　**男子**　1996
水彩　125×100cm

波特羅　**女修道院長**
1996　水彩
130×124cm（左頁圖）

現，卻是碩大而強壯；帶紅髮圈的長黑髮，及亮麗的指甲。這種模樣並不符合西班牙宮廷美人的理想模式，但她卻是拉丁美洲女性的典型模樣，波特羅在作品中所創造的此一模式已為大家所熟識。

　　藝術家的巨大身軀在圖畫中人物尺寸的比例關係上佔了主宰的位置，此正暗示著，波特羅將自己描繪成他是哥倫比亞的代表畫家，他也的確可做為拉丁美洲的大畫家。其實他已是拉丁美洲「真理的創造者」，此種全民一致的大拉丁美洲精神，其神祕的精髓已為波特羅深入探索，而一再呈現於他的作品中。

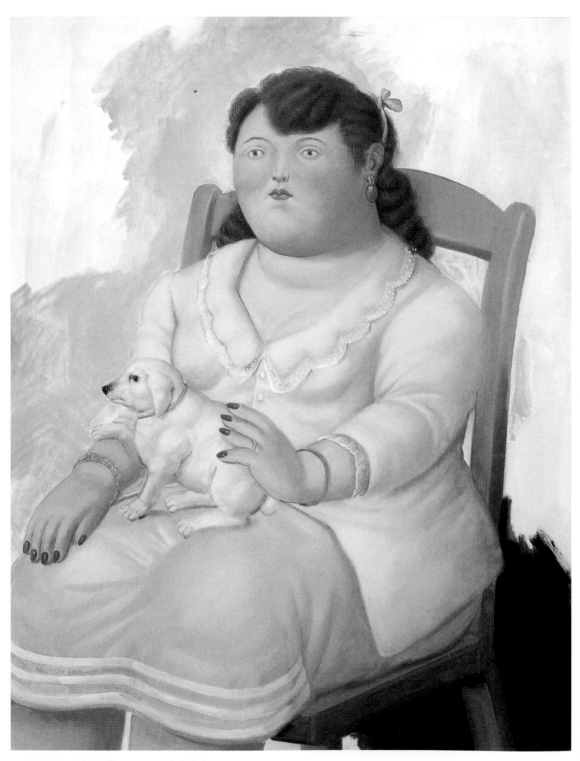

波特羅　**女子與狗**　1996　油彩畫布　146×100cm

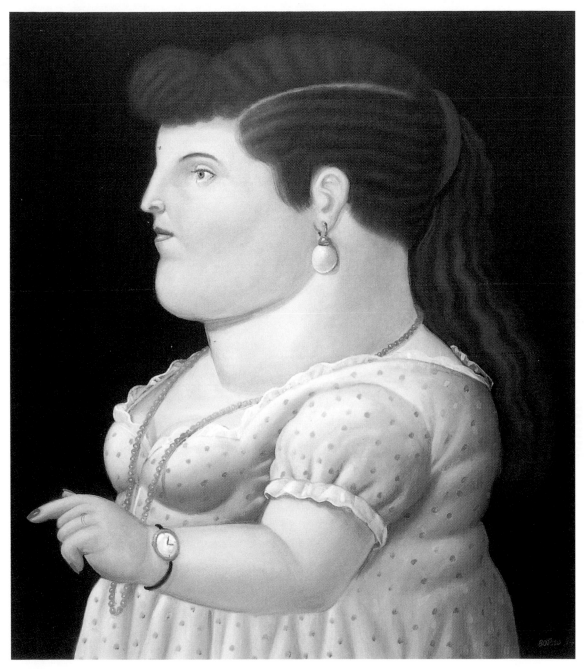

波特羅 **女子的側臉** 1996 油彩畫布 153.7×90.2cm

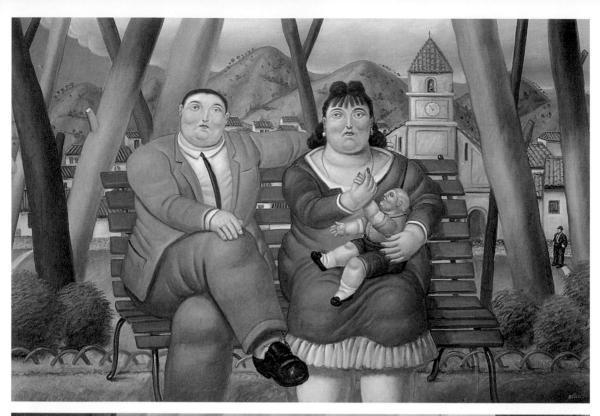

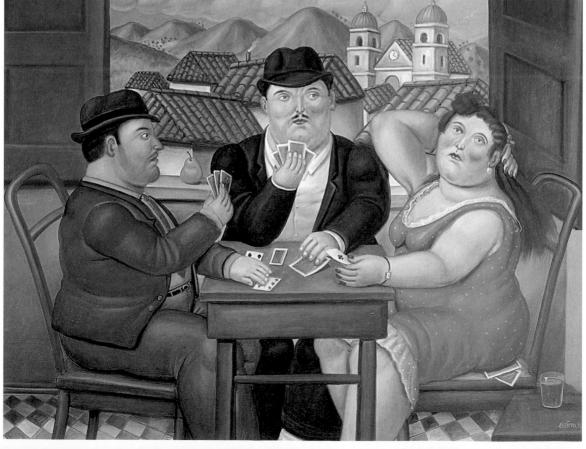

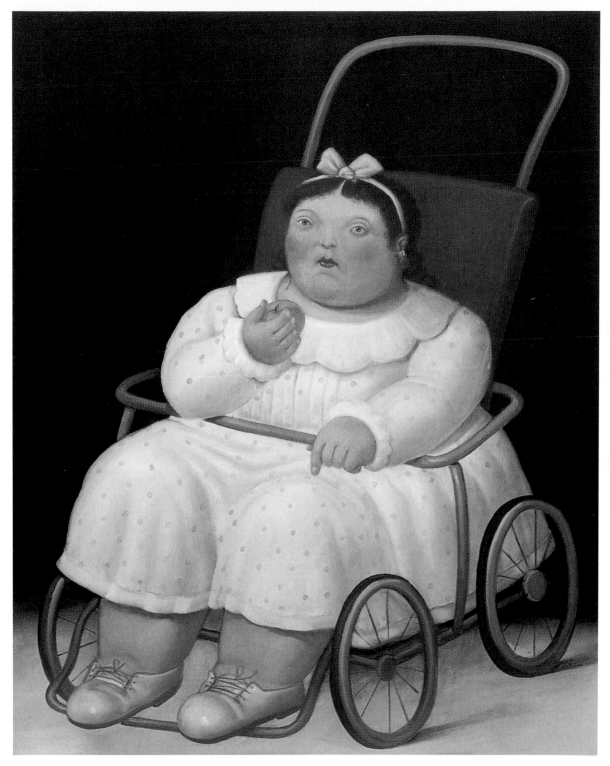

波特羅　**女孩**　1996　油彩畫布

波特羅　**公園裡**　1996　油彩畫布　131×197cm（左頁上圖）
波特羅　**玩牌者**　1996　油彩畫布　118×154cm（左頁下圖）

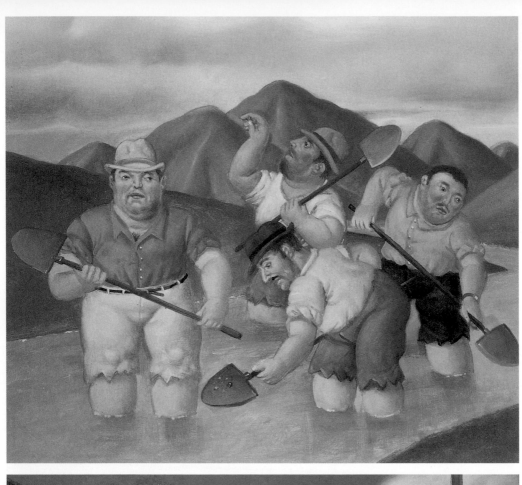

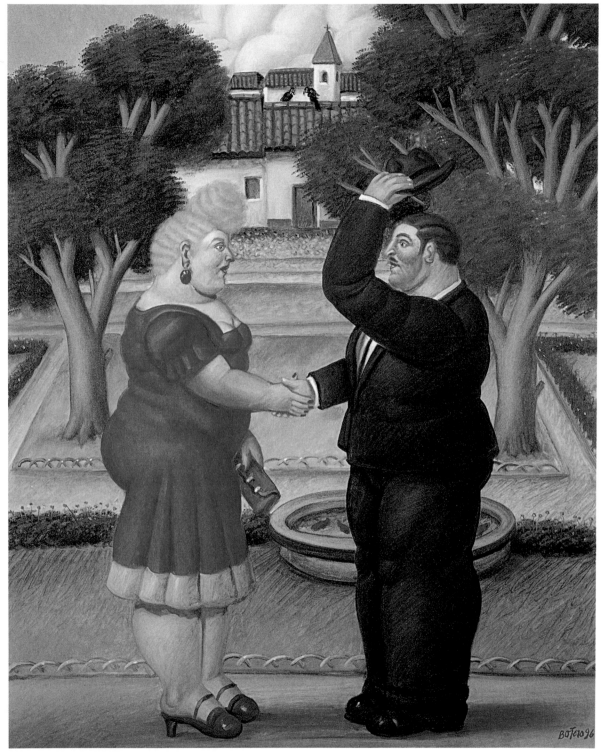

波特羅　**日安**　1996　油彩畫布　93×73cm

波特羅　**伊斯馬拉爾迪洛**　1996　油彩畫布　42.6×37.5cm（左頁上圖）
波特羅　**庭院**　1999　油彩畫布　39×37cm（左頁下圖）

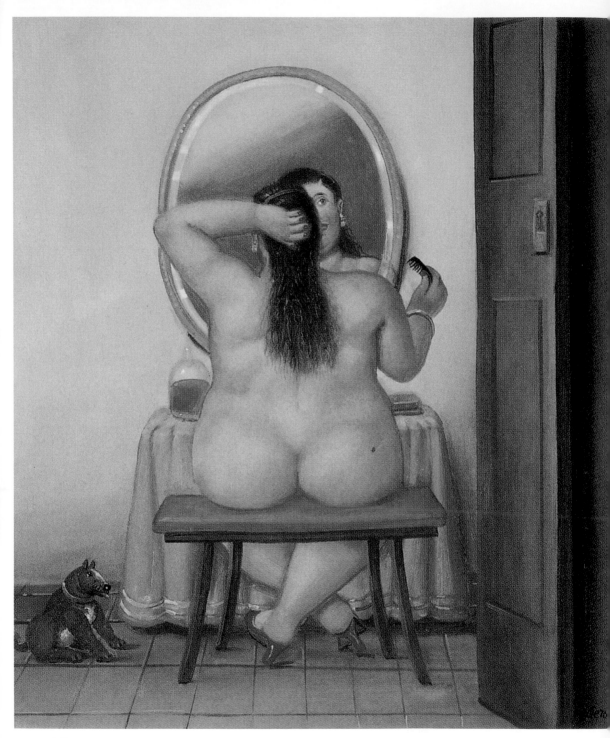

波特羅　**早晨的梳妝**　1996　油彩畫布　38.1×44.5cm

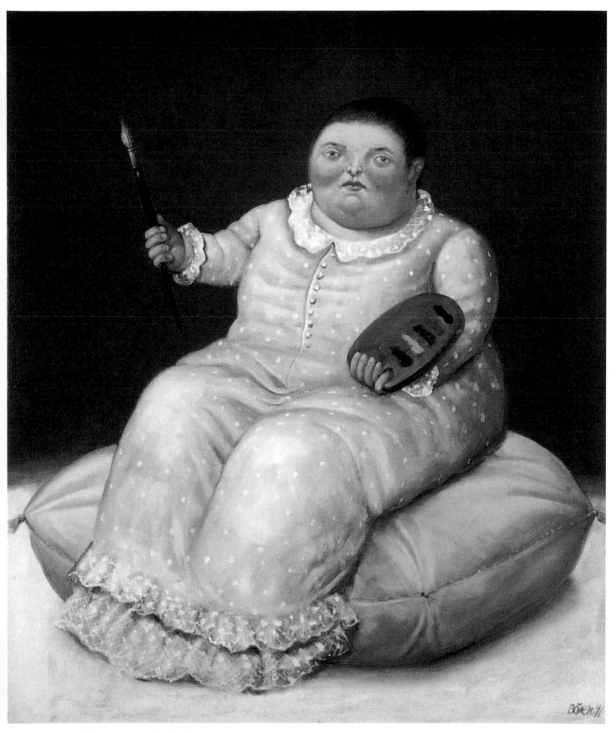

波特羅　**自畫像**　1996　油彩畫布　69.9×90.2cm

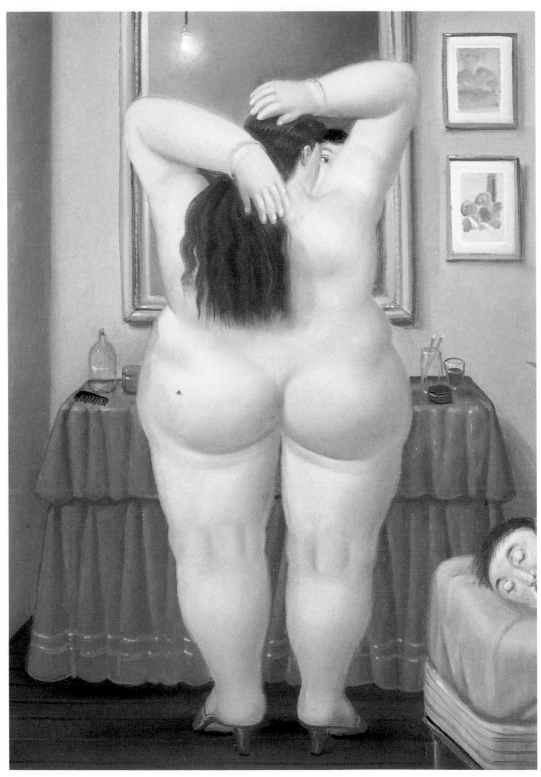

波特羅　**臥房**　1997　油彩畫布　40×57.2cm

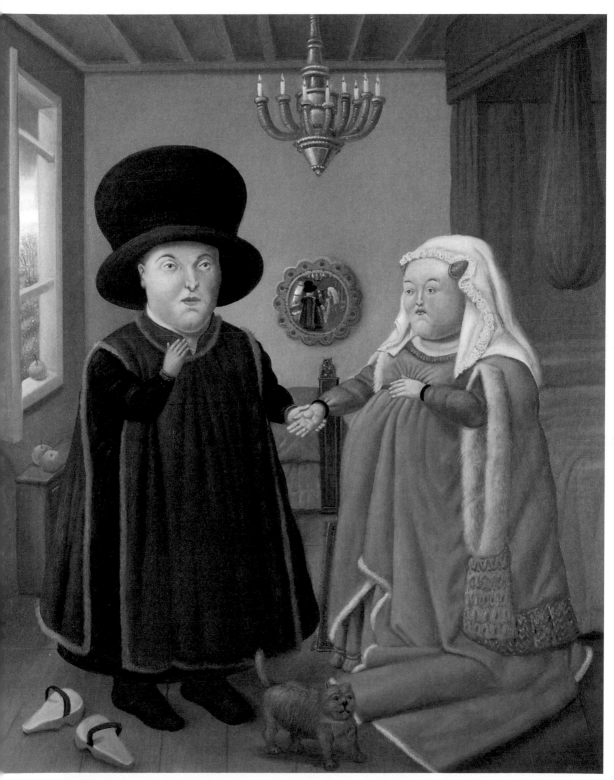

波特羅　**阿諾菲尼夫婦**（畫於凡・艾克之後）　1997　油彩畫布　107×134cm

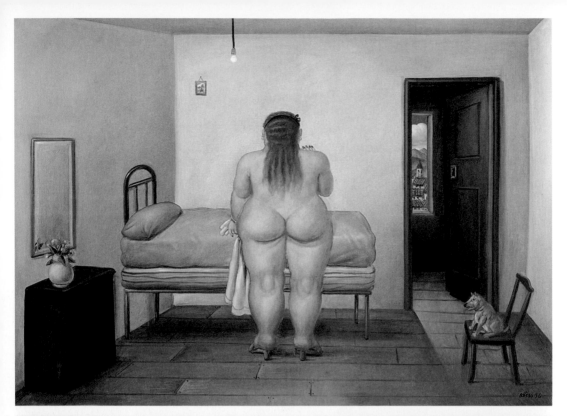

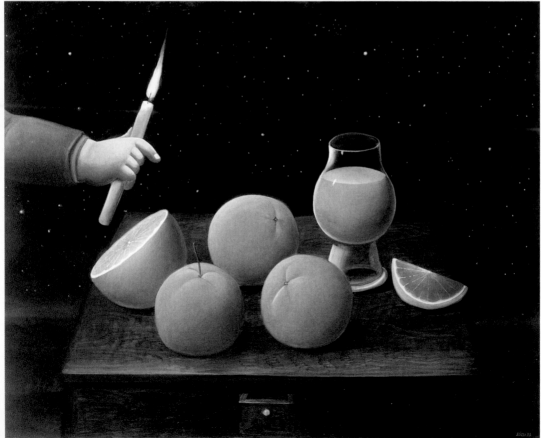

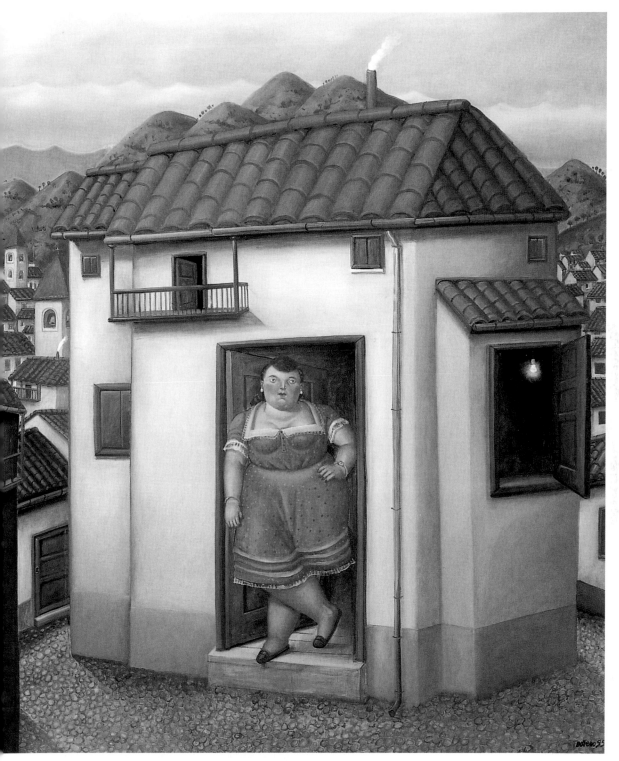

波特羅　**房子**　1995　油彩畫布　127×152.4cm

波特羅　**臥房**　1996　油彩畫布　75×102cm（左頁上圖）
波特羅　**夜晚**　1998　160×207cm（左頁下圖）

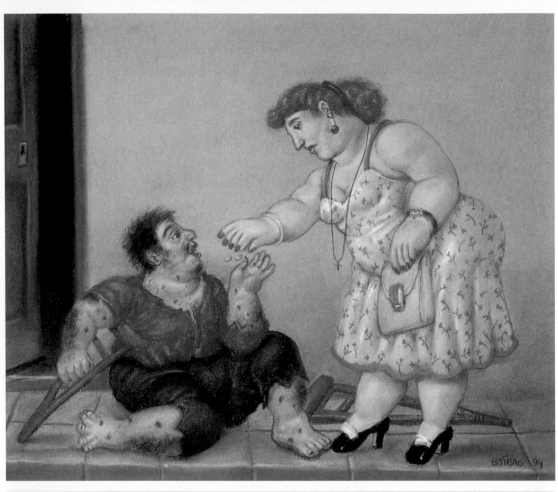

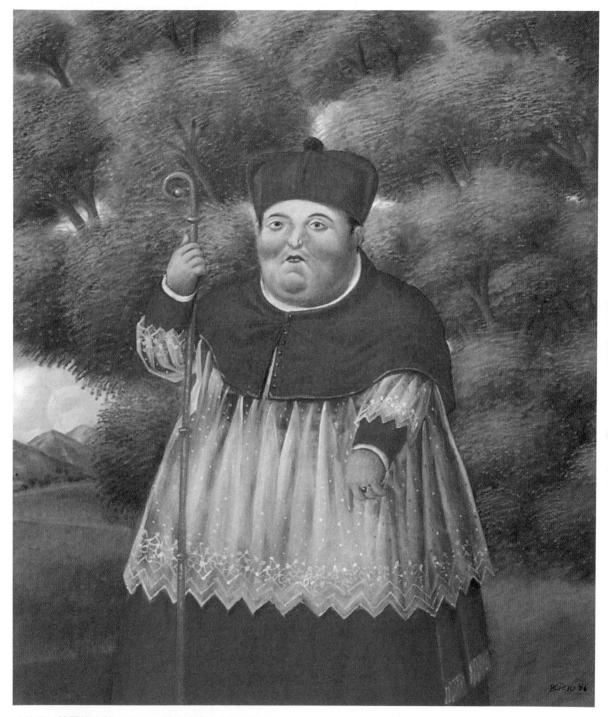

波特羅　**林間的主教**　1996　油彩畫布　82.6×92.7cm

波特羅　**慈善**　1996　粉蠟筆　29×33cm（左頁上圖）
波特羅　**梅德林大教堂**　1998　油彩畫布　110×170.5cm（左頁下圖）

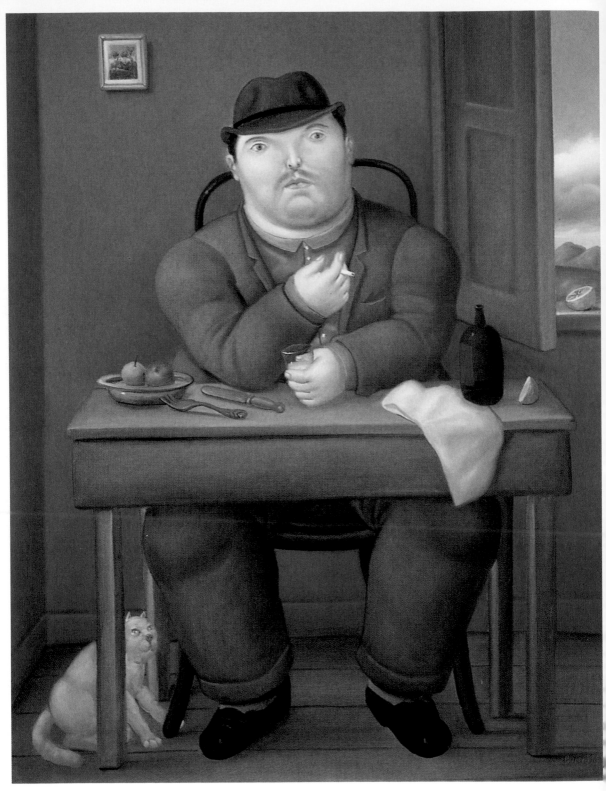

波特羅　**桌旁的男子**　1996　油彩畫布　74.9×97.8cm

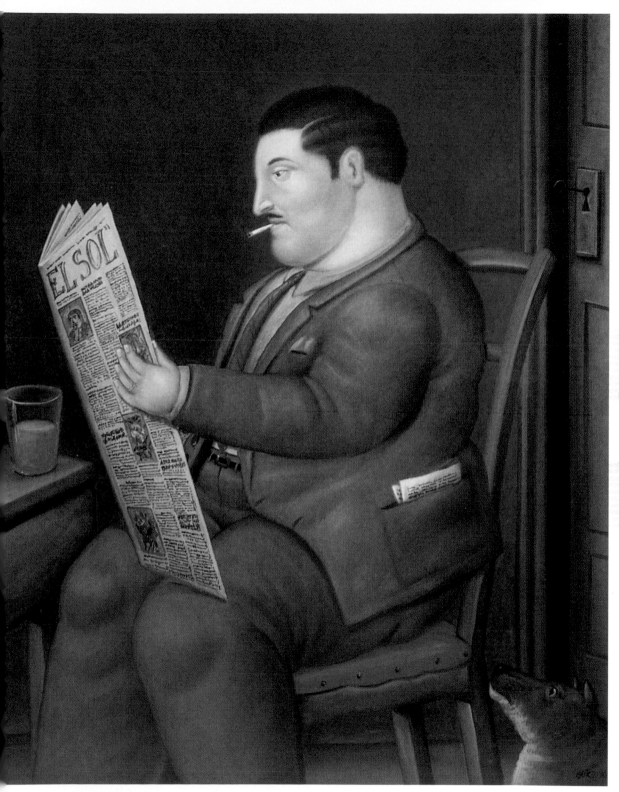

波特羅　**看報紙的男子**　1996　油彩畫布　180×185cm

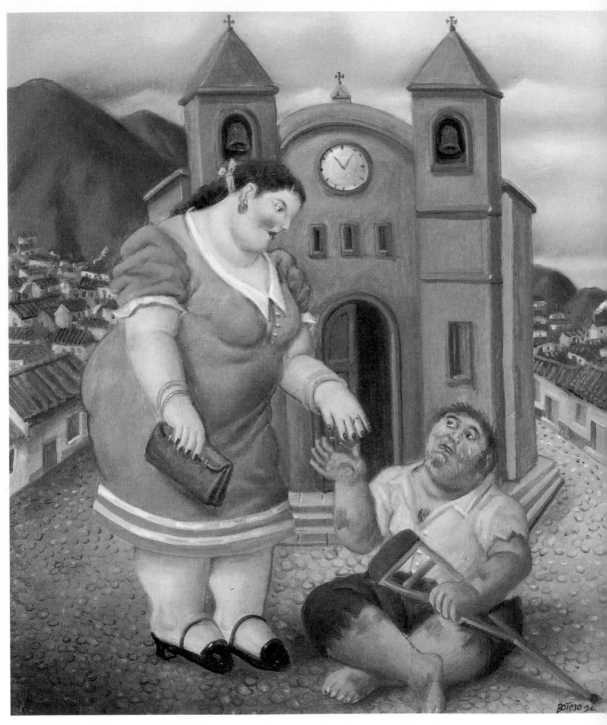

波特羅　**慈善**　1996　油彩畫布　39.4×45.7cm

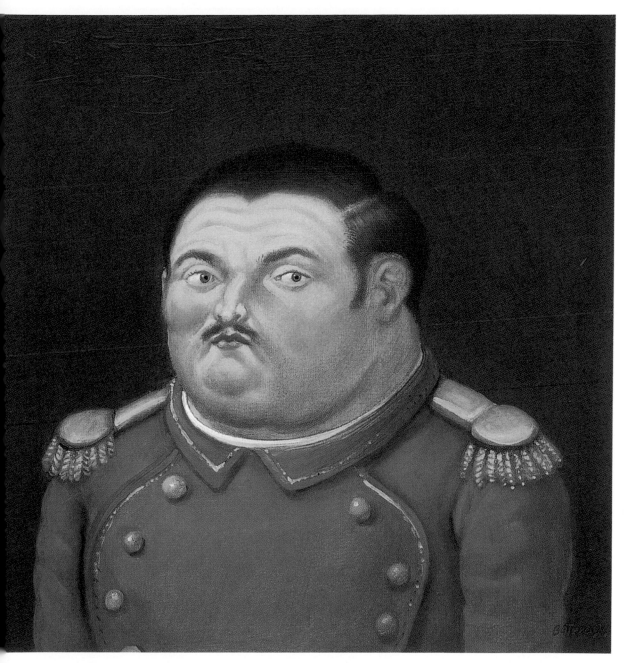

波特羅　**將軍**　1996　油彩畫布　38.1×39.4cm

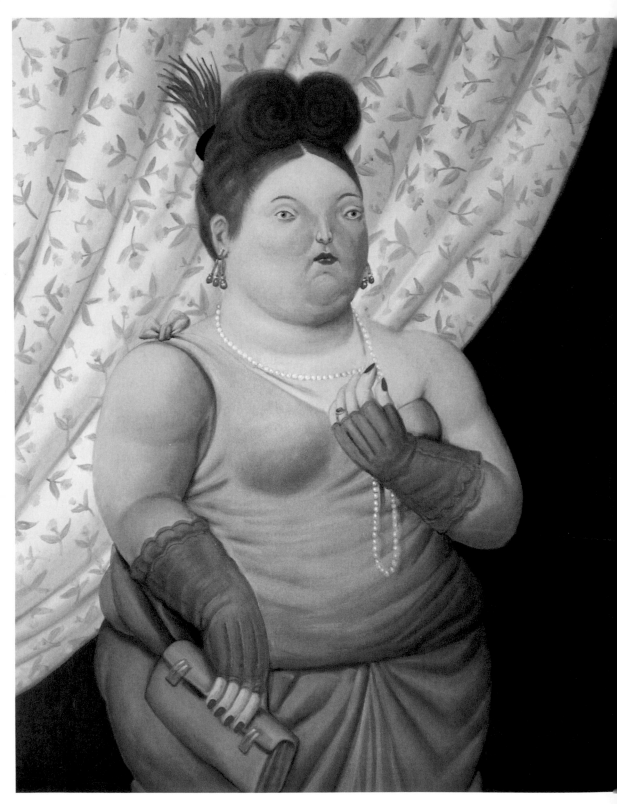

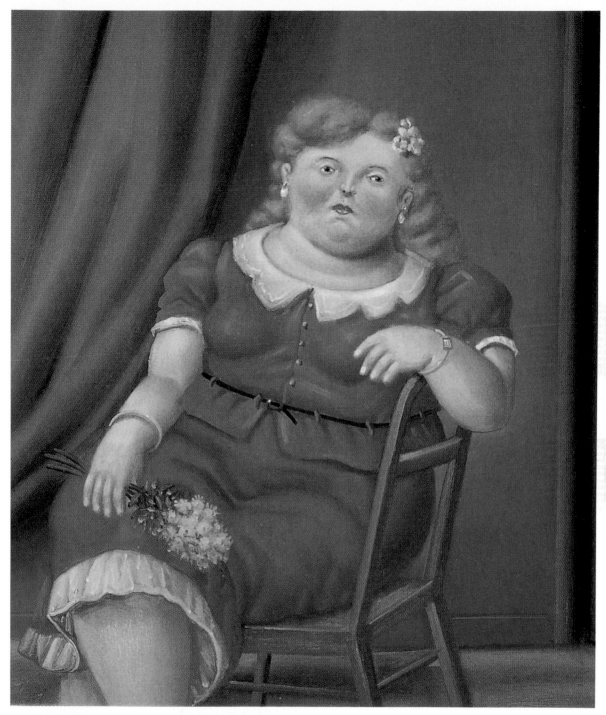

波特羅　**坐著的女子**　1997　油彩畫布　43.8×38.7cm
波特羅　**名媛**　1997　油彩畫布　126×98cm（左頁圖）

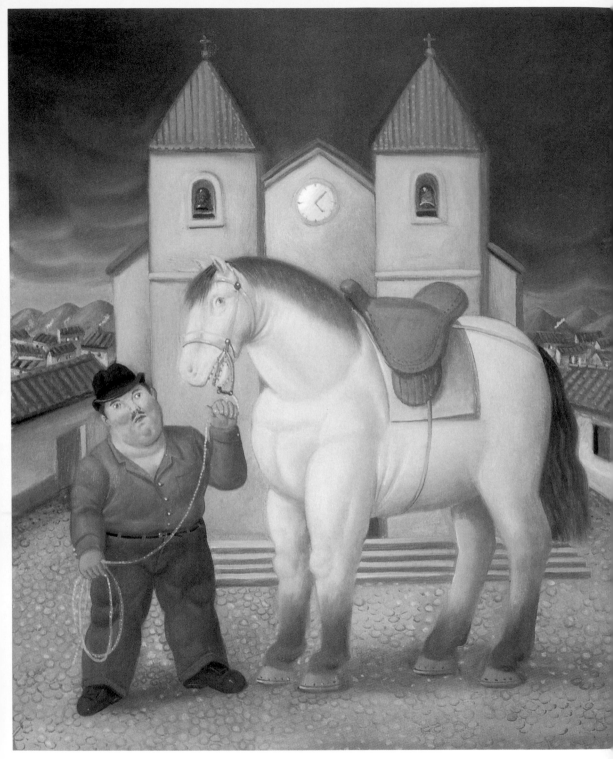

波特羅　**男子與馬**　1997　油彩畫布　48.9×61cm

波特羅 **音樂家** 1997 油彩畫布 36.2×47.6cm

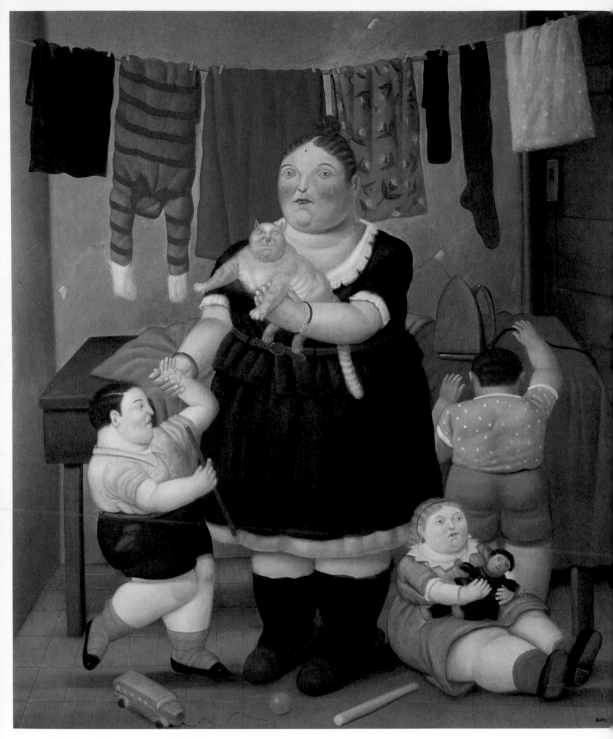

波特羅　**寡婦**　1997　油彩畫布　203×169cm

波特羅　**窗邊的女子**　1997　油彩畫布　100×124cm

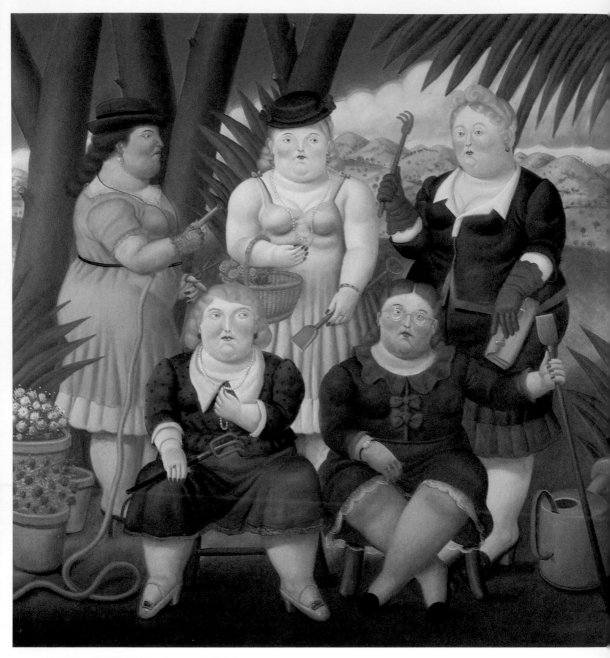

波特羅　**園藝俱樂部**　1997　油彩畫布　191×181cm

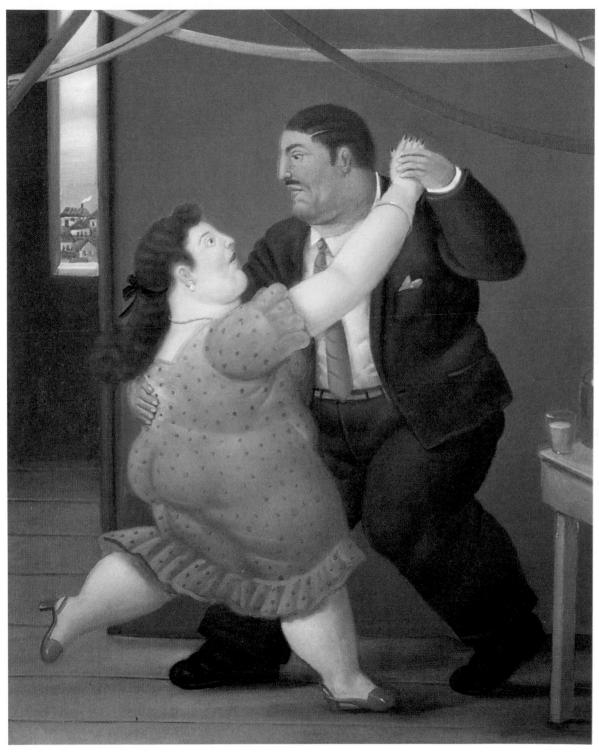

波特羅　**舞者**　1997　油彩畫布　47.6×57.2cm

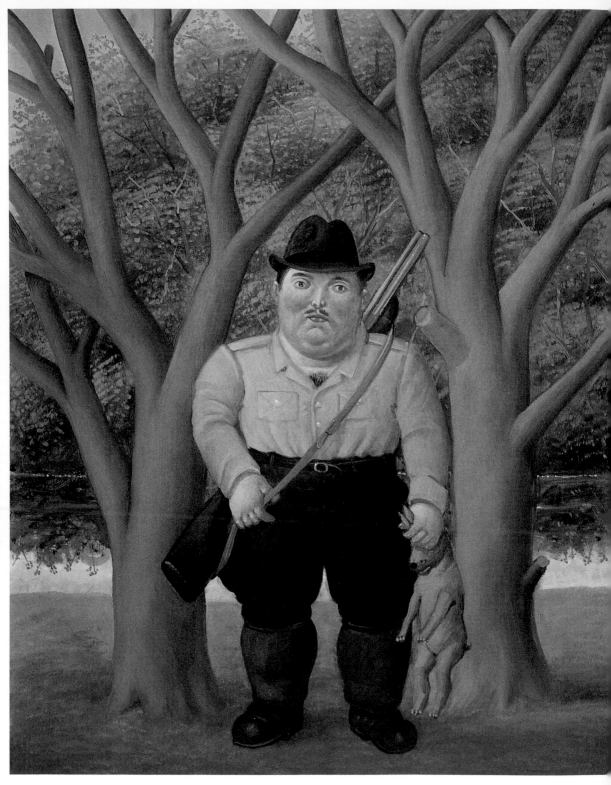

波特羅　**獵人**　1997　油彩畫布　52.7×41.9cm

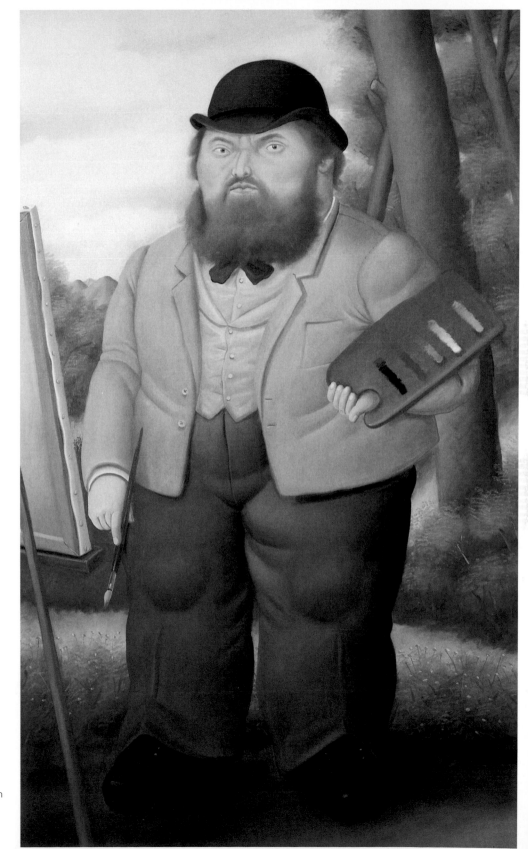

波特羅
塞尚肖像
1998
油彩畫布
190×110cm

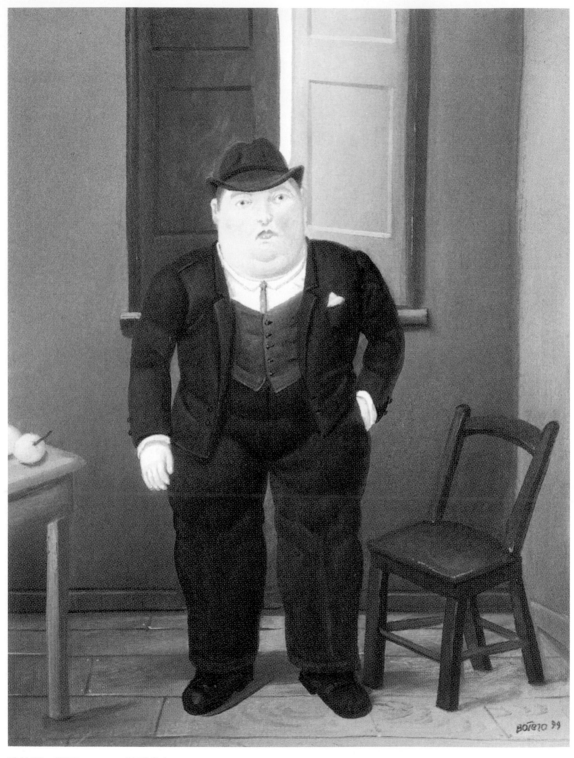

波特羅　**男子**　1998　油彩畫布　49×38cm
波特羅　**陽台**　1998　油彩畫布　203×123cm（右頁圖）

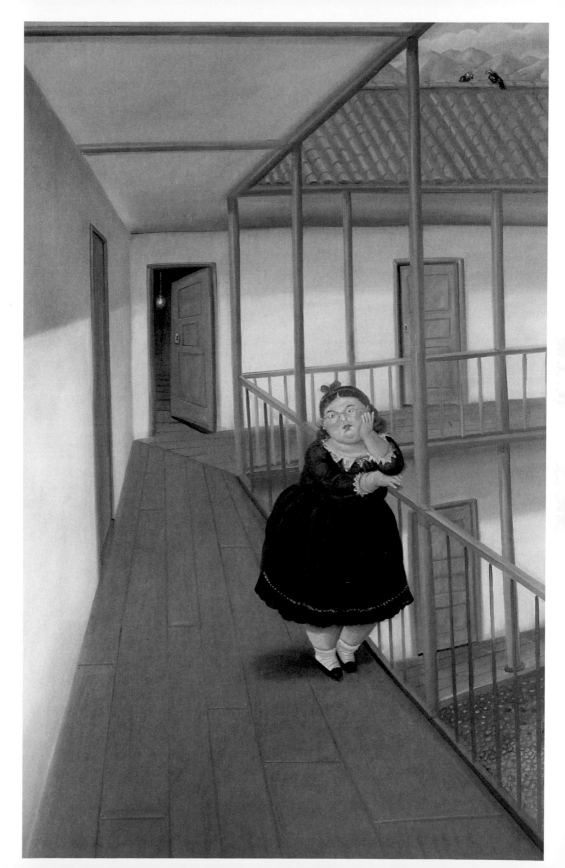

波特羅　**向德拉圖爾致敬**　1998　油彩畫布　160×194cm

波特羅　**劫持尤蘿芭**　1998　油彩畫布　218×184cm（右頁圖）

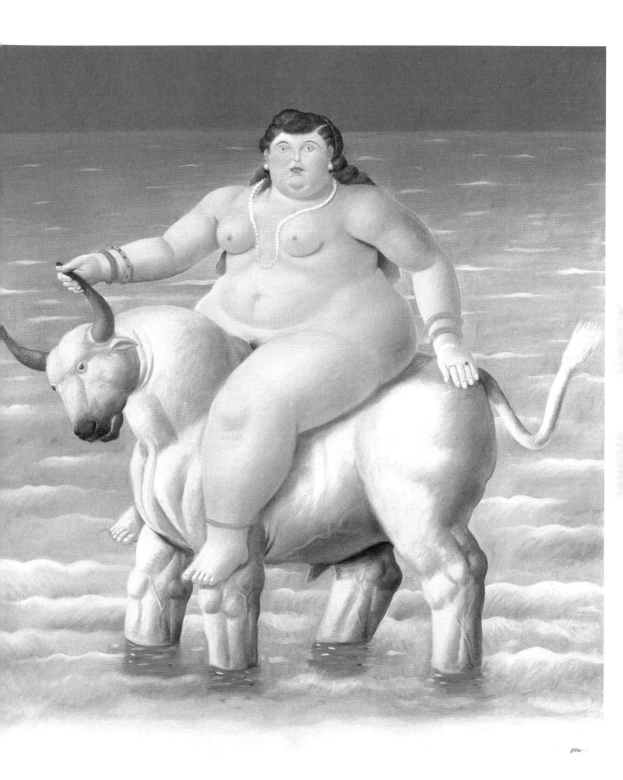

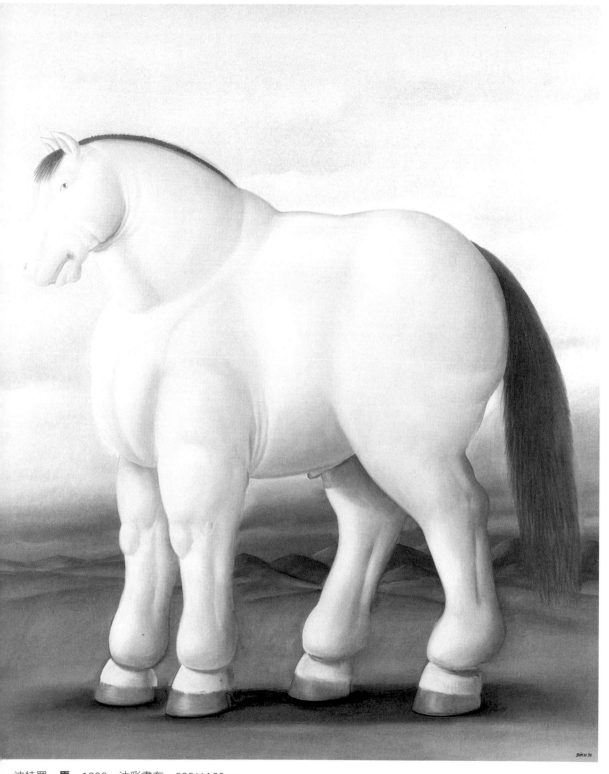

波特羅　**馬**　1998　油彩畫布　200×160cm
波特羅　**瀑布**　1998　油彩畫布　169×114cm（左頁圖）

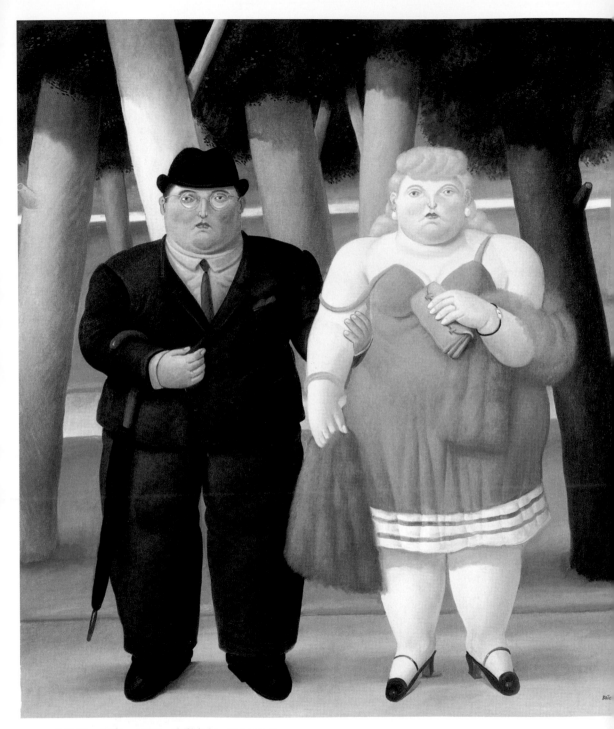

波特羅　**夫妻**　1999　油彩畫布　181×156cm
波特羅　**耶穌的心臟**　1999　油彩畫布　43×35cm（右頁圖）

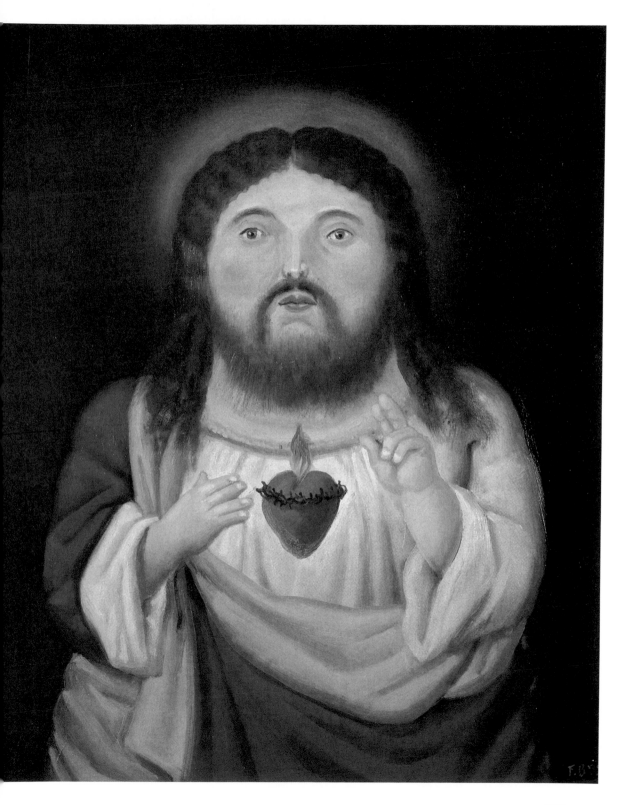

當時在巴黎波特羅的工作室，正掛著一幅以自由的筆法畫的〈公主〉，此作品是仿自維拉斯蓋茲包裝精美的作品，波特羅的〈公主〉已成為此類重新詮釋大師作品的二十世紀傑作。他當時畫此議題的作品，不只是對維拉斯蓋茲表達崇高敬意，也是在顯示維拉斯蓋茲身為西班牙語系畫家的獨特精神。拉丁美洲裔的畫家都崇拜典藏於馬德里普拉多美術館中的大師作品，像波特羅還將他的仿維拉斯蓋茲巨幅作品，捐贈給哥倫比亞波哥大美術館，如此可讓他的作品能在家鄉與同胞分享。波特羅總是為他應為自己家鄉的同胞盡一點心力，他想要創造一些對家鄉有意義的作品，也就是說他的作品要有一些對家鄉的認同感。因此，他經常畫一些他所想要看到的哥倫比亞，即一個想像中的哥倫比亞，在他的圖畫中所展現的，正是隱藏在哥倫比亞的文化底蘊及人民精神。

繪畫可以將仇恨轉化為人類愛

　　波特羅畫所有傳統大師 畫過的東西，其中有一樣他畫了一段很長時間的傳統題材，是有關統治者的畫像，這已是二十世紀大家所不重視的主題，波特羅卻畫了不少此類主題，不過他讓觀者歎為觀止的這些統治者畫像，都是無法認出的無名氏。最具代表性的例子是他一九八九年所畫的巨幅雙連作〈總統與第一夫人〉（The President and the First Lady），作品中的主角騎在馬背上，此姿態安排一如典藏在普拉多美術館正廳的維拉斯蓋茲名作〈波旁王朝的伊薩貝娜與菲利普四世〉。

　　此類大師所畫的統治者畫像予人一種蓋世英雄的感覺，觀者可以從此類作品發現到不只人物與服飾表現華麗，其背景與馬匹也畫得精緻高貴。但波特羅的此類作品卻找不到這些華麗表現。總統當選人騎在笨拙的馬上，穿黑色夾克著灰色褲，而他的中產階級配偶則穿著睡袍，他們就似騎在馬上的吹氣洋娃娃，背景則是巨大的香蕉林，這是否暗示所謂的香蕉共和國（Banana Republics），波特羅讓觀者來回答這個問題。

波特羅 **臥房**
1999 油彩畫布
173×106cm
（右頁圖）

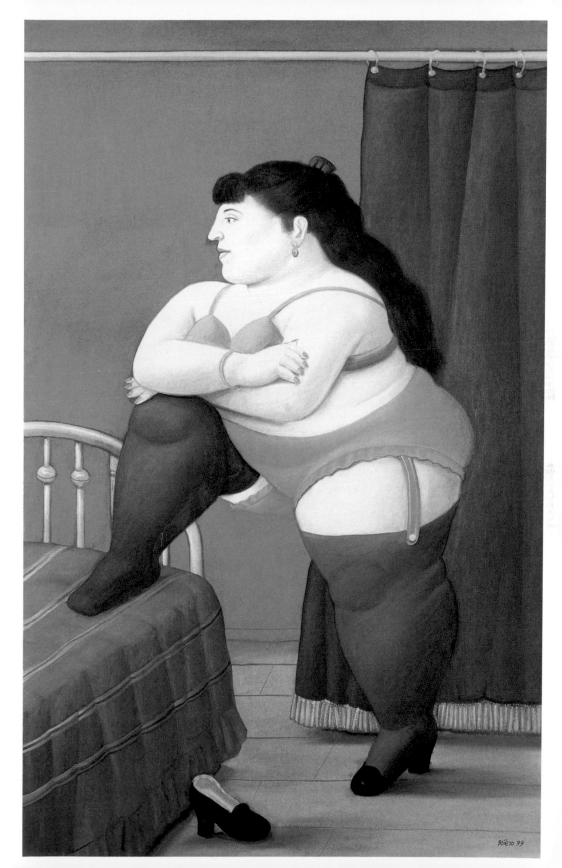

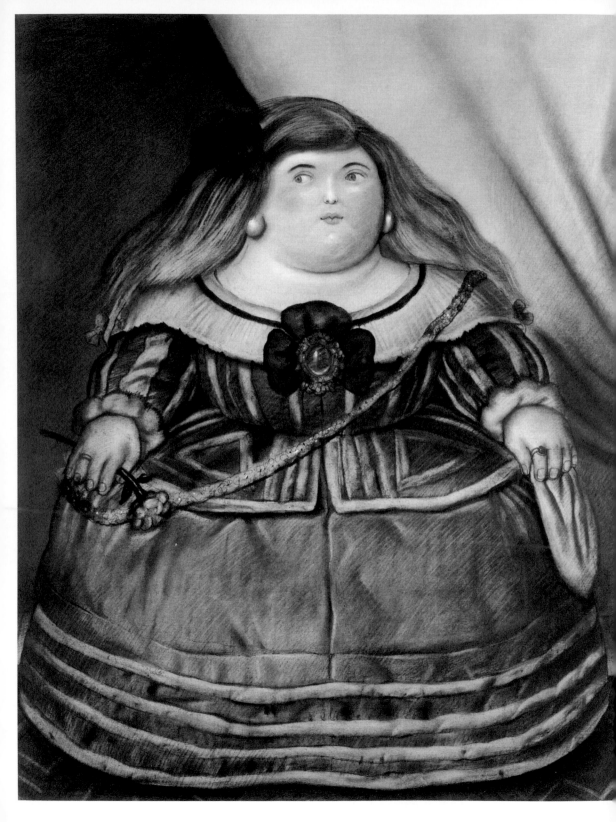

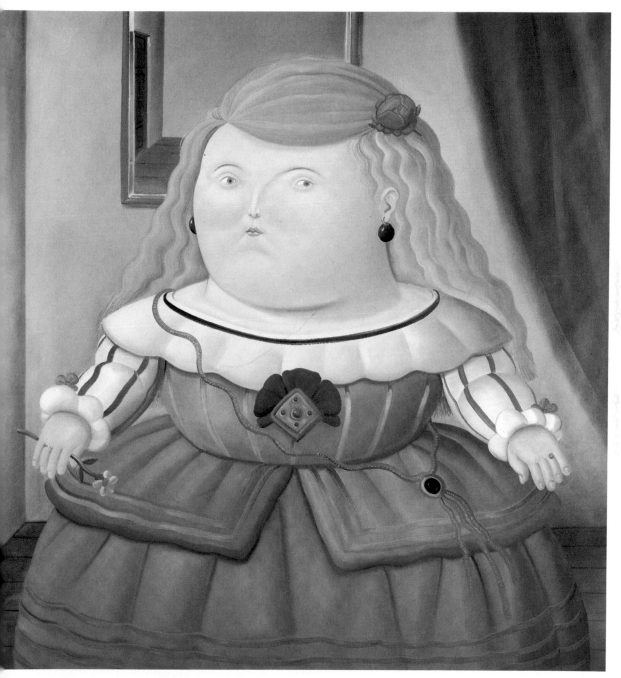

波特羅　**公主**　1988　油彩畫布　212×195cm
波特羅　**公主**　1982　炭筆畫紙　131×174cm（左頁圖）

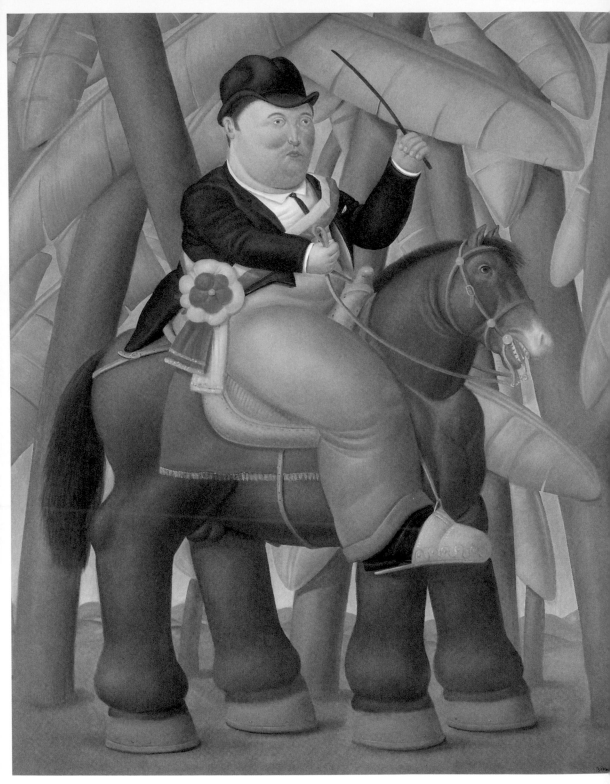

波特羅　**總統與第一夫人**　1989　油彩畫布　203×165cm

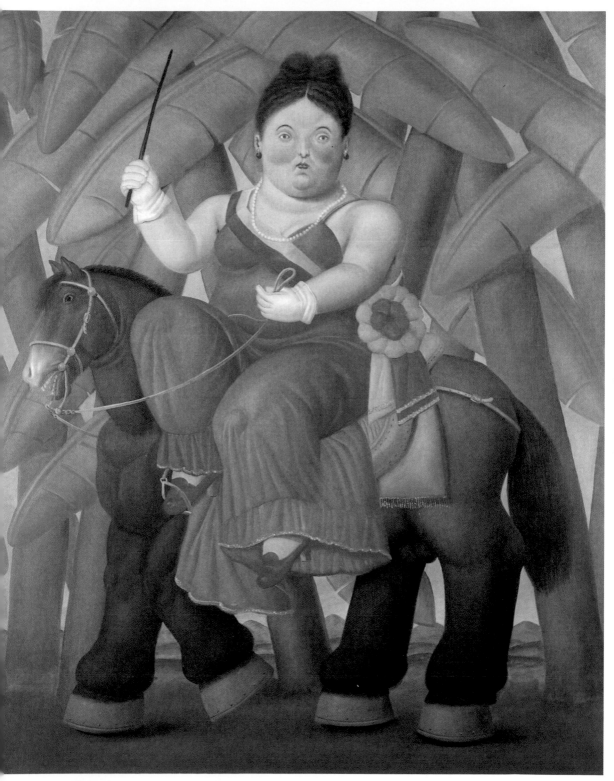

波特羅　**總統與第一夫人**　1989　油彩畫布　203×165cm

波特羅　**總統家族**
1967　油彩畫布
203.5×196.2cm
紐約現代美術館藏

　　香蕉不僅是哥倫比亞經濟的核心，也是其主要的植物，在叢叢的香蕉植物間，觀者尚可以探視到哥倫比亞這個國家的另一象徵，小而精緻的山脈，圖畫的內容是無時間性的，主題是無名的原型，但它卻傳達出一種既有趣又神祕的印象。這些南美洲的總統，自十九世紀以來，即騎在馬背上公開地展示其地方性的威權，直到今天仍然如此，其隱約參考維拉斯蓋茲作品構成了這些圖畫的魅力。從這些圖畫中我們被提醒到，這些仿照殖民時期歐洲大師作品的美洲版本，已脫離了來自歐洲的進口文化內涵。

　　波特羅另一知名的「統治者畫像」，是他一九七一年所作〈軍人執政團官方畫像〉，此作品的表現也同樣曖昧，此圖所稱軍人執政團指的又是誰？據稱，當時那個特定時期拉丁美洲有十個此類軍人執政團，所以主題已相當的明顯。波特羅描繪此軍

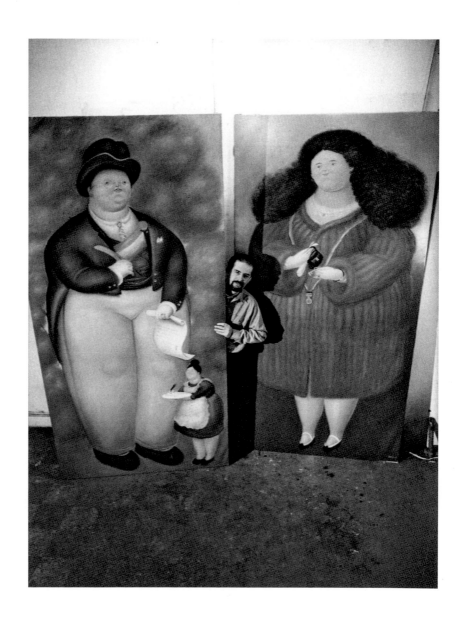

波特羅與〈**總統與
第一夫人**〉
1969　油彩畫布

人執政團是為了讓其永留青史，還是在消 它，或是羞辱它？他並
不對這些問題作任何回答，但是，他卻對此作品如何完成做出了
解釋：「比方說，如果我開始要畫一個獨裁者，我必然以謹慎而
充滿愛心來處理色彩，那有點類似愛的行動，繪畫可以將仇恨轉
變為愛，這與墨西哥畫家奧羅斯柯所創造的政治圖像不同，奧羅
斯柯的每一筆觸都充滿了仇恨，而我的情況的確全然迴異，我的
每一筆觸卻充滿了人類愛。」

波特羅 **軍人執政團官方肖像** 1971 油彩畫布 171×219cm 私人收藏

波特羅 **總統** 1995 油彩畫布 124×100cm（右頁圖）

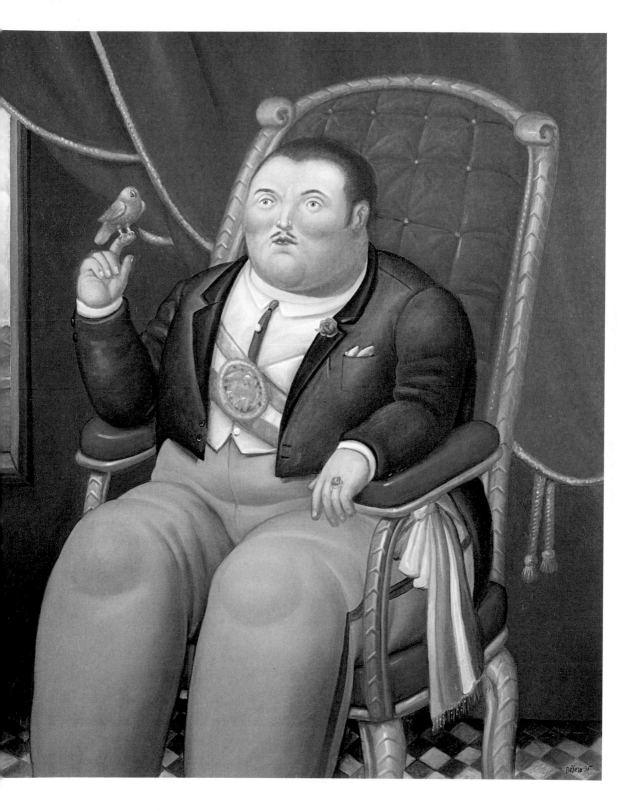

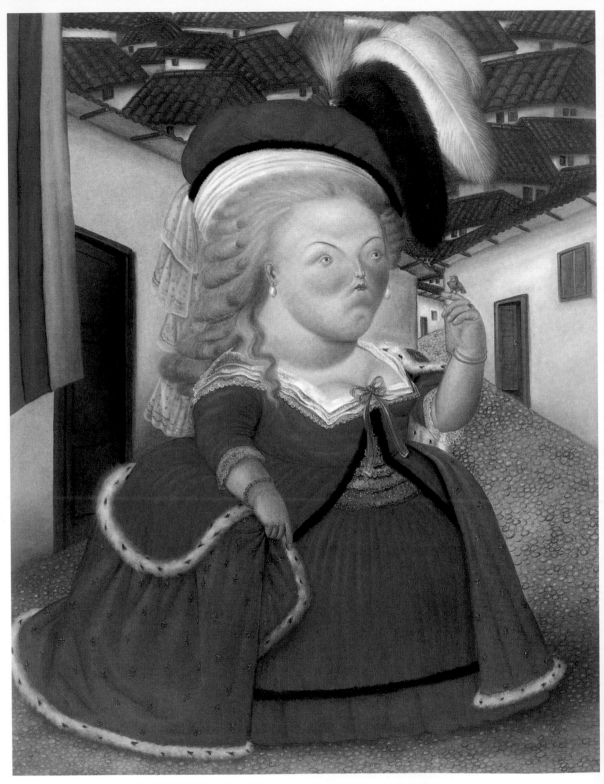

波特羅　**路易十六與瑪莉安東尼參訪梅德林**　1990　油彩畫布　272×416cm

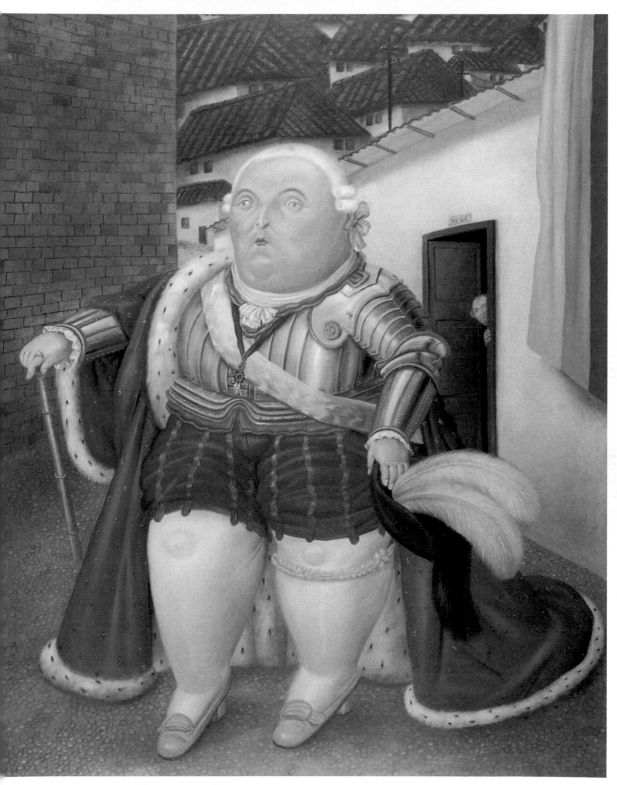

波特羅　**路易十六與瑪莉安東尼參訪梅德林**　1990　油彩畫布　272×416cm

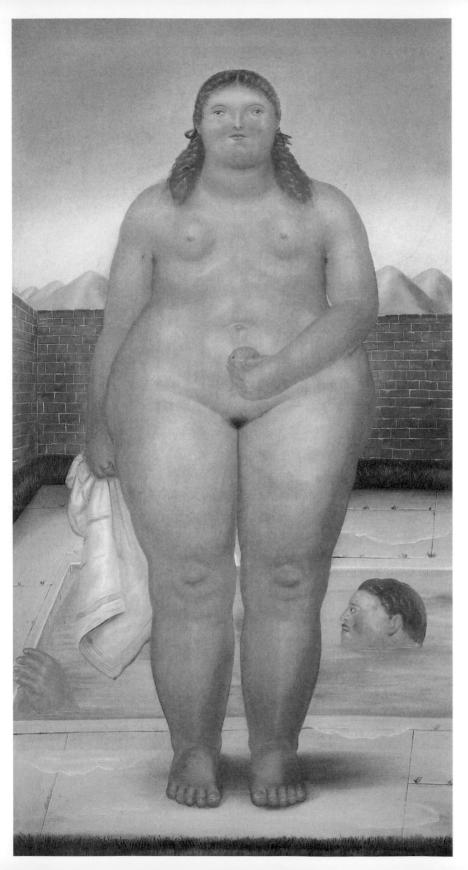

波特羅　**游泳者**
1975　油彩畫布
（三聯作之一）
236×126cm

波特羅　**第一夫人**
1997　油彩畫布
207×163cm
（右頁圖）

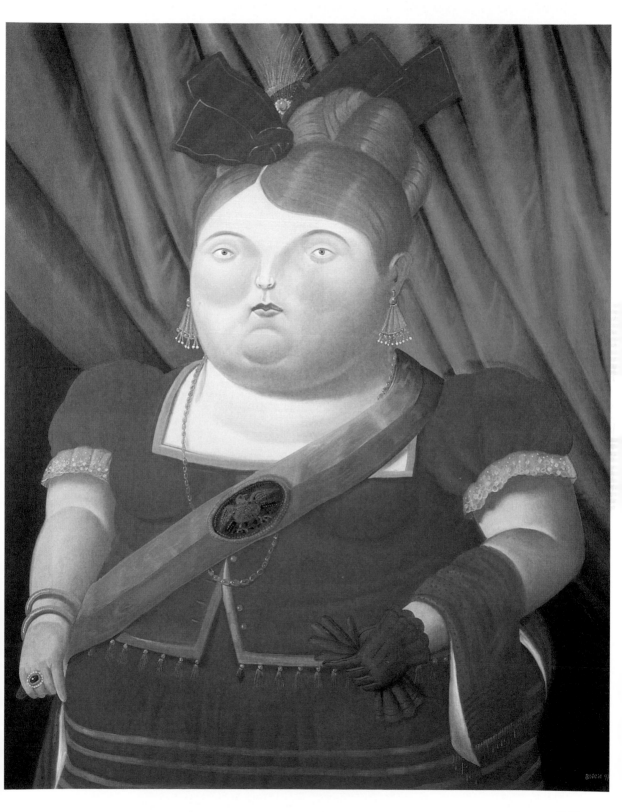

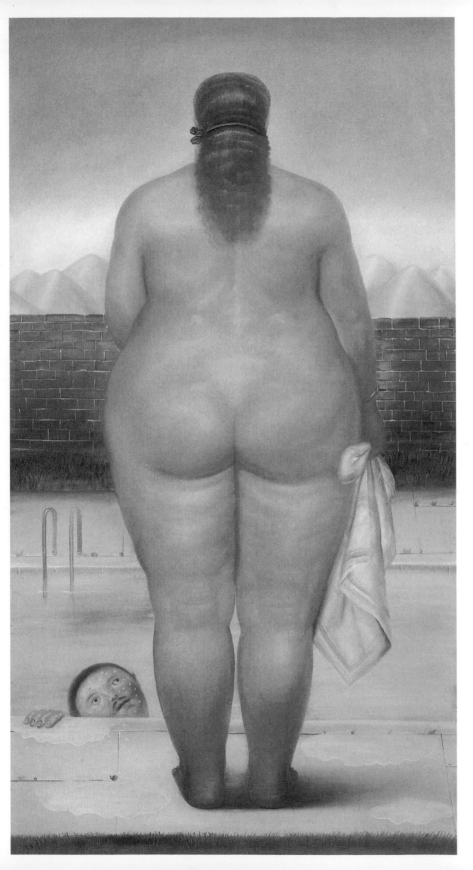

波特羅　**游泳者**
1975　油彩畫布
（三聯作之二）
236×126cm

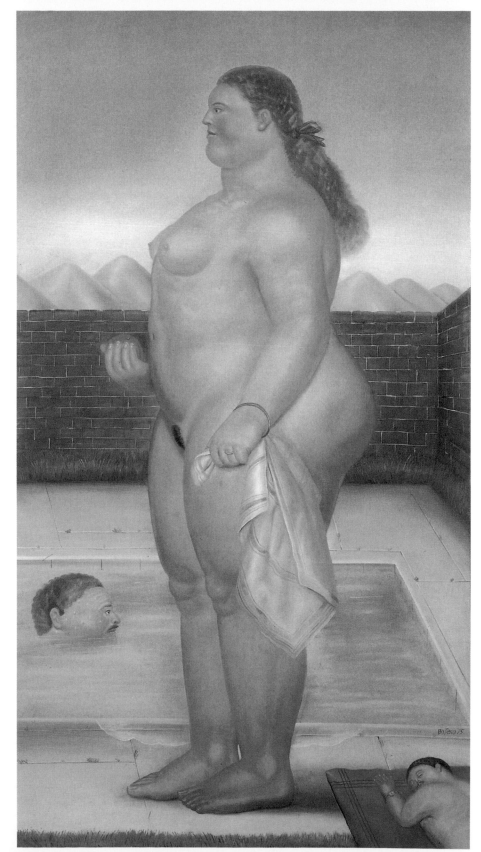

波特羅　**游泳者**
1975　油彩畫布
（三聯作之三）
236×126cm

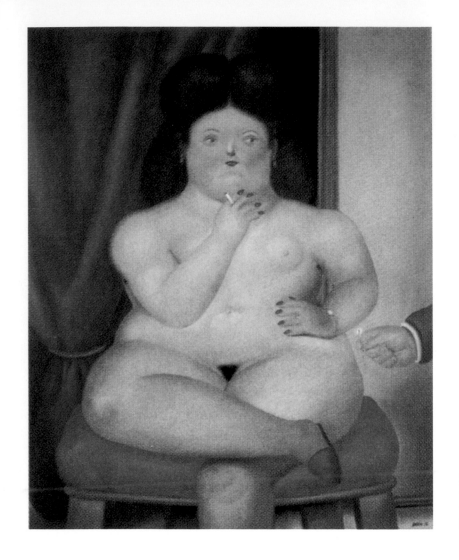

波特羅　**坐著的女子**
1976　油彩畫布
193×152cm
私人收藏

　　在波特羅的碩大造形表現語言中，沒有任何題材像女性裸體
那樣具有挑戰性，在他的意象世界中，也沒有任何題材，像他這
些帶有膨脹臀部與巨大腹部的人物群像那樣讓人難以忘懷。此類
畫面偶然也會在魯本斯（Rubens）的作品中出現，像感覺較強烈
的觀者看到這種畫面，不是充滿仰慕之情，就是全然予以排斥。
而波特羅的女性人物畫得沉重而笨拙，一如他所畫的所有事物。
波特羅的女體儘管充滿了肉感，但顯然並不色情，觀者只要靠近
一點觀察即可注意到，她們的胸部似乎發育不全，而她們的私處
陰毛稀疏得近乎無毛，她們身上可以說是找不到一絲色情慾望的

波特羅　**坐著的女子**
1989　油彩畫布
122×97cm
（右頁圖）

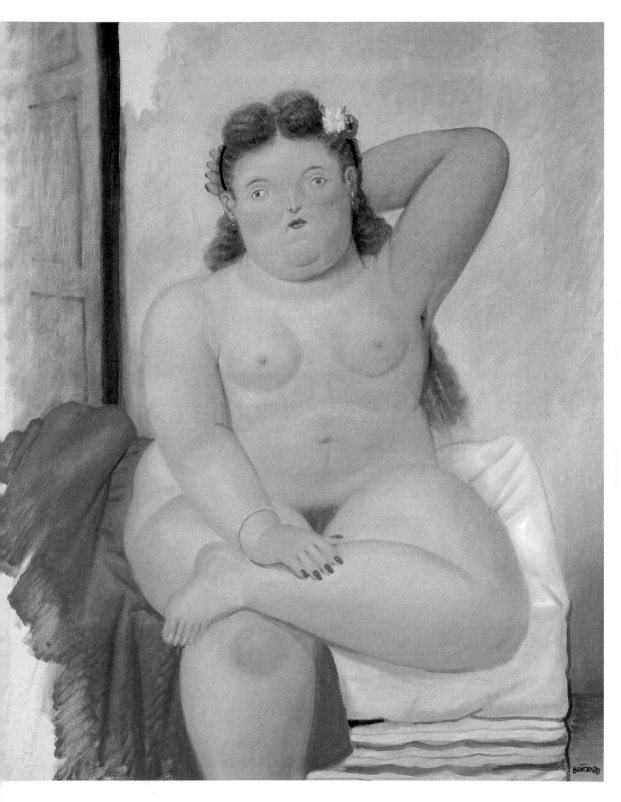

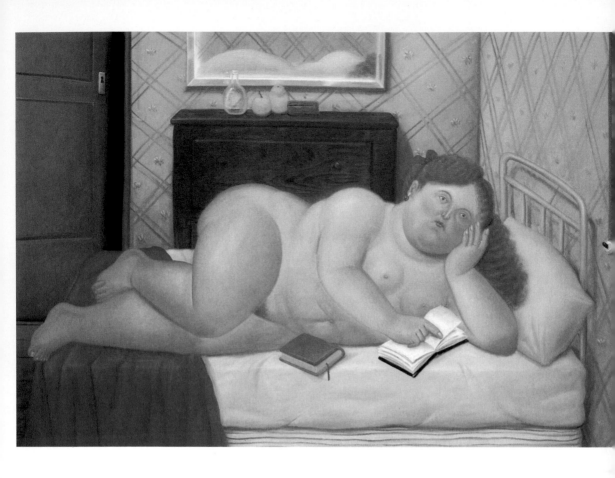

暗示。相反地，她們似乎顯得害羞、拘謹、偶然還會出現令觀者
敬畏而帶點母性人物，她們可以給予比她們身材小的丈夫某種安
全感，而非色情的愉悅。

　　義大利作家亞伯托‧莫拉維亞（Alberto Moravia）稱，如果他
看到作品中的女人在浴室中移除奶罩或是放下她們的頭髮，他一
定盡可能地離開現場。因為正如他所說的，這些女人看來並不像
是要與她們的伴侶發生關係，也不像要獻身給她們的伴侶。而畫
面中的男伴也未做出任何表示，他們似乎也受到同樣的限制，那
就像是躲不開的命運安排。在波特羅作品裡平凡世界中的男男女
女，他們相互之間至多維持著一種微弱似尋夢般的愛意，但卻找
不到任何激烈感情的流露。

　　在其他主題較不明確的波特羅作品中，女性裸體畫得如此平

波特羅　**哥倫比亞**
1986　油彩畫布
144×199cm

波特羅　**裸體**　1989
油彩畫布　100×74cm
（右頁圖）

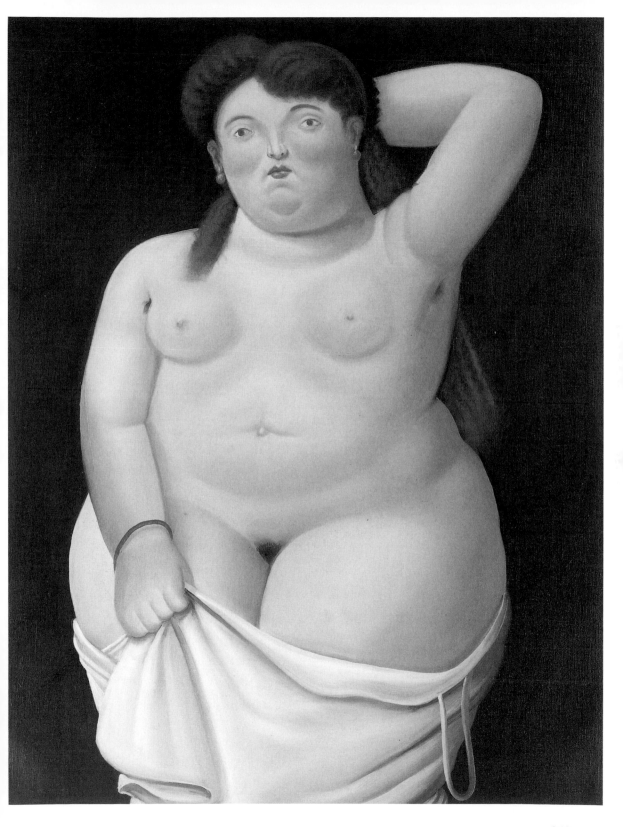

243

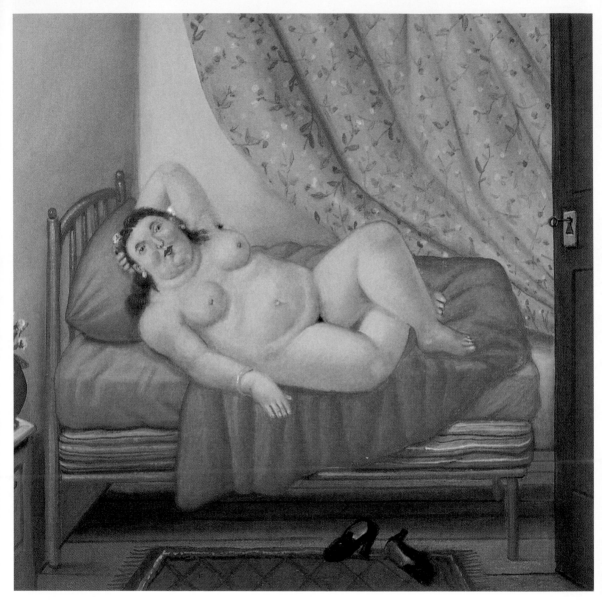

波特羅　**臥房**　1990　油彩畫布　43.2×43.2cm

波特羅　**維納斯**　1993　鉛筆水彩　106×131cm（右頁圖）
波特羅　**窗前的女子**　1990　油彩畫布　194×121cm（246頁圖）
波特羅　**有柳橙的靜物畫**　1993　粉蠟筆畫紙　126×134cm（247頁圖）

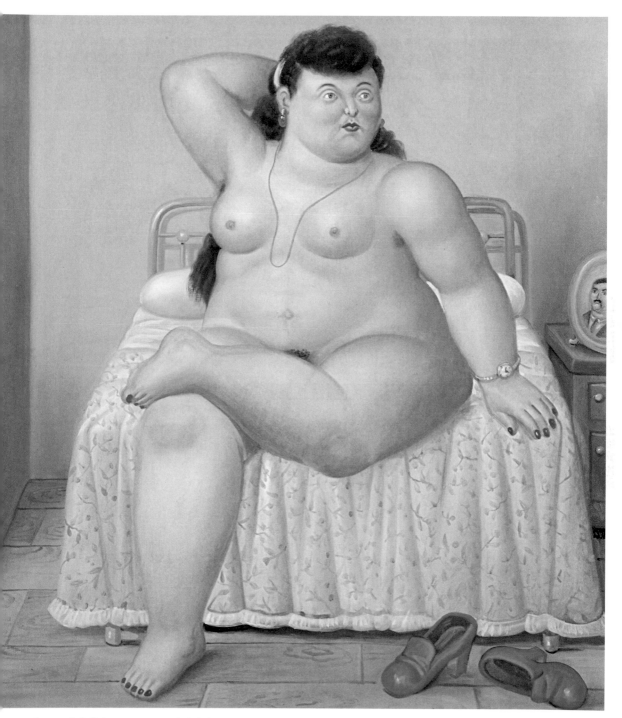

波特羅　**床上的女子**　1995　油彩畫布　125×100cm
波特羅　**坐著的女子**　1994　油彩畫布　97×125cm（左頁圖）

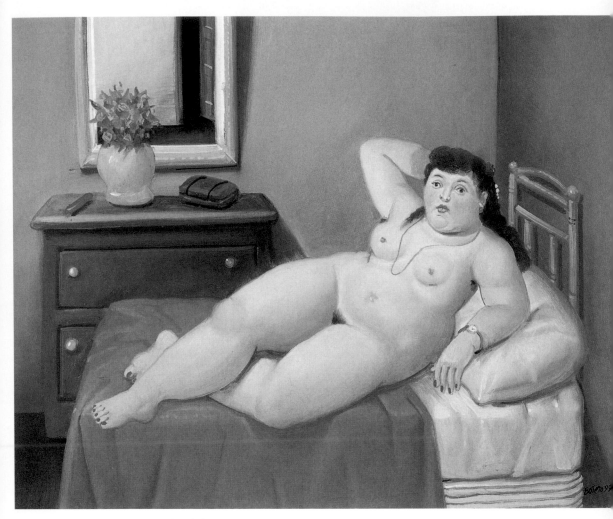

波特羅　**女子**　1999　油彩畫布　45×37cm

波特羅　**窗邊的女子**　1995　油彩畫布　113×88cm（右頁圖）

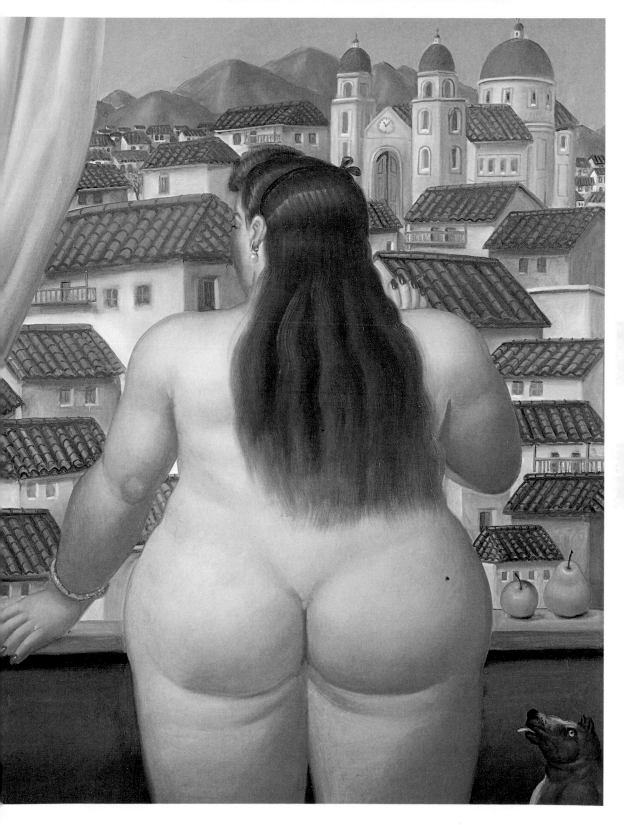

251

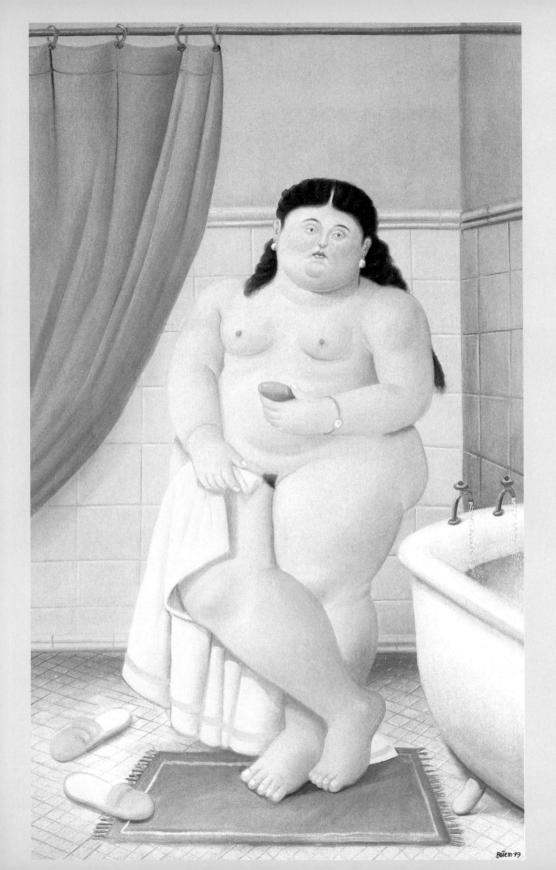

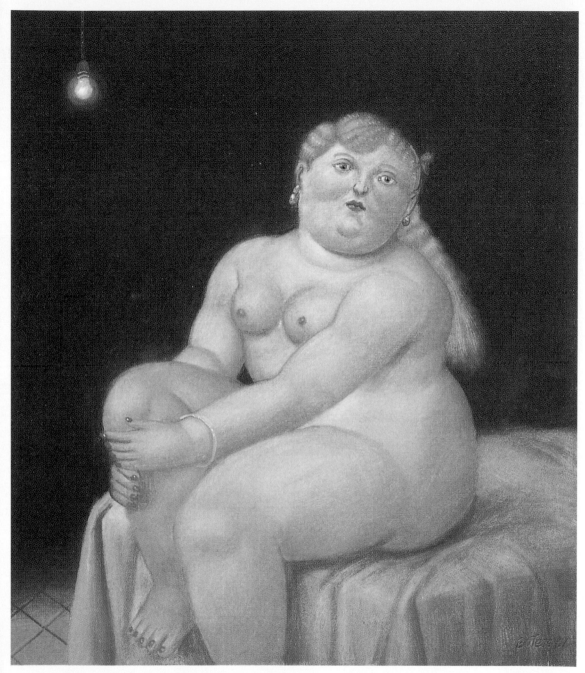

波特羅　**坐在床上的女子**　1996　油彩畫布　45.7×39.4cm

波特羅　**浴室**　1999　油彩畫布　139×111cm（左頁圖）　　　　　253

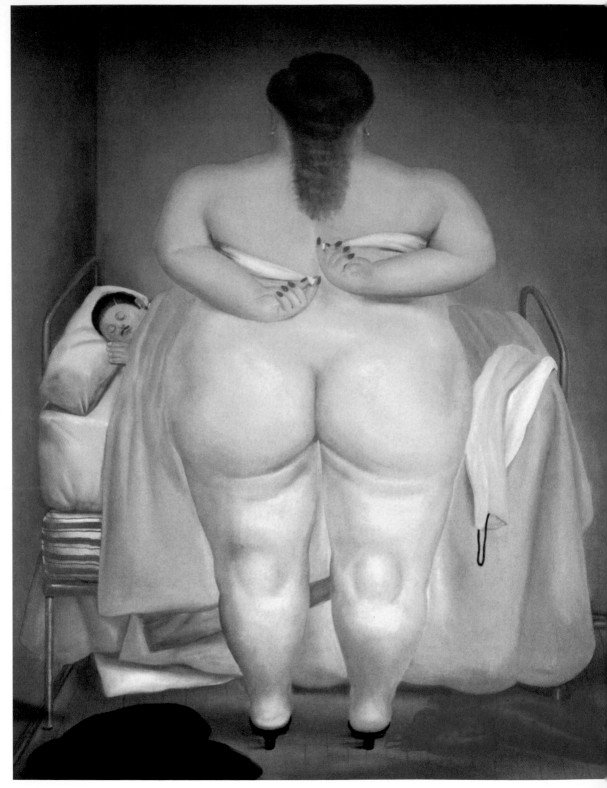

波特羅　**戴上奶罩的女人**　1976　油彩畫布　247×195cm　私人收藏
波特羅　**女子**　1996　油彩畫布　97.5×143.5cm（右頁圖）

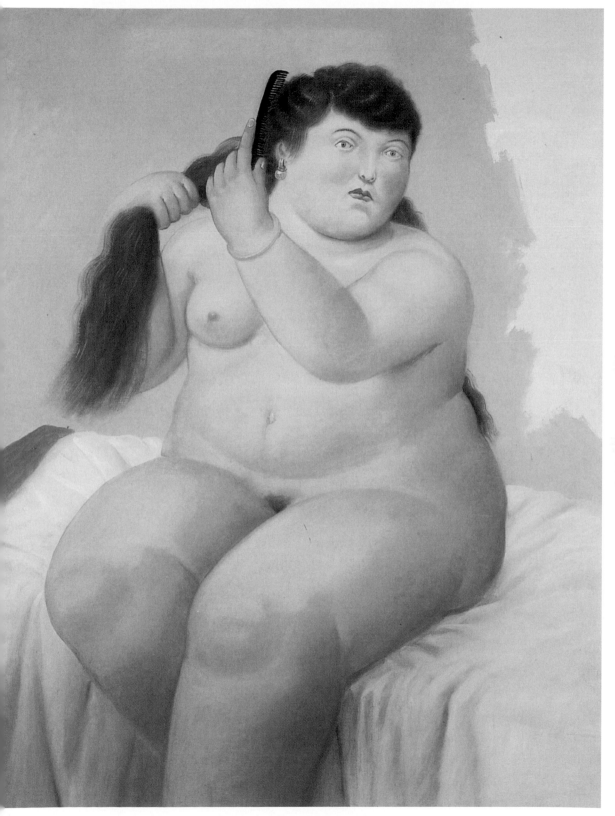

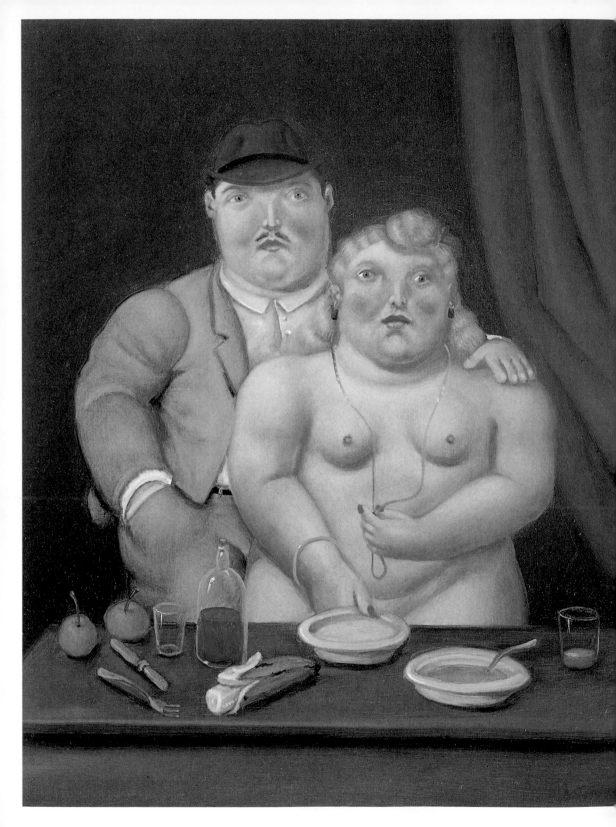

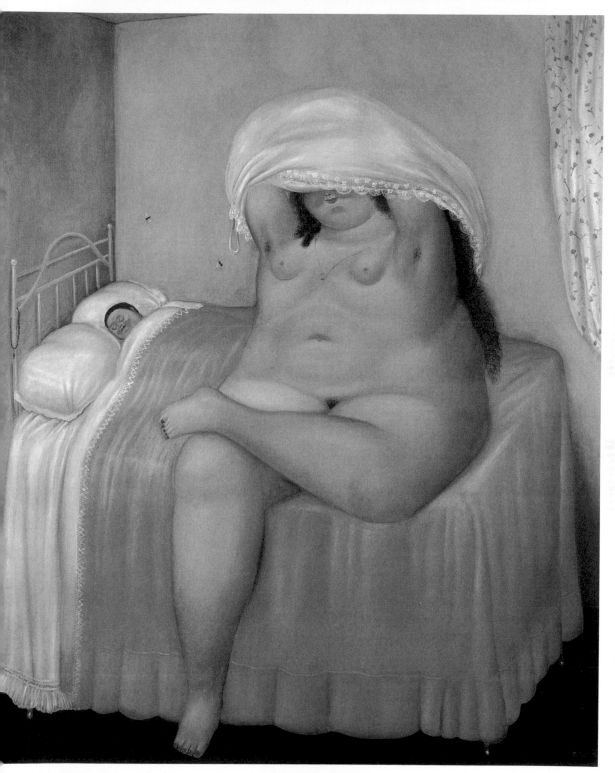

波特羅　**戀人**　1969　油彩畫布　190×155cm　柏林布魯斯伯格畫廊
波特羅　**男子與女子**　1996　油彩畫布　47×37cm（左頁圖）

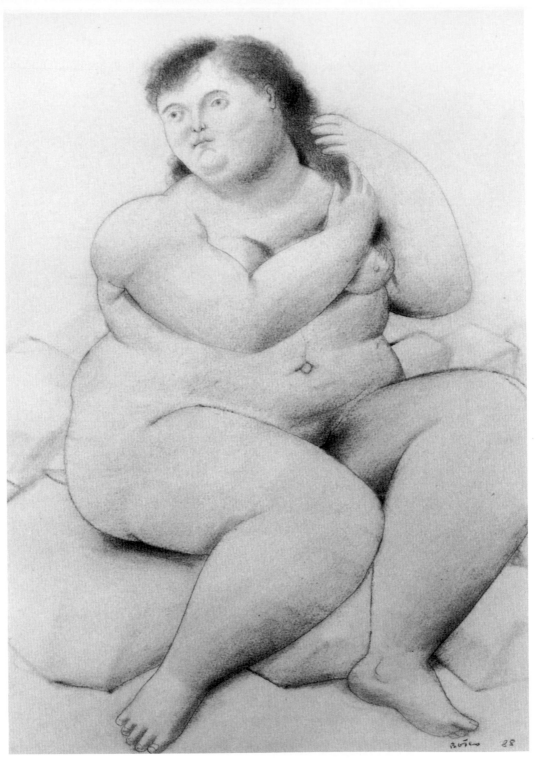

波特羅　**石頭上的女子**　1988　鉛筆畫紙　50×36cm
波特羅　**瀑布**　1996　油彩畫布　50×38cm（右頁圖）

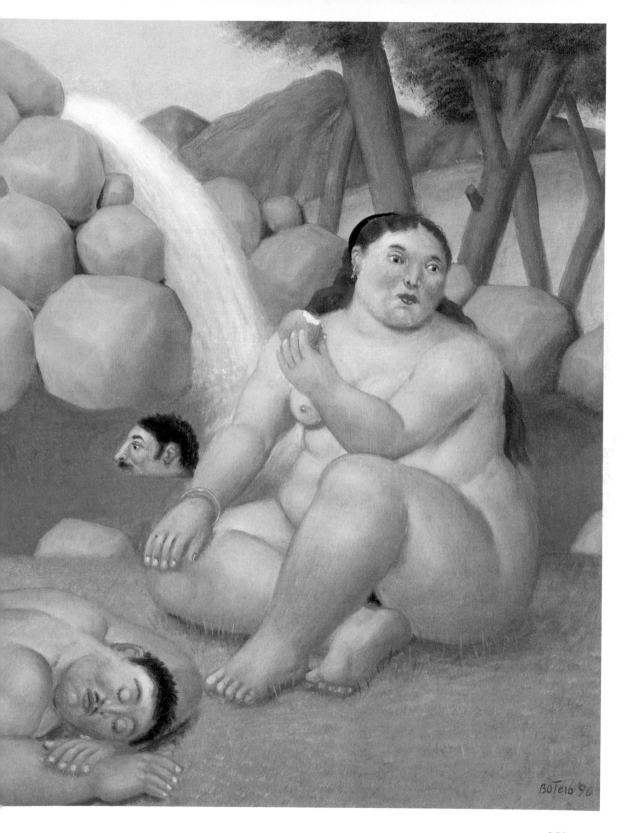

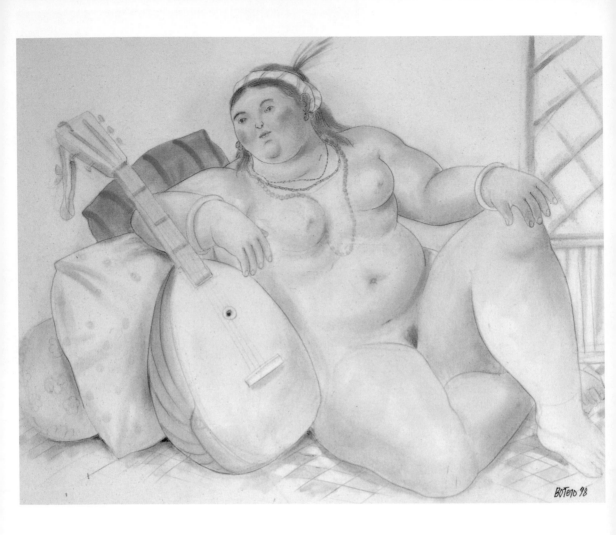

凡而無特色，予人格外的沉重負擔，內容既無愉悅感情的表露，
卻呈現出遙遠的安地斯山鄉下落後的醜陋面。波特羅何以總是在
畫面上追求如此的呈現，其實他所感興趣追求的是雕塑的價值。
體積及色彩的表現，其人物的肥胖是藝術性的，而非現實的感官
創作手法。說實在地，他作品中的女人均出現在他們最成熟的時
刻，時間已凍結在絕對的體積表現與生命呈現的片刻間。

　　波特羅的靜物作品有時還比他的裸女更為性感，靜物在傳統
的繪畫表現上，是畫家們較偏愛的純粹繪畫題材，它提供了畫家
展現技巧的實際媒介。波特羅也從所有傳統所能提供的事物尋找
參考資料，諸如帶有洋蔥、南瓜及其他蔬果或帶有豬頭的廚房靜

波特羅　**奧達麗絲克**
1998
鉛筆粉彩水彩畫布
51×41in

波特羅　**窗邊靜物**
1997　鉛筆水彩畫紙
49.25×39.2in
（右頁圖）

261

波特羅　**有小提琴的靜物畫**　1965　油彩畫布　144×172cm　私人收藏

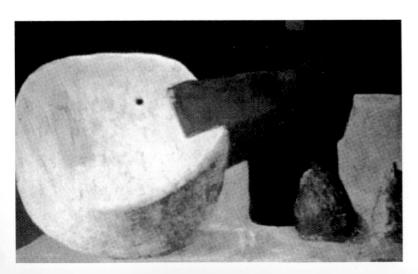

波特羅　**帶洋琵琶的靜物**
1957　油彩畫布　66.7×121.3cm
私人收藏

波特羅
有豬頭的靜物畫
1968　油彩畫布
155×187cm
私人收藏

波特羅
**有鳳梨和香蕉等水果
的靜物畫**
1993　鉛筆畫紙
39.2×51in

波特羅
生日快樂
1971　油彩畫布
155×190cm
私人收藏

波特羅
水果靜物畫
1978
油彩畫布
176×191cm
私人收藏

波特羅
有咖啡壺的靜物畫
1985
油彩畫布
111×148cm
（右頁圖）

波特羅　**柳丁**　1977　油彩畫布　195×225cm　私人收藏

波特羅　**柳橙**　1988　油彩畫布　131×163.5cm（左頁上圖）
波特羅　**靜物畫**　1994　油彩畫布（左頁下圖）

波特羅　**西瓜**
1989　油彩畫布
200×164cm

波特羅　**柳橙**
1989　油彩畫布
170×197cm

波特羅　**靜物畫**
1980　水彩畫紙
（右頁圖）

波特羅
有冰淇淋的靜物畫
1990　油彩畫布
171×204cm

波特羅
有西瓜的靜物畫
1993　鉛筆水彩畫紙
105×131cm

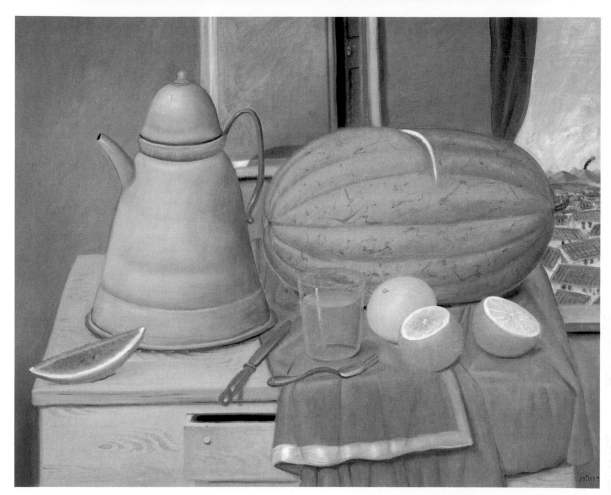

波特羅
有西瓜的靜物畫
1992　油彩畫布
95×116cm

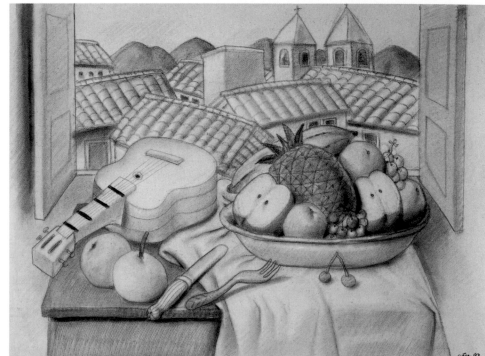

波特羅
有吉他的靜物畫
1993
鉛筆水彩畫紙
105×135cm

波特羅　**靜物畫**　1994　油彩畫布

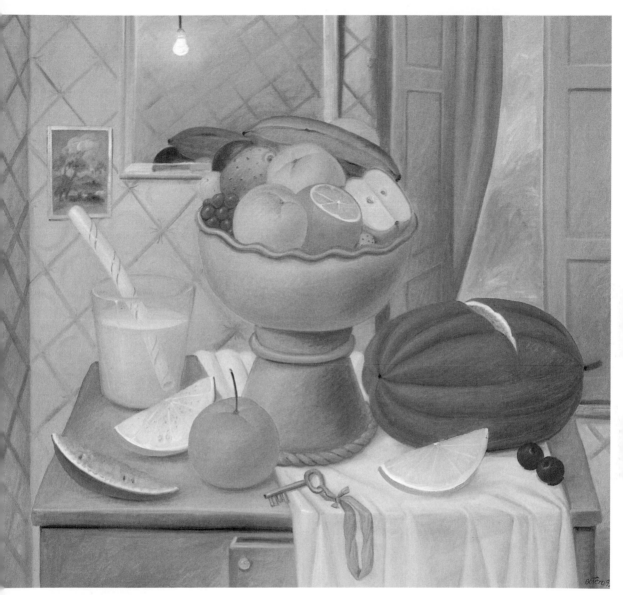

波特羅　**有柳橙的靜物畫**　1993　油彩畫布　126×134cm

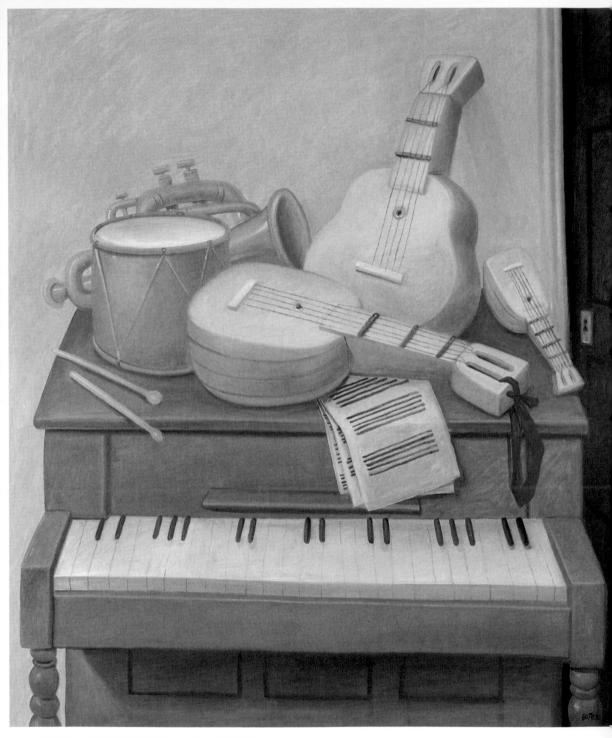

波特羅　**有樂器的靜物畫**　1993　油彩畫布　149×125cm
波特羅　**自助餐**　1993　油彩畫布　169×130cm（右頁圖）

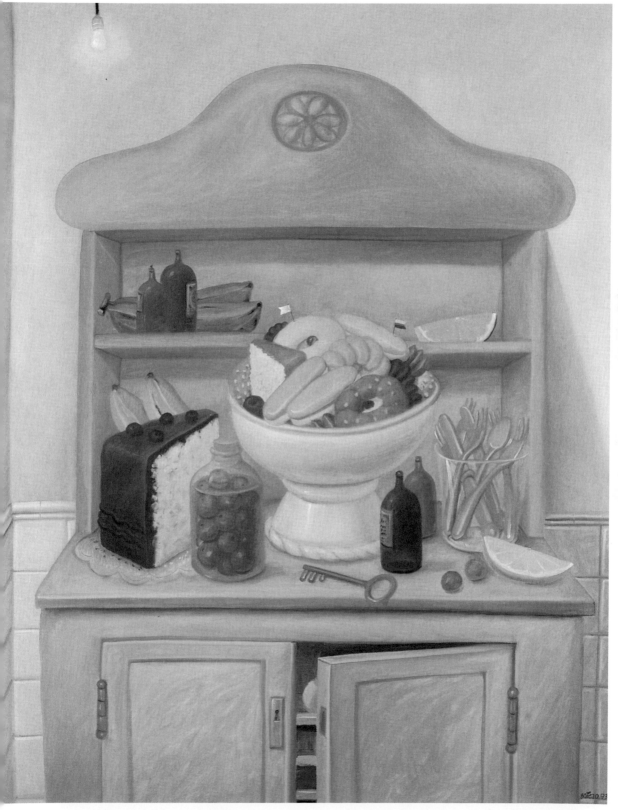

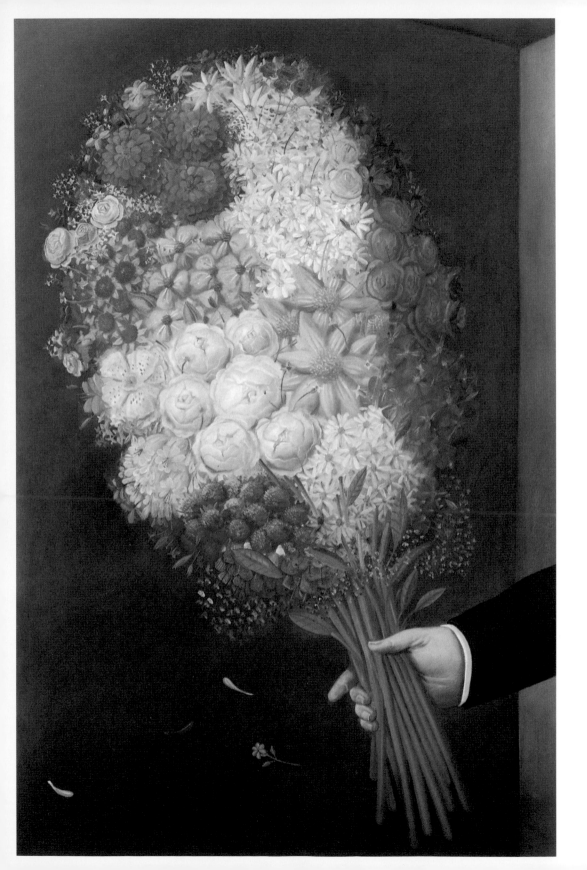

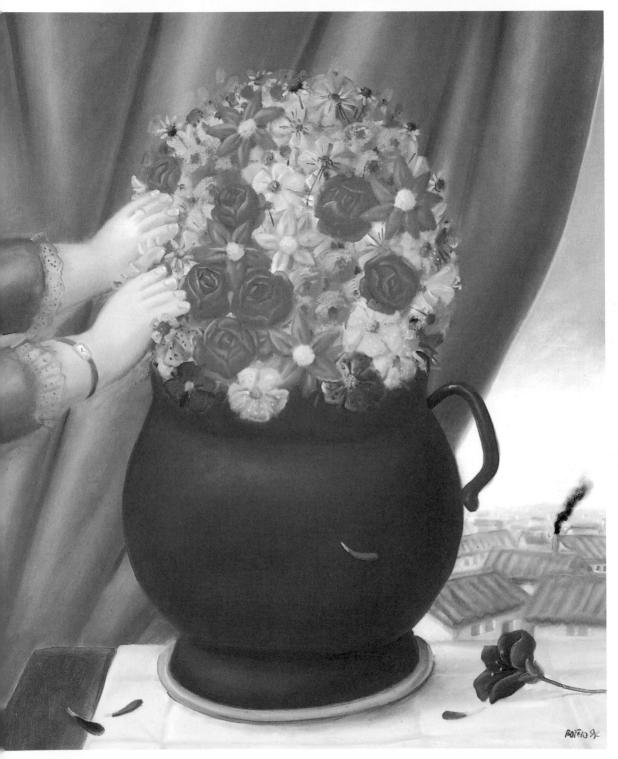

波特羅　**花**　1994　油彩畫布　77×94cm

波特羅　**花束**　1988　油彩畫布　200×130cm（左頁圖）

波特羅 　**花**　1995　油彩畫布　54.6×39.4cm
波特羅 　**花**　1995　油彩畫布　132×103cm（右頁圖）

波特羅　**窗前的靜物畫**　1996　油彩畫布　81.3×8736cm

波特羅　**有小提琴的靜物畫**　1999　油彩畫紙　186×110cm（右頁圖）

280

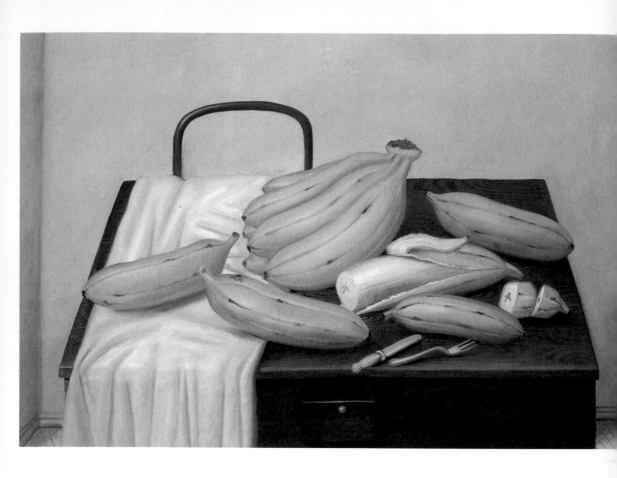

物，以及安排了可愛花朵的靜物。至於水果，他較喜歡畫香蕉、鳳梨或西瓜，這些都是哥倫比亞的特質。像馬內的〈草地上的早餐〉，乃至於更早的喬爾喬湼作品，均在群體人物畫中結合了靜物。但是在波特羅的此類作品，標題有了現代的名字「野餐」，雖然波特羅也玩弄著藝術史曾經表現過的題材，他卻創造出新的繪畫類型，他的相關迷人生命卻帶著高度詭異經調配過的情慾。

實際上，波特羅似乎只畫星期天的場景，在星期天假日中，人們都打扮得亮麗得體，而正在享受著他們的悠閑時光。波特羅反而較少描繪平日工作的人間世界，我們至多可見到的是諸如：正在寫字桌上忙寫作的文人，正在抓賊的警察先生，或是忙著縫衣的女裁縫，我們很少見到他作品中出現工廠工人、日間工人或印地安幫佣。由於近年來恐怖事件層出不窮，令哥倫比亞社會震

波特羅
有香蕉的靜物畫
1990　油彩畫布
130×191cm

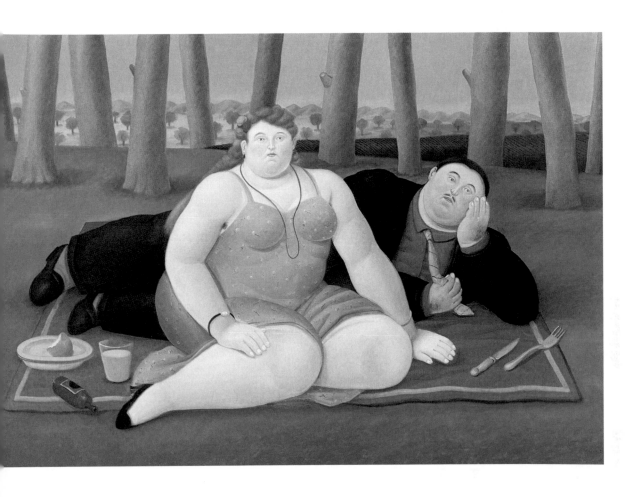

波特羅　**野餐**　1998
137×196cm

驚、暴力的恐怖畫面已開始出現在波特羅的作品中，不過，此類題材在他大多數表現悠閑星期天假日世界中，仍屬於例外情況。

波特羅的另一經典繪畫主題，也是二十世紀少數畫家從事的畫題，即有關家庭的畫作，此吸引人關注的西方繪畫傳統，是波特羅非常鍾愛投入的，顯然，它是表現拉丁美洲神話的迷人素材。家庭是社會的基層單位，此類素材也很適合以之進行形式的探索，它不只是波特羅所常關注的造形手法嘗試，更重要的是，他可以藉以傳達在現實生活找不到的詩意社會召喚。

記憶是可以騙人的，藝術作品也可能會如此，兩者之所以會騙人，都是想要將現實予以理想化。波特羅所描繪的人物包括拉丁美洲的所有中產階級社會人士：像辦公室工作人員、淑女、

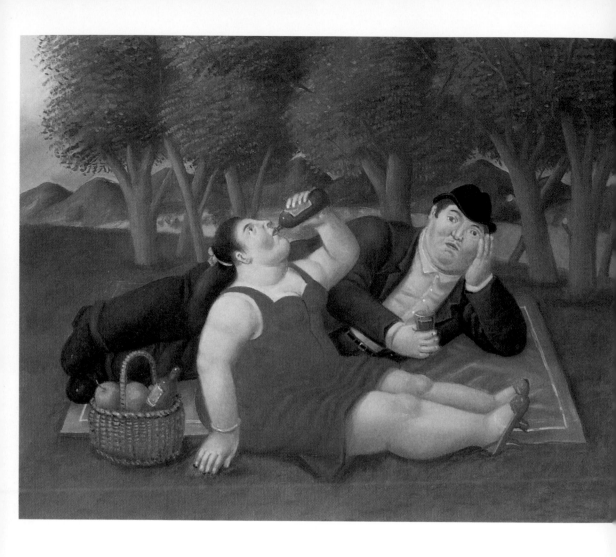

紳士、修女、主教、警察、官員、老婦人、側面的女孩、妓女、賊或戀人等，他的觀點總是出於仁心善意的，沒有任何緊張和苦難。圖畫中的每一處均清晰可辨，不過似乎均凝結在一種奇特而不真實的氣氛中，因為其視覺語言出於不同的時代，在這些回憶世界裡，充滿了幽然令人懷念之情，予人一種淡淡的鄉愁感覺，在南美洲的藝術中，多半以此類為主題來表現，不論是文學、音樂或是波特羅的繪畫世界均如此。

　　南美洲並不是一處追求形式美學的地方，相反地，其特色主要在傳達藝術觀點，他們偏好表現訊息、象徵、乃至於可明確辨

波特羅　**野餐**　1997
油彩畫布
52.1×43.8cm

波特羅　**哥倫比亞**
1986　油彩畫布
144×199cm
（右頁上圖）

波特羅　**有書的靜物畫**
1999　油彩畫布
38×44cm（右頁下圖）

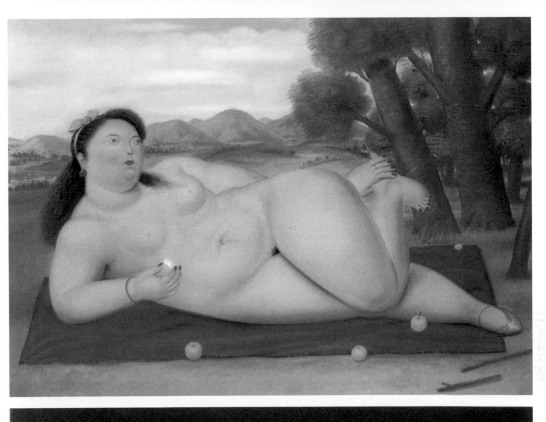

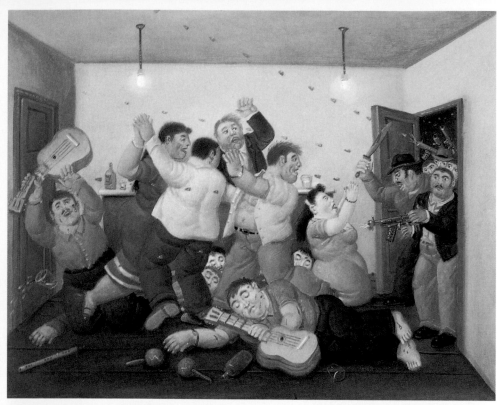

波特羅
最好角落的屠殺
1997
油彩畫布
45.7×35.6cm

波特羅
汽車炸彈
1999
45×46cm

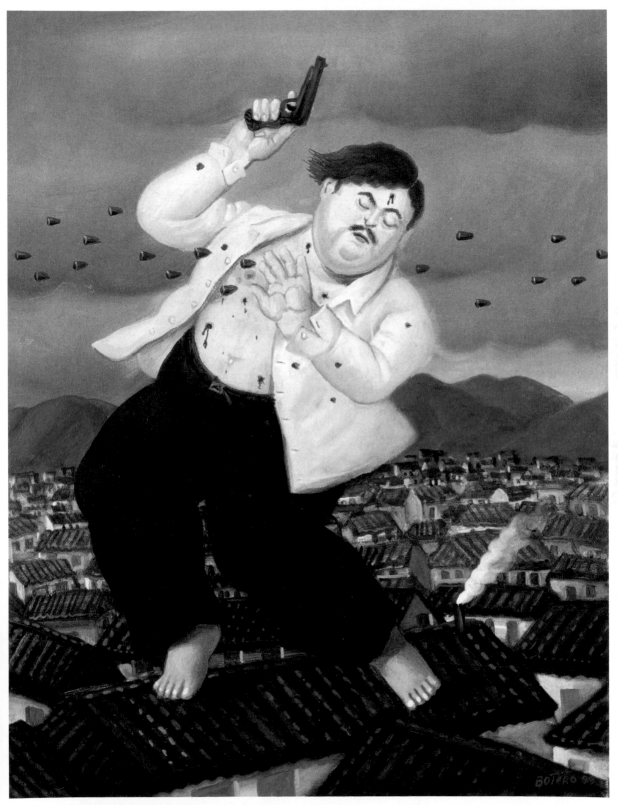

波特羅　**巴勃羅‧埃斯科瓦爾之死**　1999　油彩畫布　45.7×34.3cm　私人收藏

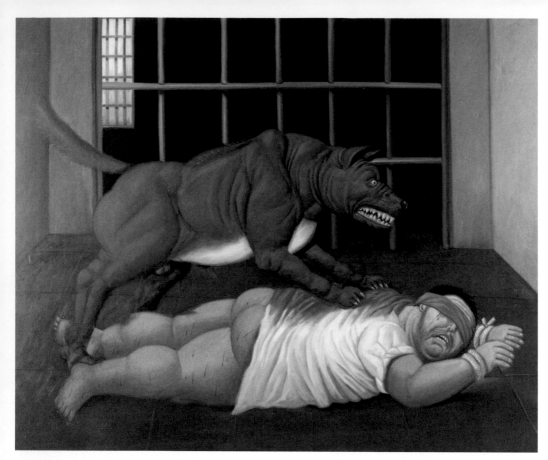

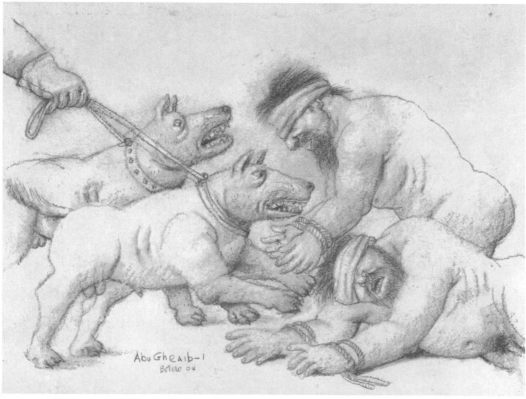

Abu Ghraib-1
Botero 04

波特羅　**汽車炸彈**　1999　油彩畫布　112×82cm　私人收藏

波特羅　**阿布格萊**（Abu Ghraib）**45**　2005　油彩畫布　166×200cm（左頁上圖）
波特羅　**阿布格萊**（Abu Ghraib）**1**　2004　紅粉筆　30×40cm（左頁下圖）

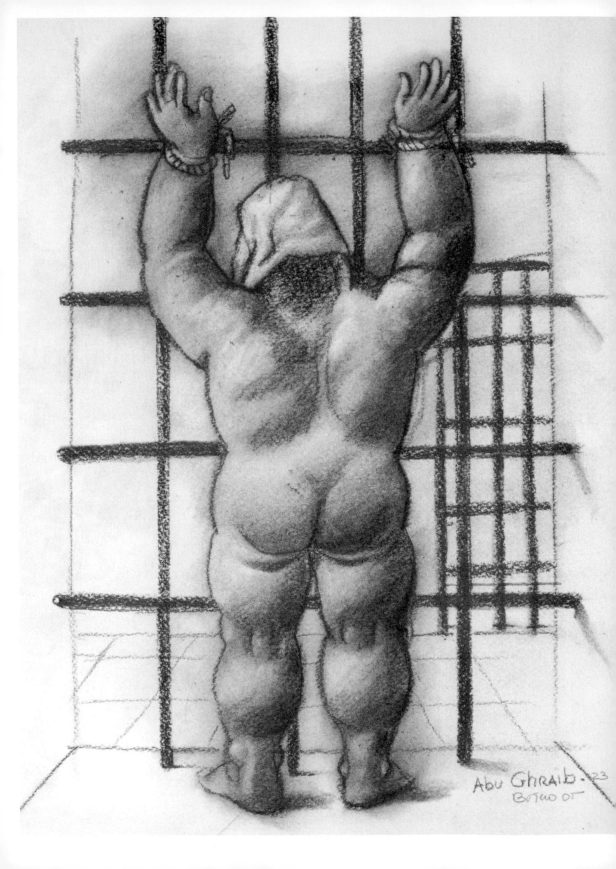

Abu Ghraib. '23
Botero OT

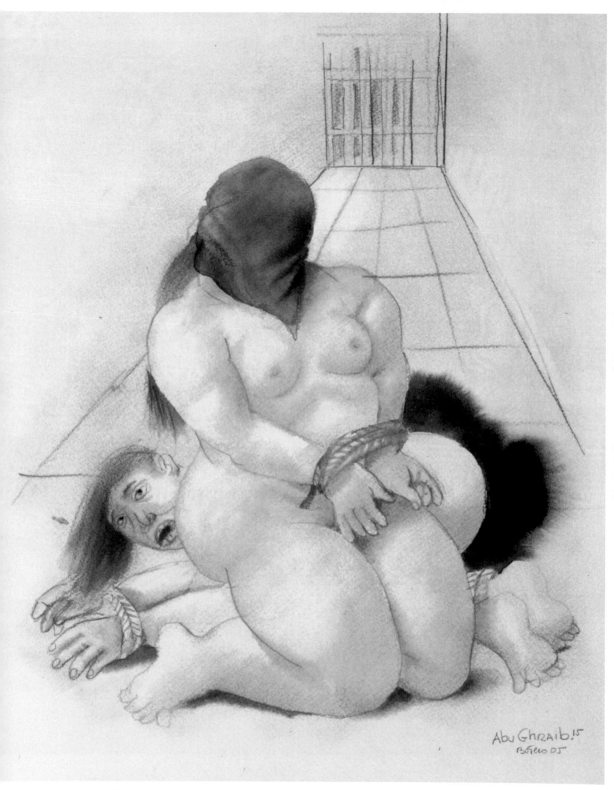

波特羅　**阿布格萊**（Abu Ghraib）**15**　2005　鉛筆水彩畫紙　40×30cm
波特羅　**阿布格萊**（Abu Ghraib）**23**　2005　炭筆畫紙　40×30cm（左頁圖）

波特羅　**新教徒家庭**　1969　油彩畫布　209×175cm　私人收藏

波特羅　**哥倫比亞家庭**　1973　油彩畫布　185×197cm

波特羅　**家族**　1993　炭筆與墨畫紙　53×41in

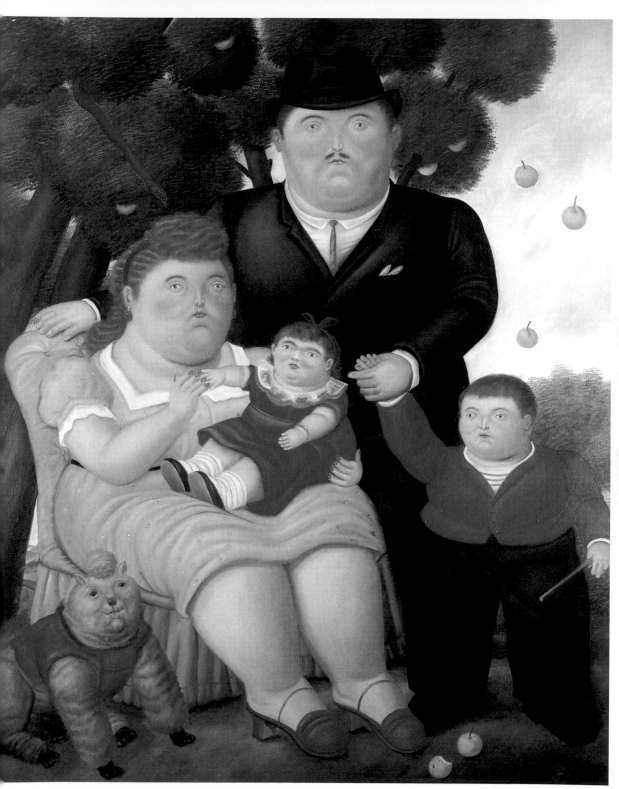

波特羅　**一家人**　1995　油彩畫布　241×195cm

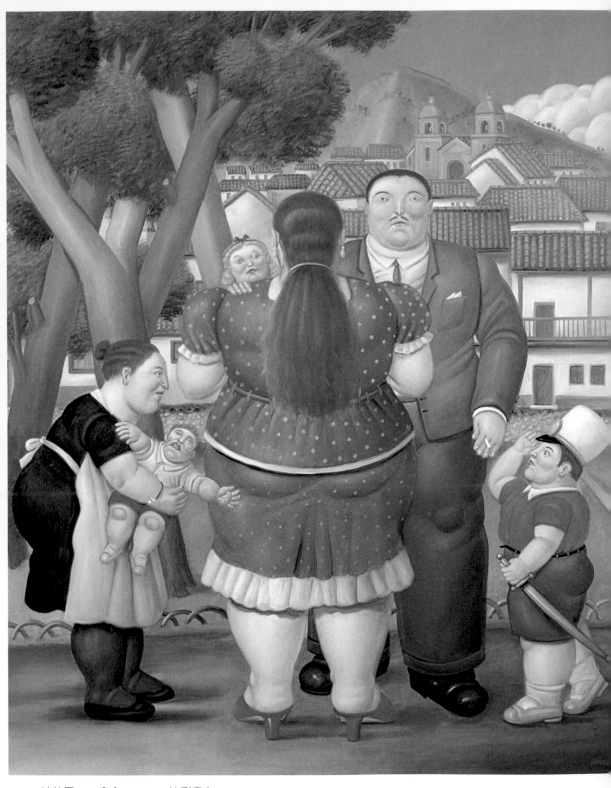

波特羅　**一家人**　1996　油彩畫布　195×155cm

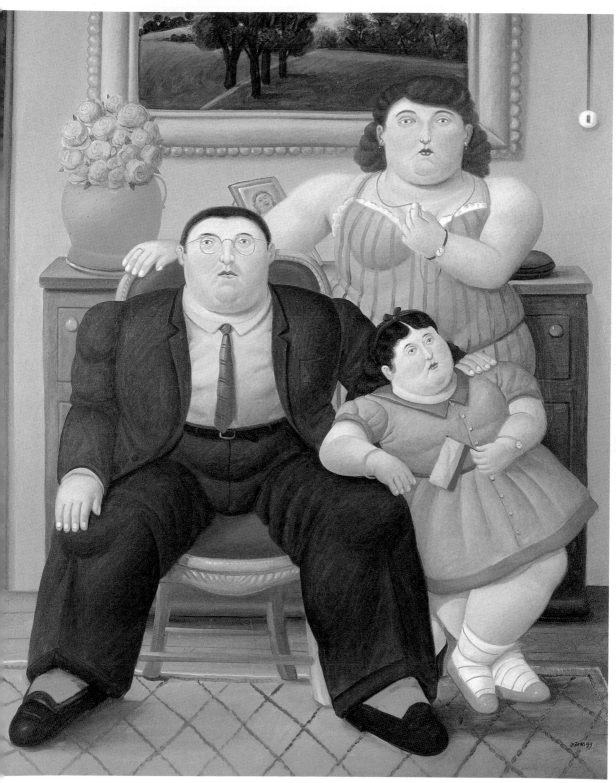

波特羅　**哥倫比亞家庭**　1999　油彩畫布　195×168cm

識的圖畫，也免不了如此呈現，因而藝術在拉丁美洲就有了更多
存在的理由，他們企圖藉此在藝術家與觀者，讀者或聽者之間，
建立一種對話關係，就歐美的觀點而言，這的確是一種陳舊的矯
飾描述手法，但波特羅卻是樂此不疲。

波特羅　**房子**
1995　油彩畫布
118×156cm

銅鑄雕塑與米開朗基羅作品並列展出

　　波特羅早在一九六三年至六四年間，即已開始嘗試雕塑藝
術創作，由於財務上的限制，使他無法以銅來從事創作，他瞭解
到他可以用壓克力樹脂及木屑末進行。不管他早期作過多少件雕

波特羅
亞曼達・拉米瑞茲之家
1988　油彩畫布
225×187cm（右頁圖）

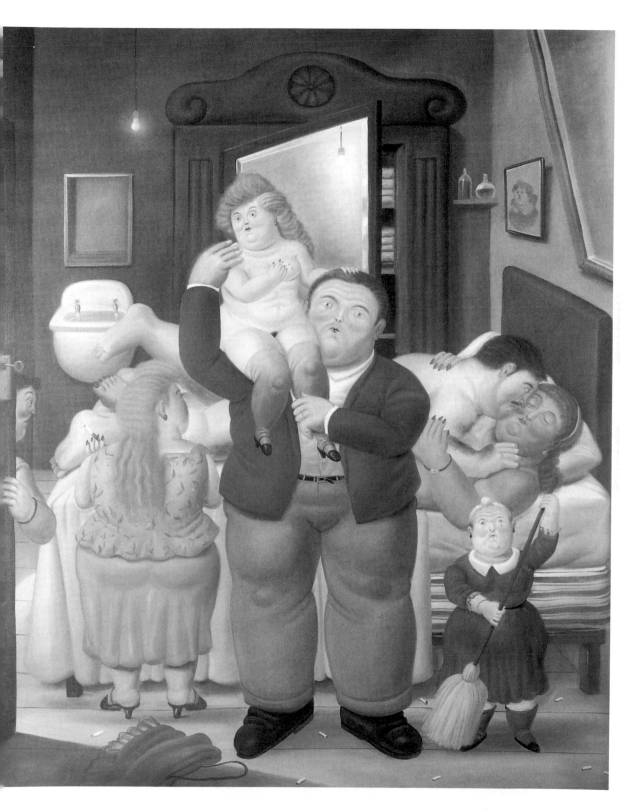

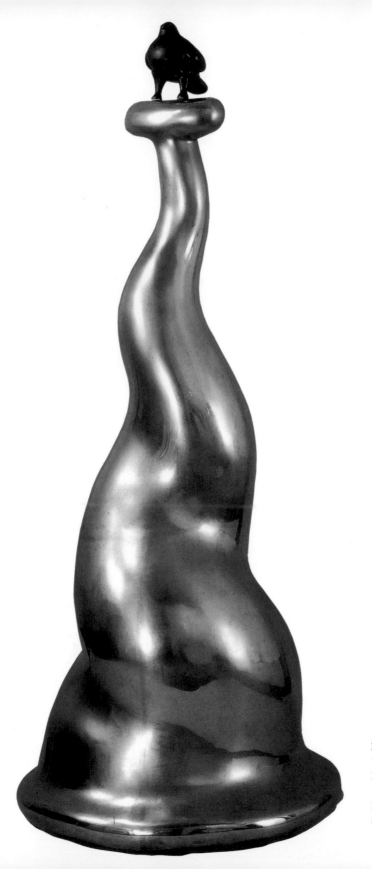

波特羅　**柱子上的鳥**
1976　青銅
218×88×88cm

波特羅　**騎公牛的尤蘿芭女神**
棕鏽青銅　64×47×31cm
（右頁圖）

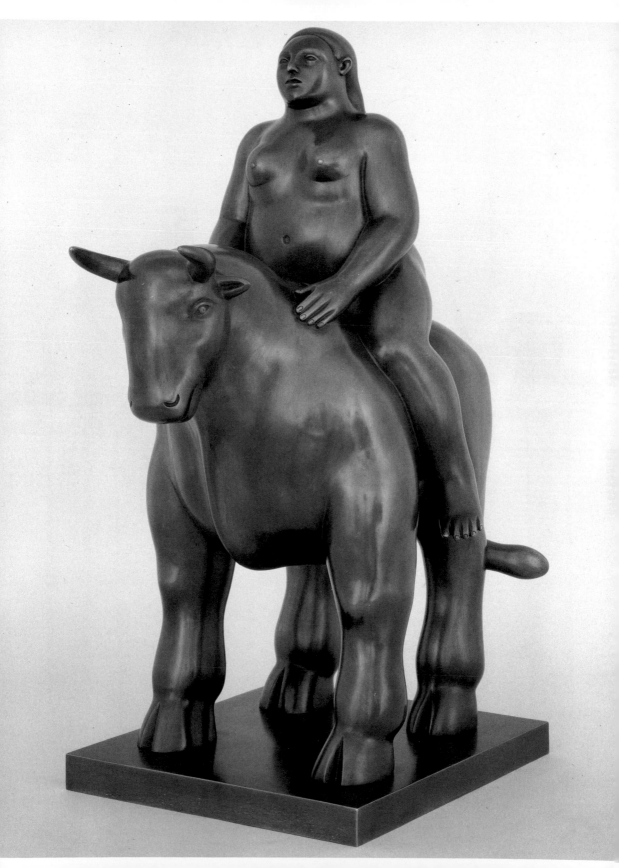

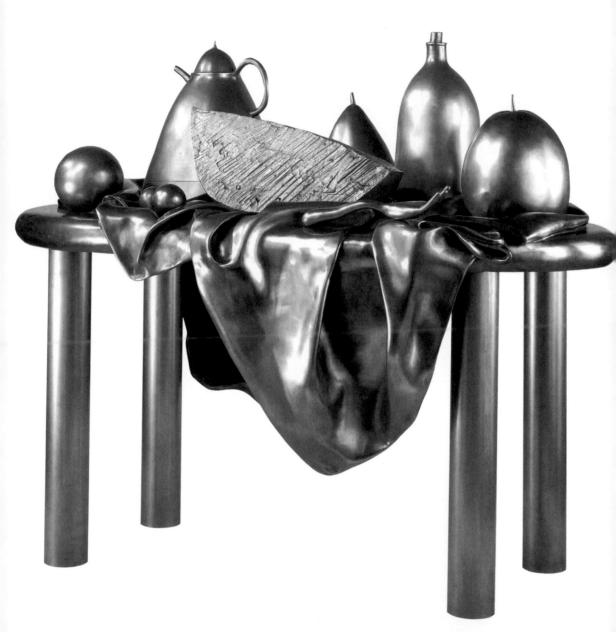

波特羅　**靜物**　1976/77　青銅　152×188×109cm

302

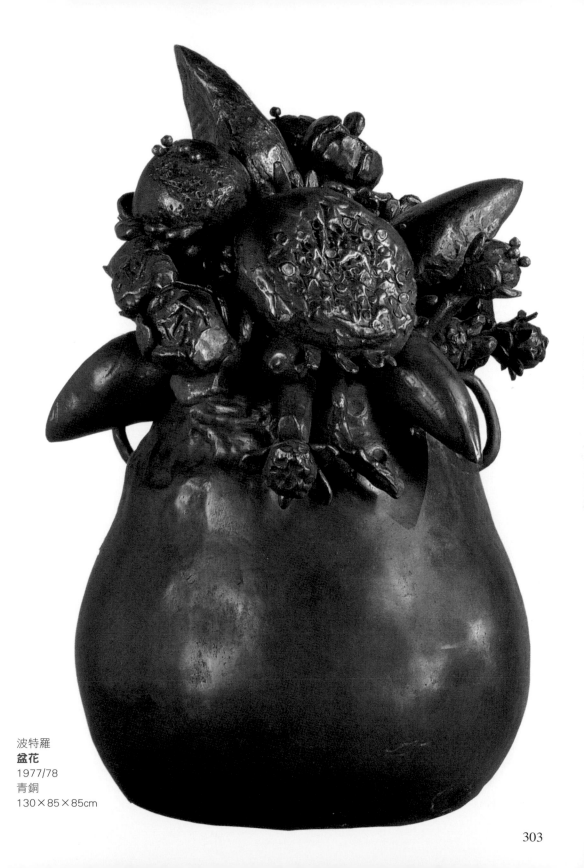

波特羅
盆花
1977/78
青銅
130×85×85cm

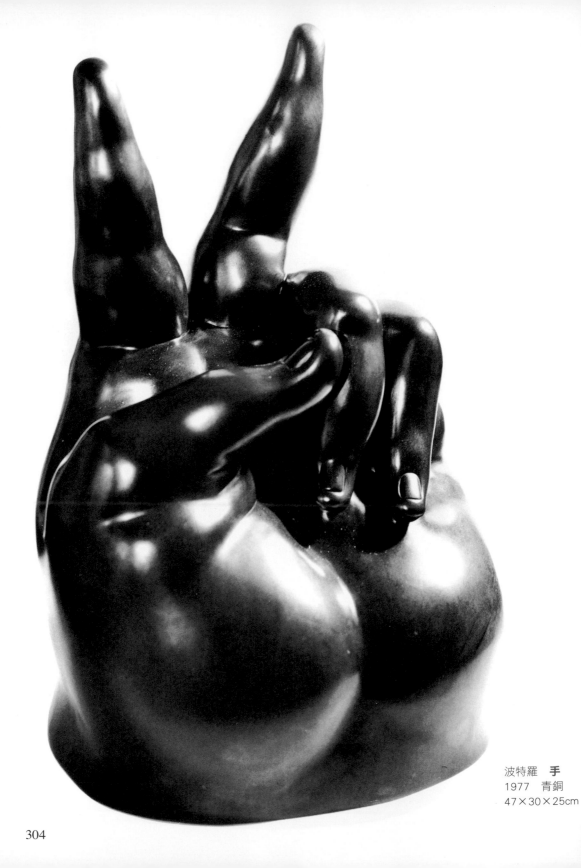

波特羅　手
1977　青銅
47×30×25cm

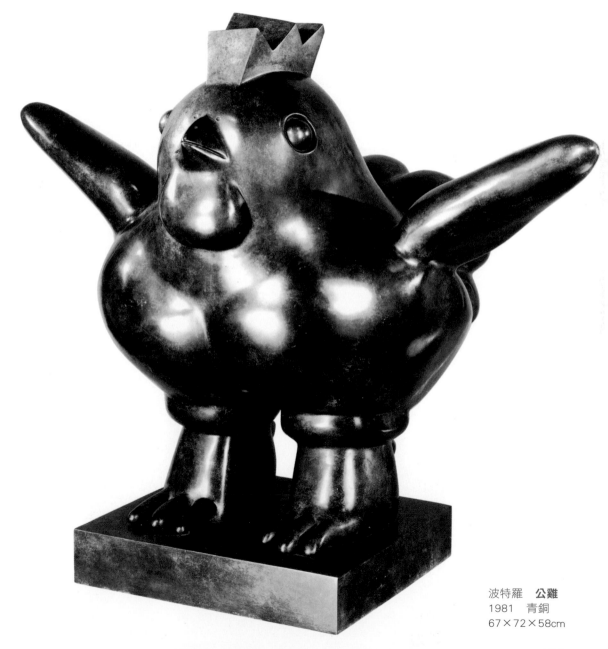

波特羅　**公雞**
1981　青銅
67×72×58cm

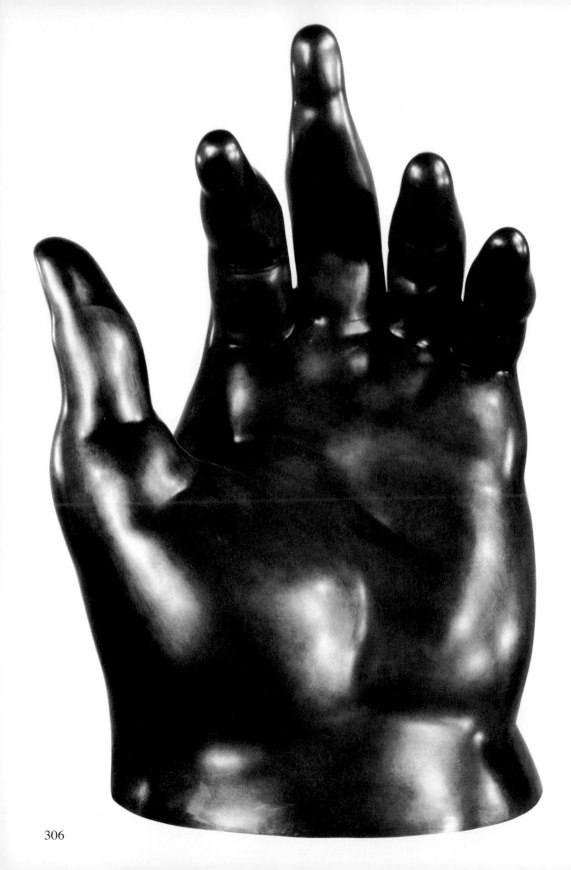

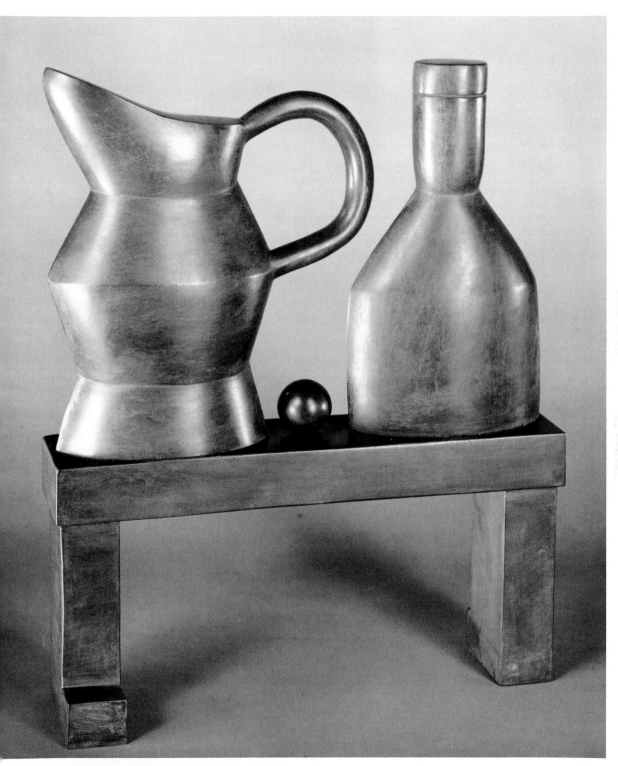

波特羅　**水罐與瓶子的靜物**　1981　青銅　54×43×12cm
波特羅　**手**　1981　青銅　88×58×46cm（左頁圖）

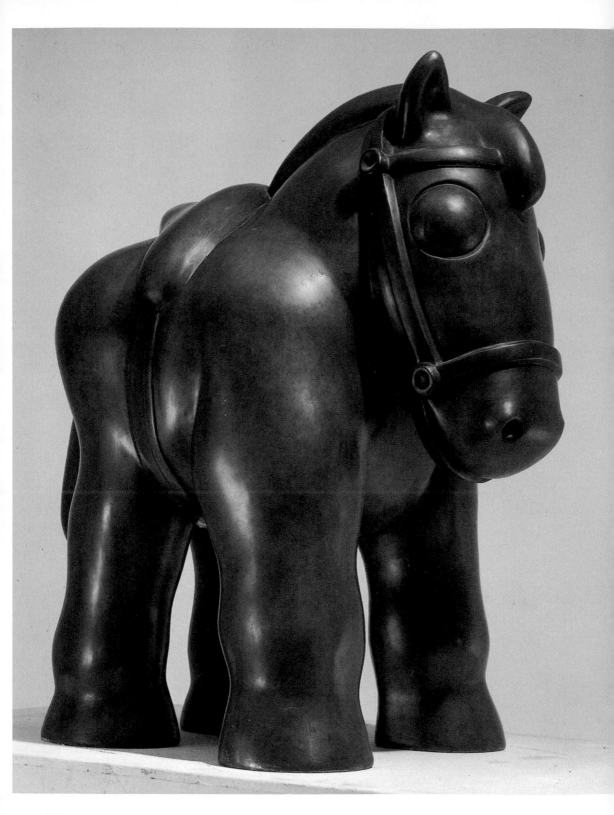

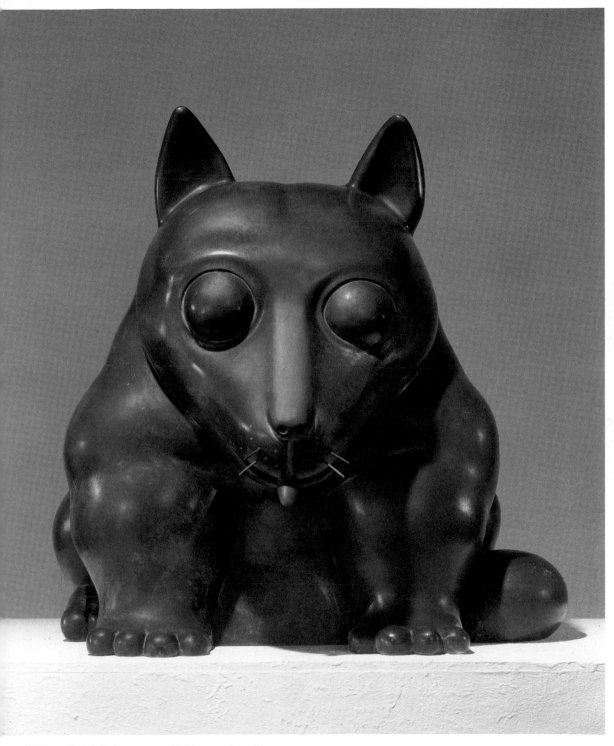

波特羅　**狗**（坐姿）　1981　青銅　74×76×69cm
波特羅　**馬**　1981　青銅　86×80×50cm（左頁圖）

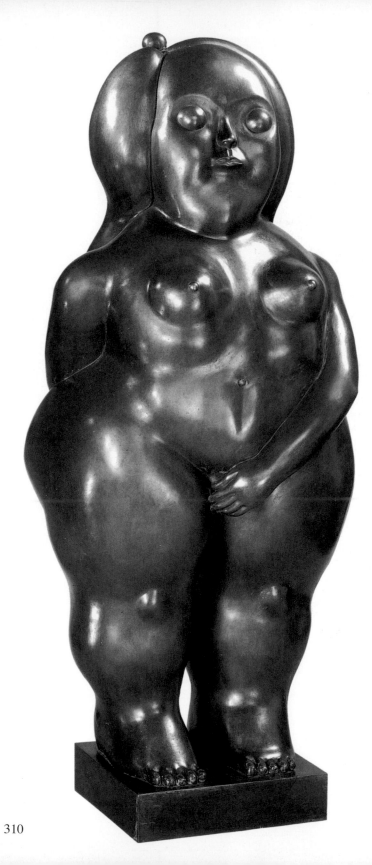

波特羅　**謙遜**　1981
青銅　152×66×53cm

波特羅　**彩色的蛇**
1981　變色環氧樹脂
122×89×142cm
（右頁圖）

波特羅　**馬**　1984
彩繪青銅　50×23cm
私人收藏

塑品，就像他的早期繪畫一樣，如今已很難尋找到了。從他所保存的一九六四年所作的〈主教〉的照片來看，顯示他早期在雕塑創作上所嘗試過的樣式，他在此合成材料所製雕塑上，塗上真實的顏色，這件取名為〈主教〉的雕塑，令人聯想到殖民時期的木雕，在十八世紀的墨西哥，曾大量製作過此種高品質的藝術品。波特羅終歸還是不以此種媒材為滿足，因為這種合成材料極易浸透而無法長時間保存，其所呈現出來的品質無法達到他所預期的

波特羅　**靜物浮雕**　1982　白色環氧樹脂　77×67×30cm

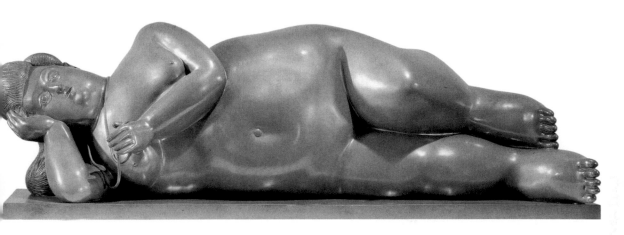

波特羅　**法國**
1985　青銅
135×43×43cm

效果。

　　一九七三年當他遷移到巴黎時，他的財務狀況已較穩定，波特羅再度重回雕塑創作。在一九七六年與一九七七年他專心從事雕塑，一九八〇年代初他在培特瑞聖塔（Pietra Santa）尋得二房子，一處做為工作坊，另一處當做住家。從他居處可以看到歐洲最有名的大理石採石場，米開朗基羅曾在這裡採集過大理石材，之後也有不少藝術家來此地找石材。在這段時間，也有許多知名的鑄造廠也到這裡來開展業務，這就是波特羅到此地設工作坊的主要理由。

　　銅鑄是波特羅最鍾意的雕塑材料，他在這個座落在義大利境內的採石場所完成的雕塑作品，如今已超過二百件，我們不能說這些雕塑作品只是他繪畫的副產品，而寧可將之當成是他繪畫的自然延伸物。他藝術理念本質上關心的仍然是造形的感官特質，技術的完美性，以及經典的題材。這也就是說，在波特羅的雕塑品中，觀者可以找到他繪畫美學與造形的方針，以及其南美洲的具象特性，這些雕塑作品也是在強調胖碩的輪廓線，只是他是以三度空間的意識，來延伸其獨特的世俗感官呈現。

波特羅
馬上的男子　1984
青銅
250×193×132cm
（左頁圖）

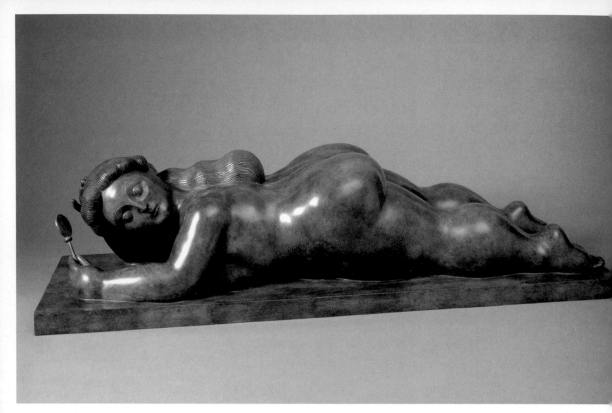

波特羅　**拿著鏡子的女子**　1990　青銅　35.9×139.7×50.2cm

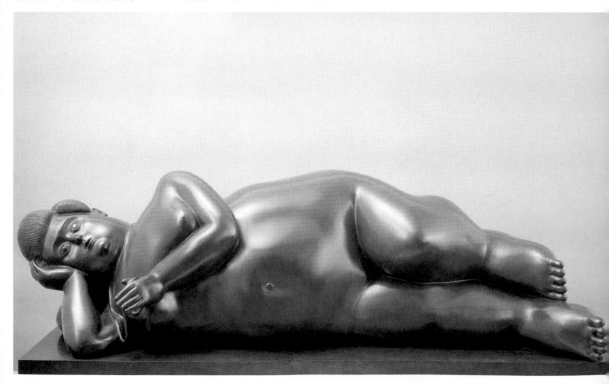

波特羅　**法國**　1990　青銅　44.5×134.5×45.7cm
波特羅　**向卡諾瓦致敬**　1989/90　青銅　59.4×40.3×52.1cm（右頁圖）

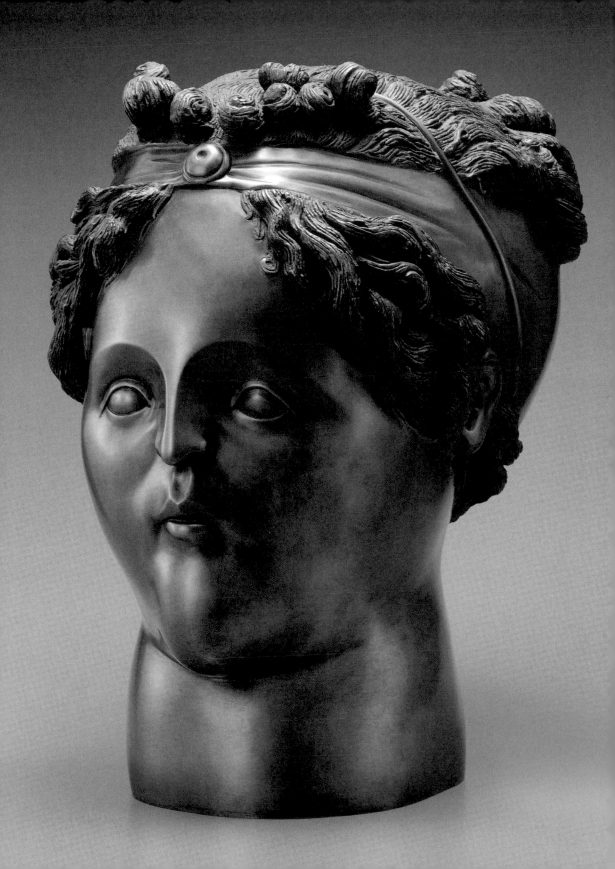

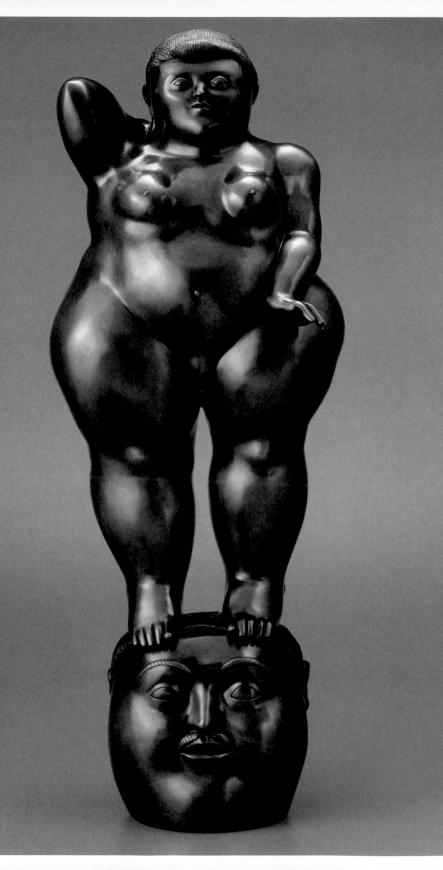

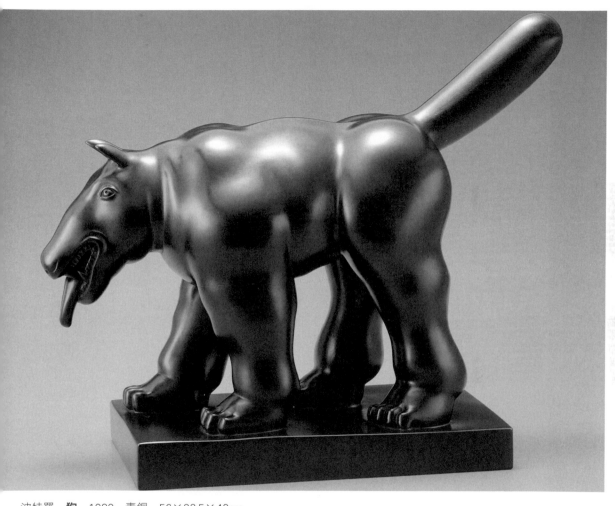

波特羅　**狗**　1989　青銅　56×22.5×42cm

波特羅　**暝想**　1988　青銅　99.7×37.5×30.8cm（左頁圖）

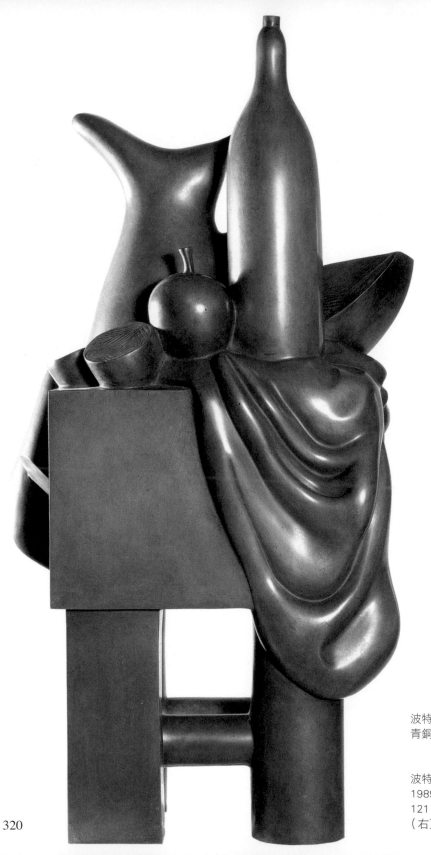

波特羅　**靜物**　1989
青銅　26×22×24cm

波特羅　**站著的女子**
1989　大理石
121×38×30cm
（右頁圖）

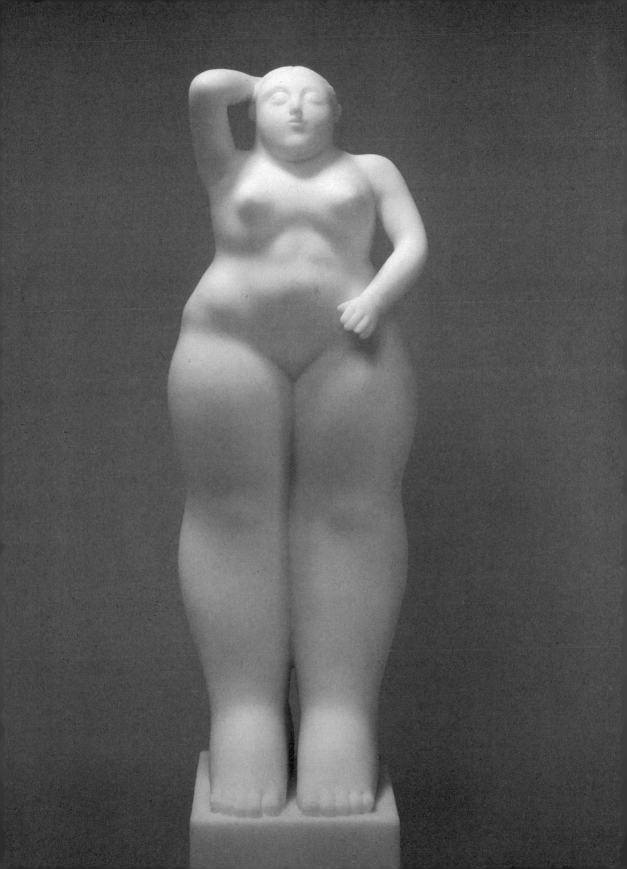

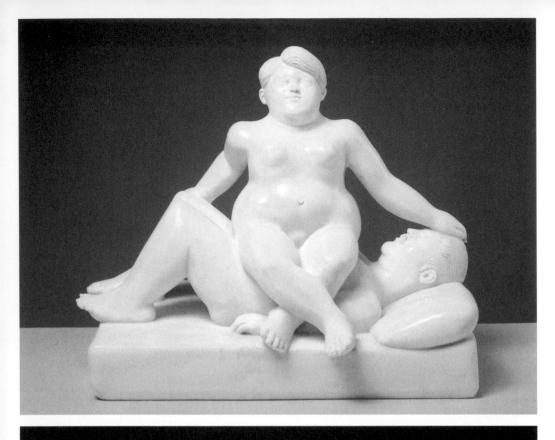

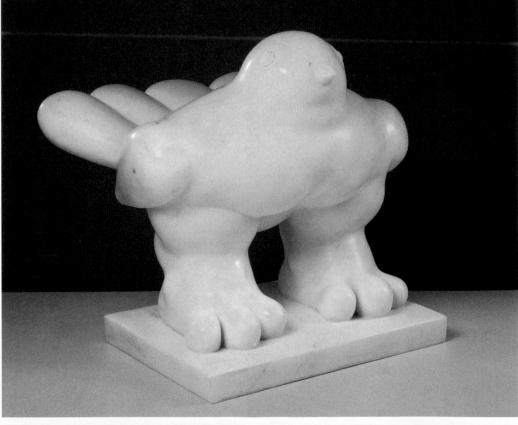

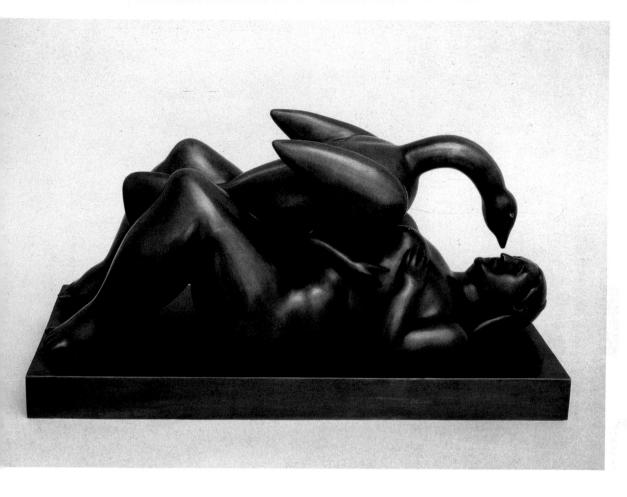

這些雕塑作品的創作靈感來自許多不同的資源，其中包括帶有安詳、嚴肅、半抽象造形的埃及藝術，以及早期美洲文化相關的神人同形（Anthropomorphic）的石刻藝術，因而他的作品也散發出儀式物的特質。像他的某些巨型女性裸體雕塑，即可讓觀者聯想到史前時期的生殖神像，他的巨大動物雕塑作品，令人想到獅身人面雕塑，或是古代神廟入口的守護神像。因為他的這些雕塑作品並不強調敘述的元素，而讓人在觀賞作品時自然提升了某種崇高而帶點神祕的永恒性，這正是波特羅從這些古代文化藝術作品所取之不盡的可貴特質。至於這些雕塑作品的主題與標題主要不外乎：〈亞當與夏娃〉、〈母性〉、〈騎士〉、〈麗達與天鵝〉、〈騎公牛的尤蘿芭女神〉（圖見301頁）等。

與繪畫作品相比較，波特羅的雕塑作品並不特別強調完美的

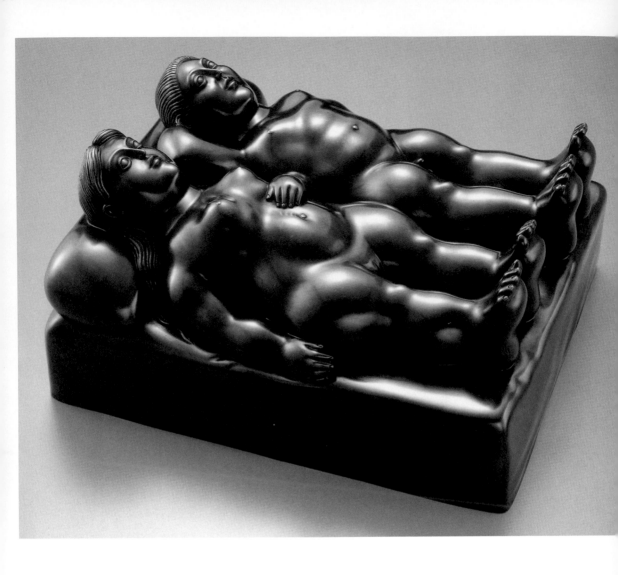

技法，他從維西里斯（Versiliese）、德斯康尼（Tesconi）、馬利安尼（Mariani）、及托馬西（Tomassi）等鑄造廠，可以找到技巧純熟的鑄金師，他們對鑄造雕塑作品的製作至關重要。像亨利・摩爾即要求他的銅鑄作品的表面純潔無瑕，他也是在此地鑄造他的作品。

　　波特羅是先在工作室進行初步工作，將他的圖畫理念轉化成黏土雕塑。在製作黏土雕塑的階段，一如他在繪畫之前的素描階段，這可以說是作品產生過程中的實際創作行動。波特羅接著將之製成所需尺寸的石膏模型，或是將之當做製作大理石作品的模

波特羅　**不眠症**
1990　青銅
23.5×45×40cm

波特羅　**馬上的女子**
1990　青銅
80×120×105cm
（右頁圖）

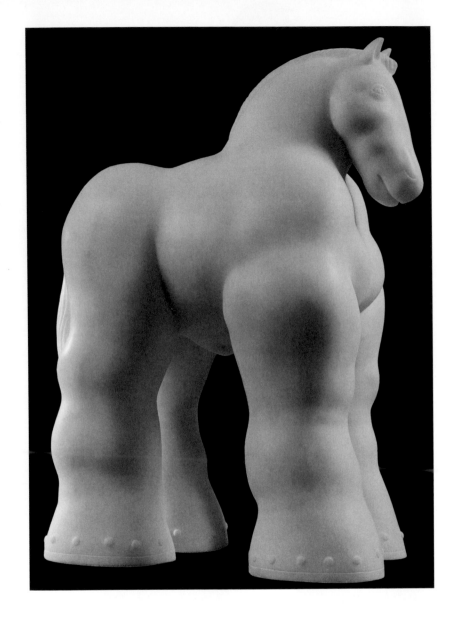

波特羅　**馬**
1990　大理石
53×28×40cm

型。

　　波特羅的雕塑作品可達巨大的尺寸，他除了創作一些可放
在屋內的一般正常尺寸，大部分作品都是巨型的龐然大作，儘管
作品的重量沉重，這些一如奧林匹亞真實尺寸的雕塑品，已進行
過令人印象難忘的世界巡迴展。這些作品首次公開展出，是在
一九九一年樹立於翡冷翠城的貝維德爾堡；次年轉到蒙地卡羅，

波特羅　**馬**
1992　青銅
287×175×230cm
（右頁圖）

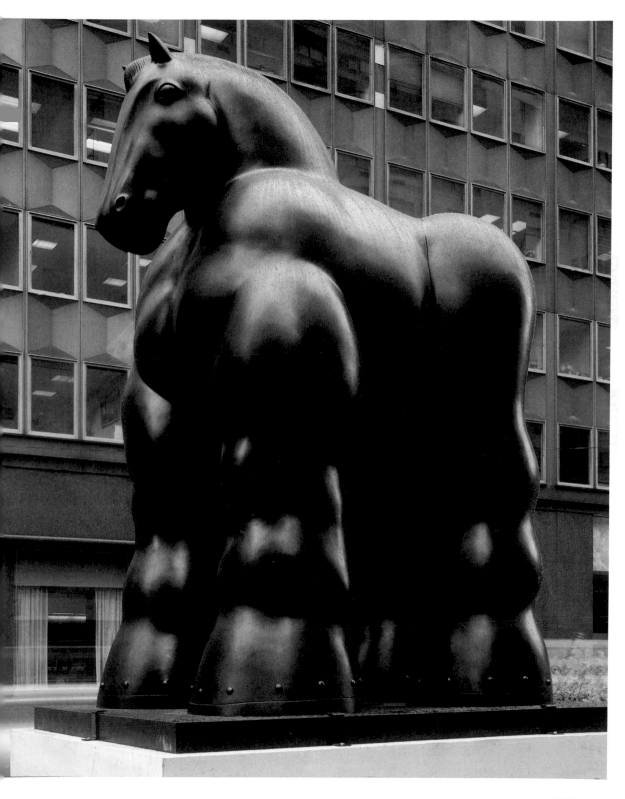

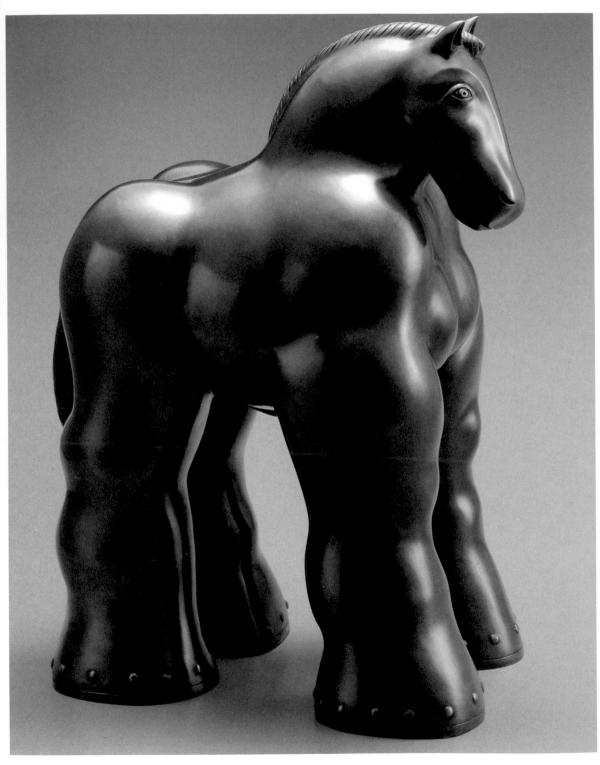

波特羅　**馬**　1991　青銅　50.5×38×26cm

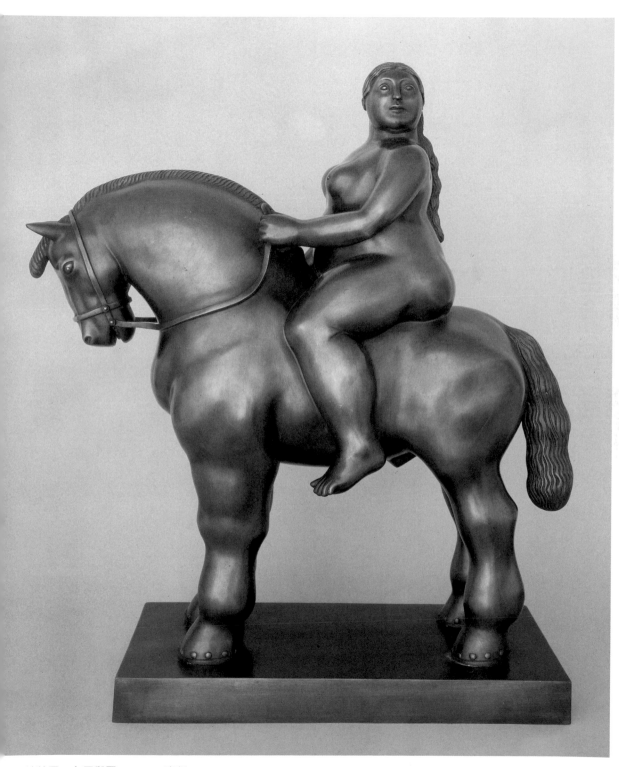

波特羅　**女子與馬**　1995　青銅　71×54×29cm

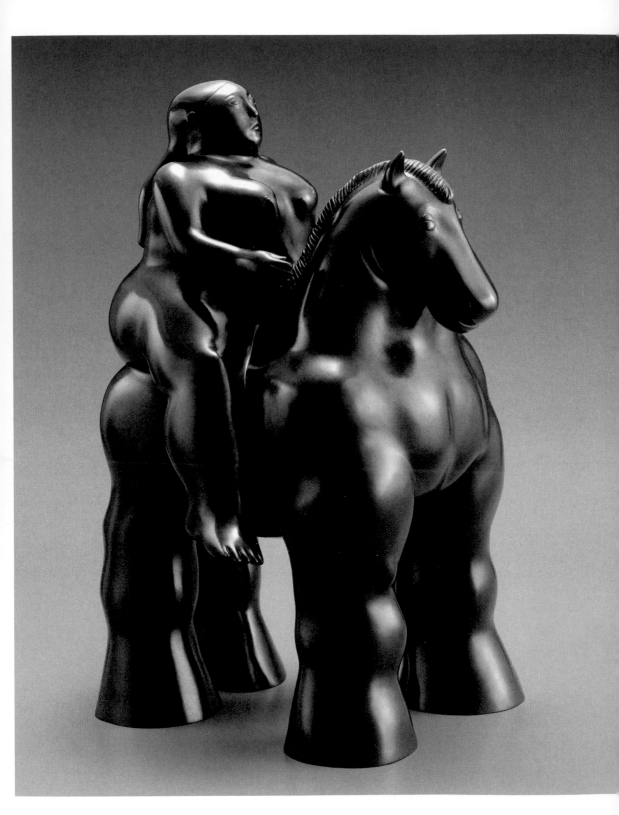

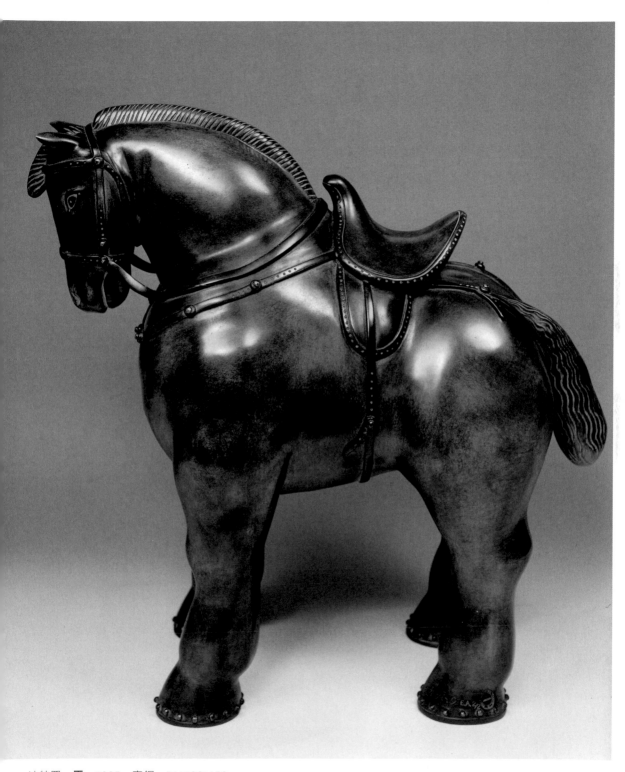

波特羅　**馬**　1995　青銅　51×28×52cm
波特羅　**馬上的女子**　1991　青銅　49.5×33×32.5cm（左頁圖）

之後再陳列於巴黎的香榭里大道上，吸引了巴黎大眾的目光；一九九三年移至紐約市的公園大道展出，讓許多原本對他作品嚴厲批評的藝評家也改變了態度；當時紐約現代美術館正舉行大規模的現代拉丁美洲藝術展，其中他的畫作也引得批評家的關注。

波特羅的雕塑作品較他的繪畫，很可能更容易讓觀者進入他的藝術世界，他那誇張的具象造形表現相當受到觀眾愛慕，尤其是銅鑄雕塑的專業技法，及完美無瑕的光澤，令人驚嘆，當這些作品安置在真實的空間中，單色的銅予人一種安詳的印象。尤其是波特羅的保守近乎學院的堅持，可以從他嚴謹的造形樣貌得到證實，因而，其誇張而不真實的手法，也就自然被視為是純然的風格元素了，其精神性大於逸事性，在這裡所謂「肥胖的人」被當成是造形塑造上的需要，而形體上的肥胖也就不那麼重要了。

波特羅的巨型雕像作品，一九九四年樹立在馬德里街頭；接著一九九六年，在以色列；一九九七年，在智利的聖地亞哥與阿根廷的布宜諾斯艾利斯；一九九八年，在里斯本。尤其是一九九九年到了翡冷翠的西格諾里

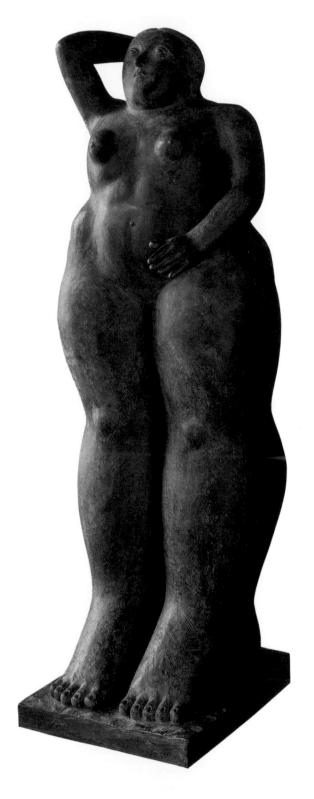

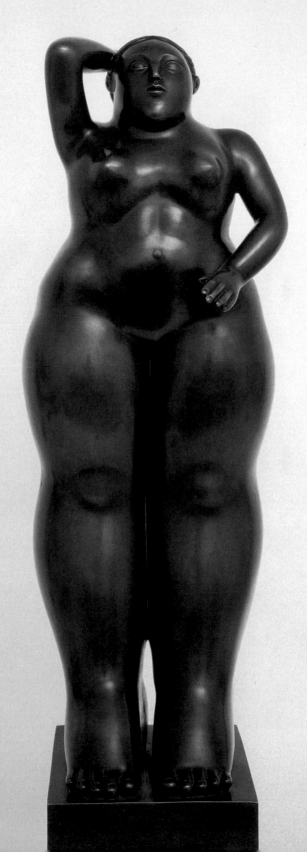

波特羅　握髮的人物
1990　白色大理石
73×20×22cm

波特羅　女子
1990　青銅
180×58×78cm
（左頁圖）

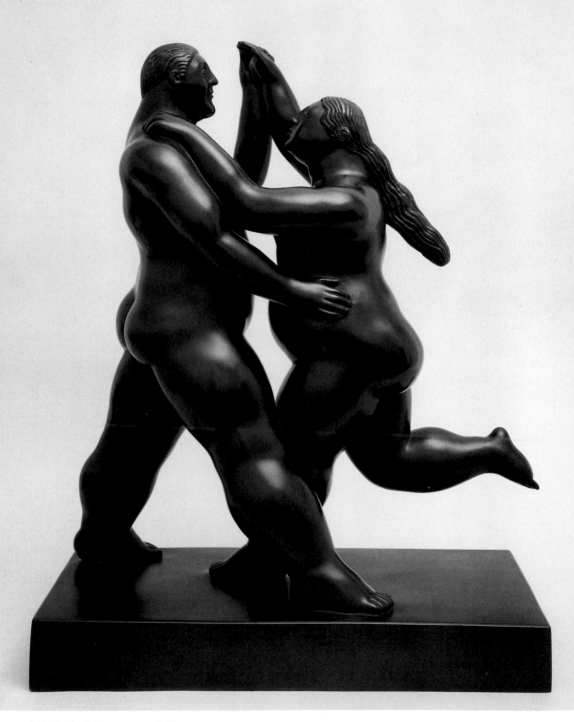

波特羅　**舞者們**　1995　青銅　62×47×24cm
波特羅　**站者的女子**　1995　青銅　87×25×25cm（右頁圖）

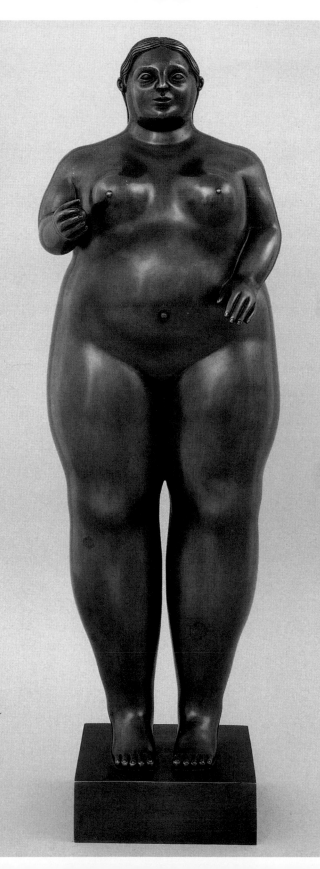

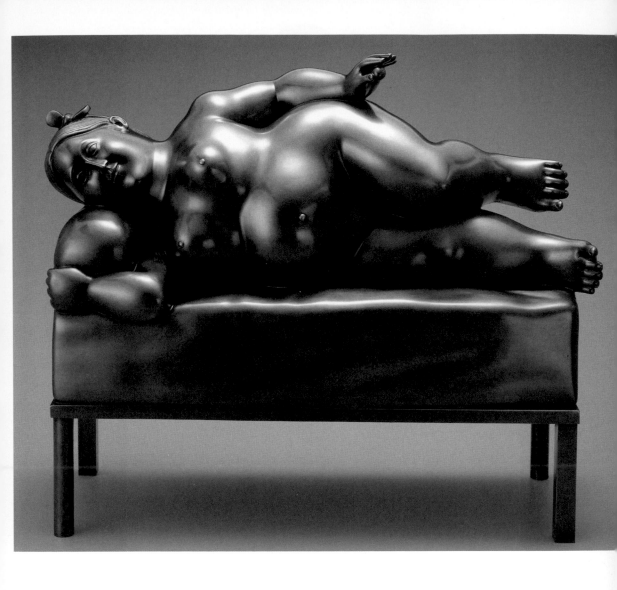

亞廣場展出時，他的作品與米開朗基羅、賽里尼（Cellini）及吉安波羅拿（Giambologna）等大師的作品比鄰陳列，讓他有美夢成真的感覺。樹立在那裡的作品除了他的〈亞當與夏娃〉、〈藝術家的手〉與〈母性〉之外，尚有與著紳士裝男伴一起的拉丁美洲花枝招展女人雕像。在二十世紀的藝術家中，尚難有其他藝術家有些殊榮能與大師作品並列展出，這樣的展出安排，或許是為了要向曾於四十年前即在義大利開始藝術生涯的這位哥倫比亞年輕人致敬吧！

波特羅　**床上的女子**
1991　青銅
56×27×53cm

波特羅　**坐著的女子**
1991　青銅
52×27.5×32.5cm
（右頁圖）

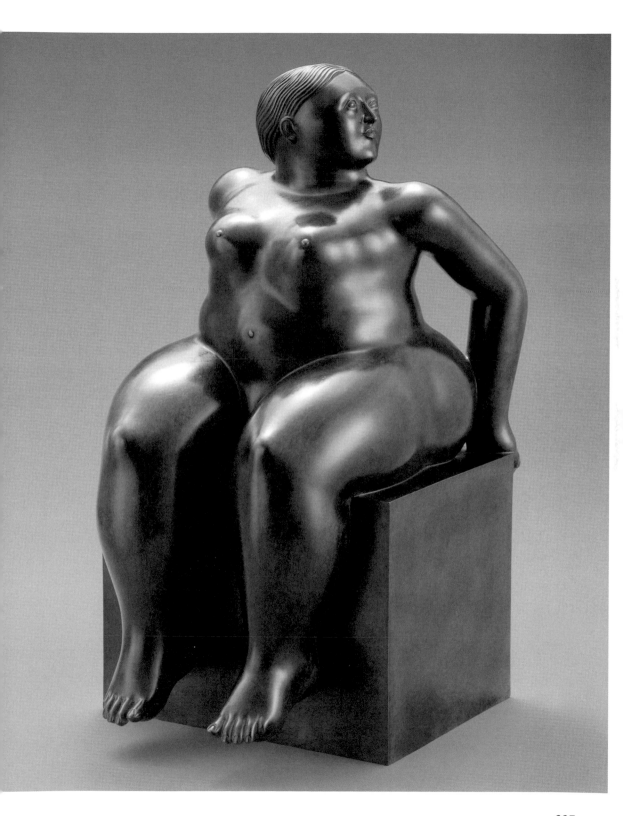

「我是最哥倫比亞化的哥倫比亞藝術家」

（德國藝評家史派士與波特羅訪談節錄）

史：你可以解釋一下你作品背後所傳達的訊息（Message）嗎？

波：實際上，沒有任何要傳達的訊息，對我來說，繪畫就是從一種特定的風格觀點來創造一種具詩意的作品，這是大家已習以為常的創作過程，所有歷史上的偉大藝術家們都具有此種能力，從一種特定的風格立場來創造某些已存在的幻想。

史：但是，其結果並不是純粹美學的，它會有某些回應，它是否傳達了某些東西？

波：也許是，但我主要關心的還是所謂繪畫的裝飾性呈現，當然，會有一些表現性的元素進入我的作品中，它們來自我決定要完成一幅好作品的想法，而我主要的意圖就是採取明確的風格立場並將之完成，我的作品並不是在對現實生活進行批評。

史：所以你認為自己是一名純粹的畫家，而並不是一位對世界發表聲明的哲學家，這是否表示你將繪畫視為一種特殊的技藝？

波：並非如此，應該遠超過這些。因為潛意識的東西會在完全自然的狀態下進入作品中，當你一開始進行繪畫時即以美學視之，風格即發生作用，每一樣東西均因你心中有風格，而自然而然隨之跟進。我並不想對現實生活進行批評，許多人認為我在尋求嘲諷的意圖，這並非全然真實的。

波特羅　**男子**　1990
青銅　188×75×78cm
（右頁圖）

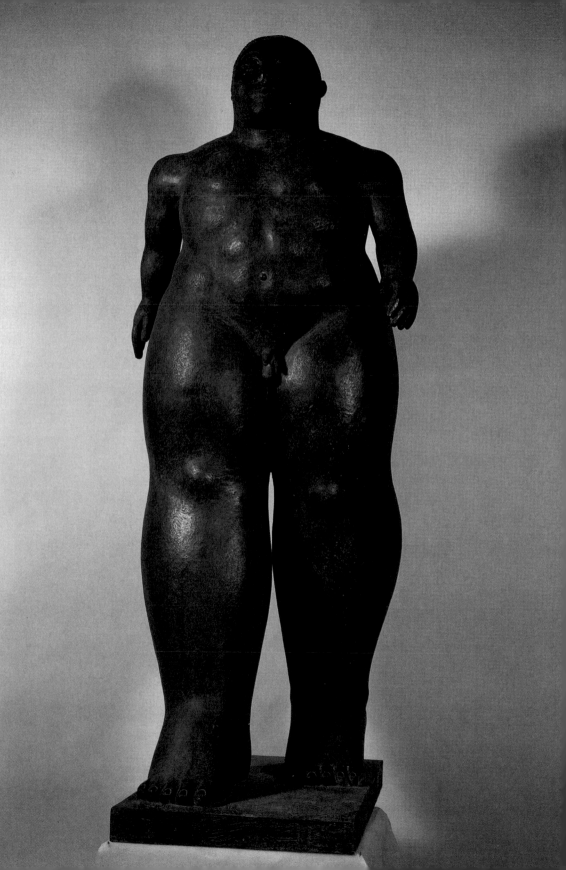

史：你認為，你的作品可否被描述為是巴洛克（Baroque）風格的
南美洲當代版？

波：並非真的如此，「巴洛克」不是描述我繪畫的正確用詞。
我認為，在十六與十七世紀的雕塑中，巴洛克是一種展現離
心（centrifugal）動力的手法，我的作品正好相反，它所展現的卻
是向心的（centripetal），其動力是平靜的，呈現的是向中心緊密
靠攏的樣態，它並不是巴洛克式，而是一種豐盛（Abundant）的
感覺，我的作品中的確容納不少東西，但其相互之間的關係是安
詳平靜的，而不是那種巴洛克式的俗麗裝飾。

史：你稱你作品中帶有豐盛之感，所指為何？

波：我的繪畫的確予人一種豐盛之感，當然，你可以在畫面上畫

波特羅　**海灘上的泳者**
2001　油彩畫布
37×49cm　私人收藏

波特羅　**裁縫師們**
2000　油彩畫布
205×143cm　私人收藏
（右頁圖）

很少的東西或全無題材，但在畫面上賦予豐盛的東西也沒有可責怪之處，如果我想畫得細緻一點的主題，我會把心中所思都描寫出來，這是我的藝術可運用的手法之一，我必須利用所有可資運用的機會，乃至於錯誤的嘗試也在所不惜。畢卡索即是最好的榜樣，沒有任何藝術家像他那樣，在一生中畫過這麼多的壞畫（Bad Painting），如果他沒有經過這麼多錯誤的嘗試，也很難創造出如此輝煌的作品來。當你有許多的嘗試機會時，當然要付之行動予以完成，而有時候，你也會只畫一顆蘋果就足夠了。

史：你是始終一致的具象繪畫展示者，你的出發點是有意要延續數世紀的具象藝術傳統發展，而欲使之更趨完美，還是有意要在抽象藝術風潮過去後，重返具象藝術的探索？

波特羅　**街上的男子**
2001　油彩畫布
88.9×65.4cm
私人收藏

波特羅　**社交名媛**
2003　油彩畫布
155×112cm（右頁圖）

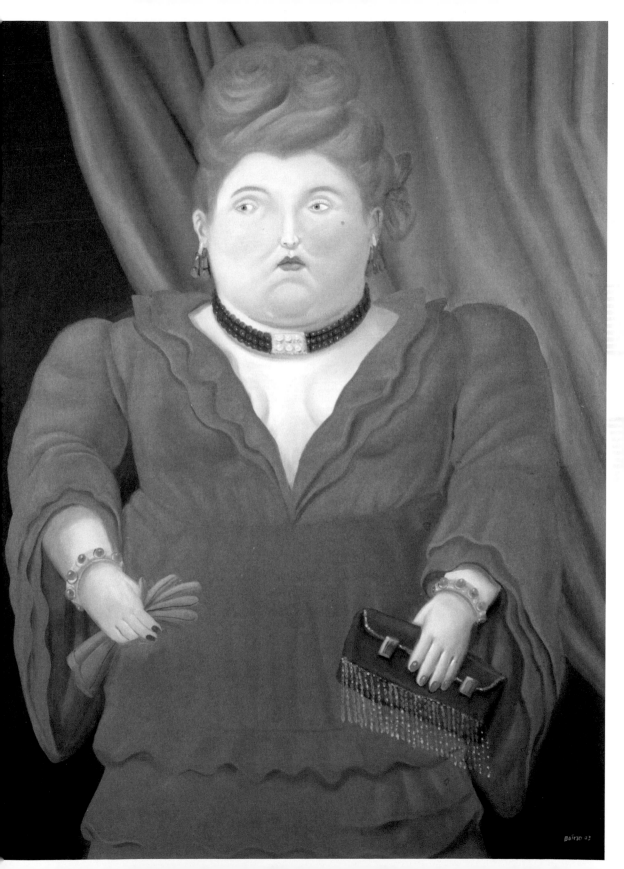

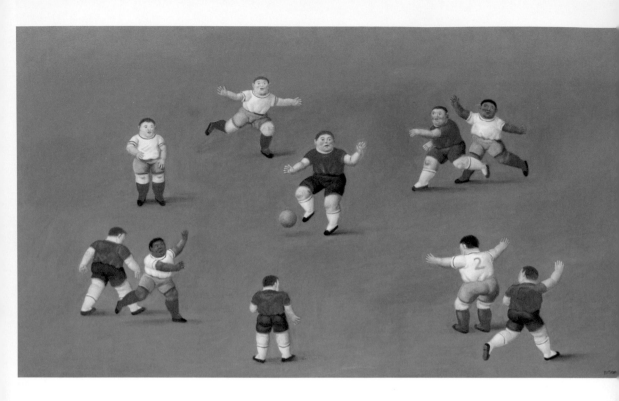

波特羅
踢足球的孩子們
2002　油彩畫布
95×163cm

波：我所從事的具象作品，是源自對抽象經驗的嘗試，已與抽象藝術流行之前的具象藝術不盡相同。我作品中的構成是根據色彩與造形的需要。抽象藝術教我如何以自信的手法安排色彩與造形，所以在處理比例時，我需要完全的自由，比方說，如果在作品中某處需要安置一小造形時，我可以將該造形予以縮小，當我如此處理的過程中，我寧可將自己視為是一名抽象藝術家，如果我此時仍然遵照比例與色彩的原則，我可能就剝奪了我表現的自由了。

史：對今天的具象藝術家而言，他必須以當今的感覺來讓觀者去體會過去。你認為你所具有的抽象經驗會比早期藝術家更具優勢，或者說，你已超越了義大利畫家曼坦那（Mantegna）與維拉斯蓋茲（Velázquez）等西班牙藝術大師？

波：藝術家總是有權對早先的藝術家做評斷，這是一種結合了仰慕與批評的奇特混合物，藝術家認為他必須改進舊時代的藝術，顯然，他無法做到，但是藝術家的自信心是他工作的動力，

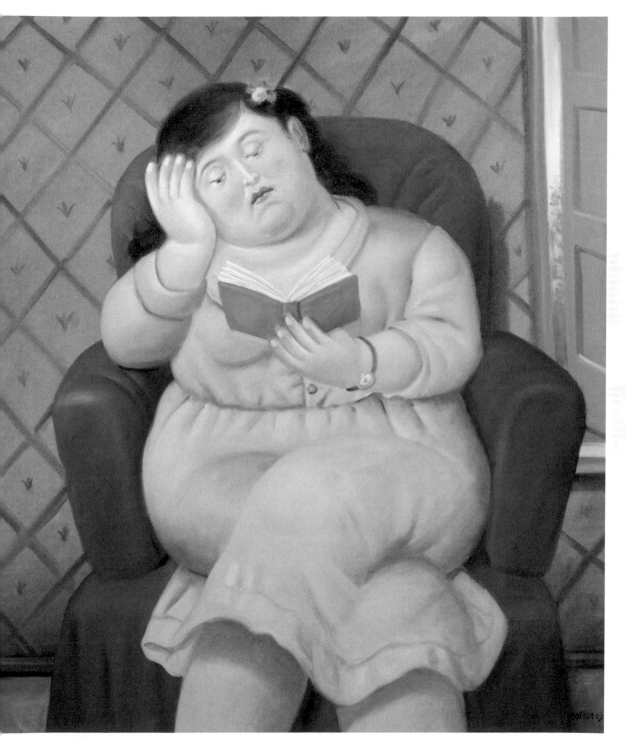

波特羅　**看書的女子**　2003　油彩畫布　104×89cm

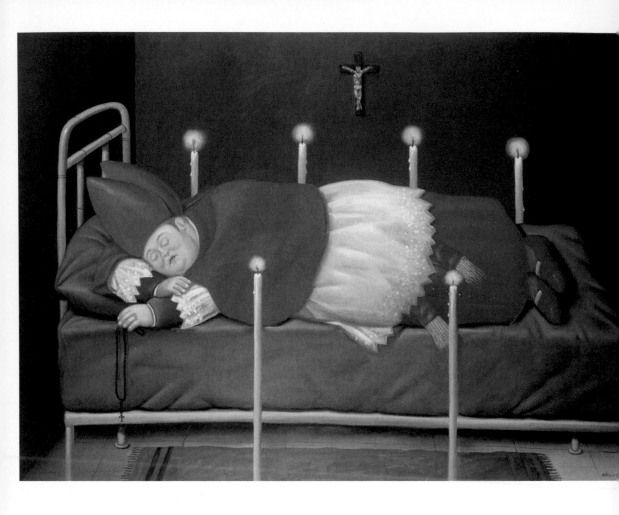

只是此種好奇心是否能將理想予以實現。不過大部分的時間他自然是失敗的,這也正是藝術令人感到刺激的事,一再的失敗,又一再地嘗試,用盡所有的處理方式,以發現最適合的解決之道。最重要的是感知的問題,我們的感性不同於早期的時代,當下的世界比較會對當代藝術持懷疑的態度,而藝術家是有能力讓觀眾以今天的感覺來體會過去的經驗。顯然我們所作的並不是過去的藝術,我們無法逃避當下所生存的時代,我們必然是創造屬於現在時刻的東西,因為當藝術經歷了一種當下的經驗之後,它是不可能回到過去的位置,這也正是何以我們不可能再偽造十五世紀或十九世紀的繪畫,二十世紀所畫的作品,即屬於二十世紀的藝術。

波特羅 **睡覺的主教**
2004 油彩畫布
151×202cm

波特羅 **羅馬教廷大使**
2004 油彩畫布
203×160cm(右頁圖)

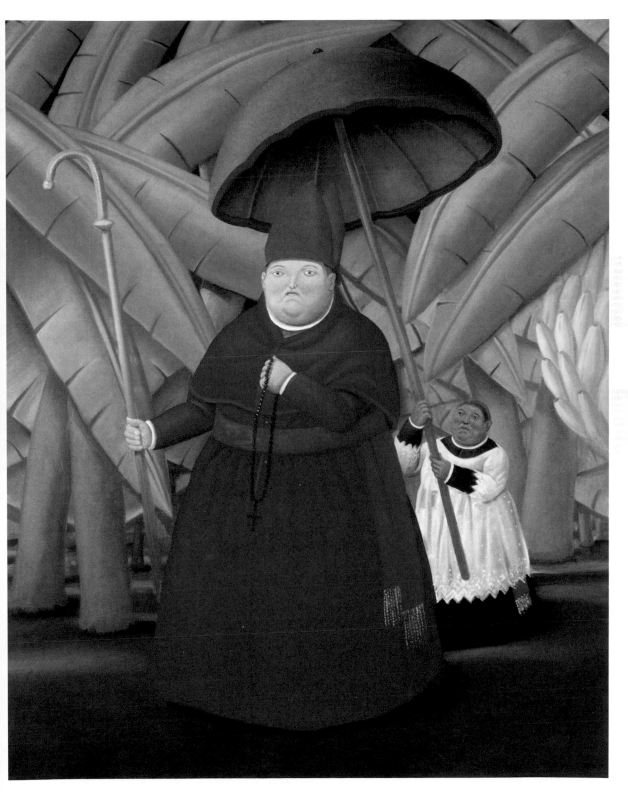

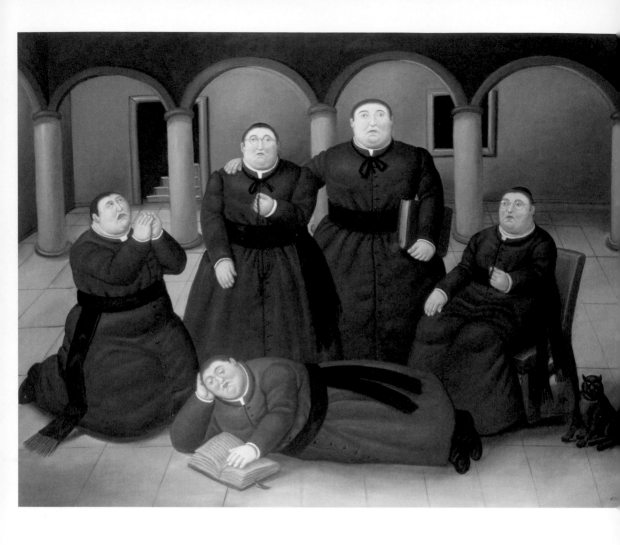

史：既然你不為純抽象藝術所動，你來歐洲學習是因為你的家鄉
哥倫比亞的藝術發展遠遠落後於歐洲嗎？

波：大概要比歐洲落後五百年，如果我出生在巴黎、德國或西
班牙，我相信我今天的畫風絕不會是如此的手法。不過，反過來
說，這對我來說也有好處，正因為我們一無所有，我們可以宏觀
的態度看所有的文化，如果你來自一個文化很強勢的國家，那麼
你一定被你的文化所主宰，而無法客觀地看待別國的文化。如果
你的祖國文化傳統不強，當你面對他國文化時，等於是所有全世
界的文化都屬於你的，你可以隨心所欲地選擇你想要的文化。

史：你對所謂前哥倫比亞（Pre-Columbian）包括殖民時期與民間

波特羅　**神學院**
2004　油彩畫布
151×193cm

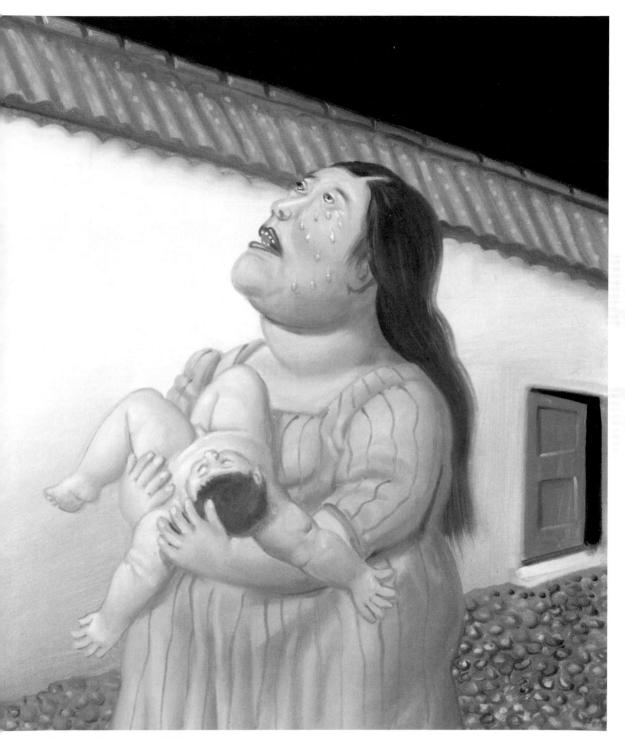

波特羅　**母與子**　2004　油彩畫布　44×37cm

藝術的文化傳統，有何看法？

波：此文化傳統非常微弱，雖然我們也想盡力維護，但能從其中抽取的東西其實不多。我經常關注自己的文化，的確也存在一些印地安的文化傳承，殖民統治時期，教會也曾將西班牙藝術家的版畫雕刻技術帶來拉丁美洲。我非常喜歡殖民地時期及拉丁美洲的民間藝術，正嘗試將其中的元素融進我的作品中，這是我童年時記憶的一部分。但我也確知我們的藝術傳統相當貧乏，所以我正努力吸收外來的新知。我既然出生在南美洲，自然我的作品會帶有此地區的印記。

史：哥倫比亞的神職人員比例高於其他地區，所以哥倫比亞充滿了許多主教、修女及牧師嗎？

波：在拉丁美洲地區，哥倫比亞是最西班牙化的國家，因為地理的關係，在那裡西班牙的傳統保留得比任何其他國家都要長久。大部分南美洲國家的首都都建在港口，而哥倫比亞的首都波哥大，卻是建在內陸，四十年前，從海岸要坐八天的船才能到達哥京，像我的家鄉梅德林（Medellin）即座落在山谷中，非常孤立，我直到十三歲才看到過海水，我也是花了八天時間才到達海邊。正因為如此惡劣的交通環境，所以才會使哥倫比亞的山谷地區能保留如此長久的西班牙傳統，像一個名叫勒瓦村（Villa de Leyva）的山谷小村落，出奇地美，那似乎仍然像十八世紀的西班牙小鎮模樣，它所保存的西班牙文化，比任何當今的西班牙城鎮還要純粹。

史：那你從哥倫比亞到紐約、巴黎及托斯卡尼（Tuscany）等地方的工作室，你的旅行必定像是從中世紀進入了二十世紀一般？

波：我是在十九歲時離開哥倫比亞的，這種年歲已難有太大的改變，你必須忠於你自己。我知道一些從南美洲前往紐約的藝術家，他們企圖想要將他們的過去忘掉，行事一如美國人一般，一味地模仿其他的民族而否定自己的身分認同，並不是正確的。藝術也是一樣，必然有其根源，必須誠實面對，我寧可做一個哥倫比亞的農夫，也比做一名假美國人要好些。此外，我必須提到的一點是，拉丁美洲人非常防範文化帝國主義（Cultural

費南多・波特羅於巴黎
1992

Imperialism），我們很想保留我們的文化認同，拉丁美洲並不想
隸屬於美國或歐洲，成為他們的文化殖民地。對我來說，我必然
是畫有關哥倫比亞的繪畫，而不是仿照美國或法國繪畫，許多藝
術家誤以為仿照世界藝術，就可以產生世界藝術，我認為藝術家
只有忠於他自己的根源，他才會達至所有人類的心靈。像我的哥
倫比亞式圖畫，很奇怪的居然會讓法國人、德國人、日本人以及
其他地區的人們印象深刻，其實越是地方性的，越具有普世性。

史：你的作品展示的是一處封閉的世界：諸如家庭、兒童、玩
具、蛇等，所有成員均共存於完美的和諧狀態中，令人聯想到素
人藝術（Naïve Art）？

波：我的作品與素人藝術家的繪畫是不同的，素人藝術家是以有
限的知識與手法，來表現作品，他們的意象世界較封閉，技巧也
很簡單，如此條件才會產生真正的純真素人藝術作品。而我的情
況是，我確實知道我在做什麼，我的主題是有關天真素人世界，
一種類似天堂現實般的天真，但我的探索路徑卻是出於高度的意
識（consciousness）掌控下進行的，這與素人藝術家的創作過程是
不同的。

波特羅年譜

| 1932 | 費南多・波特羅（Fernando Botero）四月十九日生於哥倫比亞的山城梅德林（Medellin），父親大衛波特羅（David Botero），母親芙蘿瑞安古洛（Flora Angulo）。在三兄弟中排行老二。梅德林是一座落於哥倫比亞之安地斯山脈的山城，是一以工商業為主的城市。父親是一名銷售業務代表，經常騎著馬全城行走，幾乎是沒有他沒到過的地方。 |

波特羅的第一次盛餐，於麥德林 1939

1936　4歲。費南多的父親過世。

1938-1949　6歲至17歲。費南多開始上小學，後來申請到獎學金進入梅德林的教會中學就讀。在他十二歲時即註冊加入了鬥牛學校學習。他的首幅水彩畫即在描繪鬥牛的場景，他也畫了不少風景寫生。當他仍就讀於學校時，即已開始為「哥倫比亞人」（Colomliano）新聞報畫插圖。

1949-1950　17歲至18歲。費南多・波特羅入鄰城馬里尼亞（Marinilla）的聖約瑟高中繼續他的學業，並以為報社畫插圖所得稿酬來支付他高中的學費。

1950　18歲。在學校期終考之後二個月，為西班牙羅培德維加（Lope de Vega）劇團設計舞台。

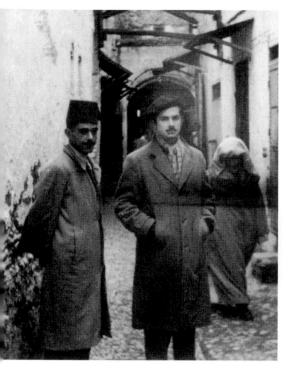

波特羅在摩洛哥　1952
（左圖）

波特羅與妻子蘇菲亞‧瓦麗、
史蒂芬諾‧康提尼
（Stefano Contini）及
瑞卡爾達‧康提尼
（Riccarda Grasselli Contini），
在柯提納　2004（右圖）

1951　19歲。費南多‧波特羅遷往哥京波哥大，他在波哥大認識了以作家喬治沙拉梅亞（Jorge Zalamea）為核心的哥倫比亞前衛藝術圈，而沙拉梅亞則是超現實主義詩人費德里哥‧賈西亞‧洛卡（Federico Gercia Lorca）的密友。費南多在抵達波哥大五個月之後，即在里奧‧馬提茲畫廊（Leo Matiz Gallery）舉行他的首次個展，展示他的二十五幅作品，其中包括水彩、膠彩、素描及油畫，他賣了一些畫作，即前往加勒比海海濱的托努（Tolu）城渡假，並進行暑假寫生。

1952　20歲。五月間，里奧‧馬提茲畫廊為他舉辦第二次個展，展示他去年暑假在加勒比海濱所完成作品，展品全部被購藏，得款二千多美元。八月間，波特羅贏得第九屆哥倫比亞藝術家沙龍銀牌獎，獲獎金七千披索（Pesos），現在他終於籌足了赴歐洲的旅費。八月下旬，波特羅與藝術家友人一起出發前往巴塞隆納，

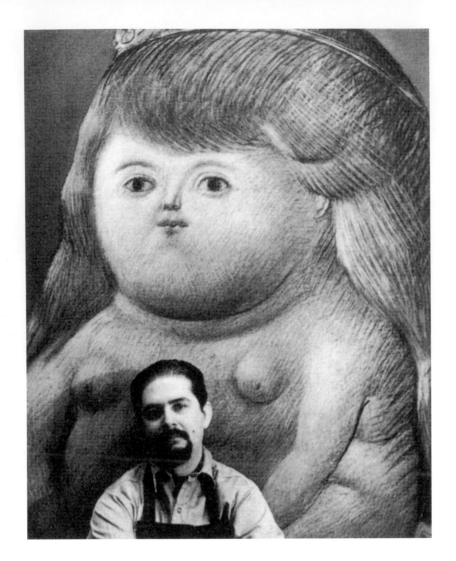

波特羅在紐約（凱薩琳·
琳內爾Caterine M.Linaire
攝） 1960

在訪問了畢卡索的故鄉數日之後，他直接前往馬德
里，並進入馬德里的聖費南度美術學院註冊就讀，他
大部分時間花在普拉多（Prado）美術館觀摩，並研究
維拉斯蓋茲、提香、魯本斯、哥雅等大師的作品，他
臨摹大師的作品，還為他賺得一些生活費。

1953　　　21歲。波特羅與他的導演朋友理加多伊拉加
里（Ricardo Irragarri）赴巴黎訪問，他對巴黎現代美
術館所見到的展示作品感到失望，隨即將他的大部分
時間花在羅浮宮的參觀上。

波特羅與畫商迪特‧布
魯斯伯格於柏林，背景
作品〈**瑪格麗特公主**〉
1991

1953-1954　21歲至22歲。一九五三年八月間，波特羅與伊拉加里
赴翡冷翠參觀訪問，波特羅並註冊進入聖馬可（San
marco）美術學院研習壁畫，他藉此機會前往大師法
托里（Fattori）在巴尼卡勒大道的工作室參觀，並
以油畫臨摹大師作品，他曾聽過藝術史家羅伯托朗
吉（Roberto Longhi）的演講，也閱讀過貝拿德比倫
森（Bernard Berenson）的論著。

1955　　　23歲。三月間波特羅返回波哥大，五月間在國家圖書
館展示他從翡冷翠帶回來的作品，因展品並未受到大
家注意，這次展覽未售出任何一件作品，他只得繼續
為雜誌社畫插圖來賺取生活費，十二月間他與葛蘿麗
雅哲亞（Gloria Zea）結婚。

1956　　　24歲。新年開春，波特羅夫婦途經墨西哥城，前往休
士頓，他應邀參加休士頓美術館的聯展，他展品中有

波特羅與尚（Jean）、
安·瑪麗（Anne Marie）與
朱利安·艾柏巴屈
（Julian Aberbach），
於華盛頓赫希宏美術館
1979

一件是畫有曼陀林（Mandolin）的靜物作品，此畫作
開啟了他後來具特色的不同系列豐富創作。

1957　　25歲。年初，波特羅前往美國華府舉行他在美國的首
次個展，此個展是由泛美聯盟（Pan-American Union）
出面贊助，於四月間開展，展覽非常成功，他的全部
展出作品均被購藏。他並結識了在華府開畫廊的姐妮
雅葛瑞斯（Tania Gres）。五月間波特羅返波哥大，
他參加了第十屆哥倫比亞沙龍展，並再次贏得第二大
獎，他這次展出的作品是〈睡眠中的主教〉。

1958　　26歲。受聘擔任波哥大美術學院繪畫教授，女兒莉
娜（Lina）出生。時報（Tiempo）新聞日報發表了文
學大師加西亞·馬奎茲（Gabriel Garcia Marquez）的
短篇小說〈星期二的午睡〉（La Siesta del Martes），
並配上波特羅的插圖。波特羅將挪用座落於曼杜
亞（Mantua）的曼坦那知名壁畫，所作〈新婚之家〉
送往參加第十一屆哥倫比亞沙龍展，先是遭到評審委
員的強烈拒絕，後經過新聞界的大肆報導，最後終獲
得第一名獎。在華府的葛瑞斯畫廊舉行首次個展，非

位於巴登巴登藝術館
的展覽　1970

於委內瑞拉卡拉卡斯
當代美術館的展覽
（帕斯庫爾‧德里歐
Pascual De Leo攝）
1976

於奧斯陸桑雅‧漢妮
美術館的回顧展
1979

波特羅與妻子
蘇菲亞‧瓦麗

常成功，所有展品均被人購藏，並再獲古根漢國際贊
助，贊助波特羅在紐約古根漢美術館展出作品。

1959　　27歲。波特羅獲邀請與恩里格格洛（Enrique Grau）、
　　　　亞里山德羅‧奧布里剛（Alejandro Obregon）及愛德
　　　　華拉米瑞茲（Eduardo Ramirez Villamizar）一起代表哥
　　　　倫比亞參加第五屆聖保羅雙年展，他的作品〈十二歲
　　　　的蒙娜麗莎〉大受觀眾注目。

1960　　28歲。波特羅受邀請在梅德林的中央借貸銀行製作壁
　　　　畫。兒子約翰卡羅斯（Juan Carlos）在波哥大出生。
　　　　華府的葛瑞斯畫廊為他舉行第二次個展。波特羅遷移
　　　　到紐約，並在格林維治村位於馬克道加與第三街的交
　　　　口角落，租了一間學生房間。華府的葛瑞斯畫廊關門
　　　　停業。十一月間，在古根漢的支助下，波特羅的畫
　　　　作〈惡魔拱門之役〉贏得獎項。他與葛蘿麗雅哲亞的
　　　　婚姻結束。

1961　　29歲。波特羅在波哥大的卡耶漢畫廊（El Callejan

波特羅在工作室（左圖）

波特羅與皮瑞・勒維
（Pierre Levai）與
瑪塔・托拉芭（Marta Traba）
在赫希宏美術館
1979（右圖）

Gallery）舉行畫展。紐約現代美術館（MOMA）的總監多蘿茜米勒（Dorothy Miller）訪問波特羅的工作室。在多蘿茜的主動聯繫下，由當時任館長的亞夫瑞德巴爾（Alfred Barr）決定，向波特羅購藏了〈十二歲的蒙娜麗莎〉。

1962　　30歲。波特羅在紐約當代畫廊舉行首次個展。

1963　　31歲。當紐約大都會美術館展示達文西的〈蒙娜麗莎〉時，紐約現代美術館即同時展出波特羅的〈十二歲的蒙娜麗莎〉。波特羅將工作室遷移到紐約的下東區。

1964　　32歲。波特羅與賽西麗雅桑布瑞諾（Cecilia Zambrano）結婚。波特羅參加波哥大現代美術館所舉辦的「青年藝術家沙龍」展，贏得首獎，他的得獎作品是一幅帶蘋果的靜物。

1966　　34歲。波特羅前往歐洲在巴登巴登（Baden-Baden）藝術館舉行畫展，之後再移至慕尼黑的布克霍茲畫

波特羅與蘇菲亞‧瓦麗
在東京舉辦回顧展時的
晚餐　1981

廊（Buchholz Gallery）展出，九月間繼續在漢諾威的
布魯斯堡畫廊（Brusburg Gallery）展出。十二月間，
波特羅首次在美國的美術館舉行展覽。

1967　35歲。波特羅在哥倫比亞與紐約兩地居住，並旅行德
　　　　國與義大利。

1969　37歲。三月間紐約泛美關係中心展出波特羅的繪畫與
　　　　大幅碳筆素描作品。九月間法國克勞德‧貝拿德畫
　　　　廊（Claude Bernard Gallery）舉行波特羅在法國的首次
　　　　個展。

1970　38歲。兒子貝德羅（Pedro）出生。三月間，波特羅的
　　　　八十幅繪畫作品開始其德國的巡迴展出，依序為巴登
　　　　巴登、柏林、貝勒費德、杜塞道夫、漢堡等地的藝術
　　　　中心與畫廊。

1971　39歲。波特羅在巴黎租一公寓，此後他來往於巴黎、
　　　　波哥大及紐約之間，如今他在紐約第五大道有一工作
　　　　室。

1972　40歲。二月間，波特羅在紐約的瑪勃羅畫廊舉行首次
　　　　個展，並在巴黎的王子街設立工作室，他又在波哥大

波特羅與鬥牛士凱薩‧
林肯（Cesar Rincon）

北邊的卡吉加購一避暑房宅。

1973　　41歲。前往巴黎開始製作雕塑作品。

1974　　42歲。波特羅在波哥大舉行他的首次回顧展。他的四
　　　　歲兒子貝德羅在前往西班牙渡假路上車禍意外死亡。

1975　　43歲。波特羅的第二度婚姻（與賽西麗雅桑布瑞諾）
　　　　解除婚約。

波特羅在墨西哥　1990

1976　44歲。在委內瑞拉的卡拉卡斯當代美術館舉行大型回
　　　顧展，波特羅並獲頒委內瑞拉的安德烈貝羅勳章。在
　　　巴黎的克勞迪貝拿德畫廊展出他的水彩及素描作品。

1977　45歲。為了紀念他死去的兒子貝德羅，波特羅捐贈了
　　　十六件作品予梅德林的哲亞美術館。

1978　46歲。波特羅將他在巴黎的工作室遷移到龍街，也就
　　　是胡里安美術學院的舊址。

1979　47歲。波特羅在比利時、挪威及瑞典舉行巡迴展。欣
　　　西雅賈飛馬克卡貝（Cynthia Faffee McCabe）為他籌劃
　　　在華盛頓的赫希宏美術館舉行首次回顧展。

1980　48歲。展出他的水彩、素描及雕塑作品。波特羅在波
　　　哥大的時報日報上發表他的短篇小說處女作。

1981　49歲。在東京及大阪舉行回顧展。

1983　51歲。紐約大都會美術館派員前往哥倫比亞購買波
　　　特羅的〈舞蹈〉畫作。波特羅在義大利的貝特拉聖
　　　塔（Pietra Santa）設立工作室，該地正是知名的大理
　　　石採集與鑄造場，此後，波特羅的雕刻作品即在該地
　　　製作。

波特羅的雕塑在威尼斯
的藝廊展出　2013

1986　　54歲。波特羅的卡拉卡斯的當代美術館舉行他的素描
作品展。在慕尼墨、布里門（Bremen）及法蘭克福舉
行回顧展，並再度在東京及日本其他三城市展出。

1987-88　　55歲至56歲。十二月間波特羅在米蘭的史佛哲斯可古
堡（Castello Sforzesco），展出八十六幅以鬥牛為主題
的油畫、水彩、素描作品，次年續移往那不勒斯及比
利時海濱的克諾吉（Knokke）展出。

1990　　58歲。波特羅在瑞典馬提尼（Martigny）的皮瑞吉安
拿達基金會（Fondation Pierre Gianadda）舉行回顧
展，展出油畫、素描及雕塑作品。

1991-92	59歲至60歲。波特羅的巨型雕塑作品，一九九二年展出於翡冷翠的比福德古堡（Castello Belvedere）以及巴黎的香榭麗舍大道。
1993	61歲。紐約第一次將波特羅的十六座巨型銅塑作品展示於公園大道上。
1994	62歲。波特羅的巨型雕塑，展示於馬德里的知名卡斯提亞拿大道（The Castellana）上。波特羅在波哥大險些被綁架。
1995	63歲。在梅德林近波特羅雕塑作品處，發生炸彈爆炸案，二十七人被炸身亡。波特羅再捐贈作品予他的家鄉梅德林。
1996	64歲。波特羅的巨型雕塑作品持續展示於其他公共場所，其中有耶路撒冷及智利的聖地亞哥的公共廣場與公園。
1998	66歲。參加烏拉圭的蒙特維德奧、加拿大的滿地可及

波特羅與華林·霍普金斯（Waring Hopkins）（賽吉·塔馬格納 Serge Tamagnot攝）2004（左圖）

波特羅與摩納哥王妃卡洛琳，在第33屆蒙地卡羅國際當代藝術獎 1999（右圖）

波特羅在他的巴黎
工作室　1997

墨西哥舉行的大型拉丁美洲藝術回顧展。

1999　　67歲。波特羅的三十座巨型雕塑作品，展示於翡冷翠
　　　　城的西格諾里亞廣場（Piazza della Signoria），他也是
　　　　第一位被容許將雕塑作品，並置在賽里尼（Cellini）
　　　　及米開朗基羅等大師作品旁展示。

2000　　68歲。波特羅將他的私人收藏大師作品一百件、捐贈
　　　　予波哥大。其中包括柯洛特、莫內、畢沙羅、達利、
　　　　貝克曼、馬塔、勞生柏、施拿柏、雷諾瓦、德加、羅
　　　　特列克、馬諦斯、夏卡爾、史提拉、米羅、克林姆、
　　　　畢卡索等大師作品，波哥大一座古老西班牙殖民建築
　　　　物，特開專廳典藏此批珍貴作品。此外，波特羅還捐
　　　　贈了二百多件他個人的作品予他的故鄉梅德林。

2000-2002　68歲至70歲。墨西哥城為波特羅一生獻身藝術所作貢

獻，舉辦「五十年藝術生命」特展，同時，北歐的斯堪地那維亞及哥本哈根等地的現代美術館，也為他舉行大型回顧展。波特羅來往於巴黎、紐約、蒙地卡羅及皮特瑞聖大等城市之間，由於防範恐怖分子的威脅，他在哥倫比亞僅做數小時的停留，諸如為波哥大及梅德林的美術館開幕式剪綵。

波特羅與哥倫比亞總統巴斯特拉納（Andrei Pastrana）於波特羅美術館　2004

2003　71歲。於The Hague Gemeentemuseum DenHaag 舉辦回顧展。威尼斯總督宮舉辦「街上的紀念雕塑」展。巴黎麥約美術館舉辦「近期作品」展覽。

2004　72歲。於巴黎Hopkins Custotrm畫廊舉辦「大理石與炭筆」展覽。波哥大國家美術館舉辦「50件捐贈的波特羅作品展覽」。新加坡博物館舉行展覽。

2005　73歲。於羅馬威尼斯廣場舉辦「費南多・波特羅—近15年作品展」。

2014　82歲。在俄羅斯聖彼得堡舉行繪畫展。
　　　費南多・波特羅目前居住於巴黎、蒙地卡羅、托斯卡尼與紐約等城市。

波特羅在他的藝術工作室（右頁圖）

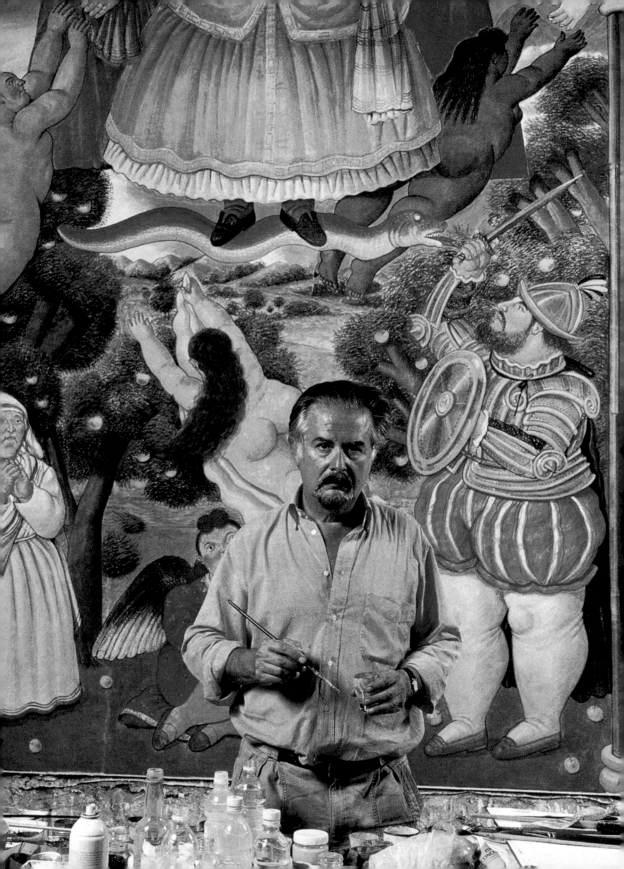

國家圖書館出版品預行編目（CIP）資料

波特羅：魔幻寫實藝術大師 / 曾長生撰文.
-- 初版. -- 臺北市：藝術家, 2014.03
368面；23×17公分. --（世界名畫家全集）
譯自：Fernando Botero
ISBN 978-986-282-125-1（平裝）

1.波特羅（Botero, Fernando, 1932-）2.畫家
3.傳記 4.哥倫比亞

940.99573 103004285

世界名畫家全集
魔幻寫實藝術大師

波特羅 Fernando Botero

何政廣／主編　　曾長生／撰文

發行人　何政廣
總編輯　王庭玫
編輯　　林容年
美編　　王孝媺
出版者　藝術家出版社
　　　　台北市重慶南路一段147號6樓
　　　　TEL：（02）2371-9692～3
　　　　FAX：（02）2331-7096
　　　　郵政劃撥：01044798 藝術家雜誌社帳戶

總經銷　時報文化出版企業股份有限公司
　　　　桃園縣龜山鄉萬壽路二段351號
　　　　TEL：（02）2306-6842
南部區域代理　台南市西門路一段223巷10弄26號
　　　　TEL：（06）261-7268
　　　　FAX：（06）263-7698
製版印刷　新豪華彩色製版印刷股份有限公司
初版　　2014年3月
定價　　新臺幣480元

ISBN　978-986-282-125-1（平裝）